苏州大学文学院学术文库

本书为教育部人文社会科学研究青年基金项目"中国纪录片的国际化进程研究——新时期以来中外合拍纪录片的文本、传播与影响"（14YJC760047）研究成果
江苏高校优势学科建设工程项目资助

中国纪录片的国际化进程

改革开放以来中外合拍纪录片的文本、传播与影响

邵雯艳 / 著

苏州大学出版社
Soochow University Press

图书在版编目(CIP)数据

中国纪录片的国际化进程:改革开放以来中外合拍纪录片的文本、传播与影响 / 邵雯艳著. —苏州:苏州大学出版社,2019.12

(苏州大学文学院学术文库)
ISBN 978-7-5672-3096-5

Ⅰ.①中… Ⅱ.①邵… Ⅲ.①纪录片-国际化-研究-中国 Ⅳ.①J952

中国版本图书馆 CIP 数据核字(2019)第 292529 号

ZHONGGUO JILUPIAN DE GUOJIHUA JINCHENG
——GAIGE KAIFANG YILAI ZHONGWAI HEPAI JILUPIAN DE WENBEN CHUANBO YU YINGXIANG

书　　名:	中国纪录片的国际化进程
	——改革开放以来中外合拍纪录片的文本、传播与影响
著　　者:	邵雯艳
责任编辑:	李寿春
助理编辑:	杨宇笛
装帧设计:	刘　俊
出版发行:	苏州大学出版社(Soochow University Press)
社　　址:	苏州市十梓街1号　邮编:215006
网　　址:	www.sudapress.com
邮　　箱:	sdcbs@suda.edu.cn
印　　装:	苏州工业园区美柯乐制版印务有限责任公司
邮购热线:	0512-67480030　销售热线:0512-67481020
网店地址:	https://szdxcbs.tmall.com/(天猫旗舰店)
开　　本:	700 mm×1 000 mm　1/16　印张:13.25　字数:217千
版　　次:	2019年12月第1版
印　　次:	2019年12月第1次印刷
书　　号:	ISBN 978-7-5672-3096-5
定　　价:	58.00元

凡购本社图书发现印装错误,请与本社联系调换。服务热线:0512-67481020

"苏州大学文学院学术文库"系列丛书
学术委员会

主　任

王　尧　　曹　炜

委　员

（按姓氏笔画排序）

马亚中　　刘祥安　　汤哲声　　李　勇
季　进　　周生杰　　徐国源

总　序

苏州，江左名都，吴中腹地，自古便是"书田勤种播"之地。文人雅士为官教谕之暇，总爱闭户于书斋，以留下自己若干卷丹铅示于时贤后人自娱。这种风雅传统至今依然延续在苏州大学文科院系，自其他大学文学院调至苏州大学文学院执教的前辈学者不免感叹"此地著书立说之风甚浓"了。

苏州大学文学院"中国语言文学"为省优势学科，建设的内容之一是高水平学术著作的出版，"苏州大学文学院学术文库"（以下简称"文库"）便是学科建设的成果。出版文库的宗旨是：通过对有限科研资助经费的合理调配使用，进一步全面地展示与总结文学院教师的学术研究成果，以推进和强化学科建设，特别是促进学院新生学术力量的成长——这些目前尚属于"雏鹰"的新生学术力量便是文学院的未来。

文库的组织运行工作自 2019 年 9 月启动，第一批文库书籍在三个月内已先后同苏州大学出版社签订了出版协议。由于经费有限，在张罗文库之初，文库学术委员会明确：学术委员会成员的学术成果暂不列入文库出版阵容；首批出版的学术文库向副教授、青年讲师以及刚入职的青年教师倾斜，教授的学术研究成果往后安排。文库的组织出版应该是一项常态工作，每年视经费情况，均会推出一批著作。为贯彻本丛书出版宗旨，扩大我院学术影响，学院将对本丛书中已出版的各种成果加强宣传，推荐评奖，并对获得重大奖项者予以奖励。

为加强对文库出版工作的组织和领导工作，文库学术委员会设立了初审和复审小组，遴选学术著作。孙宁华、杨旭辉、王建军、吴雨平、王耘和张蕾等参加初审工作，王尧、曹炜、马亚中、汤哲声、刘祥安、季进、徐国源、李勇和周生杰等参加复审工作，袁丽云、陈实、周品等参与了部分具体事务。现在，经学院上下一起努力，文库第一批书籍付梓在即，这无疑是所

有参与者心血的结晶。我们希望,借助这个平台,进一步激发文学院教师的科研热情,并为所有研究人员学术成果的及时面世创造条件。

为了文库出版工作的持续顺利运行,为了文学院学术影响力的不断提升,让我们全体同人携起手来!

<div style="text-align: right;">

王尧　曹炜

2020 年 4 月 28 日

</div>

目 录

绪论	/ 001
第一章 大型历史地理人文纪录片的开启	/ 017
第一节　历史地理人文意义的发现	/ 018
第二节　纪录手法的开拓创新	/ 022
第三节　纪录片多元功能的并呈	/ 036
第四节　大型纪录片模式的尝试与传播影响	/ 039
第二章 社会现实的记录与艺术表述	/ 046
第一节　20世纪30—70年代伊文思的中国题材纪录片	/ 047
第二节　中国文化与历史现实的关照	/ 052
第三节　一生心灵历程的隐喻	/ 056
第四节　纪实与虚构的跨越	/ 061
第三章 纪实精神及方法的启蒙	/ 070
第一节　百姓现实人生与宏大历史叙事	/ 071
第二节　纪实手法全面充分运用	/ 073
第三节　参与表述与自我反射	/ 082
第四节　纪录片的公共性与主体性建构	/ 085
第五节　纪实观念的确立与纪录片创作新风	/ 090
第四章 纪录片的影院回归与美学革新	/ 103
第一节　工整光鲜的品质打造	/ 107

第二节　自觉的编剧意识　　　　　　　　　　　　　　/ 110
　　第三节　塑造鲜活的人物形象　　　　　　　　　　　/ 115
　　第四节　主题的展示默会　　　　　　　　　　　　　/ 120
　　第五节　纪录电影的融资与营销　　　　　　　　　　/ 123
　　第六节　中国纪录电影市场的回暖　　　　　　　　　/ 128

第五章　自然人文类纪录片的重构　　　　　　　　　　　/ 134
　　第一节　《美丽中国》之前中国动植物类纪录片概况　/ 135
　　第二节　自然与人文的交融　　　　　　　　　　　　/ 139
　　第三节　声画纪实性与艺术性的提高　　　　　　　　/ 144
　　第四节　科学与故事的结合　　　　　　　　　　　　/ 148
　　第五节　超时空大跨度的叙事　　　　　　　　　　　/ 152
　　第六节　模式更新与本土化发展　　　　　　　　　　/ 155

第六章　合拍纪录片的国家形象塑造与国际传播　　　　　/ 166
　　第一节　加大投资提升话语权　　　　　　　　　　　/ 169
　　第二节　多样化选题与全方位形象展示　　　　　　　/ 172
　　第三节　英雄传奇与凡人镜像　　　　　　　　　　　/ 176
　　第四节　从片面夸"大"到多元立体　　　　　　　　 / 179
　　第五节　"西方叙述""本土阐释""第一人称自述"　　/ 183
　　第六节　风格化的创新表达　　　　　　　　　　　　/ 188

结语　　　　　　　　　　　　　　　　　　　　　　　　/ 191

参考文献　　　　　　　　　　　　　　　　　　　　　　/ 198

绪　论

1978年，中国历史的发展进入了改革开放的新时期。正如习近平主席在博鳌亚洲论坛2018年年会开幕式上的主旨演讲中所说："中国人民完全可以自豪地说，改革开放这场中国的第二次革命，不仅深刻改变了中国，也深刻影响了世界！"[1] 在充满新生活力的突飞猛进的时代语境中，在各种外来的思潮、理论和作品的影响下，中国纪录片响应改革开放的时代需求，解放思想，勇于拓新。中外合拍为中国纪录片的变革和发展提供了巨大的动力、基础和指向。中外合拍纪录片并非起始于改革开放，世界纪录电影大师伊文思就曾于20世纪30年代、50年代、80年代几次来到中国，展开了纪录片拍摄和合作的工作，"不过影响可能没有伊文思预期的那么显著，中国纪录片在另外一种体制中行走"[2]。改革开放以来，万象更新，在时代风气的变幻、思想意识的嬗变中，纪录片中外合拍的意义远远超出了创作模式的创新，在为时代留下历史记忆的同时，中国纪录片在表达内涵、表现手法、美学风格、传播接受等诸多方面取得了长足的进步，融入了与世界各国纪录片联系共生的全球格局中。

曾经，中国纪录片主要承袭了苏联纪录片的拍摄观念，担负宣传任务，以画面加解说为主要模式，在功能定位、内容选择、表现形态等方面都相对单一，公式化、概念化明显。改革开放使中国融入了各国文化频繁交流的全球化语境中。中外合拍是中外纪录片观念、文化的直接对话。对话不仅呈现

[1] 关于改革开放，习近平这20句经典话语掷地有声[EB/OL].(2018-04-10)[2019-09-29]. http://cpc.people.com.cn/xuexi/n1/2018/0410/c385474-29915809.html?from=timeline&isappinstalled=0.

[2] 张同道.一位电影人和一个国家的传奇：伊文思与中国50年[M]//孙红云，胥弋，巴克.伊文思与纪录电影.长春：吉林出版集团有限责任公司，2014：310-328.

了中国纪录片的独特品性，也暴露了中国纪录片在技术方面的落后与狭隘。因此，在改革开放之后相当长的时期内，与外国媒体合拍纪录片是中国纪录片奋起追赶先进、努力融入世界的方式。

一、纪实观念的确立与思辨

改革开放后，随着政治思想路线的拨乱反正，文艺与政治的关系获得了重新调整，在中外合作的过程中，中国纪录片人展开了对纪录片为何物的本体思考；纪实观念被引入并逐渐扎根，为中国纪录片带来了新面貌、新风气和新气象。

在形象化政论的创作思维下，纪录片的创作一切从主观意识出发，认识在先、立意在先，纪录片被认为是通过声音、画面等感性形式、感性手段来呈现抽象理念的载体。声音和画面都只是用来表达理念的感性工具，它们并非单纯地展现存在的事物，而是要慢慢引导观众了解、接受声画背后所阐发的思想观念。1979年，《丝绸之路》开创了改革开放初期中外合拍纪录片的模式。《丝绸之路》以真实为基本的创作理念，在拍摄过程中，几乎不加修饰地记录下现场的原貌，强调原生态实录的跟拍、等拍、抢拍等，在后期成片中注重创造性地运用原始素材，尽量挖掘画面本身蕴藏的内涵、意义。1989年中日合拍的《望长城》正式开机。《望长城》彻底放弃了主题先行和为观念寻找画面的拍摄理念，不再让影像成为拍摄者拍摄意图的傀儡。通过现场敏锐的观察、抓拍、抢拍、跟拍等，让意义和价值的表达在真实人物和真实事件的记录中自然呈现，努力表现一个原生而丰富的真实生活世界。《望长城》以尊重事实本真为前提，以长城附近百姓的真实生活为基础，记录他们自然、直接、质朴的原生形态和真实的生活感受。纪实观念深刻影响了中国纪录片的发展。20世纪90年代之后，《纪录片编辑室》《生活空间》等纪录片栏目纷纷开设，推出了一批彰显纪实美学特征的纪录片作品，主流纪录片则将纪实精神和手法延续到了宏大叙事中，逐渐改变了居高临下的姿态和画面加解说的单一手法，转而探索自身的媒介特点和新颖的表现手法。独立纪录片导演以平等甚至更低的姿态摄取周遭环境多层次、多侧面的样貌，呈现其鲜活灵动的原始状态。纪实成为中国纪录片从观念到手段的

准则。

摄影（像）机和拍摄者的客观存在是不争的事实，而拍摄主体与拍摄对象之间的互动也不可避免地会对拍摄对象产生某些影响。"真实"的理想主义倾向在当代纪录片创作中得到了修正。纪录片所表现的真实不是绝对的真实，只是纪录片创作者视界中的真实。从观众接受的角度来考虑，拍摄对象和事件的多义性、暧昧性和不确定性，以及平淡、拖沓的记录和展示，需要以更有震撼力和说服力的方式来调剂。从世界范围来看，20世纪80年代之后，更具互动、反省和介入特征的当代纪录片模式开始形成。《望长城》采用了参与（participatory）与表述（performative）的方法，把拍摄行为、拍摄过程纳入了纪录片的叙事内涵中，在对长城两侧的历史、现实展开社会生活、风土人情等表面现象的追述之外，始终以创作主体的"自我"为中心，反映周围世界，表达主体的深层心理和情感体验。纪录片文本所呈现的不仅是现象本身，还包括建构现象的过程，以及对这个过程的认识和理解。《望长城》将纪实拍摄与主持人的"主观性表演"（subjectivity performance）相结合，重新审视认知方式的假定性，将处于摄影机背后的拍摄者和拍摄行为推到了镜头前，揭示了隐藏在客观外衣之下的主体存在，采用了不拘一格的修辞和表达技巧，强调个人情感和认知的主观性，唤起观众的共鸣，沟通"传""受"之间的亲密关系，进而把主观回应扩大为一种社会共享形式，在表述当中确立起群体的主观认同。完成于2008年的中英合拍纪录片《西藏一年》以普通藏族人的生活为切入点，在静默审视的同时没有拒绝介入和干涉的创作手法，采用了有限的隐性访谈和适当的说明性解说，突破了传统观察式纪录片的局限。隐性访谈和说明性解说，增加了背景信息、历史纵深感和观点的解读，使观众不仅能看到表面的真实，还能透过表面深入接近其本质。完成于1988年的伊文思的最后一部作品——中法合作的《风的故事》，在虚构和真实之间、在纪录片和故事片之间、在主观镜头和现实画面之间自由转换，表现手法新颖细致，以抒情性电影语言融合了真实电影、直接电影和超现实主义电影的手法，表现出惊人的探索精神和实验意识。这些带有思辨性质的关于纪录片真实和虚构、主观和客观的理念和实践对中国纪录片具有深远的意义。

二、纪录片多元功能的拓展

中外合拍纪录片打破了以纪录片进行宣传教化的单一模式，纪录片的政治功能已经被弱化，认知、审美、娱乐、文化记忆等方面的功能被捡拾起来，为纪录片开拓了广阔的发展空间。

（一）认知功能

纪录片以真实素材为创作基础，以真人真事为表现对象，加之视听媒介的生动形象使其具有与生俱来的知识传播功能，能够寓教于乐。《丝绸之路》沿着古人的足迹，从西安起始，穿越河西走廊，跨越黄河，经黑城、莫高窟到楼兰古城，由流沙古道，过和田、火焰山，翻越天山，途经龟兹、伊犁、葱岭，止于中国和巴基斯坦的界碑，再现了壮阔的历史遗址，探索了神秘的古商道，重现了恢宏的古文明，漫长而艰难的行程非一般旅客所能完成，沿途所见所闻远超想象。影片中自然地理的风貌、人类活动的遗存，以及政治、经济、军事、社会、艺术等信息，裹挟着浓郁的历史风味，极大地拓展了观众的视域，使观众减少了知识的空白点，增长了见识，启迪了智慧。深入浅出的《丝绸之路》给予了观众娱乐消遣，使观众摆脱日常生活的压力和负担，调整心理结构的平衡，同时增加知识储备，提升文化品位。《美丽中国》淋漓尽致地展现了美轮美奂的四季时光、变幻多姿的地貌景观、奇特珍稀的动植物，例如，黑叶猴群、扬子鳄、疣螈、尸香魔芋花、凤头鹛鹩、鹅喉羚、罗伯罗夫斯基仓鼠、丹顶鹤……数不胜数的奇特可爱的动植物及其生活环境因为纪录片而为观众所认识和熟悉。

（二）审美功能

纪录片是纪实与审美的融合统一。画面构图、景深、角度、光线、线条、影调、色彩、音乐、音响、解说等的精雕细琢，结合叙事铺陈、细节描绘、情调渲染等诸多方面的巧妙建构，可以从视觉和听觉上带给观众感官享受，并由此激发其与道德、社会理性意识融合的情感反应，从而使观众进入审美状态，获得心灵滋润的高层次艺术享受。《丝绸之路》配乐本身就是不可多得的艺术珍品，与画面相配合，神奇再现了如梦似幻的丝路之旅，黄沙漫漫、大漠孤烟、斜阳照射、驼铃声飘扬，大漠中留下了旅人和骆驼的一串

串足印,令人心驰神往。古老的丝路旅程就这样诗情画意地进入了现代观众的视线。中加合拍的《归途列车》《千锤百炼》《我就是我》坚持执行专业工艺、规范流程,最终推出了高品质的影像和音效,创造了一幕幕令人难忘的画面。《归途列车》中,列车在白雪覆盖的广袤群山间穿行,抚慰着大地苍生;拥挤的广州火车站广场上,滞留人群焦虑紧张,一阵淅沥的雨,使一把把花伞纷纷打开;《千锤百炼》的比赛场上,拳击者全神贯注,肌肉紧张得纤微震颤,拳拳到肉的击打,伴随着脚步摩擦声和粗重的呼吸声;《我就是我》在静谧的星空下、广袤的荒原上,风格化地袒露了选秀男儿的隐秘心声……一切艺术都从感性出发,"让真实更有质感"的努力让观众赏心悦目的同时,品味人物和故事,获得审美满足和诗意感怀,进而进入深层解读。《美丽中国》是我国首部以 Pole-cam 高清摄影设备呈现绝美自然风光的纪录片,它凭借先进技术和高超手法带来了卓越非凡、逼真细腻的画面内容,勾画出中国令人过目难忘的自然生态美景。《美丽中国》的音乐带有浓郁的中国风,时而大气磅礴,时而悠扬婉转,时而充满激情,与动物的鸣叫声、呼吼声、动作声以及风声、流水声等大自然的天籁之音交织,使之在音效方面丰满立体,生动逼真,具有强烈的艺术感染力。

(三)记忆功能

随着技术的进步,在图书、文物、档案、文献之外,影像语言成为一种新的叙述历史的工具,纪录片以史实为基础和框架进行再现、重塑和阐释,成为连接过去和现在的中介,也是存储集体记忆、唤醒和重构历史的手段。纪录片尤其是有关历史的纪录片镌刻着民族国家的旧时光影,有深厚的历史文化底蕴,让当代人在应事与观物中突破认知的囿限,了解历史进程,反思历史经验,形成共同的历史意识。纪录片促成社会群体的联合与团结,帮助个体重新找到精神归宿,引领观众对历史文化传统的认同,唤起群体的记忆积淀,整合不同的话语形态,塑造民族精神的内聚性和同一性。《丝绸之路》《望长城》寻访历史遗迹,在文化遗址、考古发现、大好河山、风土人情的展示与解读中,展开寻根之旅,追溯被尘封、被淡忘、被陌生化的悠久历史,重现集体记忆,构建自我意识和世界经验,形成价值认同,唤起受众的民族情感,延续中华民族独特的智慧和宝贵的精神财富。

(四) 民主功能

按照哈贝马斯对于公共领域（public sphere）的理想建构，公共领域的概念所强调的是不同个体之间的理性的话语交流，以及通过交流彼此理解，形成统一意见。在公共领域中，个体"作为单纯的人"的平等地位和独特性应该受到尊重。然而在现实中，所有人都有各自不同的社会地位、文化身份、生活方式，公共领域中所有人都要争取各自特殊的身份认同和意见表达。虽然平民也可以毫无阻碍地进入公共领域，但是他们却处于边缘地位。处于边缘地位的话语无法和占领主导地位的话语进行平等交流，难以获得承认和重视，往往被遮蔽或忽视。《望长城》努力将镜头对准长城两边的独具个性的普通人，将他们有血有肉的日常生活铺陈在观众面前。民间歌手王向荣、运煤女司机张腊梅、中秋节做大月饼的农民杨万里一家、失去丈夫的农妇李秀云、饱经风霜的老奶奶、忘情打鼓的老汉、憨态可掬的乡里娃……这些普通老百姓的生活过程和原生形态被纳入纪录片中。《归途列车》以冷静客观的态度讲述了亿万农民工家庭的代表张昌华一家的故事，以平视视角记录他们的喜怒哀乐，以反映亿万中国农民工在城市发展进程中所付出的巨大努力，表现出高速发展的时代背景下小人物的卑微与坚持，揭示了全球化工业链条中中国农民工的价值以及他们的付出与牺牲、无奈与困惑。《千锤百炼》表现了主人公齐漠祥在追梦路上突破种种束缚、实现自我价值的历程，并从文化融合的视角考察了东西方文化的流动与混合，是当下中国人在中西文化激荡中的真实写照。这些纪录片有意识地呈现被忽视的普通人，在大众传播的公共领域给了众多普通人以及作为知识分子的创作主体发声与自我展示的舞台，大大丰富了公共领域的话语层次，强调了纪录片在公共领域的民主功能，在中国大众传媒的公共性建设中具有非同寻常的意义。

(五) 阐释功能

全球化不仅带来了资本的横向交错流动、信息咨询的大范围传播，跨文化的交流也为各个国家、地域之间同一性和异质性的呈现提供了更多可能。在文化差异中确认文化自我与文化他者，既尊重各自的特殊性，又努力找寻"重叠共识"，超越空间阻隔与局限的全球互动，在冲突与交融中促成各民族文化区域的共同感知、共同体验、共同思想、共同分享，勾勒出复杂多元的世界景象，正是纪录片超越民族文化界域必须直面的难题。《西藏一年》游

走在中西文化之间,在"第一人称""第三人称""内观的""外观的""主观的""客观的"之间融通理解,冲破二元化的呆滞格局,展开了更为复杂深刻的互为主体的实践。《西藏一年》努力通过"他者"眼光来理解,并用"我"的话语和方式予以诠释,规避了异域情调式的新奇猎取、族群精神的抽象描摹或意识形态的象征赋予,也突破了对本土文化自发的、不自觉的漠视以及缺乏反省和思考的认识,实现了跨文化阐释的"深描"(thick description)。主创团队在西藏生活和拍摄的一年多时间里,采用田野调查的人类学方法,以参与者的姿态亲身体验特定文化背景下当地人的生活,不仅捕捉拍摄了外在风俗、仪式、社会生活等表面现象,更与藏族群众彼此信任、深入交流,挖掘他们的内心世界,了解言行举止之下的深层心理动机,进而确立表象与本质之间的关联。《西藏一年》对每位主要人物的深入刻画,既包含创作者的观点,又包含当事人对自我生活的感受和表达,是文化视野和情感经验的分享,是他位视角和本位视角完美融合的典范,实现了格尔茨主张的"深描",即从极简单的动作或话语着手,追寻它所隐含的多层内涵,最终致力于对地方文化或精神的描述或解释,形成深度的沟通、交流,进而通过理解文化来理解他人。这种关于本土文化的深刻表述,在全球化的跨文化交际中具有特别重要的意义。

三、纪录片作品内涵的深化

改革开放之前的中国纪录片选题往往具有很强的新闻属性,立意宏大,多为关于革命、战争、社会、民族等方面的重要议题,以国家话语讲述、解释广阔的社会生活画卷,以重大时事政治、伟人和先进人物、少数民族风情、自然风光、名胜古迹为主。改革开放之后,中外合拍纪录片在题材选择方面视野辽阔,不拘一格,大大丰富了中国纪录片的表意内涵。

(一)历史地理文化意义的发现

《丝绸之路》的中日联合摄制组开启了对丝绸之路的历史、地理、文化全方位的"扫描",以古都西安为起点重访绵延的古丝绸之路,跨越河流,翻越崇山峻岭,穿越戈壁沙漠,沿着古丝绸之路在中国境内相关的各个现存的重要城镇和古代驿站遗迹一路拍摄,内容涉及历史遗迹、自然风光、民族

宗教、文化艺术等多个方面。《丝绸之路》以地理为经、历史为纬、文化为纵深，描绘了一幅丝绸之路的立体图景。其选题从一开始就意味着自然地理和历史文化的交织，而并非一般意义上的风光呈现。

（二）普通人生存状态的描绘

在《望长城》中最引人注目的不再是静默的遗址遗迹、自然景观，也不再是历史人物、专家学者，或者与环境融为一体的人物群像，而是一个个具体生动、个性鲜明的普通人。普通人作为长城历史的见证者和诉说者出场。《归途列车》在全球化背景下，关注农民工张昌华一家的境况，凸显了被21世纪世界经济大潮裹挟向前的普通人的命运。在《千锤百炼》中，洋溢着浓郁中国传统文化气息的四川会理古城内，齐漠祥和他的学生们选择拳击这一带有暴力倾向的体育项目，在擂台上不留余力、奋力搏击，用壮硕的体格和坚强的意志证明了自己的能力和价值。《我就是我》揭示了年轻人成长过程中内心的挣扎与蜕变，将世俗的选秀题材渲染出无穷美感，展现出年轻人的天真纯粹、潇洒不羁。同时，他们在比赛求胜与兄弟情义之间的迷惘与抉择，也折射出其对自我的审视和反思。

（三）少数民族现实生活的关注

《西藏一年》描绘了西藏传统文明和现代文明之间的交融与胶着，力求摆脱西藏题材纪录片的强意识形态话语和香格里拉式的梦幻想象，更贴近真实的西藏。该片紧紧围绕西藏普通人来展开叙事，历经一年多的观察和记录，每个人物的故事都延展出相对完整的情节线。在艰难的生活中，他们依然不改积极乐观的心态，用自己的努力，收获人生的喜悦与希望。每个人物都处在复杂的人际关系网和变化的生活场景中。故事由核心人物的原点向外铺展，围绕小人物的人生琐事不厌其烦地铺叙，柴米油盐、生老病死、喜怒哀乐……由点及面刻画出西藏的历史、政治、宗教、婚姻、医疗、经济、民生等层面。

（四）动植物与大自然的展现

《美丽中国》的中英摄制组跨越26个省、自治区、直辖市，拍摄了50多个国家级的野生动植物和风景保护区，86种中国珍奇野生动植物。在不同自然生态中形形色色、珍稀罕见的动植物生生不息，它们的存在及生存方式构成了《美丽中国》的重要篇章。影片围绕人与动植物的关系展开叙

述，铺展出中国自然万物、历史地理、文化习俗等方面纵横交错、复杂立体的图景，在向全球展现中国丰富的动植物资源时，也展示了中国的民族文化特性；在展现中国美丽风光时，也展现出真实的百姓生活和现代发展与生态的问题。

（五）历史的艺术书写

《风的故事》以充满诗意和想象的、不拘一格的方式，生动而含蓄地表达了伊文思深刻的中国情结以及他对改革开放后中国社会现实的努力感知与把握。伊文思试图穿越中国历史进行思想漫游，审视中国和中华民族源远流长的历史文化，以及中国人如何在风起云涌的改革开放中不断前行。影片中，作为拍摄主体的伊文思和作为客体的中国互相交融，影片以"风"为名，承载了伊文思对宇宙、自然、艺术、生命的追问、理解和思考。

四、纪录片表现手法的丰富

改革开放以前，国内的纪录片创作在社会政治环境与纪录片媒介工具的高密度结合下，严格遵循格里尔逊画面加解说的模式。格里尔逊的模式是将解说词的作用凌驾于画面之上，解说词主导整部作品的表意，有效地支配着影像，往往让表达成为一种耳提面命式的"单声道"灌输，致使观众处于被动接受的状态。影像方面以蒙太奇连缀画面来缝合叙事。改革开放之后的中外合拍纪录片，在影像和声音语言，如运镜、同期声、解说词、音乐、音响等方面较之此前的国内纪录片样态，做出了诸多突破性的改变，对于中国纪录片的发展产生了启迪和推进作用。

在中外合拍纪录片的过程中，纪实手法被引入并逐渐普及。《丝绸之路》注重实地实景的拍摄与记录，尽可能地接近并捕捉客观存在的本来面目、富有感染力和表现力的细节及稍纵即逝的精彩瞬间。《丝绸之路》各集均出现了众多的长镜头，用来记录人物行为、事件发生发展的完整脉络。持续不断的长镜头拍摄，避免对情境产生过多的人为打扰，有效降低了创作者的主观性。此外，屏幕时间与事件实际发生的时间几乎等值，在观看这些事件过程时，观众所经历的心理活动和片中的人物几乎同步，使影像在最大程度上实现了对物质现实的复原。《丝绸之路》运用了以声画同构为基本特点的同期

声。同期声的进入，以形声一体化的结构，还原了生活的本来面目，使被拍摄的事物更贴近人们日常生活的经验，为观众提供了生动的、极具真实性的现场内容，更有一种逼真的效果。中方工作人员在《丝绸之路》的合拍过程中，表现出对纪实观念与手法的种种不适应，而到再次与日方合拍《望长城》时，则转变为对简单、自然、直接的现实主义的主动拥抱。《望长城》坚持采用未经规划和组织的现场随机拍摄、贯穿同期声、大量长镜头……努力借助一切可能的手段，在粗粝、原始而富有生命力的影音中，与客观世界尽可能地建立最贴切、可靠、朴实的关系。《望长城》全面采用了电子摄录设备，成立了中国纪录片制作的第一个专门的音乐音响部门，装备了齐全的指向话筒、微型天线话筒以及三路微型调台等，使得所拍摄的所有素材都带有同期声。整个同期声的现场记录和混音的具体处理得益于中方工作人员在合拍过程中对日方工作方式的学习。丰满的同期声形态颠覆了画面加解说的模式。《归途列车》《千锤百炼》《我就是我》《西藏一年》等中外合拍纪录片带有明显的观察式纪录片的属性，放弃主题先行和为观念寻找画面的理念，创作者在拍摄过程中退居旁观者的位置，强调不干预的现场拍摄，避免了给相关对象及事件施加影响。在事件正在发生时及时记录，而不是事后在摄影棚中扮演，对每一个细节的真实保持高度忠诚，从而获得无中介或最低限度中介的影像和同步声音素材，让意义、价值等的表达在真实人物和真实事件的记录中自然呈现，努力表现更加自在多元而原生丰富的真实生活。《西藏一年》同时采用了有限的隐性访谈和适当的说明性解说，突破了传统观察式纪录片的局限，增加了背景信息、历史纵深感和观点的解读，使观众不仅能看到表面的真实，还能透过表面深入接近其本质，揭开影像背后的深层意味。《风的故事》则大胆以隐喻、象征、扮演等具有虚构性质的手法来作为真实拍摄的补充。

纪录片的表现能力也因为技术、技巧的提高而大大提升。中英合拍的《美丽中国》除了使用常规高清镜头拍摄外，还采用了超越人类视觉局限的超常规镜头，红外摄影、延时技术、广角、微距、航拍等带来了令人震撼的罕见影像。先进技术和高超手法带来了卓越非凡的画面内容，提高了视听品质、审美体验，避免了真实画面的简单复现，提升了纪录片拍摄捕捉能力和画面呈现能力，提高了影像画面的纪实性和艺术性。《美丽中国》在真实呈

现被摄对象的前提下，在镜头、构图、色彩、影调、光线等方面精雕细琢，融入了巧妙的构思和丰富的造型手段，增添了原始生态的艺术感染力，赋予了纪录片强烈、唯美的影像观感。日本音乐人喜多郎为纪录片《丝绸之路》原创的主题音乐，充满了自然灵性和历史厚度，富有东方韵味，神奇再现了如梦似幻的丝路之旅。《美丽中国》的音乐由音乐家巴纳比·泰勒量身定做，西方提琴、电子乐器等与中国民族乐器相融合，演绎出具有浓郁中国风的曲调，时而大气磅礴，时而悠扬婉转，时而充满激情，音乐的节奏、情绪和主题与画面完全匹配，赋予了《美丽中国》更独特的韵味。音乐与音响相结合，丰富的声音元素与画面的有机构成，在逼真再现的基础上，成功地渲染了气氛，衬托了情态，拓展了情景空间。

五、纪录片叙事能力的提升

中外合拍纪录片在叙事容量、叙事技巧方面对中国纪录片创作产生了广泛的影响。

（一）叙事体量大大扩充

《丝绸之路》之前，虽然国内也有关于民族、历史、风光等题材的纪录片，但大多是以某一历史视角或某一少数民族生活状态为切入点，进行比较单纯的、线性的、平面化的记录。在中国电视荧屏上，同一主题多集创作的大型纪录片始于中日合拍的《丝绸之路》，在这之前的国内纪录片都只是单本单集的。《丝绸之路》可谓开启了国内纪录片的"大片"时代。大型纪录片的"大"具体表现为大片长、大体量、大制作、大影响。国内播出的《丝绸之路》共17集，总时长12小时，采用系列片的形式，各集的关系如同被串起来的冰糖葫芦，每集除了主题相关外，并没有明显的起承转合，没有贯穿始终的主导线索，客观上体现出了系列片的基本特征。单集内部，段落之间、场景之间甚至镜头之间没有创作意图所赋予的过于直白和限定性的因果逻辑关系。叙述的各个部分彼此之间呈现出一种并列关系。《丝绸之路》从政治事件、经济发展、军事斗争、文化艺术、中外交流等方面构建了立体的古今观照视角，对与丝绸之路相关的方方面面进行了多点开花式的全方位的探索记录。

（二）叙事架构更为灵活

《西藏一年》是连续纪录片，整体按照时间顺序，在线性叙事的基础上，通过巧妙的手法，融入了片状组合的结构，设置了多条叙述线索，使之多线并进，平行穿插。线性叙事与片状组合的结合，其实质是将深度的挖掘与面上的铺陈交织起来，深化作品的意义阐释，提升作品的传播效果。两种不同叙事手段的交融令《西藏一年》对于西藏社会生活的展现既有全景式的扫描，又有细微个体的聚焦透视；既有对现象的广泛观察，又有对其间深意的深刻探寻。而多线索交织的片状组合结构是对注重单线叙事的中国传统纪录片艺术的补充，拓展了纪录片的叙事内涵和表意宽度。《美丽中国》则打破了原有时空的限制，充分调用了超时空大跨度的蒙太奇，对现实素材进行重新组合，构筑起纪录文本的叙事框架，提供了全新的由形象、声音、环境氛围、心理氛围所组成的场信息结构。每一地区的自然风貌和动植物形态各成独立篇章，根据空间的变化，以板块结构完成叙事段落与段落之间的连接。通过蒙太奇实现不局限于一地的大距离的空间转移，使得《美丽中国》呈现出宏大的视野，向观众提供了以往自然类纪录片无法比拟的丰富信息。

叙事技巧方面，注重故事的编织和讲述。《美丽中国》在对动植物及大自然的科学知识进行介绍、普及的同时，以娴熟的技巧讲述生动活泼而充满趣味的故事，照顾了观众的接受心理和欣赏习惯，拉近了影片与观众的距离。整部纪录片在纵向的情节编织中，抛弃了平铺直叙的创作方式，强调表达形式的情节叙事因素，表现了一个相对完整和连续的事件，对事件的开端、发展、高潮都有较好的关照。结构布局不是按时间顺序进行简单排列组合，而是力求在保证叙事整体性和内在逻辑性的前提下，谱出婉转动人的旋律，衍生出高低错落、跌宕起伏的节点，挖掘出真实中所蕴含的戏剧性。通过反复提问、主观诱导，设置富有启发性的悬念，激发观众寻求谜底的兴趣，引发深思和参与，使观众在收视心理上始终保持新鲜感。《归途列车》《千锤百炼》等纪录片实验性地把剧情片的编剧思维和手法融入纪录片中，以故事片的创作手法进行纪录片创作。在真实基础上编剧，构思内容框架，选择拍摄对象，积累素材，有目的地进行取舍，挖掘内在关联，建构情节，呈现出极强的故事表现力，完美地呈现出故事的起承转合，大大增强了纪录片的戏剧性和观赏性。

叙述视角多变。在全知全能的第三人称"他者"视角之外,中外合拍纪录片呈现出了更多可能性。《望长城》创造性地在纪录片中设置了主持人,主持人是借助自身的外形、语言、性格、气质所塑造出来的播音员、记者、导游,甚至事件经历者等多重身份的混合体。主持人既作为一个真实记录过程的见证者,又作为观众视角的延伸;既成为串联各个事件的引子,又作为某个事件、话题的发起者,"介入"事件现场,引领叙事进行。《美丽中国》从动物的视角出发,解说声情并茂,采用拟人化、低姿态的语言,展现出它们的喜怒哀乐,生动亲切,毫无说教意味。

六、纪录片市场的开拓与国际传播的推动

纪录片是具有艺术特质的特殊商品,商业性、消费性渗透其间。纪录片的投资、营销、上映等有关市场经济学的问题同样值得重视。在改革开放以前的计划经济时代,纪录片的创作生产和发行放映由国家自上而下统一规划和经营。电影和电视屏幕上播出的影视纪录片往往带有强烈的宣教意味,很难引起观众消费的欲望。改革开放之后,随着国民经济由计划经济向市场经济的转变,纪录片的创作生产和发行放映开始面向市场、面向观众,在投资、生产、营销、流通各个环节注重市场经济规律的支配和影响,逐渐适应商业化的发展。合拍纪录片由国内外机构共同投资制作,注重国际市场的资本运作,收视率、票房、广告收入等量化指标成为判定作品成功与否的重要指标。中外合拍激发了中国纪录片人的市场意识。

《丝绸之路》在日本放映时展开了声势浩大的宣传活动,播映了序曲轮廓片《飞翔在丝绸之路上》,发售了书籍画册等,其中丝绸之路专辑第六卷就销售了120万册以上。强劲的宣传推动了纪录片的收视关注度,《丝绸之路》在日本创造了平均收视率达20%的纪录。据《丝绸之路》的总导演铃木肇说:"时至今日,《丝绸之路》仍然是日本放送协会(Nippon Hoso Kyokai,以下简称 NHK)应观众要求重播次数最多的电视片。"[1] 由于市场意识淡薄,中国中央电视台(China Central Television,以下简称 CCTV)在《丝绸之路》

[1] 张雅欣,徐琳.《新丝绸之路》再出发 [J]. 中国电视,2006 (6):48-50.

播放前后都没有开展有效的宣传营销工作。市场意识和宣传营销方式的不同是造成 NHK 版和 CCTV 版《丝绸之路》传播效果差异的主要原因。《望长城》在日本放映时采用了三天集中播放的超常规播出方式，产生了较强的汇聚效应。《美丽中国》的英国广播公司（British Broadcasting Corporation，以下简称 BBC）版本 Wild China 由 BBC 环球公司（BBC Worldwide）来负责发行和销售，Wild China 于 2008 年 5 月 11 日—2008 年 6 月 5 日在 BBC-2 首轮播出时，收视率创历史新高，平均收视率达 11.7％。[1] 2008 年 3 月 6 日，《西藏一年》在 BBC 首播。"根据 BBC 电视中心知识节目部的统计，《西藏一年》在 2008 年 3 月到 4 月间的五个星期里播出，平均收视率为 1.7％，每集收视人数平均高达 36.8 万人，这是相当不错的成绩，即使是每周一晚间 8 点的黄金时间在 BBC 电视一台播出的新闻调查节目《广角镜》，收视率也不过如此。以近 7 000 万的英国总人口为基数测算，平均每两百个英国人中就有一人看过《西藏一年》……由于初次播放的优异表现，在接下来的一年当中，BBC 已经连续三次重播《西藏一年》。"[2] 在 2017 年，中美合拍的《我们诞生在中国》美国院线票房为 1 387 万美元，成为当年美国纪录片票房冠军。[3] 这些中外合拍纪录片创下的优秀播映成绩为中国纪录片的市场操作提供了示范。

中加合拍的《归途列车》《千锤百炼》在坚持纪实精神和保持极高艺术水平的同时，积极探讨走进影院的可行途径，在票房上虽未取得巨大成功，但其实践本身透出了一种积极直面市场的努力，为纪录电影的市场化创作与传播提供了思考的方向，摸索出了一条可行的前进道路，刺激了国内积弱不振的纪录电影市场，改变了僵化呆板的创作模式，在纪录电影营销传播方面提供了高质量的参照模板。2011 年至 2012 年，"《归途列车》在国内院线公映累计 98 场，共有 3 439 人次在银幕上看到这部影片，票房总计 98 421 元人

[1] 冯欣. 从野性到美丽：《美丽中国》[M]//张同道. 经典全案. 北京：中国广播影视出版社，2016：209-245.

[2] 高山. 用纪实缝合意识形态裂缝：《西藏一年》[M]//张同道. 经典全案. 北京：中国广播影视出版社，2016：246-263.

[3] 张同道，胡智锋. 中国纪录片发展研究报告（2018）[M]. 北京：中国广播影视出版社，2018：2.

民币，场均收入约为 1 004 元"[1]。尽管国内票房总量捉襟见肘，"但每场平均 35 人的上座率已经超过某些商业大片"[2]。2013 年《千锤百炼》登陆全国院线，"上映场次 383 场，票房仅 7 万元"[3]，然而覆盖"70 多个城市，300 多家影城——对国产纪录片来说，这样的覆盖率已称得上是'庞大'，这引发了《好莱坞报道》的关注，称它是'中国历史上最大规模公映的纪录片'"[4]。这两部纪录电影以中国和加拿大合拍的方式，结合了吸纳境外资本、申请国家纪录片公共基金和预售等多种融资方式，创作团队除了导演、摄影师、录音师、剪辑师、声效师等人员外，也包括专业的制片人、执行制片人、统筹、会计等生产管理部门人员，更具效率。拍摄制作过程采取国际标准的独立制片模式。此外，这两部纪录片还大胆采用了类似商业电影的宣发模式，如将各大电影节作为发行的突破口，结合新媒体推广类似艺术院线细水长流的长效放映机制等，走出了一条纪录电影由电影节走向商业院线的探索路径。

改革开放以前，中国纪录片主要在国内播出，很少有进入国外市场进行商业放映的可能，国外观众对中国纪录片的接触十分有限。中外合拍是中国纪录片融入国际市场的有效策略。合拍不仅可以吸引国外资金，也能培养和锻炼纪录片人才，拓展其国际视野，使其学习国外同行的创作经验和技能，推出符合国际市场需求和播映标准的作品，还能让中国纪录片比较便捷地参与国际影视节，有效利用海外商业院线和商业频道等主流放映平台，以多样化的途径和方法"走出去"。《丝绸之路》在日本热播之后，日本作家井上靖认为该片在唐代和明治维新时代之后，第三次在日本掀起了"丝绸之路"的热潮[5]，NHK 努力将《丝绸之路》推向了国际，进一步扩大了该片的全球

[1] 高山. 本土化题材的国际化操作：纪录电影《归途列车》全案分析 [J]. 中国电视（纪录），2013（6）：63-77.
[2] 高山. 本土化题材的国际化操作：纪录电影《归途列车》全案分析 [J]. 中国电视（纪录），2013（6）：63-77.
[3] 白瀛. 娱乐衍生片"搅活"2013 年中国纪录片票房"暴涨"15 倍 [EB/OL]. (2014-10-24) [2019-09-29]. http://news.eastday.com/eastday/13news/auto/news/finance/u7ai2848671_K4.html.
[4] 丁晓洁. 《千锤百炼》："中国历史上最大规模公映的纪录片" [EB/OL]. (2014-03-21) [2019-09-29]. https://cul.qq.com/a/20140321/015389.htm.
[5] 刘春波. 井上靖的《丝绸之路》[J]. 文艺争鸣，2011（8）：156-157.

影响和经济收益。2008年3月,《西藏一年》在BBC首播之后,又被发行到美国、加拿大、法国、德国、西班牙、挪威、阿根廷、伊朗、沙特阿拉伯、以色列、南非、韩国等国家以及覆盖整个非洲的非洲电视广播联合体、覆盖整个拉美的拉美电视广播联合体、覆盖整个亚洲的探索频道(Discovery Channel)等,累计有60多个国家和地区的主流电视台订购与播放了《西藏一年》。《西藏一年》成功进入了以BBC为代表的西方主流媒体平台,在全球60多个国家和地区的主流电视台播放,在纪录片的国际传播,尤其是中国题材纪录片的国际传播方面,进行了前所未有的拓展。这与它遵循成熟的国际纪录片融资、投放的商业模式有关。2008年5月,《美丽中国》在BBC首播,随后,在澳大利亚、加拿大、韩国等60多个国家和地区播映。中外合拍的纪录片亮相国际影视节使更多国外观众了解了中国文化和国情。1988年,《风的故事》在威尼斯国际电影节荣获金狮奖。2009年,《美丽中国》获得了第30届美国电视艾美奖新闻与纪录片三项大奖——优秀个人成就奖的最佳摄影奖、最佳剪辑奖和最佳音乐音效奖。《归途列车》荣获2009年阿姆斯特丹国际纪录片电影节最佳纪录长片、2010年旧金山国际电影节最佳纪录长片、亚太电影节最佳纪录片、维多利亚电影节最佳影片、多伦多电影节十佳电影、洛杉矶影评人协会最佳纪录片、2012年艾美奖新闻与纪录片最佳纪录片、最佳长篇商业报道等多项国际大奖,并于2011年入围第83届奥斯卡纪录片奖。《千锤百炼》于2012年获得了第49届台湾电影金马奖最佳纪录片、美国德拉斯亚洲电影节最佳纪录片、意大利米兰电影节最佳纪录片、旧金山国际电影节最佳纪录长片、洛杉矶亚太电影节最佳摄影奖、哥本哈根国际儿童青少年电影节特别奖等多项奖项。2014年,《我就是我》入围了第39届多伦多国际电影节,并获得"人民选择奖"和"人民选择纪录片奖"提名。

　　改革开放之后,在传统与现代、本土与全球等错综复杂的语境中,中外合拍促进中国纪录片追寻纪实本体,生成表达主体,由隔绝于世转向积极参与"全球化"进程。在大量优秀作品的推出和合拍经验的累积之上,中国纪录片的创作观念、本体认知、内涵表达、手法技巧、作品形态、营销传播等全面向世界纪录片潮流看齐。中国纪录片人努力整合古今中外话语,积极进行中外文化的沟通与交流,使作品于普遍性中呈现出特殊性。

第一章

大型历史地理人文纪录片的开启

改革开放后,中国纪录片领域真正意义的中外合拍始于1979年CCTV与NHK合作拍摄的纪录片《丝绸之路》。在此之前,中国的纪录片创作长期以来以"形象化的政论"为主导,在理念内涵、技术手法、形态风格等诸多方面都相当呆板、单一,疏于与世界联系,限于封闭之中。在改革开放的时代语境下,中国开始重新寻找与世界接轨的途径,国际纪录片作品和纪录片理论也逐渐进入中国。中外合拍成为加速中国纪录片与世界接轨的催化剂。在中外合作的过程中,中方与外方纪录片工作者面对面沟通。这一直接对话的模式给中方人员提供了宝贵的学习机会,使得中国纪录片创作更直接和迅速地融入世界纪录片的格局中。《丝绸之路》的中日合作模式是双方共同投资组成联合摄制组,拍摄的胶片统一在日本冲洗,拍摄的素材双方共用,各自剪辑自己的版本。这种方式成为日后中外合作的基本方式。[1] 1980年5月1日,CCTV版《丝绸之路》在中国首播,共17集;同年5月7日,NHK版《丝绸之路》于日本首播,共14集。《丝绸之路》的合作与播映在中日两国引起了关注。尤其在日本,《丝绸之路》创造了平均收视率达20%的纪录。据《丝绸之路》的总导演铃木肇说:"时至今日,《丝绸之路》仍然是NHK应观众要求重播次数最多的电视片。"[2] 其中,《到楼兰去》专集在日本荣获纪录片大奖。在合作的观念碰撞中,《丝绸之路》在纪录片本体特质、主题阐释、表现手法、传播策略等方面的积极探索,刷新了中国纪录片的创作理念,对中国纪录片的创作产生了深远的影响。

[1] 方方. 中国纪录片发展史 [M]. 北京:中国戏剧出版社,2003:311.
[2] 张雅欣,徐琳.《新丝绸之路》再出发 [J]. 中国电视,2006 (6):48-50.

第一节　历史地理人文意义的发现

一、《丝绸之路》之前的政论片诉求

改革开放之前，纪录片主要担负着宣传任务，以抽象的意识形态概念为创作统帅，以画面加解说为主要模式，在功能定位、内容选择、表现形态等方面都相对单一，主要的纪录片作品不外乎以下几种主要类型。

重大时事政治纪录片。代表作如记录节庆典礼盛况的《新中国的诞生》《1952年国庆节》《春节大联欢》，表现重要战争的《百万雄师下江南》《东北三年解放战争》《中国人民的胜利》《解放西藏大军行》《抗美援朝》，反映重大外交事件的《祝贺》（毛泽东访问苏联）、《周恩来访问亚非十四国》《亚非会议》，体现阶级斗争的《收租院》，描绘社会新风貌和国民经济建设发展的《解放了的中国》《烟花女儿翻身记》《伟大的土地改革》《第一辆汽车》《万象更新》《长江大桥》《一定要把淮河修好》《百万农奴站起来》《红旗渠》等。这些纪录片带有很强的新闻属性，选题宏大，事关革命、战争、社会、民族等国家政治的重要议题。影片将现场拍摄的影像与历史文献资料进行拼接和剪辑，借助大量的画外解说，试图以"治史"的权威姿态，以国家话语讲述并解释广阔的社会生活画卷，成为民众关注时事进程、了解国家形势的重要渠道。

伟人和先进人物纪录片。代表作如将镜头对准伟人的《人民的好总理》《伟大的战士白求恩》，讴歌战争英雄的《英雄赞》，反映社会主义建设模范的《敢想敢干的大庆人》《深山养路工》《当人们熟睡的时候》《金溪女将》等。伟人的表现，是基于时代主题的把握，从一个人的道路来廓清中国现代发展史。而刻画各个行业的先进人物，则是为现实中的人的精神面貌寻找形象代言。这些人物的选择并非基于个性特征的考量，而是基于人物所代表的群体所蕴含的政治内涵。

少数民族纪录片。代表作如《欢乐的新疆》《佤族》《黎族》《凉山彝族》《僜人》等，这些作品记录了少数民族的生态环境、历史风貌、风俗习惯，

以此反映各族人民的新型民族关系，形象化地展现少数民族政策。在今天看来它们具备了人类学纪录片的特征。

自然风光、名胜古迹纪录片。代表作如《桂林山水》《地下宫殿》《黄山》《长江行》《芦笛岩》《美丽的珠江三角洲》《苏州园林》《瓯江》《美丽的橄榄坝》《春到侗乡》《厦门风光》等。风光类电视栏目《祖国各地》《地方台五十分钟》《神州风采》等多年来一直是此类纪录片播出的主要平台。其中一些作品不乏文化艺术趣味，而其出发点则是讴歌大好河山，精美的画面配上情绪饱满的解说，大篇幅的抒情与议论，呈现祖国欣欣向荣的美好图景，歌颂祖国各处风光无限好，以此来唤起民众对国家的热爱之情。

此外，也有一些纪录片触及体育、艺术等领域，如《永远年青》挥发出群众体育运动的青春气息，以鲜活的形象代替了政治说教，热情洋溢。《画家齐白石》，通过记录齐白石一天的日常生活来展示画家的性格与情趣，是一部珍贵的艺术影像。《杏花春雨江南》则以春天的烟雨江南为表现对象，影像如同写意画，解说如同抒情诗，清新自然。然而，这些作品在以政治诉求为主导的纪录片大格局中处于边缘地位，影响力显然相当有限。

二、《丝绸之路》的叙事内涵

1979年，《丝绸之路》的中日联合摄制组开启了对丝绸之路历史、地理、文化的全方位"扫描"，涉及历史遗迹、自然风光、民族宗教、文化艺术等多个方面。最终CCTV版的成片共有17集，分别是：《古都长安》《跨越黄河》《祁连山下》《神秘的黑城》《莫高窟的生命》（上、下）、《到楼兰去》（上、下）、《流沙古道》（上、下）、《美丽的和田》《火焰山下》《穿越天山》《龟兹幻想曲》《沿天山西行》《天马的故乡》《葱岭古道行》。从这些片名就可窥知，该片以古都西安为起点重访绵延的古丝绸之路，跨越河流，翻越崇山峻岭，穿越戈壁沙漠，沿着古丝绸之路在中国境内相关的各个现存的重要城镇和古代驿站遗迹一路拍摄。《丝绸之路》以地理为经、历史为纬、文化为纵深，描绘了一幅丝绸之路的立体图景。

纪录片凭借实时实地捕捉动态影像的技术能力，和以真实为基石的创作理念，具有其他艺术形式不具备的反映现实景象的优势。这一点在《丝绸之

路》中得到了充分展现。在《古都长安》中,鸟瞰视角下的古都西安全景恢宏大气,钟楼、鼓楼、大雁塔等古建筑庄严典雅;在《跨越黄河》中,雨中的河西走廊苍凉古朴,戈壁滩浩瀚无边;在《神秘的黑城》中,曾经的城池只留下断壁颓垣、满目荒凉;在《美丽的和田》中,塞外江南的绿洲草木丰茂、生机盎然;在《到楼兰去》中,大漠斜阳下的玉门关、汉长城历尽沧桑,白龙堆悲壮浩瀚;在《穿越天山》中,群马奔腾、绿草如茵;在《沿天山西行》中,沃野田园郁郁葱葱;在《葱岭古道行》中,帕米尔高原上野生动物活泼灵动……《丝绸之路》对于古城、荒漠、河流、山川、草原、绿洲等遥远景象的记录与再现,令观众大开眼界。

《丝绸之路》从选题开始就强调自然地理和历史文化的交织,而不仅仅停留于一般意义上的风光呈现。以《古都长安》为例,从对蚕宝宝和缫丝工厂的实景拍摄,转到古代的玉蚕、甲骨文上的"桑蚕"字样,以及商、周、秦、汉各朝各代出土的丝织品,逐渐交代中国养蚕缫丝的历史。先展现以马和骆驼为原型做成的三彩陶俑的画面,接下来在养马业的介绍之后,影片又讲述了丝绸西运、良马东来的历程和商人们以骆驼和马为交通运输工具开启的丝绸之路上的贸易经济。以丝绸之路的历史为核心,纪录片触及了更多的历史话题。唐高宗和武则天合葬的乾陵的61尊宾王像,刻画了唐高宗薨逝时,西域61个少数民族和外国特使来参加葬礼的情形。大量罗马金币、波斯银币等各国货币散落在丝绸之路的沿线。这些声画并茂的介绍,道出了古代中国与中亚、西亚和欧洲各国官方和民间友好交往的历史。兴教寺珍藏的玄奘法师从印度带回的贝叶经,以及穿插在第一集中多次出现的大小雁塔、兴教寺、三藏舍利塔等建筑,记载并见证了中外宗教交流的重要历史,尤其很好地表现了中国佛教在发展过程中对其他宗教的包容。

丝绸之路的行程节点所涉及的文化艺术内容也是该影片关注的重点。通过拍摄大量的人物陶俑、墓葬壁画、地面建筑、石刻石像等遗迹文物,影片展示了雕刻、绘画、建筑、音乐、舞蹈、曲艺等灿烂瑰丽的文化艺术。《古都长安》中被誉为"东方第一狮"的雄伟的顺陵走狮、闻名世界的"昭陵六骏"石刻,《跨越黄河》中设计奇巧的马踏飞燕,等等,一一在屏幕上呈现,令人赞叹不已,充分体现了石雕艺术的高超与精湛。在《祁连山下》中,大

佛寺以木结构构建，满饰砖雕木雕，在没有现代化运输工具和电气设备的古代，人们依靠最原始的工具，一斧一凿地营造出这让人叹为观止的艺术品，我们在欣赏其壮美的同时，也感叹先民惊人的智慧。这些文化艺术样式，有的存在于文物古迹中，有的还存续在现代生活中，比如历史悠久的舞狮文化。为了更好地实现文化艺术的传承，纪录片在将镜头对准唐代长绸舞石刻中的舞女形象时，淡入了一组舞蹈演员手持绸带的舞蹈镜头；在讲述汉代传入的吐火绝技时，又配上川剧演员吐火的真实表演。这些镜头复活了远离现代生活的古代文化艺术，使它们不再只是冷漠的历史，而是贴近人们生活的真实存在，给予了观众更深切的感受。说到《丝绸之路》中的文化艺术，自然不能不提到该片对于莫高窟浓墨重彩的描述。《莫高窟的生命》共有上下两集，总时长71分钟，其中画面镜头停留在壁画、雕塑以及洞窟上长达60多分钟，再现了灿烂辉煌、美轮美奂的莫高窟艺术。上集主要介绍了莫高窟中的佛像，如位于158窟、长达16米的精致宏伟的释迦牟尼涅槃像，讲述了藏经洞被意外发现并遭受国外探险者洗劫的经过。下集不仅一一解说了不同时代的佛教造像、画像的人物特点，而且按照时代，把佛教造像艺术的发展嬗变进行了梳理。如北魏时期，佛教造像沿袭了印度造像的习惯，神态端庄肃穆；隋唐时期，佛教造像突破了外来佛像的塑造法则，创造出体态丰腴、神态和蔼、衣饰华丽的中国式佛像，把中国人民对佛国世界的理解生动地理想化，增添了更多人情味和亲切感。片末，婀娜多姿的飞天气韵生动，演绎出古代舞蹈和音乐艺术的美妙动人。

　　《丝绸之路》关于历史、文化的讲述运用了大量考古发掘的成果。片中也不乏对于考古现场的记录。如《古都长安》对位于西安市东部临潼地区的秦始皇兵马俑的发掘进行了拍摄，大量采用左右摇镜头的表现方式，充分展示了兵马俑的考古发现场景，用特写细致呈现了秦代人俑工艺的特征，记录了当时工作人员小心翼翼清理现场和文物的过程。《丝绸之路》最令人惊叹之处则是其通过纪录片的拍摄行为推进了考古工作的进行，或者说以考古与纪录片拍摄同步进行的方式，将纪录片的纪实性发挥到了极致。这充分体现在了《到楼兰去》一集中。楼兰古城在戈壁风沙中默默沉睡了1 500多年，是考古学家憧憬的神秘之地。20世纪初，斯文赫定、斯坦因等人带领的几小批外国探险队侥幸到访过此地，此后这里便再次沉寂。中日联合摄制组穿越

罗布泊到楼兰的拍摄，是一次艰难的纪录片之旅，也是中国社会科学院考古研究所载入史册的考古发现之旅。1980年4月17日，中日联合摄制组历经18个日夜的风餐露宿，终于到达了楼兰古城遗址。千年风剥雨蚀下的楼兰古城，几乎化为乌有，城中原有的宫殿、佛寺、住宅几乎不复存在，仅存的土房墙壁、倾塌的寺院遗址、破碎的佛像渐次在镜头下呈现，依稀勾勒出曾经繁华的城池景象。楼兰古城第一次通过电视屏幕与世人相见，如同神秘的美女缓缓揭开了面纱，令人震惊。古墓葬群中，楼兰女尸的发掘，可谓是此行最大的发现。女尸在干燥环境下存留了3800年而不腐朽，全身以粗毛织物包裹，头戴插翎羽的毡帽。《到楼兰去》对楼兰古城建筑、宗教、农作物、人民生活等各个方面进行了前所未有的影像展示，使得纪录片拍摄和传播行为本身具有了非凡的历史和文化意味。

与此同时，纪录片镜头不仅深入了丝绸之路沿线沙漠深处的古迹，还寻访了很多普通百姓家庭，生动而具体地展示了一个古老国度的沧桑历史，让广大观众看到了与以往不同的中国历史、中国文化和中国百姓。例如，在《流沙古道》中，工作人员采访了塔克拉玛干沙漠气象站的工作人员，询问其故乡和工作状况；寻访渡口老船工、92岁高龄的尼亚孜老人，追问其当年为斯坦因领路的详情。在《葱岭古道行》中，镜头展现了喀什市中心广场上人们的热烈舞蹈和喧闹的民间婚礼。普通人当下生活的喜怒哀乐成为《丝绸之路》中不可忽略的内容。

第二节　纪录手法的开拓创新

一、格里尔逊画面加解说的模式及其弊端

长期以来，国内的纪录片创作在社会政治环境与纪录片媒介工具的高密度结合下，严格遵循格里尔逊画面加解说的模式。20世纪20年代，格里尔逊面对弗拉哈迪《北方的纳努克》的成功，提出了不同的见解。他认为电影工作者首先得是一个爱国者，其次才是一个艺术家。统领整个世代的心灵比星期六晚上用新奇事物去刺激观众重要得多，而一部电影的宿醉效应就是一

切。宿醉效应是指电影加诸观众身上挥之不去的意识形态印象。格里尔逊呼吁电影面向现实生活，关注社会问题，让人们的视线从天涯海角转移到眼前的生活上，转移到家门口发生的和自己有关的事情上来。在他看来电影是社会学家履行社会责任的最有效的媒介，而纪录片是教化公众、干预现实生活最方便和动人的手段。他认为，电影不是一面镜子，而是一把锤子，并宣称"我视电影为讲坛"。1929 年有声片出现，对于格里尔逊来说，声音的到来恰逢其时，画面加上伴有音乐的解说词正是有效手段，让影片在电影这个"讲坛"上大声疾呼，直接宣讲与公众福利有关的社会改革理想。格里尔逊和他所领导的"英国纪录片学派"先后拍摄了《飘网渔船》《锡兰之歌》《住房问题》《煤矿工人》《夜邮》等影片，以近乎宗教狂热的激情传达了对社会福利、国际主义和世界和平的信念。格里尔逊式的画面加解说的传统被不断地固定和强化，格里尔逊视纪录电影为讲坛的观念与中华文化中的"文以载道"（强调文艺教化与宣传作用）的思想不谋而合，因此他的模式对我国纪录片创作的影响特别深远。

纪录片作为视听兼备的媒介，其画面信息与声音信息共同承担着传播职能。解说词是表达思想的直接武器，它可以明确地说明一个观点，但过分依赖解说词将使画面显得无足轻重，使影片在视觉和听觉方面的信息量失衡。首先，格里尔逊的模式将解说词的作用凌驾于画面之上，解说词主导整部作品的表意，有效地支配了影像。画面沦为声音的图解和注脚，其本身的丰富内涵和重要价值被严重弱化。其次，就声音信息而言，格里尔逊模式强调解说而忽视同期声（当时，同期声的使用也有技术上的局限），在这些纪录片中出现的人物，大多是"沉默的人"或"只见嘴动，不闻其声"，他们的话语由画外解说代言了，现场音响也基本销声匿迹。解说文本的泛滥，使其脱离画面本身，造成了声画两张皮的分裂。因此，解说词往往成为一种耳提面命式的"单声道"灌输，致使观众处于被动接受的状态。

二、画面纪实能力的提升与内涵的丰富

卢米埃尔兄弟的早期摄影尝试被称为世界纪录电影的开端，其初衷是为了验证作为"照相艺术的延伸"的摄影机捕捉动态现实的技术魅力。巴赞认

为作为摄影延伸的电影,具有任何艺术都不具备的反映真实景象的优势。他说:"摄影的美学特性在于它能揭示真实。在外部世界的背景中分辨出湿漉漉的人行道上的倒影或一个孩子的手势,这无须我指点。摄影机摆脱陈旧的偏见,清除了我们的感觉在客体上的精神锈斑,唯有用这种冷眼旁观的镜头能够还世界以纯真的原貌,吸引我的注意,从而激起我的眷恋。"[1] 克拉考尔则以"物质现实的复原"来形容电影的再现功能。他指出,"电影按其本质来说是照相的一次外延,因而也和照相一样,跟我们的周围世界有一种显而易见的亲近感。当电影纪录和揭示物质现实时,它才成为名副其实的影片。因为这种现实包括许多转瞬即逝的现象,要不是电影摄影机具有高强的捕捉能力,我们是很难察觉到它们的。由于多种艺术手段都有其擅长的表现对象,所以电影可想而知是热衷于描绘易于消逝的具体生活,即那些犹如朝露的生活现象:街上的人群,不自觉的手势和其他飘忽无常的印象,是电影真正的粮食"[2]。因此,画面的纪实性是纪录片与生俱来的本体特征,以画面为主应当成为纪录片创作遵循的重要原则。然而,长期以来,纪录片被认为是通过声音、画面等感性形式、感性手段来呈现抽象理念的。声音和画面都只是用来表达理念的感性工具,它并非单纯地展现存在的事物,而是慢慢引导观众了解、接受声画背后所要阐发的观念思想。在实际创作过程中,创作者往往在拍摄之前就预先设定好了一个主题概念和大体脉络框架,有的甚至有十分详细的解说文本,这也就是通常所说的"主题先行"。在这样的前提下,创作者从现场拍摄中抓取符合主题的画面,剪辑时不断进行意象叠加及隐喻性、象征性的加工,以指向所要传达的理念,并通过解说词直接阐明主题思想。这样的理念和方法下的创作,画面本身的价值被忽视了。

尽管中日"双方摄制组的思路基本一致"[3],但在《丝绸之路》的拍摄过程中却经常出现不同的看法和选择,最主要的原因是双方对画面纪实层面的认识差异。如日本导演铃木肇在看到雨中渭河桥上人来人往的情景时,联想到了"渭城朝雨"的诗境,想记录下现代丝绸之路上繁忙依旧的景象。而中方工作人员却认为那个场面混乱,有碍观瞻,坚持要打扫干净桥面并中断

[1] 巴赞. 电影是什么?[M]. 崔君衍,译. 北京:中国电影出版社,1987:13.
[2] 克拉考尔. 电影的本性:物质现实的复原[M]. 邵牧君,译. 北京:中国电影出版社,1981:3.
[3] 张雅欣,徐琳.《新丝绸之路》再出发[J]. 中国电视,2006(6):48-50.

交通后再邀请日方拍摄。在拍摄收哈密瓜这个场景时，日方拍摄了一些衣衫不整的瓜农，而中方则请来文工团女演员扮演部分瓜农进行拍摄。[1] 当日方工作人员想拍摄一位维吾尔族老人赤脚在 70 摄氏度的沙漠上行走的时候，中方人员甚至大喊："你们是安东尼奥尼，你们就是要强调贫穷！"[2] 中方习惯于主题先行，从理念出发，组织、安排、修缮拍摄画面，摆拍和布景也常常被运用。作品的表意功能主要由解说词来承担，画面只是附属品。日方则在拍摄过程中，几乎不加修饰地记录下现场的原貌，强调原生态的跟拍、等拍、抢拍等手法的运用，在后期成片中注重创造性地运用原始素材，尽量挖掘画面本身蕴藏的内涵、意义。

（一）现场拍摄与记录过程

在画面加解说模式中，画面成为解说词的附庸，影视作品用画面形象来说话的视觉艺术本体特征被削弱。而就画面来看，有的纪录片依靠已有的多种声像资料的积累与重组，呈现文献汇编的特征；有的借助大量的空镜头，即没有特定含义的自然景物或场面情景来展现；有的则借助组织拍摄或摆布拍摄……这些非现场拍摄手法忽视了对过程的现场记录，都是为了直达纪录片主题，即直奔创作结果而采用的人为手法，无法对物质世界进行复原。

希区柯克说故事片的上帝是导演，而纪录片的导演是上帝。事实的发生总是超乎我们的意料，也不受人为意志左右。吴文光说："我经常在和一些同行一起谈某部片子的失憾之处时说，镜头不在场。小川（小川绅介，日本知名纪录片导演）说，碰到这种时候，他恨不得跳楼。"[3] 纪录片的拍摄必须保持与人物、事件现在进行时的高度同步，如果关键时刻摄影（像）缺席，那是任何事后弥补都无济于事的。现场拍摄和真实是一对亲密伙伴或孪生兄弟。现场拍摄能最大限度避免虚构，展现真实的时空、人物、事件，是从源头上对真实的捍卫。现场拍摄打破了先进行采访，再写提纲，然后进行拍摄的程序化、概念化的创作方式，冲破了封闭式的传播形式和闭合型的思维定式。摄影（像）机带领观众，在事件发生的现场观察、感受所发生的一

[1] 方方. 中国纪录片发展史 [M]. 北京：中国戏剧出版社，2003：312.
[2] 方方. 中国纪录片发展史 [M]. 北京：中国戏剧出版社，2003：312.
[3] 吴文光. 一种纪录精神的纪念：记日本纪录片制作人小川绅介 [M] //单万里. 纪录电影文献. 北京：中国广播电视出版社，2001：356-359.

切，而不是操纵一切，共同感知人力控制之外的未知世界，同时通过多角度、多层次、多方位的理性探索和发现，为观众留下分析、判断和思考的余地，并且让观众在参与过程中有所发现、有所领悟。因此，关键时刻镜头必须在场，现场拍摄必须是纪录片素材的主要来源，跟拍、等拍、抢拍是纪录片拍摄的主要手段。就整体而言，《丝绸之路》的大部分素材毫无疑问都是现场拍摄的，只有在出于各种原因无法现场拍摄的情况下才采用图片等资料。大量现场人物的采访，考古探寻的记录，人们生活、工作、休憩场景的捕捉等，都在纪录片中得以展现。现场拍摄是《丝绸之路》摄制组信守的理念，也是他们最主要的创作手段。摄影师卓越的现场操控，通过对被摄对象本身的形态特征以及光影、视角、空间等的把握，把现实中散乱的元素重新秩序化，集中提炼出其中有意义的形式，使之鲜活地呈现在观众面前。影片在尽可能地接近客观存在本来面目的同时，捕捉极富感染力和表现力的细节和稍纵即逝的精彩瞬间，如在《到楼兰去》中，楼兰女尸从被发现到显露面目的镜头，着实令人震惊。

《丝绸之路》还特别关注纪录片本身的拍摄过程，甚至把工作人员工作、休息、进食的场景拍摄下来并收录到正片中，创作者把自己也纳入画面中，以这种方式让处于这个环境中的创作者和创作行为成为镜头前的一个客体，从而使观众获得了与拍摄者相同的观察视点和观察方式，强化了纪录片的真实性，很容易引起观众的共鸣。贯穿全片的工作人员的测绘、对古代遗迹的探访、日常生活行为以及考古发掘的实时记录等画面镜头，都使观众与影片内容之间的距离大大缩短，身临其境的观感大大增加。例如，几乎每一集都会出现摄制组工作人员所乘的专车在戈壁、公路、沙漠等环境中前进的"公路镜头"，这些镜头不仅把丝绸之路上的特殊地貌环境呈现在观众眼前，也让观众了解到工作人员拍摄过程的艰辛。在《祁连山下》这一集中，有将近一分钟的篇幅记录了工作人员在张掖古城野外进餐的情形，有生火做饭的画面，有女同志剥玉米棒的画面，还有男同志餐后抽烟休息、合影等画面。再如《神秘的黑城》一集，用了占全片 50.5% 的篇幅来描绘摄制组工作人员寻找黑城的过程。影片前半段展现了摄制组工作人员与老牧民达木登相遇，工作人员因为骑骆驼引起不适，在戈壁荒漠中扎营生火、搭帐篷，男同志用木柴点烟，工作人员夜晚休息被噩梦惊醒等生活片段。寻找到黑城遗址之后，

工作人员在巨大荒凉的古城遗址中进行考察。当工作人员发现沙漠里的文物后，就对其进行仔细端详记录，种种行为仿佛发生在观众眼前。这不仅大大提升了纪录片的真实性，也有助于催生观众对纪录片的亲近感与心理认同。应该说，这类"记录过程"的镜头在《丝绸之路》全片中经常出现，甚至贯穿始终，是该纪录片的最大特色之一。这种镜头内容表达，在以往的纪录片中几乎从未出现过，因此其开创和引领作用确实非常有价值。

（二）纪实性长镜头的运用

长镜头是指综合运用推、拉、摇、移、跟、升、降等摄影手段进行时空连续的合理的场面调度，完整地记录一个事件、段落的全过程。长镜头要在时空连续的前提下客观地记录生活，在屏幕上再现真实、具体的原生形态，以保持屏幕形象的真实感、现场感，以及拍摄对象及其运动过程在时间和空间上的完整性。由于长镜头能够在一个镜头里不间断地表现一个事件的过程，通过连续的时空运动把现实自然地呈现在屏幕上，保持了时间、空间的完整和真实，克服了蒙太奇那种被割裂的虚假感，因此，长镜头体现了一种纪实的风格。这种通过景深调度、移动拍摄等手段形成的时空统一的镜头语言，在之前国内的纪录片拍摄中并没有得到广泛运用。《丝绸之路》中长镜头的运用，以手法的变化来促成纪实风格的多样化，对于中国纪录片的发展具有积极意义。

《丝绸之路》各集均出现了众多的长镜头，突破了以往单调纪实的局限。长镜头在变化角度和调整距离的持续过程中，用一个镜头来完成蒙太奇叙事中一组镜头所担负的任务。在这种没有被分割的镜头中，含有各种叙事信息的事实被摄像机连续不断地完整记录，每一个镜头都成为具备完整叙事能力的一个段落。持续不断的长镜头拍摄，避免对情境产生过多的人为干扰，有效降低了创作者的主观性。此外，长镜头的屏幕时间与实际事件发生时间几乎相同，在这些事件过程中观众所经历的心理活动和片中的人物几乎一致。从拍摄和接受的角度来看，长镜头能记录人物行为、事件发生发展的完整脉络，使影像在最大程度上对物质现实进行复原。如在《神秘的黑城》中，工作人员中途歇息，大家为了消除第一次长时间骑骆驼的疲惫，活动腰腿、用木柴点燃卷烟的过程都被连续不断的镜头——呈现出来。又如在《到楼兰去》中，楼兰女尸被发现的那个段落，考古人员小心翼翼地解开木签，揭开

覆盖在女尸面部的毛织物，女尸依稀可辨的清秀面目渐渐呈现出来，镜头由远及近地记录下完整的流程，让观众如临其境地见证了这一激动人心的考古事件。

长镜头叙事重视人物与日常生活环境的有机联系，许多情节就在广阔而真切的现实环境中展开。长镜头不仅能展现和跟进行为事件的过程，也能在最大程度上还原和保留客体存在的样貌，完成对空间场景的实地描述，因而往往包含了丰富的日常生活环境和情态，是对现场的凝视。《丝绸之路》拍摄时，大量运用长镜头来表现丝绸之路沿线的人文与自然风光，努力通过连续的时间和空间运动，把关于丝绸之路的每一个细节，尽可能地展示在观众面前。《丝绸之路》的开篇《古都长安》，用了长达1分6秒的鸟瞰镜头来展示西安的城市布局，随后的5个长镜头，分别用来展示古城墙、茂陵、汉长城遗址、大雁塔等大型建筑和古代西安宏大辽阔的地域环境。几乎在《丝绸之路》的每一集中，都有对摄制组所到地域的画面展示，这种展示大部分由鸟瞰式的长镜头来完成，宏阔视角下镜头的持续移动往往能表现出城市市貌、自然风光、山川河野的壮美与辽远。在《到楼兰去》上集中，长镜头展现了摄制组工作人员乘着汽车在荒漠、戈壁中穿行的画面，画面随着车队在风沙里快速穿行，大量奇形怪状的风蚀土堆、古文明遗迹等一一呈现，很好地描绘了荒凉浩瀚的戈壁、沙漠之景。

三、"情景再现"的灵活运用

"情景再现"是指运用搬演、扮演乃至动画等各种手法，对已发生但未被摄影（像）机记录下来的场景进行补拍，在精心营造的模拟情境中演绎曾经发生过的事实。再现真实的内容，必须有"事实曾经如此"作为其依据，而且，必须由创作者公开申明或运用其他技术手段向受众暗示，这是为再现事件所采取的形象化手法，它绝不能同真实的事件记录混为一谈。在国内，这一概念的形成引起了学界、业界的广泛关注，这一手法的运用始于2001年CCTV制作和播出的系列纪录片《记忆》，但在世界纪录片的拍摄史上，很早就出现过类似的拍摄方式。例如，弗拉哈迪在拍摄著名纪录片《北方的纳努克》时，作者为了真实地再现因纽特人原先捕杀海象的生活情景，

就让纳努克等人用传统的鱼叉而不是步枪来进行狩猎。于是，纳努克及其伙伴就在他们曾经沿用祖辈的方法捕杀过海象的地方，再次拿起他们在当下狩猎生活中已基本放弃使用的祖辈们传下来的工具，为当时及以后的很多观众"搬演"了一幕因纽特人传统狩猎生活的真实情景。这与影片中纳努克建造小冰屋让弗拉哈迪拍摄的情况完全一致。格里尔逊拍摄的著名纪录片《夜邮》亦与此相似。这样的"搬演"不仅在过去的纪录片中存在，且为不少优秀纪录片所沿用。其实，"情景再现"的手法在国内纪录片中早已有之。比如，在1949年拍摄《百万雄师下江南》和1977年拍摄《大庆赞歌》的过程中，就分别补拍了人民解放军突破长江防线和"铁人"王进喜用身体搅拌水泥浆的镜头。那时的纪录片工作者通常把这一方法看作"用组织补拍的手段，来得到在现实生活中已经逝去了的，再也无法得到的影像画面"[1]。只是当时"情景再现"的运用并不普遍，往往是在现场拍摄无法实现的情况下，不得已而为之。中日合拍《丝绸之路》时对于"情景再现"的自觉运用，以及再现手段的丰富，在当时有着开创意义。

（一）局部的"情景再现"

拍摄《丝绸之路》不可避免地要涉及大量与历史遗迹相关的历史人物及历史事件，为此，创作者运用了不少办法来努力呈现。在这些相关内容的呈现中，《丝绸之路》一般很少直接运用演员来扮演具体的历史人物或再现某种历史场景，而是要么只模拟相关情景的局部，要么只运用模拟音效等手段来展示历史。因此本文将其称为局部"情景再现"，不同于演员扮演、模拟音效、场景重建、主观镜头等相结合的完整"情景再现"。在《龟兹幻想曲》这一集中，随着《大唐西域记》的书影，画面中出现了一匹正在行走的马的四蹄，还有一个戴着斗笠的骑马人影。这样的画面内容，显然还算不上真正的"情景再现"，但可暗示观众，这就是当年玄奘法师西行的情景。随着镜头的继续，画面切换到古龟兹遗址——苏巴什国古城。这时，纪录片借助一圈土墙，虚拟出有回声效果的龟兹王的声音："我是龟兹王，欢迎你们，远来的客人！"回荡的声音，似乎要把观众引入一个古老而神秘的境域。诸如《丝绸之路》中以上的局部"情景再现"，既没有虚化现实与过去的界限，也

[1] 董银雪. 论纪录片创作对电影导演故事片创作的影响[D]. 重庆：重庆大学，2012.

没有做到全方位的音画同步。这种现象可能是受到当时纪录片工作者的纪实理念影响或者是受到当时各种资源条件的限制，不过这在中国纪录片史上已经是具有重大意义的尝试了。

（二）完整的"情景再现"

《丝绸之路》也有比较完整且相对自觉的"情景再现"手法的运用。比如在展示古龟兹时代的假面具舞和狮子舞时，摄制组就邀请现代舞蹈演员来表演这两种古老的舞蹈，借此将画面比较完整地呈现出来，即"情景再现"。很明显，这与之前用只见马蹄行走和戴斗笠人的远景画面的局部"情景再现"有很大差别，可以说是完整的"情景再现"了。因此，尽管画面内容有限，并且还使用淡入、淡出的方式穿插于壁画的动画效果之中，但是确实可以称为完整的"情景再现"了，因为这里全方位使用了音画同步的演员扮演、模拟音效、场景重建等一般所谓的完整"情景再现"的手段。在《神秘的黑城》中，老牧民给摄制组工作人员讲述黑城的守护者黑将军的传说时，画面中烟雾弥漫，烟雾中冲出一队骑兵、头系红巾、手举武器呐喊而来。这些显然不是从古代流传下来的影像记录，所以这些画面中没有出现清晰的人物面部特写，而多以侧面、背影来展示故事中的形象。这些镜头与群马乱蹄的特写、动感极强的动荡画面、熊熊燃烧的火焰混剪在一起，营造出动荡、紧张的氛围。《火焰山下》一集在讲述关于火焰山的传说时，画面中演员扮演的唐僧师徒四人与火焰山的实景相互穿插，四位演员穿着极具辨识度的服装，扮演孙悟空的演员用一连串的空翻来展示解说中的"筋斗云"。这些由演员扮演的片段不仅演示了与特定地域相关的故事传说，更满足了观众对抽象历史和神话故事中的人物形象的好奇，使影片的艺术表现力大大增强。

《龟兹幻想曲》这一集试图表现古龟兹的舞蹈和音乐，但是摄制组在多方探察后，没有获得任何影音资料。最终，创作者大胆借助动画手段让克孜尔千佛洞第 38 窟乐舞壁画中的舞伎翩翩起舞，其间闪现工作人员时刻关注摄像机取景框的画面，仿佛是在告诉观众，这是通过幻想描摹的古龟兹历史上曾经的乐舞景象，是名副其实的"龟兹幻想曲"。动画较之演员扮演，无疑是虚拟的手段。它具有高度的假定性和游戏性，在声光色影方面也更容易操控。它更大程度地发挥了创作者的想象力，避免了演员在形象造型和表演上的笨拙，对时空场景没有特殊要求，也不需要服装、化妆和道具，是完成

"情景再现"更为便捷和有效的方式。

《丝绸之路》中这种相对完整的"情景再现"手法的运用虽然有限，也不怎么起眼，但是它有效地启发了中国纪录片工作者后来在这方面的不断探索，尤其对表现涉及历史故事、古迹遗存等内容的纪录片创作有很大的影响。

资料匮乏的状况在历史题材的纪录片中表现得尤为突出。摄影（像）技术诞生之前的历史人物和历史事件没有留下影像记录，而在情景的再现过程中很多历史场景由于各种各样的原因无法被还原。因此，遗物、遗迹、人物访谈以及空镜头等元素可以在一定程度上弥补画面的缺失，但静止的物和侧重于听觉信息的访谈都不能满足"看"的要求，不能充分发挥电影、电视活动影像的特长。"情景再现"运用搬演和扮演的手法重现某些现场画面，进行情节重构，突破了既存素材的限制。"情景再现"对观众具有非同寻常的感染力、说服力和潜移默化的影响力。"情景再现"借鉴和运用戏剧故事的艺术手法，将纪录片叙事方法的真实性和故事片展示情节的艺术性有机地结合起来，使真实生活中发生的事情以引人注目的形式再现，从而使沉闷的纪录片像故事片一样具有看点，这确实是丰富画面内容、增强叙事张力的捷径。从形式角度来看，画质、剪辑、灯光、音响、音乐等造型因素，加之化妆、服装、道具等戏剧化因素，使得纪录片在艺术化的处理中被赋予了更多的形式美，令人耳目一新。此外，"情景再现"撷取了最能触动观众的典型场景，富有真实感，激活历史画面，使观众能身临其境，对历史片段形成丰富、立体的认知，从而更深刻地理解历史。

四、声音语言（同期声、解说词、音乐、音响）的突破

《丝绸之路》在声音语言，如同期声、解说词、音乐、音响等方面较之此前的国内纪录片有诸多突破性的改变。

（一）同期声的运用

《丝绸之路》中同期声的使用虽然非常有限，却突破了中国纪录片之前一直存在的一个盲区，对后续纪录片工作者对于同期声的认识和使用，具有启迪意义和推进作用。同期声，通常是指拍摄电影或电视画面时同时

记录的与画面有关的人或环境的声音。同期声的记录需要同期录音技术的支持，它要求有与录音机能够同时运行的低噪声摄影（像）机、低噪声的环境等。随着电影、电视纪实语言的成熟，同期声已经成为纪录片中声音结构的一个重要元素。在有些纪录片中，同期声甚至是影片中的全部声音。此前因为技术和理念等种种原因，国内纪录片中鲜有同期声出现。如在《雕刻家刘焕章》中，本应该是主人公自己说的话变成了配音，解说词以第三人称的口吻叙说孩子是怎样看待父亲的作品的，妻子是如何爱上丈夫的。主人公变成了哑巴，配音演员成了传话筒。在这种传话过程中，"失真"不可避免地发生了。CCTV 版《丝绸之路》对同期声的使用，不如 NHK 版的那么充分，然而意义重大。整体来看，CCTV 版《丝绸之路》中的同期声，几乎是没有被遮盖的，效果也比较清晰，在有些分集中的使用频率还不低。如《古都长安》片长近 53 分钟，同期声的时长近 2.5 分钟，占总时长的 4.7%。《到楼兰去》（下）一集，总时长 42 分钟，同期声的时长有 4 分钟，约占整体时长的 9.5%。这在此前的中国纪录片中是鲜有的。

　　同期声给人以再现时空的真实感。从声画结构来看，同期声有声音有画面，应属于直观形象（图像）系统。但是，从表意形式看，它却属于语言（解说）系统。画面和声音作为一种复合形式同步出现，兼具图像与解说的双重功能。现实生活中事物的存在和运动绝大多数都是有形有声的，视觉和听觉是人们感知外部世界的两种重要感觉，通常情况下，缺一不可。以声画同构为基本特点的同期声在更大程度上实现了声画的和谐交融，声音反映画面的可信度，而画面也印证了声音的真实性，使影片进入了纪实的新境界。同期声的运用，以形声一体化的结构，还原了生活的本来面目，使被拍摄的事物更贴近人们的日常生活，为观众提供了生动的、极具真实性的现场内容，更有一种逼真的效果。《丝绸之路》中的同期声，多为一些工作人员彼此交流、商量和讨论的语言记录，实地考察时的环境音，行进路上交通工具的机械音，以及采集于自然的各种音响。尽管数量和质量有限，但已经能够有力地渲染环境气氛，弥补镜头画面再现真实的局限，提升了纪录片叙事的真实质感。

　　同期声采访让被采访者直接面对观众，把他的感受、观点、经历等直接陈述，使观众不但见其人，而且闻其声。人物的性格特点、学识水平、道德

修养通过其说话时的表情、神态、语气、举止等表现出来,让观众在观看影片的过程中进行自主的认知判断进而得出自己的见解,从而使观众对被采访者及其所叙内容的了解更深刻,比如《龟兹幻想曲》中工作人员对新疆社会科学院副院长谷苞的采访,又如在《穿越天山》一集中,新疆考古所工作人员王秉华面对镜头侃侃而谈,介绍南疆铁路沿线古墓群出土文物有的来自波斯,有的来自中原地区。肯定的言辞、自然的语气,使观众不仅对人物留下了印象,也更加确信天山一带曾有活跃的中外交流的历史事实。

同期声还可以增强观众与影片的交流感。与网络的人机对话、人人对话相比,纪录片的传播更具有单向传播的特征。观众无形中处于一种消极被动的状态,只有接受的权力,没有参与的权力。同期声的采用在一定程度上改善了这种单向传输的模式。采访者巧妙地提问,被采访者机智地回答,营造了一种交流的氛围,往往能把观众带入其中,使观众产生共鸣,从而间接地实现观众与被采访者之间的交流,增强作品的艺术感染力。观众很容易被纪录片创作者的主观视角影响,如在《流沙古道》一集中,同期声采访了若羌气象站的工作人员:"哪儿的人?到这儿多少年了?"交流的亲切感油然而生。借着同期声,观众和被采访人之间也建立起一种对话的关系。

(二)解说词的变化发展

《丝绸之路》整体而言采用的还是画面加解说的模式,但是片中的解说词已经基本抛开政治化的色彩,也摒弃了居高临下的灌输姿态,以平易近人的方式,叙说丝绸之路的前世今生、方方面面。因此,它在处理解说词与画面的关系、转换叙述视角和言说方式、拉近与观众距离等方面,为纪录片创作突破画面加解说模式发挥了引领作用。

在以往的画面加解说模式中,解说词是以画外音形式出现的独立成章的内容,画面则成为解说词的附属品。解说词不仅成为主要的声音元素,而且也是主要的叙事和表意手段,将作品的思想内容直截了当地传达给观众。《丝绸之路》的叙事不是简单地依赖于解说词,而是重视综合艺术手段的全面运用。在解说词的内容、叙述角度以及叙事性上,与之前的纪录片尤其是政论片相比还是有很大差别的。作为纪录片的有机组成部分,《丝绸之路》中的解说词既不追求完整,也不追求独立,与其他元素(画面、同期声等)互相配合,共同营造出综合表达效果,建构了作品独特的艺术风格。

例如，解说词在内容上对画面叙事做了必要的补充。画面适合表现形象的现场实况，解说词则适合表达抽象的内容。解说词可以交代间接内容，介绍相关的背景，以此来显示出事物、事件的意义与价值。在《龟兹幻想曲》中，影片一一呈现文物，解说词则对此所体现的龟兹乐的传播和影响进行了必要的解释说明。在介绍西安出土的唐三彩骆驼乐陶俑时，解说员告诉观众："这些陶俑生动地反映了唐代龟兹人通过丝绸之路流入中原的情景。"在介绍河南出土的扁桃壶上的龟兹乐舞形象时，解说员解说道："由此可见，龟兹音乐已深入当时人民日常生活的各个领域。"在介绍成都近郊五代蜀王墓的龟兹乐石刻浮雕时，画面解说则称之为"8世纪，龟兹乐传到蜀国的见证"。这些解说词与画面紧密结合，揭示了画面本身无法言说的深意。

以往的解说词往往从全知全能的视角出发，担负着政治话语表达的重任，创作者的个人观念必须隐藏起来，这大大制约了纪录片创作者创造力的发挥，导致了纪录片解说词的刻板严正。高高在上的解说姿态，又造成了传播者和接受者之间的不平等关系。而《丝绸之路》的解说融入了个人的主观化表述，例如，《穿越天山》一集解说员任远，从一开始就出境说："现在看来，一切准备工作就绪了，就请诸位跟着我们一起经历这次不平凡的旅行吧！"这一集以第一人称的解说贯穿始终，带领观众沿着南疆铁路穿越天山。《到楼兰去》一集融合了主观、客观的解说，既有对画面的交代，也有对画面情感、内涵的阐释与抒发。在介绍罗布泊东北部"白龙堆"时，长镜头展示出荒芜而浩瀚的奇观，解说员声情并茂地说："不到戈壁，不知戈壁大，到了戈壁方知地阔见天低。""像一群群凶狮猛虎，闻者恐惧，见者生畏！""真是浩渺相连，奇特无比呀！"饱含情感的解说词把创作者的喟叹传递给观众，仿佛一位热情的老友正执手为观众细数家珍。在发掘楼兰居民遗址片段中，掘开楼兰墓葬时，解说员是这样说的："尸体头部附近都有精致的小篮，里面装有麦粒，说不定，古代的楼兰地区还盛产小麦呢！"解说员没有拘泥于墓葬中的陈设，而是由小篮中的麦粒推想到古代楼兰地区的农作物品种，恰当地融入了自己的大胆猜测与想象，让观众自然而然地理解其观点。

《丝绸之路》在解说词的语气和语态上已大大改观，与以往政论化纪录片不同，《丝绸之路》中的解说词一改激情高昂的语调，以平易近人的言说

方式与观众沟通。解说词中大量使用的语气词,如"了""呢""吧""吗""啊"等,极大地丰富了解说词的表意系统,拉近了纪录片与观众的距离,从而使观众对纪录片产生心理认同感。

(三)音乐的多技巧调用

纪录片与虚构的影视剧在本体属性、表现手段等诸多方面有着严格区分,在音乐的使用上也不尽相同。在画面加解说的传统模式下,音乐仅仅作为声音元素对解说词进行陪衬和填补,让平实的语言描述增添感染力,避免在解说词停止的时候出现无声的尴尬。因为纪录片缺少波澜起伏、扣人心弦的戏剧化叙事和演员生动的表演,仅仅依靠画面和解说的简单配合,不足以凸显内容所要求的复杂内涵和细腻情感,很难产生动人的表达效果,因此,音乐在纪录片中的作用就更突出了。音乐是视听语言的有效形式,天生具有抒发情感、渲染情绪、烘托气氛、营造意境的功能,也可以参与叙事、组接画面、转场过渡、建构节奏、隐喻象征、揭示意义等,使纪录片更富有表现力、说服力、感染力。《丝绸之路》有技巧地调用音乐,充分发挥了音乐的多元功能。

《丝绸之路》中音乐的运用基本上遵循了音画和谐的原则。音乐的音色、旋律、节奏、调式、风格等和画面内容的时代特征、民族特色、地方风格、人物个性、生活风貌、情绪氛围、艺术风格相统一。《丝绸之路》在声音元素上的一项突破就是根据不同拍摄对象变换音乐,除了前文所提及的该片的主题曲外,各个分集中的配乐也都是为拍摄对象量身定做的,相当精彩。在《到楼兰去》一集中,影片根据被拍摄对象的不同多次变换音乐,以制造不同的效果。如拍摄古楼兰城遗址时,画面配上具有西域风情的鼓点音乐,为观众营造出楼兰全盛时的氛围。再如镜头从古楼兰城遗址转到博物馆中陈列的铜钱、丝绸等文物时,以琵琶和二胡等民族器乐配乐,音色庄重而古老,给人以历史的厚重感。

《丝绸之路》以主观音乐的表现为主,其中不乏客观音乐的点缀。主观音乐是无声源音乐,并非由现场拍摄采集而来,而是由创作团队在后期加工时编制、添加进来的。主观音乐带有强烈的主观色彩,因为并非来自现场的真实声音,所以主观音乐的运用尤其强调与画面主题的契合。对于纪录片而言,还特别要注意体现纪实风格,让观众在和谐的旋律中接受信息。如在

《火焰山下》一集中,当画面进入丰茂的葡萄沟时,伴随着清晰的鼓点声,浓郁新疆韵味的音乐响起,让人不由自主地联想起一串串晶莹透亮的葡萄。客观音乐是画面内容本身所产生的音乐,是现场记录所获得的真实存在的原汁原味的声音素材,是纪录片连接现实生活的纽带。《丝绸之路》不乏对客观音乐的精彩运用,如在《龟兹幻想曲》一集中,为了印证库车为名副其实的歌舞之乡,大量映衬着人们生活和欢庆场景的客观音乐被记录下来。片末,沉沉暮霭中,76岁的老人面对湍流,哼唱起祖母唱过的歌曲,依稀传递出古龟兹音乐的遗韵。音乐的美与画面的美交织,历史的声音与现实的场景交叠,让人心醉。

第三节 纪录片多元功能的并呈

中外合拍的《丝绸之路》是NHK"丝绸之路"系列纪录片全球视野中的重要组成部分,播映后在日本国内引发了热议,其意义主要在纪录片内容的话题性方面。对于中国纪录片拍摄者和观众而言,《丝绸之路》的意义更多体现为打破了以往以纪录片进行宣传教化的单一模式。虽然宣教的理念在CCTV版《丝绸之路》中仍然不时浮现,但综观全片,说教意味已经被弱化,而纪录片认知、审美、娱乐、文化记忆等方面的功能被捡拾起来,为纪录片开拓了广阔的发展空间。

一、纪录片的认知功能的发现

以真实素材为创作基础,以真人真事为表现对象,加之视听媒介的生动形象,纪录片具有与生俱来的文献史料价值和知识传播功能。纪录片触及社会生活的各个角落,海洋之大,毫发之细;千里之遥,咫尺之近;上至天文,下至地理……丰富多彩,无所不包,蕴含着大量关于人生和社会的信息,使观众透过小小的屏幕,窥见大千世界。纪录片《丝绸之路》如同关于丝绸之路的一部百科全书,沿着古人的足迹,从西安起始,穿越河西走廊,跨越黄河,经黑城、莫高窟到楼兰古城,由流沙古道,过和田、火焰山,翻

越天山，途经龟兹、伊犁、葱岭，止于中国和巴基斯坦的界碑，再现了壮阔的历史遗迹，探索了神秘的古商道，重现了恢宏的古文明，漫长而艰辛的行程非一般旅客所能完成，沿途所见所闻远超想象。影片中自然地理的风貌、人类活动的遗存，以及相关的政治、经济、军事、社会、艺术等信息，裹挟着浓郁的历史风味，极大地拓展了观众的视域。纪录片的命名者格里尔逊在《纪录电影的首要原则》中指出："不仅要拍摄自然的生活（the natural life），而且要通过细节的并置创造性地阐释自然生活。"[1]纪录片在单纯的记录之外，往往通过理性的叙述，透过纷繁的表象，探寻事物的本质。《丝绸之路》在传递历史、地理、文化信息的同时，也展开了阐释。创作者的历史观伴随着大容量的知识，引发了观众的探寻与思考，影响了观众辨识世界、体认历史的观念。如在《古都长安》中，配合玄奘从印度背回贝叶经的画面，解说员解说道："这几页贝叶经记载了中印两国人民的深厚友谊。"配合《外国使节朝拜图》的画面，解说员解说道："中国在唐代是亚洲最富强、文化最发达的国家。"抽象的语言揭示了直观的影像背后的内涵，阐述了唐代中国与外国在政治、经济、文化、宗教等领域的交流互通。

二、纪录片审美功能的呈现

纪实的严格要求并没有削弱纪录片的艺术表现力和想象力。乏味、枯燥、粗陋并非纪录片与生俱来的特质。纪录片是纪实与审美的融合统一。其审美创造机制是创作者在感情的冲动与情感的化合下直接的心理反应，即感情的冲动，令创作者将自己的感情完全投射于客观对象身上，创作者和客观对象彼此交融，展开随后的艺术想象、联想、构思和组合。画面构图、景深、角度、光线、线条、影调、色彩、音乐、音响、解说等诸多方面的精雕细琢，结合叙事铺陈、细节描绘、情调渲染等诸多方面的巧妙建构，可以从视觉和听觉上带给观众感官享受，并激发其与道德、社会理性意识融合的情感反应，从而使其进入审美状态，获得滋润心灵的高层次艺术享受。审美情感丰富多变，可喜可悲、可扬可抑、可诙谐可端庄，其核心是真善美的人性

[1] 格里尔逊.纪录电影的首要原则[M]//单万里.纪录电影文献.北京：中国广播电视出版社，2001：500-509.

的永恒主题。日本音乐人喜多郎为纪录片《丝绸之路》创作的配乐,充满了自然灵性和历史厚度,富有东方韵味,随着纪录片的播映,风靡全球。《丝绸之路》的配乐本身就是不可多得的艺术珍品,与画面相配合,再现了如梦似幻的丝路之旅。如堪称经典的片头部分,在喜多郎的《丝绸之路》的主题音乐声中,黄沙漫漫、大漠孤烟、斜阳照射、驼铃声飘扬,大漠中留下了旅人和骆驼的一串串足印,令人心驰荡漾。古老的丝路旅程就这样诗情画意地激起了现代观众的历史情怀。浩瀚沙海、古城颓垣、旷野草原……辽阔壮美带来了豪放、振奋、激越;轻盈的飞天、荡漾的清波、曼妙的歌舞……柔和优美带来了平静、舒畅、放松。《丝绸之路》纪录并呈现的种种自然景观、历史景观和人文景观,给予观众不同于政论片的审美体验。

三、纪录片的寓教于乐

《丝绸之路》一改枯燥乏味的说教灌输模式,在保证真实性的基础上寓教于乐,使观众在放松的状态下获得生理、心理的满足,显现了纪录片的娱乐功能。《丝绸之路》的画面精美,剪辑流畅,加之音乐的有效烘托和音效的巧妙配合,极富艺术张力和感染力,在视觉和听觉的"双频媒介"上给予观众不同维度的感官愉悦。为了将严肃的知识以通俗易懂、生动形象的方式进行讲述,《丝绸之路》大胆使用了"情景再现"的手法。如《火焰山下》在展现汉朝与匈奴之间的5次大战役,即"五争车师"时,采用了这样的画面:火光冲天,一群勇士挥舞刀剑,策马奔腾。又如在《天马的故乡》中,解说员缓缓道来:"历史拉开了它的帷幕,演出了一场古老而又年轻的剧目。"画面中,原野上,汉公主细君带着一队人马前来,与乌孙联姻。《神秘的黑城》再现了黑将军率大军直冲敌营、奋力砍杀的戈壁血战和黑城最终被毁灭的情景,更别出心裁地以戏曲人物来比拟黑将军的形象。这种基于现代科技的物质现实的复原,是影像本体论的延展,作为传统纪实手段的补充,很好地架构起历史与当代的关系,弥补了现场缺席的遗憾,复活了历史人物,还原了历史场景,重现了历史氛围和情境。"情景再现"带来了冰冷的史料所不具备的精美视听效果、生动丰满的场景信息,使真实事件能够以引人注目的形式得以再现,使沉闷的纪录片具有像故事片一样的看点。《丝绸

之路》改变了以往叙事的单一模式和沉闷风格,将现场拍摄、资料展现、人物访谈等多种方式融合在一起,大大丰富了叙事的形态。叙述中不乏戏剧化、情节化的策略,甚至设置了悬念等。例如,《到楼兰去》分为上下两集,完整记录了楼兰古城遗址的考古发现过程,带给观众对未知的冒险和幻想。叙事内核的精彩引发了观众的关注,拉近了观众的心理距离。

四、纪录片作为集体记忆的特殊载体

《丝绸之路》显现出纪录片作为集体记忆特殊载体的可能性。随着技术的进步,除了图书、文物、档案、文献以外,影像成为一种新的载体,纪录片成为连接过去和现在的中介,使历史中的真实和细节被记录和保存下来。以史实为基础和框架进行再现、重塑和阐释,成为存储、唤醒和重构集体记忆的手段。海登·怀特提出了"影视史学"(historiophoty)的崭新概念,认为可以以视觉的影像和影片的论述来传达历史及我们对历史的见解,将历史文本的研究范围从传统的文献资料扩展到影像领域。纪录片尤其是有关历史的纪录片镌刻着民族国家的旧时光影,有深厚的历史文化底蕴,让观众突破认知的囿限,了解历史进程,反思历史经验,形成共同的历史意识,促成社会群体的联合与团结,帮助个体重新找到精神归宿,引领观众对历史文化传统的认同,唤起群体的记忆积淀,整合不同的话语形态,塑造民族精神的内聚性和同一性。《丝绸之路》寻访历史遗迹,在文化遗址、考古发现、大好河山、风土人情的展示与解读中,展开寻根之旅,追溯被尘封、被淡忘、被陌生化的悠久历史,重现集体记忆,构建自我意识和世界经验,形成价值认同,唤起受众的民族情感,延续中华民族独特的智慧和宝贵的精神财富。

第四节 大型纪录片模式的尝试与传播影响

一、大型纪录片模式的尝试

在中国电视荧屏上,多集大型纪录片的播映始于中日合拍的《丝绸之

路》。《丝绸之路》对日后CCTV拍摄制作《话说长江》《话说运河》等大型纪录片提供了重要借鉴。《丝绸之路》可谓开启了国内纪录片的"大片"时代。大型纪录片的"大"具体表现为大片长、大体量、大制作、大影响,当然在这背后还有大的经济资源。

《丝绸之路》是我国第一部大型电视纪录片,在这之前的国内纪录片都只是单本单集的。CCTV版《丝绸之路》共17集,采用非虚构方式,以事实为依据,采用系列片的形式,各集的关系如同被串起来的冰糖葫芦,每集除了主题相关外,并没有明显的起承转合,没有贯穿始终的主导线索。NHK版《丝绸之路》在日本播映时,每集时长基本一致,播出时间固定。CCTV版《丝绸之路》尽管每集时长并不完全相同,播出时间也不固定,但也是多集按次序连续播放的,客观上体现了系列片的基本特征。

在《丝绸之路》之前,虽然国内也有关于民族、历史、风光等题材的纪录片,但大多是以某一历史视角或某一少数民族生活状态为切入点,进行比较单纯的、线性的、平面化的记录。CCTV版《丝绸之路》总时长12小时,呈现出古老而又现代的丝绸之路上广阔的历史社会生活画卷,以丝绸之路经过的地域为地理脉络,以历史发展为坐标轴,构建了对于政治事件、经济发展、军事斗争、文化艺术、中外交流等立体的古今观照视角,对与丝绸之路相关的方方面面进行了全方位的探索记录。单集内部,段落之间、场景之间甚至镜头之间没有创作意图所赋予的、过于直白的、限定性的因果逻辑关系。叙述的各个部分彼此之间呈现出一种并列关系。

在制作方面,《丝绸之路》打破了一部纪录片由一个编导统筹拍摄、制作的小型创作模式,由众多编导、摄影按照一定的规范和标准,明确主题,统一风格,各自完成局部,最终整合成片。"《丝绸之路》的制作任务是由11位日方编导、8位摄影师和11位中央电视台的编导、多名摄影师对等合作,共同摄制完成的。"[1] 这30多人的创作集体,在不同拍摄地点同时展开工作,在短时间内完成了这部大作。

[1] 石屹. 中国纪录片领军人陈汉元访谈录 [M]. 北京:中国国际广播出版社,2017:50.

二、播映与传播

大片长、大体量、大制作带来了观众定期性、日常性、长期性的接受。大篇幅、高能量的内容冲击，既能缓解观众的收视疲劳，又能持续引起观众的兴趣，制造媒介事件效应，尽可能扩大纪录片的传播影响力。这一点从《丝绸之路》在日本引发的热烈反响中可见一斑。在日本，《丝绸之路》创造了平均收视率达20%的纪录。日本作家井上靖是中日合拍纪录片《丝绸之路》的推动者和参与者，他如此评价该片的非凡意义："在日本一共出现过三次'丝绸之路'的热潮，第一次是中国的唐代，第二次是日本的明治维新时代，第三次就是纪录片《丝绸之路》的拍摄。"[1]《丝绸之路》在日本的广泛传播和深刻影响，使其超越了单纯的文化艺术话语，在悠长的历史进程中和广阔的社会层面上留下了深刻印记。

由于当时CCTV版《丝绸之路》每集的时长不一致，有的长达1小时，有的只有20分钟，而且每月播出一集，间隔时间过长，播出时间不固定，有时候周一播出，有时候周三播出，未形成明确的定时播放制度，影响了观众的收看心理，种种因素使得《丝绸之路》在国内的传播效果大打折扣。

市场意识和宣传营销的不同观念与手段也是造成NHK版和CCTV版《丝绸之路》传播效果出现差异的主要原因。由于市场意识淡薄，CCTV在《丝绸之路》播放前后都没有开展有效的宣传营销工作。日本的做法则完全不同，他们为《丝绸之路》展开了声势浩大的宣传活动，播映了序曲轮廓片《飞翔在丝绸之路上》，发售了书籍画册等，其中丝绸之路专辑第六卷就销售了120万册以上。强劲的宣传推动了纪录片的传播。

国际视野与对外交流的差异使中日两个版本的《丝绸之路》在全球的传播情况大相径庭。除了本国放映外，NHK还努力将《丝绸之路》推向了国际，在国际上掀起了"丝路热"，进一步扩大了该片的全球影响和经济收益。CCTV却没有把这个片子再卖到第三个国家去的意识。

[1] 刘春波. 井上靖的《丝绸之路》[J]. 文艺争鸣，2011（8）：156-157.

三、"长河系列"的继承与发展

"长河系列"纪录片,即《话说长江》《话说运河》吸收了《丝绸之路》在纪录片认知、内涵、手法、创作模式、营销及传播等多方面的经验。"《丝绸之路》尚在拍摄阶段,CCTV 已开始了拍摄《话说长江》的筹划工作。《话说运河》等片,在操作上经历了类似的连续过程,因此它们在创作的气韵上是相通的。每一部大片的诞生,都建立在对前者创作经验积累、继承的基础之上,同时又对前者有所突破。"[1] 这种影响一直延续到之后的《黄河》《唐蕃古道》《蜀道》《黄金之路》《沿海明珠》《古格遗址》以及更多的历史地理人文纪录片。

1980 年,CCTV 与日本佐田雅仁企画社签订了合拍《话说长江》纪录片的协议。这是继《丝绸之路》后,中日双方的第二次合作。CCTV 与日本佐田雅仁企画社双方都投入了资金,共同组成拍摄队伍。而这次的合作并不如《丝绸之路》那样顺利。到 1983 年,前期拍摄早已结束,却迟迟不能剪辑成片。根据《话说长江》主创陈汉元先生的回忆,"最初是他们提出来要拍,我们呼应,相对地投入资金。实际操作上,是他们拍他们的,我们拍我们的。影像资料大家共享。编的版本也是各编各的。但是,实际情况是,《话说长江》一开始我们就决定自己不编版本,由日方编,完成以后,我们把它做成中文版。可是折腾了很长时间,日方就是没有编出来。于是,台领导跟我说,要我找一帮人自己编。那时还没有名字,我就牵头找人来编"[2]。在《话说长江》的素材中,长江上游的画面是 CCTV 记者之前拍摄和积累的资料,长江中下游的影像则是中日双方工作人员联合拍摄的。最终成片完全由中方来剪辑完成,中方对于《话说长江》的创作具有绝对主导权。最终,完整版的《话说长江》于 1983 年 8 月 7 日首播,共 25 集,总时长 500 分钟,收视率达到惊人的 40%,至今仍保持着我国纪录片收视率的最高纪录,成为一时的社会热点。新华社在当时的电讯稿中说:"每到星期天的晚上,数百

[1] 石屹. 中国纪录片领军人陈汉元访谈录 [M]. 北京:中国国际广播出版社,2017:54.
[2] 石屹. 中国纪录片领军人陈汉元访谈录 [M]. 北京:中国国际广播出版社,2017:60.

万中国人便坐到电视机前，收看中央电视台播放的电视系列片《话说长江》。"[1]《话说运河》总时长700分钟，从1986年7月5日至1987年3月28日，进行了长达9个月的播映，保持了同类节目中的较高收视率，同样产生了轰动效应。《话说运河》没有国外资金介入，是中国电视人独立完成的大型系列纪录片。《话说长江》《话说运河》的巨大成功显然是建立在对《丝绸之路》学习继承及创新发展之上的。

 《话说长江》《话说运河》延续了《丝绸之路》的基本结构和内容框架，分别选择了某一标志性的地理山川来展开叙说。《话说长江》以长江流域为脉络，从长江源头开始，顺流而下，逐一介绍长江流域的历史沿革、物候气象、地藏物产、人文风情等。《话说运河》沿京杭大运河的自然走向，由杭州向北，全方位展示了大运河这一人工建设的奇迹，大运河两岸的风土人情、古韵今貌，及其当下面临的种种问题乃至解决方案的探索，如南水北调工程等都被纳入了纪录片的叙事中。两部纪录片在关于城市建设、宗教文化、环境问题、经济发展等方面进行了更为广泛深入的探讨，达到了《丝绸之路》没有达到的广度和深度。例如，《话说运河》谈到了《丝绸之路》没有涉及的经济发展问题、环境污染问题、地方保护主义问题等。较之《丝绸之路》，《话说长江》《话说运河》笼上了更深更浓更醇的爱国情愫，以纪录片的方式谱写了时代主旋律。

 《话说长江》《话说运河》以题材和表现对象来决定拍摄内容，更多地进行现场实地拍摄，影像素材真实而有质感，内涵饱满充盈，画面承担起"话说"长江与运河的重任。长镜头等手法被采用，画面与画面之间的剪辑切换更具有逻辑性。声音元素的运用也在多方面进行了尝试创新。《话说长江》《话说运河》创造性地设置了主持人来担纲解说。陈铎和虹云两位主持人态度随和，有问有答，极富感染力与亲和力。解说词朴实无华、亲切自然、生动有趣。例如，在谈到有关长江的一些逸闻趣事时，主持人说："俗话说，六月的天，小孩的脸，说变就变……如果要在这里进行气象实况转播的话，那只有请体育节目播音员张芝、宋世雄担当现场报道员，速度才能跟得上。""著名文学家韩愈写过一首题为《初春小雨》的诗，诗里面说'天街小雨润

[1] 何苏六. 中国电视纪录片史论[M]. 北京：中国传媒大学出版社，2005：62.

如酥，草色遥看近却无'……假如韩愈能参加我们的江源考察的话，那么此情此景给他的灵感可能会完全相反了……""大概是由于三江在这里相遇，水上交通特别方便，特别适宜宾客光顾吧……"由于两位主持人的语调相对平和而亲切，就像是两位老友捧着茶在与观众谈心，即使是对祖国山河的溢美之词也丝毫不显浮夸，让人欣然接受。例如，在《话说长江》中，主持人道："你以为这是大海吗？是汪洋吗？不，这是崇明岛外的长江。""你可能会联想到长长的飘带，洁白的哈达，是啊，多美啊，这也是长江！""长江已经在地球上生活了千千万万年了，可她还是这样年轻，这样清秀。"壮美的大好河山和欣欣向荣的大国形象呼之欲出。在《话说运河》中，主持人陈铎和虹云从演播室走到现场，使画面和解说融为一体，让影片更为真实感人。平易近人的表述、真切的抒情，这些在《丝绸之路》中已初见端倪的解说方式和风格，被《话说长江》《话说运河》以新的形态继承和突破。《话说长江》主要用胶片拍摄，这影响了同期声的摄录。《话说运河》完全采用电子设备 ENG 采访摄制，同期声的使用就很充分了，如在《话说运河》开篇第一集《前前后后》中，街头喧闹声、直升机飞翔声、鸟语泉声，尽收片中。操着不同口音的各地百姓们对着话筒和镜头，叙说自己对运河的印象和了解运河的渴望。《话说运河》中，普通老百姓和专家学者、领导干部一起出现在了屏幕上，侃侃而谈。《话说长江》《话说运河》很重视纪录片中音乐的作用。主题音乐和配乐很好地衬托和渲染了画面，尤其是《话说长江》的主题曲，大气磅礴，振奋人心，成为音乐经典。

在传播方面，《话说长江》《话说运河》明显吸取了《丝绸之路》的经验和教训，规范每集时长，定时播出，培养了观众的收看习惯，大大提升了作品的传播效果。《话说长江》每集 20 分钟，每周日晚上黄金时段准时播出。《话说运河》每集 25 分钟，同样有固定的播出时间。

《话说长江》和《话说运河》以各种方式和途径努力建构传播者与接受者之间的平等互动关系，鼓励观众参与，从而提高传播影响力。《话说长江》的主题曲《长江之歌》，原先只有曲，没有词。观众建议给这段旋律添上歌词，于是，在《话说长江》播出期间，节目组在全国范围内征集歌词，13 天内，5 000 首歌词从全国各地纷至沓来。最终经专家评审，选定了歌词。随后，CCTV 专门举办了一场晚会《献给母亲河的歌——话说长江专题音乐

会》，引发了收视热潮。歌词征集和晚会又一次推动了大众对纪录片本身的关注。《话说运河》更是大胆采用了边采访拍摄、边剪辑播出、及时听取观众建议的制作模式，充分体现了对观众意愿的尊重。例如，在有关无锡的分集中，摄制组根据观众要求，拍了船菜的内容，又应观众建议举办了《运河知识京杭对抗赛》，开创了纪录片双向交流传播的先河。

"长河系列"纪录片的成功启发了之后同类型的纪录片创作。在 CCTV 和地方台，或者各地方台的合作之下，一部部大型系列历史地理人文纪录片纷纷问世，如 1984 年中央电视台《祖国各地》栏目组拍摄的，反映我国最早对外开放的 14 个港口城市的系列纪录片《沿海明珠》；1987 年，由 CCTV 与青海电视台联合摄制的 20 集系列纪录片《唐蕃古道》；1988 年，由 CCTV 同云、贵、川、陕、鄂、渝电视台联合拍摄的 25 集系列纪录片《蜀道》；等等。21 世纪后，《新丝绸之路》《再说长江》《敦煌》等大型系列纪录片的拍摄实践，实际上也是对《丝绸之路》所形成的纪录片创作理念与手法的延续与创新。

第二章

社会现实的记录与艺术表述

伊文思与弗拉哈迪、维尔托夫、格里尔逊并称为"世界纪录电影之父"。四人之中,伊文思的创作生涯持续最长,拍片范围最广;弗拉哈迪的主要创作成就集中产生于第二次世界大战前;格里尔逊是纪录电影运动的主要推动者;维尔托夫的创作活动仅限于苏联,且在20世纪30年代末就基本结束。伊文思在20世纪20年代到80年代末长达70多年的电影生涯中,不断挑战自我,尝试新的纪录理念、手法和技术,永远保持先锋电影人的姿态。他的足迹遍布五大洲,被称为"飞翔的荷兰人"。从20世纪30年代末到80年代末这半个世纪的时间里,伊文思多次来中国拍摄纪录片和讲学,传播世界纪录片美学、思想、实践等,培养纪录片创作人才,这是世界纪录片大师与中国的最早交流与合作。伊文思完成的中国题材纪录片主要有:1938年的《四万万人民》(*400 Million*),这部影片留下了中国人民抗日救国的珍贵影像资料;1958年的《早春》(*Early Spring*),这部影片以冰雪封冻的北国严冬和江南水乡的早春景色隐喻中国即将越过严冬进入欣欣向荣的春天;1975年的《愚公移山》(*How Young Moved the Mountains*),这部影片多方面展示"文革"期间的社会建设和精神风貌;1988年的《风的故事》(*A Tale of The Wind*),在这部影片中,伊文思以充满诗意的手法对自己的艺术生涯做了自传式的总结,记录了中国的历史文化和改革开放的社会图景,思考了宇宙和生命的真谛。伊文思一生颠沛流离,因为对中国和中国文化的眷恋而选择在中国完成自己最后一部作品。《风的故事》如其名,像风一样自由,在虚构和真实之间、在纪录片和故事片之间、在主观镜头和纪实画面之间自由转换。表现手法新颖细致,融合了抒情性电影、真实电影、直接电影和超现实主义的表现方法,表现出惊人的探索精神和实验意识。1988年,《风的故

事》在威尼斯国际电影节荣获了金狮奖,放映结束时赢得了观众长达 20 分钟的掌声。此外还获得了莫斯科电影节评论奖、阿波罗电影节大奖、法国电影节最佳画面奖等多项国际电影节奖项。《风的故事》"由法国卡比电影公司与中国文化部电影局签订合同,与中央新闻纪录电影制片厂合作。因此,摄制组既有法方专家,也有中方专家"[1]。

第一节 20 世纪 30—70 年代伊文思的中国题材纪录片

伊文思多次来到中国,他用真诚的眼光去发现、记录,留下了不同历史时期珍贵的中国影像记忆。从 20 世纪 30 年代至 70 年代,在《风的故事》之前,伊文思拍摄的中国题材纪录片主要有:《四万万人民》《早春》《愚公移山》。

一、《四万万人民》:震撼的抗战纪实

1938 年,伊文思第一次来到中国,初次踏入中国的伊文思想用自己的力量为中国的反法西斯战争在国际社会赢得更多关注,他曾说道:"我不是一个作家,我通过画面能够更好地表达自己,我一定要表达死亡对我意味着什么,不仅仅是拍几个尸体,而是拍摄整个一段,死亡牵连到的许多人。我触到了中国,中国也触到了我,我拍了战争,拍了一个在战争中瓦解,又在战火中形成的国家,我看到了勇敢!"[2] 后来,他又说:"想拍摄一部影片来帮助中国。"[3]《四万万人民》以"中国人民为反抗法西斯主义而战"为主题,记录了日本的侵华暴行和中国人民不畏强暴、救亡图存的历史。1939 年 3 月,《四万万人民》在美国纽约正式公映,后又在法国、荷兰、比利时等国放映,让西方认识了中国在世界反法西斯战场上的重要地位,为当时内外交困的中国在世界上赢得了更广泛的同情、支持和尊重。

[1] 周晓云. "我找到了风……":伊文思访问记 [J]. 电影评介, 1987 (7):8-9.
[2] 伊文思. 摄影机和我 [M]. 沈善, 译. 北京:中国电影出版社, 1980:43.
[3] 伊文思. 摄影机和我 [M]. 沈善, 译. 北京:中国电影出版社, 1980:139.

《四万万人民》揭示了日本侵略者的野蛮行径，用真实的画面反映了正面战场的情况，如国民政府召开会议商讨抗日方案，提出向美、英等国贷款修建公路改善国内抗战条件等；又如由国民政府提出的、旨在改革社会、复兴民族的"新生活运动"，及其为开展全民抗日营造的良好社会氛围。伊文思甚至置生命于度外，徒步赶往当时抗战的主要阵地台儿庄前线，记录了在日军飞机、大炮的猛烈轰击下尸横遍野，到处是断壁颓垣的景象，以及中国将领们运筹帷幄、将士们骁勇奋战，大捷后军民同舞、齐唱凯旋曲的画面。伊文思也希望通过影片展现中国共产党人在抗日战争中的贡献，但由于各种原因没能到达延安，仅于武汉拍摄了周恩来、董必武、叶剑英等中共领导人抗日救国的活动。伊文思也把镜头对准了普通中国民众，例如，各地举办抗日募捐支援前线，原先埋头读书的学生走向街头、振臂高呼，于公共场合举办抗日宣传演说和表演，等等。

伊文思采用了非常个性化的声画语言进行拍摄制作。《四万万人民》中有些段落并非现场拍摄，而是根据已经发生的事实进行搬演的。对于无法实拍的场景，如战争场面等，伊文思通过基于事实的搬演来进行拍摄，实现了比较可信的"真实再现"，使抗战事实和抗战精神得到了很好的传播。《四万万人民》的解说词几乎贯穿始终，它既解释了镜头内容，又传递出创作者内心的真实情感。例如，片中庆祝台儿庄战役胜利时，画外音解说道："这是一个伟大的民族，占有世界五分之一的人口，为了获得自由而战，为了他们的民族文化而战，为了他们的独立而战。"伊文思对中国和中国人民的礼赞与歌颂溢于言表。《四万万人民》中人们在猛烈的轰炸中惊慌失措地逃难、奋勇自救、不幸牺牲等一系列具有强烈视觉冲击力的画面震颤人心，战斗机的轰鸣声、机枪的扫射声增强了影片的视听效果，声画的协调让影片看起来更具感染力。为了揭露日本侵略者的罪行，伊文思用声画对位的手法进行处理，如以下段落，声音部分截取一则日本广播："我们军队到中国是为了带来和平，中国的女人用鲜花欢迎日本的军队。"画面呈现的则是日本士兵对中国连续轰炸的影像，不时传来的轰炸声让这一讽刺效果更加强烈。影片中，《义勇军进行曲》慷慨激昂，奏响了众志成城抗日救国、中华民族屹立不倒的时代主旋律。

在这次中国之行中，伊文思通过周恩来、叶剑英等人的安排，将自用的

埃姆摄影机及数千尺胶片设法留在中国。这台摄影机为延安电影团的起步奠定了基础，借此培养了很多中国摄影师，影响了中国的电影事业。

二、《早春》：新中国的诗意描绘

1958年，伊文思再次来到中国，被聘为中央新闻纪录电影制片厂顾问，开始主导拍摄纪录片《早春》。《早春》由《冬》《早春》《春节》三部分组成。其中《冬》主要表现了内蒙古海拉尔地区的冬季景色以及当地牧民的劳动和幸福生活。影片在悠扬的琴声中拉开帷幕，冬天的北方大地依然萧瑟，积雪未化的草原辽阔壮美，牧民的生活一派生机盎然，骑着骏马的牧民们奔驰在辽阔的天地间，解说员叙说了他们对未来的憧憬：建立牛奶加工厂，将"多得令人发愁的牛奶"加工成奶粉；让六万万中国人穿上他们生产的羊毛织成的衣服……不久的将来，这里将会被建设得越来越好。《早春》主要表现了南京市民的生活及南京近郊农民春耕的情景。初春夫子庙街头，在舒缓的音乐点缀下，在升腾的雾气中，人们或撑着油纸伞行走，或吃着早点，构成了一幅新中国古老城市生活气息浓郁的市井画卷。郊区的农民正投入在紧张的春耕农业生产中。"以前属于一家一户的牛，现在集中到一个场地上来了"（《早春》解说词），集体经济正在逐渐改变人们的生活。人们催赶着牛群翻耕土地，播撒下秋收的希望。解说员说道："去年这个合作社每亩平均产量八百五十斤，今年他们要让产量提高一倍。"与之相配的画面是人们脸上洋溢着的喜悦笑容。"顶山村解放前是卖地的多、帮工的多、讨饭的多，现在顶山农业社的社员正用他们的双手在实现改造自然的理想。""现在的顶山村也有几多：新房子多、花衣花被多、结婚生孩子的多、储蓄存款多。"解说词与画面相配合，记录着中国的种种新变化和新发展。《春节》则主要表现了无锡近郊农民欢度春节的热闹场面。四处玩耍的孩子、锡剧《双推磨》的演出、舞龙灯、贴春联、做年夜饭等春节气息浓郁的文化元素勾勒出江南水乡热闹、喜庆的节日氛围。纪录片注重表现年味里的亲情，"新年是一家人团聚的好日子"（《春节》解说词）。随后，镜头里出现一个青年提着大包小包的身影。伊文思借这位从上海回乡探亲的青年叙说感触："他每一次回到家乡都看到许多新的景象。"（《春节》解说词）在此，伊文思不仅介绍了

春节的传统风俗，展现了中国的民族文化，也描绘了人民安居乐业的幸福景象。

《早春》从严冬到早春，从东北到江南，从草原、乡村到城市，对中国的发展变化进行了跨时空的记录。正如片中解说员所言："沉睡的大地已经被春天的脚步震醒，东方的巨龙在春天的原野上飞舞，一个天翻地覆的春天已经到来了。"历经严寒迎来的早春，万物复苏、春意融融、生机盎然，一切充满了新生的希望。伊文思借由冬而春的自然景象隐喻中国社会制度、生活状态的改变，隐喻中国即将越过艰难，走向复兴。

伊文思在《早春》中广泛运用中国传统绘画技法进行色彩实验，把冰雪封冻的北国严冬和江南水乡的早春景色拍得犹如一幅幅富有民族色彩的中国画。无论是"风吹草低见牛羊"的牧原，还是远山近水中的一叶孤舟，都色彩淡雅、气韵生动。伊文思用诗一样的镜头，记录下中国的自然风物、民俗人情，流露出他对中国大地和中国人民的热爱。

在《早春》的拍摄过程中，摄影师王德成、石益民等中国纪录片工作者跟随伊文思学习。"在伊文思的指导下，在他实际拍摄操作的身教影响下，随行的中国纪录片工作者确立了比较正确和恰当的纪录片拍摄方式和态度，对当时新生中国的纪录片创作起到了推进作用。"[1]

三、《愚公移山》：革命主题的阐释

1972—1975年，伊文思和妻子玛瑟琳·罗丽丹来到中国拍摄一部反映当时社会面貌的纪录片，这部纪录片就是《愚公移山》。伊文思花了18个月的时间完成前期拍摄，从山东半岛的小渔村到大庆油田，从南京到北京，取景范围从南到北跨越中国大陆，展现了不同社会阶层、不同领域的人们的生活图景，多方面记录展示了这一时期中国社会的发展。一方面，伊文思的镜头饱含对中国的深情；另一方面，他恪守纪录片真实的底线，尽可能规避主观评判或赞扬，用镜头去探寻、追问，试图以中国家喻户晓的"愚公移山"的故事来注解这一时期他眼中的中国。系列纪录片《愚公移山》成片长达

[1] 武新宏. 错时空与本土化：比较视野下中国电视纪录片风格衍变（1958—2013）[J]. 扬州大学学报（高教研究版），2014（4）.

12小时，具体分为《大庆油田》《上海第三医药商店》《上海电机厂》《一位妇女，一个家庭》《渔村》《一座军营》《球的故事》《秦教授》《京剧排练》《北京杂技团练功》《手工艺艺人》《对上海的印象》12部片子。

　　组成《愚公移山》的12部纪录片长短不一、角度各异，内容各自独立，在不同地区拍摄不同人物的工作、生活和社会景象，但主题基本一致，总体上反映了当时社会各个阶层的中国人民正激情洋溢、奋发向上、不屈不挠地进行社会主义建设，以积极饱满的力量争做"社会主义新人"的景象，如大庆油田上，热情慷慨的誓师大会等，极具时代特色。此外，伊文思聚焦当时中国社会的普通人，以此来反映群众是真正英雄的革命观点和当时中国式的平等、民主意识。《愚公移山》对"平等"予以形象化论证，将镜头对准女性，在《渔村》中，年轻女性走上渔船、出海打鱼，用勤劳的双手创造美好生活；《大庆油田》中的女工，在艰苦的工作条件下依然保持革命的豪情和参与其中的自豪感；《上海第三医药商店》则细致地展现了夫妻分工的家庭生活，讲述了男女双方如何分配家务劳动。其中采访问道："妇女解放在中国真的实现了吗？"受访者给予了基本肯定的回答。除了男女平等，广泛意义上的"平等"，即人民群众社会地位的平等，也在伊文思纪录片中得到体现。在《大庆油田》中，工程师与工人一起讨论问题的画面在影片中多次出现。在《一座军营》中，军官和士兵们一起吃饭，同劳动、同训练、同娱乐，军官和士兵唯一的不同之处，就是军官的上衣比战士多两个大口袋，用来放学习记录的本子。《愚公移山》对"平等"主题的刻画隐喻了中国由封建社会走向社会主义社会，人民群众的社会地位经历了巨大的改变和提升。《愚公移山》不仅注重彰显"平等"，也阐释了社会主义新环境下的"民主"主题。在《球的故事》中"学生踢球踢向老师是否正确"的班级讨论等，都很好地展示了当时中国社会的民主建设，以及民主意识是如何进入人们的生活、工作、学习中的。值得注意的是，《愚公移山》对中国的颂扬并不是简单化的，"在《愚公移山》中，伊文思毫不掩饰怀疑的成分，以社会为代表的主流同跟不上集体的犹豫的个人之间的关系，以及几代人之间的矛盾，都作为题材加以发挥"[1]。

[1] 考根. 飞翔的荷兰人 [M] //德瓦里厄. 尤里斯·伊文思的长征：与记者谈话录. 张以群，译. 北京：中国电影出版社，1980：1-6.

伊文思与罗丽丹生活中的结合和工作中的合作代表着不同纪录片理念、手法的融合，《愚公移山》也是两人合作的结晶。影片减少了解说词的使用，尽量只对画面内容做必要的解释，同时大量采用与拍摄对象聊天的同期录音，熟练运用长镜头使影像更为自然连贯。这些方法既创新了形式，也巧妙地减少了宣教的意味，凸显了纪实的力量，这些都成为日后中国纪录片甚至电视节目制作广泛采用的手法。

第二节 中国文化与历史现实的关照

20世纪80年代，伊文思再次来到中国拍摄《风的故事》，这是他拍摄的关于中国的最后一部影片，也是他导演生涯的收官之作。因此，伊文思携带摄影机再次来到与他的精神寄托息息相关的中国。《风的故事》手法大胆、结构松散、情节疏离、表意隐晦，超越了"纪录片"或"故事片"这样简单的分类。关于这部让很多人瞠目结舌的影片，著名纪录片研究专家聂欣如说："从某种意义上说，对这部电影的阅读如同猜谜……"[1]

伊文思表示："《风的故事》是怎样考虑的呢？我对中国、中国文化和人民认识了很长时间，这么多年来，我对中国仅仅提供了摄影机镜头，但中国在生活上、文化观念上等各方面给予我不少。因此，我要用摄影机表达我对中国的感情和看法。我和罗丽丹想了好久，考虑了许多。希望以同以往的电影完全不同的方式介绍中国。从拍了《愚公移山》后，我就一直在想怎么样再拍一部关于中国的片子。"[2] 谈及《风的故事》的拍摄缘由，伊文思的伴侣，也是《风的故事》的导演之一的罗丽丹说："80年代，伊文思打算拍一部介绍中国文化的影片，通过影片介绍中国是一个幅员广阔的、具有悠久文化的国家。由于拍了《愚公移山》之后，我们处于一种困难和危机的时刻，伊文思就考虑拍摄一部介绍中国文化的影片予以弥补。"[3] "在《风的故事》

[1] 聂欣如. 纪录电影大师伊文思研究 [M]. 上海：上海书店出版社，2010：265.
[2] 周晓云. "我找到了风……"：伊文思访问记 [J]. 电影评介，1987（7）：8-9.
[3] 罗丽丹. 我与伊文思 [M] //孙红云，胥弋，巴克. 伊文思与纪录电影. 长春：吉林出版集团有限责任公司，2014：273-284.

中，伊文思尝试把以前所有的禁忌都打破，打破故事片与纪录片的界限，打破现实与幻觉的界限，通过一个哲学神话尝试进入中国哲学、思想的内部。"[1]"伊文思想通过这部影片，建起一座亚洲通向西方的桥梁。"[2] 在几十年的岁月长河中，伊文思这位"飞翔的荷兰人"，用摄影机记录下不同历史时期的中国，中国影像成为伊文思导演生涯中非常重要的组成部分。在面对生命中最后一部作品时，他再次把目光投向中国，审视这个历史文化源远流长的国家，及其在改革开放中艰难前行的历程。《风的故事》以充满诗意和想象的方式，生动而含蓄地表达了伊文思深刻的中国情结以及他对改革开放后中国现实的认识，是伊文思献给自己和变革中的中国的一份礼物。

《风的故事》的内容极其丰富，大致有两条线索：一是伊文思的妻子罗丽丹带领摄制组拍摄伊文思追风的过程；二是伊文思的冥思和梦境，主要是他对中国文化的一次思想漫游。中国主题在这两条线索中都有了明确体现。"我不想拍一部关于风的片子，而是通过'风'推动我的片子。"[3] 在伊文思追风的行程中，中国的风貌被一一呈现：黄土高原、云南石林、乐山大佛、大足石刻、黄山、长城、秦兵马俑……影片不仅仅是风光的简单展览，也蕴含了伊文思对中国历史文化的解读。例如，在一段影像中，千手千眼观音佛几乎占据了整个画面，伫立在佛像面前的伊文思则只占了很小的画幅，不对称的构图，突出了佛的伟大和自我的渺小。伊文思将摄影机镜头推向佛像的手部和手心的眼，他则坐在佛像前的椅子上，头伏在拄着拐杖的手上，过了一会儿，他抬起头，凝望着大佛，似乎在探索着什么。关于乐山大佛的镜头，则从大佛脚上微小的人形仰拍至伟岸的整体，画面展现了伊文思对佛的崇敬和感悟。

伊文思试图穿越中国历史文化进行思想漫游，以虚构的方式表现孙悟空、后羿、嫦娥、李白等众多中国神话人物和历史人物，大量神话故事与历史典故点缀其间，这些似乎是这位耄耋老人对中国记忆的拼图，展现着中国悠久深厚的文化传统。后羿搭箭射下了九个太阳，自此人间一片和煦安宁。

[1] 罗丽丹. 我与伊文思[M]//孙红云, 胥弋, 巴克. 伊文思与纪录电影. 长春：吉林出版集团有限责任公司, 2014：273-284.
[2] 罗丽丹. 我与伊文思[M]//孙红云, 胥弋, 巴克. 伊文思与纪录电影. 长春：吉林出版集团有限责任公司, 2014：273-284.
[3] 周晓云. "我找到了风……"：伊文思访问记[J]. 电影评介, 1987 (7)：8-9.

后羿作为民间英雄形象的代表,是神的化身、力量的象征,代表着拯救世界和人类的理想,以及仁者爱人的人文情怀。李白在一叶小舟上饮酒吟诵:"君不见高堂明镜悲白发,朝如青丝暮成雪。"他笑声朗朗,随后为了拥抱水中之月溺水而亡。身着古今不同时期服饰的演员依次登场,他们在水中投米喂鱼,阻止鱼吞噬诗人的身体,以表示对诗人的怀念和敬佩。幅幅画面既隐含着人生短暂、光阴荏苒的感叹,也宣誓了伊文思为看似虚幻的理想奋不顾身的执着。"嫦娥奔月"是"后羿射日"故事的延续,再一次深化了影片的主题。影片中伊文思来到月球和嫦娥展开一场关于"风"的对话,嫦娥说:"我是嫦娥,很多年前,后羿射落了九日,我就是他的妻子。有一天,我对我严厉的丈夫实在是烦透了,在凡界也住腻了,我就喝了长生不老药,飞上了月亮。哎,可惜呀,月亮上更加寂寞。没有风抚摸我,没有一丝一息的风。"伊文思说:"没有风,那一定无法忍受。"嫦娥唤来了舞者,她们舞动绸带,带来了丝丝风意。随后,嫦娥翩翩起舞,风似乎拂面而来。嫦娥说:"只是在夜晚,有的时候地球刮大风,我一听到绿色长城的声响,就禁不住要打冷战。"嫦娥不满于现状,来到了另外一个世界,在这个寂寞孤冷的空间,她用轻柔的方法维系着自己的存在,宽慰着内心,而对真正的"大风"——某种巨大的力量,她心存恐惧。聂欣如教授认为:"'嫦娥奔月'的神话在伊文思的影片中象征了一种'叶公好龙'式的理想追求。这又是一个诱惑,一个孙悟空为伊文思制造的考验。嫦娥要告诉孙悟空的是:虚幻的理想是美丽的,真实的理想则是恐怖的。"[1] 孙悟空这一神话形象贯穿影片始终。孙悟空神通广大,具有超能力,刚正不阿,扫平鬼怪。这个形象既承载了取道求真经的寓意,也承载了中国传统文化中难得的不畏权威、勇于反叛、向往自由、不受羁绊的精神。在《风的故事》中,孙悟空出现在许多不同场景中,具有复杂的意蕴。他帮助、引领、见证伊文思不断寻找风的踪迹,助推故事的发展,使得原本不可能的超现实幻想变得可能,甚至和伊文思本人形成彼此交互的镜像关系,例如在影片35分钟处,伊文思踽踽独行,在他即将离开摄影棚的时候,回首张望,脸上画了孙悟空的脸谱。孙悟空如同伊文思的化身,在这一形象身上,伊文思倾注了他对中国文化的深情和

[1] 聂欣如. 纪录电影大师伊文思研究[M]. 上海:上海书店出版社,2010:265.

痴迷。

伊文思试图在《风的故事》中表现中国的历史与变革。取自他所拍摄的《四万万人民》中的关于中国抗战的影像片段是影片中不多的关于过去的指涉。伊文思更想表达的是他对改革开放的中国的认识。谈及《风的故事》的拍摄初衷，伊文思当时的中国助理张献民说："他就想拍改革开放，而他对改革开放的理解呢，还是停留在承包制的阶段，就是包产到户的这些东西。"[1] 早晨的北京，人们沐浴在温暖的阳光中，在微风中呼吸运气、锻炼身体，从容安详、平静自然地感受生活，不同于《愚公移山》中的激情，《风的故事》沉稳、平和。在北京电影学院朱辛庄摄影棚内拍摄的那场拼盘似的戏，体现了伊文思"综合表现改革开放"[2]的意图。这是一个凌乱的舞台，一群少先队员涌入，各行各业的人们粉墨登场。传统京剧《霸王别姬》依然在字正腔圆、一招一式地表演，体操运动员们在艰苦训练，官员在高高的讲台上发言："乡亲们，同志们，今天召开的是动员乡邻发展农业生产、推广科学种田的大会。在党的十一届三中全会上，制定了经济改革、富国富民的政策，使得我县的经济形势一片大好……"年轻人正在闹洞房，"康定情歌"响起，穿着军装的军人在长城上合影。突然，调皮的孙悟空出现，他恶作剧似的拔掉了官员讲话的音响，刹那间，慷慨激昂的话语转变为激情澎湃的西方流行音乐，体操运动员从器械上下来并离开，虞姬舞剑的动作变得富有现代感，少年先锋队员大声合唱"我们是共产主义接班人……"闹洞房的场面继续，镜头推向少先队员的脸，他们歌声嘹亮，表情坚定。伊文思一直以来坚定不移地支持中国的革命和建设，但是《愚公移山》令他遭遇了沉重的打击，也令他陷入反思。关于改革开放的中国，伊文思是有困惑的，如同这拼盘般的戏艰涩难懂。他故意让孙悟空拔掉了音响，让官员处于突然"失语"的窘境，然而少先队员们的歌唱则表明了伊文思的共产主义理想依然坚定，这种理想更多地寄托在未来一代身上。此时，"闹洞房"画面的插入，则将这种理想和人们对幸福生活的渴望紧紧联系在了一起。

[1] 孙红云. 张献民《风的故事》的访谈 [M] //孙红云, 胥弋, 巴克. 伊文思与纪录电影. 长春：吉林出版集团有限责任公司，2014：358-370.
[2] 孙红云. 张献民《风的故事》的访谈 [M] //孙红云, 胥弋, 巴克. 伊文思与纪录电影. 长春：吉林出版集团有限责任公司，2014：358-370.

第三节　一生心灵历程的隐喻

《风的故事》的导演助理法国纪录片导演尼古拉·菲利贝尔认为:"在这部影片里,风既是一种大自然的现象,也是一种隐喻,历史之风,也是伊文思自己的故事,这个来自荷兰、风车之国的男人,以及他与中国之间千丝万缕联系的故事……在中国神话故事中,'风'是一个重要的元素。其中有童话、传说,许多关于风的故事。实际上,是一个伴随中国如此长久的人讲述的风的故事,他拍摄了中国的抗日战争,也拍摄了'文化大革命'。这部电影融合了所有这些元素。"[1]

罗丽丹说:"《风的故事》是表现一个欧洲的老艺术家经历了一个世纪的生命历程,最后找到了生命与宇宙的关系。影片没有什么明确的信息,但又充满了信息。这位老艺术家到了暮年,仍无固定的成见,仍在不断地思考,他的心是年轻的,他带着天真,带着新鲜感,使影片得以完成。"[2]"伊文思说,在生活中拍摄那些不可能的事情——风就是不可能的事,也是一个人的一生(从生到死)。他把目光投向世界,表现人与宇宙之间的和谐、协调,尽管充满离奇和荆棘。他认为天与地是和谐的,在宏观世界和微观世界之间的统一、内心和外表的统一中,风是一种气息,也是生命。"[3] 风与呼吸有关,伊文思患有哮喘,在《风的故事》中他向懂中国功夫的老师傅请教如何呼吸,而在所有的欧洲语言中,"呼吸"和"气息"又是"灵魂(soul)"和"精神(spirit)"这两个词原来的意思。因而,《风的故事》并不像伊文思之前在中国拍摄的《四万万人民》《早春》《愚公移山》那样,完全以中国社会、历史作为表现对象。《风的故事》是一部相当自我的作者电影,创作者在银幕上进行自由的写作。在与中国自然、文化、历史、现实的对话中,伊

[1] 德勒. 尼古拉·菲利贝尔《风的故事》的访谈 [M]//孙红云,胥弋,巴克. 伊文思与纪录电影. 长春:吉林出版集团有限责任公司,2014:371-381.

[2] 罗丽丹. 我与伊文思 [M]//孙红云,胥弋,巴克. 伊文思与纪录电影. 长春:吉林出版集团有限责任公司,2014:273-284.

[3] 罗丽丹. 我与伊文思 [M]//孙红云,胥弋,巴克. 伊文思与纪录电影. 长春:吉林出版集团有限责任公司,2014:273-284.

文思真诚地审视和反观自己的一生，从童年的梦想、成年的历练到老年的回望，带领观众慢慢走进他的人生，深入他的内心世界。他的追寻与失落，孤独清傲又激情四射，作为主体的伊文思和作为客体的中国相互交融。影片以"风的故事"为名，承载了伊文思对宇宙、对自然、对艺术、对生命的追问、理解和思考。

在《风的故事》中，伊文思成为整部影片的焦点，是真正的主角、创作者和片中角色双重身份的混合，他通过影片充分表述见解、表明倾向、表达情感。影片一开始便这样介绍，"这位老人是故事的主人公。他于 20 世纪末出生在一个国家，这个国家的居民曾不断致力于'同大海和大风做斗争'。他手里拿着电影摄影机，历经 20 世纪的沧桑，始终站在历史风暴的中间。现在他 90 岁了，这位老电影艺术家将再次出发去中国，为的是实现一个大胆的计划：将看不见的风拍成电影"。伊文思在片中追寻风的足迹，经历了从对风的向往、捕捉风、呼唤风，最终与风共舞的过程。

影片伊始，风车呼呼地旋转，马在绿地上悠闲地踱步，一个渴望飞翔的小男孩制造了一架飞机，材料是纸盒子、旧床单和爸爸的旅行箱，他的飞机没有发动机，想象是他的飞机的汽油，他迎着风，无邪地笑着："妈妈，我要飞翔，我要去中国。"这是伊文思一生"追风"的开始，也是他梦想的开端。突然间，一片肃静，高远天空下的浩瀚沙漠、一把椅子、一个背影，伊文思的特写镜头映现，耄耋之年的他银发如雪，满脸风霜，神情肃然，眼中闪烁着灵光。他在冥想，在等待风的到来。伊文思戴上耳机，聆听关于法国、美国、日本、新西兰、中国等世界各国的天气预报，表明了他对世界风云变幻的关注。影片插入了"后羿射日"的场景，后羿以一己之力改变世界、造福人类的英雄事迹，恐怕也是伊文思所向往的。

随后，影片中的伊文思开始了真正的追风之旅。公园中，习武的老人白发苍苍、精神矍铄、身姿挺拔，一招一式与呼吸、运气相协调，游刃有余。伊文思坦言自己是哮喘病患者，只剩下一半的肺功能，自年轻时就害怕呼吸。他向老人请教："我在寻找你呼吸的秘密。"老人回答道："对于你来说气便是死，长寿在于蓄气于丹田，游行于周身……气的奥妙就在秋风的节奏里。"风与呼吸有关，而生命的奥秘又在于与大自然相和谐，天人合一。在这里，伊文思追风，追问的是有关生命、宇宙万物和自然的真谛。铿锵的音

乐节奏中,镜头掠过层峦叠嶂的丘陵,记录着伊文思追风的足迹。摄影机镜头推向宏伟的千手观音,伊文思端详、凝望、沉思,借助佛法来明心见性。狂风大作、洪水肆虐,旅程继续,他穿过云南石林,来到乐山大佛脚下。伊文思和摄制组人员徒步进入沙漠,搭起帐篷,驻扎下来。伊文思独自端坐,静静守候,工作人员们在一旁漫不经心地休息、闲聊。一位戴着红纱巾的女孩从帐篷中跑出来,默默看着伊文思的身影。医生上前给伊文思检查,说:"秋天到了,风要来了,注意身体。"工作人员在帐篷里聊天:"这几天,风都不会来了。"明月星辰中,伊文思闭眼沉思,依然在等待。清晨,女孩在众人沉睡时,独自走出帐篷,注视着伊文思的背影。伊文思不断擦汗,恍惚间,进入了梦境。急促的喘息声中,伊文思与童年的自己携手而行,走向远方,画面中迭现中国的风景、孙悟空的形象等。在中国的追风之旅是他年少时的心愿,终其一生没有改变。镜头拉回沙漠中,没有等来风的伊文思突然从椅子上摔倒,女孩急忙上前。伊文思被送至医院。孙悟空穿上大夫的白大褂,潜入医院,看着病床上的伊文思,他心急如焚,突然心生一计,他拔下一根毛,变成一幅画。孙悟空将画盖在伊文思身上,缓缓铺展,画面中展现了龙图腾,孙悟空拿起毛笔为龙点上了眼珠,龙活了起来,真是成语"画龙点睛"的形象化演绎。突然之间,风来了,窗户被打碎,窗外爆竹声声,舞狮喧腾。龙似乎被窗外精彩的世界所吸引,载着伊文思腾飞,孙悟空挥手向他们告别。肉身已无法完成追风之旅的伊文思,用这种富有想象力的方式继续前行。接着,屏幕上出现了梅里埃的经典之作《月球旅行记》片段。人世间寻风不得的伊文思,来到了太空中。不羁的笑声传来,伊文思好奇地凝望,他俯瞰诗人李白在一叶小舟上醉饮,诵读着自己的作品《将进酒》,欲揽水中明月,结果溺水而亡。古往今来的人们向水中投食,防止鱼儿吞噬李白的肉体。时光飞逝,人生短暂,对于为了看似虚幻的追寻而献身的李白,及其不可理喻的孤傲、淡泊和执着,伊文思致以敬意,有着惺惺相惜的共鸣。嫦娥是一位因高处不胜寒而清冷孤独的人物。伊文思通过与她交流,得知她用自己的方式来获得"风",维系着生活的意义,而对于地球上真正的疾风,她又有一丝恐惧。"风"在这里承上启下。从太空回到地球,孙悟空再次出现,他打开了摄影棚的大门。公交车停下,少先队员们蜂拥进入摄影棚。不同身份、地位、职业的人们纷纷登上了属于自己

的舞台。

　　演员退场后，伊文思独自走进摄影棚，这里透露出伊文思一路追风的困惑，但他的信仰未曾更改，他对未来充满美好的期许。火车在山间缓缓穿行，鸟形风筝在天空翱翔，伊文思走上了街头。广场上，人流熙攘，风筝竞飞。伊文思握着一个小孩的手说："我走了很长的路。很遗憾，我不会说你的话。我可以感受到你的手，你的手紧握着我的手指。这很好，不是吗？我可以理解你。我们可以说手语。"风筝在天空飞舞，火车疾驰。作为外来者、闯入者的伊文思不懂中文，但是他始终以一片赤诚之心，用心去理解、体悟。丛林中，一群鸡在觅食，有人迎上前来，对伊文思说："我们在等你。"伊文思走入一个深坑，穿过幽暗的洞穴，窑洞前的人说："我们在等你。"伊文思走进屋子，屋子里的人说："我们在等你。"随后他拿出一串钥匙，试着开锁，失败了很多次后，箱子终于被打开，一阵大风呼呼袭来，箱子里躺着一个风神面具，伊文思畅快地呼吸，他说："我想见制作这个面具的人。"在贵阳艺术家尹光中制作面具的现场，伊文思与尹光中互相拥抱，尹光中赠予伊文思龙面雕塑，给予他"探索的力量"（片中尹光中语），伊文思则赠予尹光中他在20世纪30年代拍摄的第一部爱情电影录像带。电影就是伊文思探索世界的媒介。

　　音乐响起，画面切换到了云雾缭绕的黄山。工作人员说天气太差，不能前行。伊文思却坚持往前。大家喘着粗气，抬着器材，往山上爬。高耸蜿蜒的山路，步步艰辛，伊文思伫立山巅、远离尘嚣、独自眺望。他手持录音话筒，在群山环绕间、浩阔天地间捕捉风的气息。静谧中响起了各国语言朗读的与风有关的诗句，那是伊文思听到的、感觉到的风和世界。这时，出现1938年伊文思拍摄的中国人民抗日战争的纪录片《四万万人民》的影像。这是伊文思第一次来到眼前的这片土地上，"用手中的摄影机记录了时代的暴风骤雨"（《风的故事》片头字幕）。他以摄影机为武器支持全世界人民的反抗压迫、反抗欺凌的斗争，这是他一生关爱世界、追寻"风"的方式。疾风中，麦浪滚滚，镜头沿着荒漠中的长城前进，与秦始皇陵交替映现。伊文思和罗丽丹来到了秦始皇陵，经过了8天的协商，还是不能按照设想拍摄。伊文思强调了"我为艺术，为表达的自由而战"后，拂袖而去。黄河壶口瀑布奔腾怒吼，狂风掠过大地，如同伊文思内心的不平静。实地拍摄不成，伊文

思让工作人员购买兵马俑复制品，在田野里复现了兵马俑的现场，孙悟空在其间活跃，轻轻敲打着兵马俑复制品，似乎要赋予这些赝品真实的力量。伊文思指导演员吟诵一首与"春风"有关的诗。拍摄开始，工作人员搬着兵马俑陆续走下台阶，伊文思出场，他用拐杖用力敲击大地，身后装扮成兵马俑的演员摇摇晃晃，一边吼，一边迈步向前，震天动地。这是来自历史的风。快节奏的音乐中，固若金汤的长城蜿蜒曲折，风云变幻，如同伊文思内心对风的急切期待。

　　沙漠中，伊文思侃侃而谈："想要拍摄风，真是疯狂。拍摄不可能的就是生命中最好的。我一生都在努力捕捉风，驾驭风。当它来的时候你就能看到，我们要用摄影机去驾驭风。它不知道你们在等它，风看似在沙漠的某一处沉睡着。让它来吧！"一位老妇人声称可以画有魔力的符号来召唤风，伊文思呼喊："让风猛烈些！"老妇人在沙漠中画出了一个神秘的符号。转瞬间，风乍起，吹起黄沙，伊文思深情地说："这就是风。"风越来越大，吹乱了伊文思的头发，他肆意地笑，豪迈洒脱，任黄沙与狂风肆虐，在风中放飞自我，与风共舞，御风而行。一生苦苦追寻，上下求索，伊文思终于找到了真正的风。此时的风既来自宇宙天地，又来自伊文思的内心，是他一生的精神寄托和终极信仰。工作人员有的把头埋在衣服里躲避风沙，有的躲进帐篷，有的奋力维护着摇摇欲坠的帐篷。女孩用红纱巾蒙在脸上，伸展双手拥抱着风。伊文思大声呼喊："等一下，我要驱走哮喘，我要阻止你当我想要这么干的时候。"这是伊文思充分体认自我、自然、万物的自由和自信。伊文思从椅子上站起来，一直往前走，走出画面，只留下空荡荡的椅子在风沙中。他从电影中退场，也预演了其人生的落幕。在字幕下，电影的最后一个画面映现。这是一个超现实的场景。前景处，一架法国航空的飞机自画面左侧缓缓滑行至右侧，最终离开。背景处，马路上骑着自行车的中国人平静地在等待绿灯，飞机驶离后，他们用力蹬车往前。这个画面和影片伊始，少年伊文思驾着无法飞行的飞机模型去中国的梦想相呼应，这一次伊文思亲身来到中国，完成了一生的夙愿。而他也相信，中国、中国人民在他离开之后，将继续勇敢前行。没有人知道未来会怎样，但伊文思在最后一个镜头中对未来寄予了无限期待。

第四节 纪实与虚构的跨越

罗丽丹曾经如此评价:"伊文思就是这样一个人,在他所处的每个时代,他都要用最现代的手法、风格来拍片,千方百计地表现出他的创造力。"[1]从无声的先锋电影,到画面加解说的格里尔逊模式电影,再到直接电影、真实电影,既有如诗如画的隽永小品,也有气势如虹的史诗篇章,伊文思一生的纪录片创作都在不断尝试新的手法和内容。关于《风的故事》,罗丽丹说:"在处于政治、文化、哲学的危机之中,我们不得不思考,应该拍一部什么样的纪录片。因为,在《愚公移山》这部影片中,我们对直接电影的运用已经到了极致,我们认为不应该再重复了。"[2] "在《风的故事》中,伊文思尝试把以前所有的禁忌都打破,打破故事片与纪录片的界限,打破现实与幻觉的界限,通过一个哲学神话尝试进入中国哲学、思想的内部。"[3]《风的故事》的导演助理法国纪录片导演尼古拉·菲利贝尔认为,"它之所以吸引人,是因为影片的制作也许掺杂了这些不同的元素:诗意的,政治的,自传性的,虚构的,记录性的,文献的风格……就像一个千层酥……所以,这是一个年届87岁,或者88岁高龄老人的,非常有野心的计划"[4]。《风的故事》不是一部一般意义上的纪录片。伊文思在他最后一部作品中保持了一贯的先锋性和实验性,在通常的纪实手法外,大量运用隐喻象征的手法,加之大胆运用了扮演等手段,使影片具有明显的虚构属性。

[1] 罗丽丹. 我与伊文思 [M] //孙红云,胥弋,巴克. 伊文思与纪录电影. 长春:吉林出版集团有限责任公司,2014:273-284.
[2] 罗丽丹. 我与伊文思 [M] //孙红云,胥弋,巴克. 伊文思与纪录电影. 长春:吉林出版集团有限责任公司,2014:273-284.
[3] 罗丽丹. 我与伊文思 [M] //孙红云,胥弋,巴克. 伊文思与纪录电影. 长春:吉林出版集团有限责任公司,2014:273-284.
[4] 德勒. 尼古拉·菲利贝尔《风的故事》的访谈 [M] //孙红云,胥弋,巴克. 伊文思与纪录电影. 长春:吉林出版集团有限责任公司,2014:371-381.

一、"重新建构被拍摄者和事件的权力"

伊文思对于纪录片的真实性,一直以来持有比较开放的态度。他说:"纪录电影是对事实充满情感的表达。"[1]"纪录电影应该被看作是对事实的呈现,但是如果你坚持认为它是一种艺术形式,而且是一种很好的教育形式,我认为我们有权利对我们所表达的主题采取主观的态度。"[2]在《西班牙土地》中,他运用心理因素,将前线战斗和引水灌溉的镜头交织在一起,"一个人在为保卫土地而战斗的同时,又努力引水浇灌着这片土地,由此可见,他不想失去土地。我认为这点是很重要的。我想没有什么比灌溉这片你为之战斗的土地更令人积极乐观了。这正是我力图通过剪辑所要达到的目的……"[3];在《四万万人民》中,"我们努力在影片的配乐上多花些功夫……当火车开过来的时候,影片的音乐变得沉重而强烈。我不想把战争场面都表现得很宏大,因为战争毕竟是一件可怕的事情、一项屠夫的职业。因此,汉斯·艾斯勒和我决定不把配乐做成英雄进行曲。在接下来令人悲伤的画面里,我想激励那些苦难的人们,唤起他们的责任感、为民族独立而战的力量。我们也尽量展现中国人民可怕的悲剧。当然,我们不可能总是做我们想做的事,但是在后期的配乐中,我们总是朝着那个目标努力"[4]。可以说,伊文思为了使主题表达得明晰和强烈,积极主动地采用带有主观性的表达手段。伊文思从影几十年来一直认为纪录电影工作者拥有"重新建构"(reconstruct)被拍摄者和事件的权力,认为对真实性的观察和感觉(the look and feeling of authenticity)比显示的真实性(actual authenticity)更为重要。[5]

[1] 伊文思.纪录片:主观性与蒙太奇(1939)[M]//孙红云,胥弋,巴克.伊文思与纪录电影.长春:吉林出版集团有限责任公司,2014:241-251.
[2] 伊文思.纪录片:主观性与蒙太奇(1939)[M]//孙红云,胥弋,巴克.伊文思与纪录电影.长春:吉林出版集团有限责任公司,2014:241-251.
[3] 伊文思.纪录片:主观性与蒙太奇(1939)[M]//孙红云,胥弋,巴克.伊文思与纪录电影.长春:吉林出版集团有限责任公司,2014:241-251.
[4] 伊文思.纪录片:主观性与蒙太奇(1939)[M]//孙红云,胥弋,巴克.伊文思与纪录电影.长春:吉林出版集团有限责任公司,2014:241-251.
[5] 吴沃.拍摄文化大革命:评《愚公移山》兼谈伊文思的创作道路[M]//单万里.纪录电影文献.北京:中国广播电视出版社,2001:288-303.

第二章
社会现实的记录与艺术表述

伊文思对"搬演"毫不忌讳。伊文思认为:"只要是为了最有力量突出影片的主题,搬演乃至复原补拍都未尝不可。在纪录片的真实性上,如果仅仅满足于拍摄碰巧发现的、一个结构完整、气氛热烈的片段,在银幕上映时就会显得十分松散和缺少戏剧性。"[1] "纪录电影导演感到许多通过必要搬演的个人场景会赋予影片主题更现实、更动情的色彩。这些搬演能够帮助公众更清楚地认识和理解整个事件的发展。通过这种方法,纪录电影更容易理解,变得更令人信服。……纪录电影中的重复场景和搬演应该得到宽容吗?它会损害电影的忠实和完整吗?这取决于选择哪种场景和出于何种意图进行搬演。为了真实表达,这些场景应该直接与主要的思想主体相关,这种情况下应该是典型的和最有特征的,还应该是令人信服的,可能是在原始场景中同一地点由同样的人物表演。……即使是观众发现的每个场景、每个镜头都是真实可信的,这不是全部的真相。那也是不够的。"[2]

1932年,伊文思在俄罗斯西伯利亚大草原拍摄《英雄之歌》,天气寒冷,食品短缺,共青团员却常常夜里加班。为了强调这种工作热情,伊文思搬演了"突击夜"演出,让青年工人拥上卡车,唱着歌,举着熊熊的火把,前去工地加夜班。1933年的《博里纳奇矿区》里也不乏搬演镜头。关于矿工们到工友家里阻止警察抄家的段落,伊文思说道:"我想在我的影片中呈现这个事件,唯一的方法就是在他(皮埃尔·杜克洛特)的家里,让他的妻子和邻居重新搬演这件事。我们从布鲁塞尔的一个剧团里租了两套警察制服,但我们碰到的一个问题是,要找两个矿工来扮演警察,也就是他们的敌人。没有一个演员和矿工愿意演警察这个角色,做矿主的帮凶。但这个困难被克服之后,我们就获得了一场关于反对驱逐的静坐活动的诚实而坦率的搬演场景。"[3] 关于瓦斯姆斯村矿工们抱着巨大的马克思像游行的片段,伊文思回忆当时的再现拍摄的场景:"第二天早上7点整,一个矿工家的门打开了,卡尔·马克思的画像由两个魁梧的矿工抬出来。当游行的队伍走到陡峭的乡村街道上,一些同志跟在后面,人们陆续走出家门,他们是瓦斯姆斯村的矿

[1] 伊文思. 摄影机和我 [M]. 沈善,译. 北京:中国电影出版社,1980:68.
[2] 伊文思. 纪录电影中的重复和搬演(1953)[M]//孙红云,胥弋,巴克. 伊文思与纪录电影. 长春:吉林出版集团有限责任公司,2014:253-264.
[3] 伊文思. 摄影机和我 [M]. 沈善,译. 北京:中国电影出版社,1980:90.

工,以及矿工的女人和孩子,他们没有注意到摄影机,又一次自发地加入游行队伍中,跟随在由马克思像引导的队伍的后面。他们三个、四个、五个人形成一个个小群体,彼此之间保持着一定的距离。……越来越多的人加入游行队伍中,甚至邻村的人也加入进来。当然,尽管游行开始的较早,但是宪兵也来了。不过,游行还在顽强而坚决地进行着,我们只是拍摄了所发生的一切。为拍摄影片而特别加以搬演的这个场景,发展成为一个活生生的真实场景,这是由于博里纳奇先前就存在的紧张的政治形势,所引发的一场真实的游行。"[1]

对于搬演,不乏质疑,但伊文思坚信其存在的必要和合理。"尽管这些场景不是人为地描述,但却真的从电影制作者的现实中显露出来,生活本身将会'捕捉'这些场景,并以新的形式和情感来填充它们。同时,这证明了搬演场景的选择是正确和符合实际的。"[2]他的看法得到了呼应,布莱恩·温斯顿认为干预和重构"更有可能及时捕捉和抓拍,正像让·鲁什和埃德加·莫兰所说的'一种电影的真实'"[3]。尼科尔斯说:"搬演能将它所要表达的场景生动展现,它将'感觉和想象'更加生动地重塑为特定的场景,排演为特定的活动,并选择从某一角度出发再现这一切。这种复活既不是一种证据,也不是一种解释,它是一种具有情感力的阐释,也是一种重回过去的迂回方式,并在强烈愿望的驱使下,让历史复活。"[4]伊文思正是将局部搬演与实拍混合在一起,表现他所认识的真实,从而更有力地影响观众的思想和行动。

二、"虚构是具有真实力量的补充"

伊文思说:"使我感到奇怪的是,我发现许多人想当然地认为只要是纪

[1] 伊文思. 纪录电影中的重复和搬演(1953)[M]//孙红云,胥弋,巴克. 伊文思与纪录电影. 长春:吉林出版集团有限责任公司,2014:253-264.
[2] 伊文思. 纪录电影中的重复和搬演(1953)[M]//孙红云,胥弋,巴克. 伊文思与纪录电影. 长春:吉林出版集团有限责任公司,2014:253-264.
[3] 温斯顿. 诚实、坦率的搬演:重构现实[M]//孙红云,胥弋,巴克. 伊文思与纪录电影. 长春:吉林出版集团有限责任公司,2014:113-126.
[4] 尼科尔斯. 纪录片的搬演[M]//孙红云,胥弋,巴克. 伊文思与纪录电影. 长春:吉林出版集团有限责任公司,2014:101-112.

录片就应该客观……对于我来说,'纪录'和'纪录片'这两个词的区别是很清楚的。难道我们要求提交法庭的证词具有客观性吗?不,唯一的要求就是:每一段证词都充分体现出证人主观的、真实的、坦率的看法。"[1] 他强调:"我们的工作是表现我们所描绘的那些事件复杂而深刻的方面……表现更深刻的感情,揭示心理,在意识形态上交清事件的复杂本质——对纪录片来说,这才是向前迈进的步伐。"[2] 伊文思认为纪录片不应该拘泥于客观本身,而要努力挖掘复杂、深刻的本质,表现内在的感情和心理,表达创作者主观的、真实的、坦率的看法。"在纪录片中,可以用不连贯的步骤来表现事物的发展,而不必详细表现介于这些步骤之间的每一步骤。如果要详细的表现每一个发展过程,就需要进行大量的心理上的和戏剧上的刻画,这样一来,就需要演员和一种几乎完全是故事片的处理手法了。"[3] 为了达到目的,他不排斥戏剧性的故事片手法。"维尔托夫派的人维护正统的立场,认为纪录片只能拍摄摄影机眼前实际正在发生的事情。站在反对立场的人说,为了充实影片内容,完全可以布置场景或重新表演曾经发生的情况,甚至可以把它跟其他一些不相关的事件组合在一起,或虚构一些将来肯定会发生的事件。"[4] 伊文思站在维尔托夫的对面。"搬演"甚至"虚构"都是他认可的手法。"难道只有即时、实地才是真实性的唯一保证?我们是否能够参与,并且把事实的结果表现出来呢?虚构是具有真实力量的补充。"[5]《风的故事》将伊文思的这种纪录片观念发挥到了极致。罗丽丹说:"我们想通过《风的故事》这部影片表现故事片和纪录片是一家子,实际上是一样的,它们是紧密地联系在一起的……我所说的纪录影片,并不仅指那些新闻影片或充满画面的专访式的纪录片,而是真正的探索——一种代表风格的、充满戏剧想象力的真正的探索。伊文思和我并没有试图创立什么学派,但 20 年后,纪录片的手段在影视制作中却越来越突出地起到了它的作用(想象力的作用)。这部影片确实是像大家所说的,以主观的视角写成的一首诗……这部影片就

[1] 伊文思. 摄影机和我 [M]. 沈善,译. 北京:中国电影出版社,1980:126.
[2] 伊文思. 摄影机和我 [M]. 沈善,译. 北京:中国电影出版社,1980:213.
[3] 伊文思. 摄影机和我 [M]. 沈善,译. 北京:中国电影出版社,1980:67.
[4] 伊文思. 摄影机和我 [M]. 沈善,译. 北京:中国电影出版社,1980:68.
[5] 德瓦里厄. 尤里斯·伊文思的长征:与记者谈话录 [M]. 张以群,译. 北京:中国电影出版社,1980:43-44.

像风一样的自由,在虚构和真实之间,根据个人的经验拍摄的另一种形式的影片。我想这也是对我们所有人来说,意味着解放的影片。"[1] 伊文思本人则表示:"从拍了《愚公移山》后,我就一直在想怎么样再拍一部关于中国的片子。曾考虑用故事片或者是纪录片的形式。研究了好长时间,最后确定搞一部介乎纪录片和故事片之间的片子。"[2]《风的故事》完全打破了纪录片与故事片、纪实与虚构的界限,"是故事片还是纪录片早就不再成为墨守成规的理由,《风的故事》不能被划归任何类型的电影,它只能被称为是——伊文思的电影"[3]。哪怕是20世纪末林达·威廉姆斯所提出的"新纪录电影"的概念也无法涵盖《风的故事》。

在《风的故事》中,罗丽丹带领摄制组拍摄伊文思追风的过程,伊文思带领另一个摄制组负责拍摄风的踪迹,两条线索并进,交织缠绕,时空交错,上天入地。既有遵循纪录片的真实原则的客观纪录,也有天马行空的瑰丽的想象、虚构;既有现实的朴素的场景,也有超现实的幻境、梦境,追风和拍摄的实际行为过程、中国社会的剪影和月宫漫游、李白追月、兵马俑复活等虚幻场景相拼贴。追风旅程中留下的客观镜头与伊文思的内心世界紧紧贴合、彼此呼应,虚中有实、实中有虚、虚实相生。伊文思在其人生的最后一部作品中,任意挥洒、恣情跳跃、自由不羁,突破风格界限,完全挣脱了束缚。他不仅将镜头聚焦于眼前所见的人与物上,而且以现实为起点,抵达了"超现实"的艺术高度,突破了对表象的恪守,进行了更深层次的创造。

与之前的"搬演"相比,伊文思在《风的故事》中更进一步地采用了"扮演"的方式。伊文思一直以来认为"搬演"是纪录片拍摄的合理手段,并论述道:"重拾现场应该始终是在事件发生的现场并由当时在场的人来重演。如果脱离了现在而在摄影棚里或在制片场内的外景场地上表演场景,由一些感情上脱离了真实情境的演员和临时演员来扮演真人真事,就陷于危险境地了,就有可能使影片失去真正的纪录片的实质,就会丢弃纪录片形式的

[1] 罗丽丹. 我与伊文思 [M] //孙红云, 胥弋, 巴克. 伊文思与纪录电影. 长春: 吉林出版集团有限责任公司, 2014: 273-284.
[2] 周晓云. "我找到了风……": 伊文思访问记 [J]. 电影评介, 1987 (7): 8-9.
[3] 张巍. 纪录与虚构: 从尤里斯·伊文思的创作历程看纪录观念的嬗变 [J]. 北京电影学院学报, 2002 (6): 39-57.

一个最必要的武器——真实感。这不仅是一个光线和运动配合的问题,它也是一个风格和态度配合的问题。"[1] 他以《博里纳奇矿区》为例,分析了"搬演"的原因,认为"一个重要的场景错过了,因为在瓦斯姆斯事件实际发生的时候,我们的摄制组没有在场。其他搬演的原因是:原始的动作生硬而错误地进行,或因为技术的原因,摄影师没有在第一时间捕捉到事件,或光线不够拍摄,抑或添加特写镜头不得不进行拍摄,等等"[2]。伊文思认可的纪录片"搬演"必须具备以下元素:确有其事、在事发现场、由当时在场的人担任演员。与此对照,《风的故事》中的演出段落则完全脱离了以真实为基础的"搬演"的要素,是纯粹虚构的"扮演"。后羿射日、嫦娥奔月、李白投江等段落,出自神话或传说,并无事实可考,确切的情景和事件经历者也是无迹可寻,仅以"戏说"的方式出现在《风的故事》中。

伊文思将飞机螺旋桨设备运到沙漠中来鼓风、造风,挑选演员来"扮演"风婆、戴红纱巾的小女孩,用石膏做成道教"福"字的模具埋在沙子底下,最后形成风婆画符咒的效果,这些并非"真实再现",而是"想象表现"。在《风的故事》中,伊文思自己"扮演"自己,成为全片绝对的主角。罗丽丹说:"'旅途'之中伊文思在影片中扮演了一个角色,由于他的表演非常投入,由此而产生一种情绪,一种失望的情绪,这种情绪不知是从哪儿来的,贯穿到他的思想中,灵感不是人能控制的。"[3] 关于角色的"扮演",伊文思自己认为:"影片要有说服力,只有美的风光之类是不行的。于是想到以我这么一个人,一个老人,以我与中国的长期关系,把我的感情一条线似的拉出来,不仅表现中国过去的历史,而且也表现未来。这样当然我就要做主角,我很害怕,因为我从来没有表演过。但法国一位著名演员自编自导自演的成功,启发和激励了我,决定了由我来演。"[4] 伊文思和孙悟空一起,怀着少年的梦想,穿越中国的山山水水、古今时空,他漫步、寻找、思索、幻想,像风一样自由,追赶并品味着宇宙与生命的真谛。

[1] 伊文思. 摄影机和我 [M]. 沈善, 译. 北京:中国电影出版社, 1980:69.
[2] 伊文思. 纪录电影中的重复和搬演(1953)[M] //孙红云, 胥弋, 巴克. 伊文思与纪录电影. 长春:吉林出版集团有限责任公司, 2014:253-264.
[3] 罗丽丹. 我与伊文思 [M] //孙红云, 胥弋, 巴克. 伊文思与纪录电影. 长春:吉林出版集团有限责任公司, 2014:273-284.
[4] 周晓云. "我找到了风……":伊文思访问记 [J]. 电影评介, 1987(7):8-9.

有学者认为伊文思"在生命的暮年又一次敏锐地捕捉了纪录观念的风向标，使自己的《风的故事》成为一部走在'新纪录电影'观念前的'新纪录电影'"[1]。20世纪末，在电子技术影像合成、生成的冲击下，影像已经不再是"映照着物体、人体和事件的视觉真实的'有记忆的镜子'，而变成了对真实的歪曲和篡改"[2]。"新纪录电影"向传统纪录片的真实和客观纪录手法发出了挑战。单万里在《纪录电影文献》的代序《纪录与虚构》中提出："新纪录电影之'新'，就在于它肯定了被以往的纪录电影（尤其是'真实电影'）否定的'虚构'手法，认为'纪录片不是故事片，也不应混同于故事片。但是纪录片可以而且应该采取一切虚构手段与策略达到真实'。"[3]"新纪录电影"的手法和观点实质上与伊文思很早就提出的纪录片作者拥有"重新建构被拍摄者和事件的权力"和"虚构是具有真实力量的补充"的看法几乎一致，这也再次证明了伊文思的先锋性。然而与"新纪录电影"的代表作《细细的蓝线》（The Thin Blue Line，1987）等作品中大量假定性"搬演"的场景、风格化的音乐和剪辑手法相比较，《风的故事》中的虚构手段更为大胆，故事片属性更为鲜明。《细细的蓝线》等纪录片虽然采用了"操纵性地制造和构建（manipulation and construction）"的手法，"借助故事片大师的叙事方法搞清事件的意义"[4]，但是其逻辑起点却是事实本身，其功能是为了完成对真实的验证，这与《风的故事》中附着于所见所闻之上的主观想象的奇幻和自我内心的表意完全不同。虽然"新纪录电影"在本体上依然归于纪录片的范畴，但是《风的故事》却是游离于纪录片和故事片之间的一种崭新文体。

"伊文思有着广泛影响，但在工艺角度只是个模仿对象，一直没有成为文化意义的模仿对象，而且他的'偶像'作用恰恰建立在不可复制的基础上

[1] 张巍. 纪录与虚构：从尤里斯·伊文思的创作历程看纪录观念的嬗变[J]. 北京电影学院学报，2002（6）：39-57.
[2] 威廉姆斯. 没有记忆的镜子：真实、历史与新纪录电影[M]//单万里. 纪录电影文献. 北京：中国广播电视出版社，2001：576-593.
[3] 单万里. 纪录与虚构[M]//单万里. 纪录电影文献. 北京：中国广播电视出版社，2001：7-24.
[4] 威廉姆斯. 没有记忆的镜子：真实、历史与新纪录电影[M]//单万里. 纪录电影文献. 北京：中国广播电视出版社，2001：576-593.

（这反过来说明了他坚实的作者性）。"[1] 在《风的故事》中，伊文思鲜明的个性和艺术风格虽然难以被直接复制和模仿，但对中国纪录片人产生的影响却相当深远。1986年，北京外国语学院的学生张献民成了伊文思的助手，协助拍摄了《风的故事》。张献民和伊文思一起工作了6个月，后来又经伊文思的推荐，得到了赴法国深造的机会，先在巴黎第三大学攻读电影硕士学位，后来进入著名的巴黎高等电影学院学习并成为这所学校的第一位中国毕业生。"对张献民来说，伊文思不仅使他与纪录片结下深深的缘分，精神上对他的影响更是微妙而深刻。他曾用一种思辨的文字纪念伊文思：伊文思身上的时代感，一个是当发生歧义时强调自己是艺术家；二是选择坚定一生的意识形态；三是把影像永远看作是试验；四是与所有人战斗；五是所有作品都是一个人的声音的表达。"[2] 张献民自1992年回国后，一直致力于中国独立电影的研究、实践和推广。《风的故事》的摄影师李则翔在《愚公移山》中和伊文思就有合作，他说："伊文思在多年实践中总结出来的经验，很值得我们认真地回味。尤其是对那些惯于凭主观写提纲，以提纲套生活，为追'情节''矛盾'，不惜弄虚作假、制造事件的人，更应该认真地对待伊文思的经验。"[3] 并且他在以后的纪录片拍摄中，有意识地采用"一台摄影机采用同期录音的方法，以凭感受在运动中摄影为表现手段"[4]。纪录片导演、教授，曾任中央新闻纪录电影制片厂副厂长、中国电影资料馆馆长的傅红星高度赞扬和肯定了伊文思通过《风的故事》等纪录片实践对中国纪录片工作者的调教。他说："就连跟伊文思时间不算长的摄影师白昆义（《风的故事》摄影师），在《风的故事》里拍的一个晨曦中火车经过的镜头都会令我倾倒。""郭维钧（《风的故事》照明师），电影一级照明师。新影厂几乎所有的摄影师都愿意与郭灯光师合作，原因之一就是他技艺好，而这技艺很大程度上来自伊文思的传授。"[5]

[1] 张献民. 伊文思：少数派报告及其他……[M]//孙红云，胥弋，巴克. 伊文思与纪录电影. 长春：吉林出版集团有限责任公司，2014：329-334.
[2] 张献民. 纪录片弥补着某种媒体的缺位[EB/OL].（2015-03-18）[2019-09-29]. https://culture.ifeng.com/a/20150318/43363786_0.shtml.
[3] 李则翔. 伊文思的创作风格及影片特点：同伊文思一起工作的一点体会[J]. 电影艺术，1980（10）：52-56.
[4] 李则翔. 跟伊文思拍《愚公移山》[J]. 电影艺术，2004（5）：68-72.
[5] 傅红星. 我知道的伊文思[J]. 电影，2009（3）：33-34.

第三章

纪实精神及方法的启蒙

在中日合作拍摄大型纪录片《丝绸之路》10年后，CCTV与日本东京广播公司签订了关于长城选题的合拍协议。该片于1989年正式开拍，到了1991年11月18日，按照中日双方签订的协议，在CCTV与日本东京广播公司同时播出。中方片名是《望长城》，总时长624分钟；日方片名是《万里长城》，收视率都很高。《望长城》制片人郭宝祥认为，"同《丝绸之路》相比，虽然都是中日合拍，但那时我们没有经验，有些想法、计划不够周全，十分被动。这次拍《望长城》，我们不但有成套的人马、设备，而且有自己的制作计划，创作方案，非常积极主动。电视界的老领导们讲，《望长城》是中国纪录片创作的里程碑。我以为，能达到这样一个高峰，是同发挥积极主动的创造力分不开的"[1]。在拍摄《望长城》的过程中，中方表现出了更为主动的姿态，与日方建立起不同以往的合作方式。在与日本TBS合作时，"他们的工作方法也给中国同行留下深刻的印象，成为最具有合法性的援引和支持"[2]。"日本人的敬业精神、在技术上一丝不苟的务实态度、跟踪纪实的坚忍不拔和耐心、拍摄选取事件的角度、抢拍镜头的基本功，都让中国同行们佩服。与日本人合拍，既是合作者，又是对手。"[3]《望长城》的编导魏斌也认为，"跟TBS合作，我认为在拍摄方式上（主持人挂背拍摄、同期录音），TBS给我们提供了一个现成的样本，这点很重要"[4]。同时，《望长

[1] 赵淑萍.《望长城》的成功与遗憾：北京广播学院师生同《望长城》主创人员研讨综述 [J]. 现代传播，1992（1）：1-7.
[2] 吕新雨. 在乌托邦的废墟上：新纪录运动在中国 [M] // 吕新雨. 书写与遮蔽：影像、传媒与文化论集. 桂林：广西师范大学出版社，2008：45-69.
[3] 方方. 中国纪录片发展史 [M]. 北京：中国戏剧出版社，2003：318.
[4] 吕新雨. 纪录片：在中国的栏目化生存：魏斌访谈 [M] // 吕新雨. 纪录中国：当代中国新纪录运动. 北京：生活·读书·新知三联书店，2003：215-228.

城》充满了情绪的渲染和情感的渗透,注重拍摄者和拍摄对象之间的互动,创作者直接干预事件发展进程,甚至创作过程本身成为被表现对象,使纪录片展现更为主观的一面。《望长城》给中国纪录片界带来了新的观念与手法,对此后《纪录片编辑室》《生活空间》等中国早期著名纪录片栏目形式、主流纪录片范式、作者式纪录片创作模式乃至其他影视形态均产生了巨大而深远的影响,是中国纪录片发展进程中的分水岭。

第一节 百姓现实人生与宏大历史叙事

不同于《丝绸之路》对古代遗迹、风土人情画面加解说式的呈现,《望长城》重叠了个人与公众领域,强调了长城两边普通人的生活情态、生命体验和生存感受,叙说了长城的防御功能以及长城周边的民风民俗、民族融合、生态变化等文化内涵,从细小但编织缜密的事实中推出大结论,从而很好地呈现现实生活的质感及文化内涵。《望长城》坚持现场随机跟踪拍摄,以同期声贯穿始终,大量运用长镜头……全面、自觉地采用纪实手法,体现出了与以往纪录片创作截然不同的纪实理念。中日双方工作人员在《丝绸之路》中关于纪实问题的认识差异于双方再次合作《望长城》时逐渐消弭。从某种意义上说,中日合拍是《望长城》确立纪实风格并获得认可的重要原因之一。

《望长城》总共由四集组成,每集分上中下三部分。四集分别为《万里长城万里长》《长城两边是故乡》《千年干戈化玉帛》《烽烟散尽说沧桑》。顾名思义,《望长城》的选题与此前的《话说长江》《话说运河》近似,同样围绕某一标志性的地理物象,展开有关历史文化的宏大叙说。然而,不同于此前的大型人文地理纪录片,《望长城》中最引人注目的不再是静默的遗址遗迹、自然景观,也不再是历史人物、专家学者,或者与环境融为一体的人物群像,而是一个个具体生动、个性鲜明的普通人。

普通人作为长城历史的传承者出场。如第一集《万里长城万里长》中,在司马迁的故乡陕西韩城,补鞋匠一边忙着手头的活,一边乐呵呵地说:"上了死牛坡,秀才比驴多。"他饶有趣味地道出了此地的文风之盛、人才辈出。自称是司马迁后代的老大爷操着浓浓的乡音,津津有味地向主持人介绍

司马家族为避灭顶之灾改姓"同""冯"的曲折经过。又如第二集《长城两边是故乡》中，主持人路遇两个调皮的男孩打架，他们在被询问"长城在哪儿？"时，指着脚下说"长城就在这儿"，随后，沿着长城延伸的方向跑了一段，继续他们的"战斗"。此外，参加戍边大业和边屯垦的刘文义关于荒滩的记忆、王斗志的当兵经历、庄茹月关于石河子市建设变化的见证等，民间话语与官方话语形成互补，既丰富了影片关于长城的知识，也增加了影片的趣味性，延展了长城的历史文化意义——长城不仅是冰冷的建筑和遥远的历史，长城就在中国人的生活中，就在当下。

《望长城》努力将镜头对准长城两边的独具个性的普通人，将他们有血有肉的生活铺陈在观众面前。民间歌手王向荣、运煤女司机张腊梅、中秋节做大月饼的农民杨万里一家、失去丈夫的农妇李秀云、饱经风霜的老奶奶、忘情打鼓的老汉、憨态可掬的乡里娃……这些普通老百姓被纳入纪录片的拍摄范围。这类人物往往是在拍摄过程中偶遇的，他们的人生故事和情感书写着长城新的历史，他们坚忍不拔的生存意志与顽强生命力，是对长城的精髓和魂魄的最好诠释，成为纪录片最为感人的篇章。对普通人的生存状态和精神状态的关照，是此前国内纪录片所缺乏的。从《望长城》开始，中国纪录片真正关注现实社会中具象的普通人，以他们原汁原味的真实生活为基础，突出他们作为个体的性格、情感。这种创作方式因贴近平凡人的生活而在国内激起了极大的观看热情，让很多观众第一次感受到纪录片的诚意和温度，第一次在茫茫的历史汪洋之中找到了存在感。《望长城》中有普通人的微笑与喜悦。土龙岗上，31岁的朴实农妇李秀云带着两个孩子玩乐，面对丈夫去世、独自抚养孩子的困苦，李秀云始终面带微笑，洋溢着对未来美好生活的希冀；八月十五夜，甘肃四坝乡的杨万里祭完月亮，吃完自制的月饼，拿出尘封的鼓，铿锵有力地敲打起来，引起一片欢闹。《望长城》中有普通人的执着与坚持。戈壁滩上，王效英讲述自己瞒着亲人偷偷来新疆支边，在车子发动的那一刻，妈妈和姐姐赶来，姐姐脱下毛衣，妈妈塞过来四个"袁大头"，在难以割舍的亲情面前，王效英毅然投奔边疆；山西朔州安太堡矿地上，司机长张腊梅在众人的夸赞中出场，在洁净的家中，张腊梅一边抹着眼泪，一边诉说女司机的辛酸。领导不同意女同志开车，张腊梅坚持要开，即使不找对象也要上，不拉扯孩子也要干，不为钱，只为争一口气。《望长城》

中有亲情和关爱。王向荣讲述自己孩童时躺在母亲怀里听她哼唱山曲、爬山调、民谣的经历，这在他心中种下了音乐的种子，他还讲述了歌曲《走西口》中映射出的父辈和自己的过往经历。《望长城》中有普通人的茫然和困惑。包尔乎（汉语名魏长海）带着妻子和孩子第一次离开草原、第一次进城、第一次坐火车来到北京时的陌生和不知所措，在天安门广场上合影时的紧张都被一一呈现在影片中。《望长城》中也有痛苦和委屈。生活在巴丹吉林茫茫沙漠中的陆得澍一家，大女儿陆向菊与主持人李培红谈起自己的人生，为了承担长女的责任，她照顾母亲、照料家务，放弃了上高中的机会。她满眼是泪，满含委屈，"我总觉得要考一次学才行，不考我决不罢休"，她擦干眼泪这样说着，这个被迫成熟却依然没有放弃抵抗命运的少女既让人心疼，也让人心酸。

除了展现长城的历史文化外，《望长城》还以随机纪实的方式拍摄了长城沿线的当代场景和生活于其间的普通人。他们的生活境况和内心情感第一次被呈现在电视屏幕上。正如片中被拍摄者所言，他们觉得平凡的自己没有什么可以被表现的意义。然而，正是这些平凡人的入镜和讲述，改变了以往纪录片"高大上"的形态，象征着时代的开放、民主，令人耳目一新。

第二节　纪实手法全面充分运用

路易斯·贾内梯认为现实主义的最高准则是简单、自然与直接。[1] 十年前，在《丝绸之路》的合拍过程中，中方工作人员表现出对纪实观念与手法的种种不适应，而到再次与日方合作《望长城》时，则表现出对简单、自然、直接的现实主义的主动拥抱。未经规划和组织的实地实时拍摄、长镜头的充分调用、同期声的贯穿始终……《望长城》努力借助一切可能的手段，在粗粝、原始而富有生命力的影音中，与客观世界尽可能地建立最贴切、最可靠、最朴实的关系。

[1] 贾内梯. 认识电影：插图第 11 版 [M]. 焦雄屏，译. 北京：世界图书出版公司北京公司，2007：2.

一、事件先行及过程性强调

《望长城》之前的纪录片创作大多是在拍摄前预先设定主题和大致内容，甚至撰写十分详细的解说词和拍摄脚本，认识在先、立意在先，带有明显的主观性。即便是《丝绸之路》《话说长江》《话说运河》等纪录片，也大体遵循这种主题先行的模式。事实上，《望长城》的编导刘效礼也曾在拍摄前请当时解放军中有名的作家陶泰忠、李延国、钱钢、周涛、刘亚洲等人撰写了文学脚本。在半年多的时间里，这些作家走访了长城沿线，完成了一沓几十万字的拍摄长城的脚本《东方老墙》。分为"兵要""民俗""山川""种族""商旅""庙堂""城廓"七部分，计划分七周播出，每周由5个15分钟的小片和1个50分钟的大片构成。[1] 但是，这个脚本后来被完全推翻了。《望长城》的主创人员显然不满足于主题先行的做法，希望能有所突破。他们抱着"生个丑孩子也要丑得吓人一跳"的信念，放弃了主题先行的做法和为观念寻找画面的拍摄理念，让影像不再成为拍摄者拍摄意图的傀儡。通过现场积极敏锐的观察，运用抓拍、抢拍、跟拍等即兴拍摄手段，让意义和价值在真实人物和真实事件记录的过程中自然呈现，努力呈现原汁原味而丰富多彩的真实生活。对于创作者而言，这是对体力和心力的考验，同时也是对投资的考验，它有别于"主题先行"的拍摄模式，因而被称为"事件先行"的拍摄模式。"对于'事件先行'一类纪录片的拍摄，则一般都非常强调要在不可逆转的拍摄现场努力进行'沙里淘金'。"[2] "事件先行"并非完全放弃主观性和主体性。随着纪录片拍摄的进行，创作者对题材的内涵、意义的认识在不断深化，原先的认识也可能得到进一步升华，在这个时候，再把深化和升华了的思想认识巧妙地体现到视听影像中去，实现格里尔逊所说的"创造性地运用素材"，提升纪录片主题的表达效果。用格里尔逊的话来说，这就是要让纪录片像锤子一样去敲打生活，从而更好地将纪录片人对世界、人生的认识与理解传达给观众。

"要在银幕上呈现任何的'真实'，一个重要前提是要揭示电影本身的拍

[1] 方方. 中国纪录片发展史 [M]. 北京：中国戏剧出版社，2003：318.
[2] 倪祥保，钱锡生. 广播影视学 [M]. 苏州：苏州大学出版社，2007：274.

摄过程，并不断提醒观众这个过程的存在。"[1] 因为强调现场过程的纪录，琐碎、平庸却能再现生活原始风貌的影像大批量地出现在片子中，甚至一些看似与《望长城》主题无关的实地拍摄的素材也被剪辑利用了。例如，摄制组在寻找长城的路上突然看到一群岩羊，在寻找汉代屯田遗址的时候顺便挖出了一座西夏观音等。又如寻访王向荣的一段，拍摄对象王向荣不在家，但是拍摄行为并没有因此中断。从王向荣母亲出场，到她一路走到山梁上，镜头耐心地记录下了这一幕幕的细节。《望长城》不仅仅是一部追溯长城历史或者关注长城两岸人民生活的人文历史纪录片，影片中所呈现的在探索长城历史的过程中偶遇的一切生命，虽然有点偏离叙事主线，但却从另一个侧面印证了影片素材的真实性和可靠性。同时影片透露出对生命的触碰，满足了观众对真实的渴求。

无计划的随机拍摄恰恰意味着意外的惊喜，因为这样的拍摄方式往往能捕捉到生活的本质。《望长城》的开篇镜头中有几道在黑暗风雨中划出的闪电，长城的烽火台在忽明忽暗之中隐约显现。这个镜头是摄影师徐海鹰在古北口长城抓拍到的。在第一集《万里长城万里长》中，主持人向偶遇的老大爷询问长城梁子的所在。出人意料的是，老大爷二话不说，身手矫健地爬上高高的黄墙垛，用手扒开黄土，使劲地用脚跺了跺。主持人惊讶地问："这就是长城？"与长城相伴的已融入生命的况味真切地传达出来。在第四集《烽烟散尽说沧桑》中，画面映现河西汉寨的汉代屯田区时，屏幕上出现了"以下拍摄纯属偶然"的字幕，让观众充满期待和好奇。原来摄制组意外地发现了罕见的西夏文的经卷，考古专家盖山林小心地用衣服将其包裹起来。画面切换到当天深夜十一点半拍摄组驻地的招待所，工作人员从车上搬运下来某个物件，屏幕上再次打出了醒目的字幕"又发现了什么？"。成功地设置悬念后，画面切换到当天下午五点汉代屯田区水渠处西夏佛像被摄制组人员发现和挖掘的过程。在傍晚的霞光中，镜头从各个角度毫无保留地展现了这尊意外收获的庄严而美好的佛像。

注重过程的纪录也意味着结果的开放性。在其他纪录片中被认为失败的

[1] 温斯顿. 当代英语世界的纪录片实践：一段历史考察（中）[J]. 王迟，译. 世界电影，2013（3）：180-187.

素材，在《望长城》中毫不回避地直接与观众见面。在《千年干戈化玉帛》中，为了获得从海面上拍摄老龙头的镜头，拍摄过程可谓历经挫折。第一次拍摄时从陆地放飞热气球，因无法拍到需要的画面而失败；第二次拍摄时租渔船到海上放飞热气球，又以失败而告终；第三次终于在热气球上成功捕获了老龙头的影像，但是很快风向突变，热气球飘向海上。创作人员不仅拍摄了放飞热气球几度失败的过程，而且将这个漫长冗杂又与主题基本无关的内容放在了成片中——这样的镜头以往一般只会被剪辑到拍摄花絮里。纪录片本身的表述过程、表达方式乃至遭遇的麻烦被映现在屏幕上，这不仅能让观众看到纪录片展示的内容，而且关注到纪录片本身的建构，使观众信任表述行为的真实和坦诚，这种手法成为展现纪实风格的独特设计。又如影片展现了那达慕大会上的两位选手巴格纳和吉日兰图。青年选手巴格纳是代表乌盟参加那达慕摔跤项目的选手，在他赢下第一场摔跤比赛之后，镜头中的他身着坎肩，露出健硕的身体，步伐虎虎生风。主持人黄宗英俨然已经变成了这位草原硬汉的崇拜者，一如她在解说词当中所说的："我多么希望能一直拍摄到他赢得最后一个回合，牵走奖给冠军的白骆驼、白马、白牛。"然而这位夺冠热门选手却在第二天遗憾地输给了对手，巴格纳带着脸上的伤痕与眼里的失落离开摔跤场，在人群之外黯然神伤。另一位夺冠热门选手吉日兰图是一名少年骑手，他骑的白马曾经 6 次获得第一，但在比赛前夕白马生病了，这使得小骑手略显不安，然而白马光辉的战绩仍然让人对它充满期待。在广阔的蓝天白云之下，少年们策马扬鞭，虽然最终，在 200 个参赛选手中，吉日兰图只取得了第 46 名的成绩。对巴格纳和吉日兰图来说，他们获得的一定不是让自己满意的成绩，但这就是竞技，这也是生活，无论对于比赛选手还是记录者来说都充满着不确定性，这种充满未知感的生活才是我们熟悉的生活。这样的拍摄方法对于当时很多的纪录片创作者来说几乎是难以想象的，但是确实比较符合纪实的创作需要。

二、长镜头及纪实功能延展

大量使用长镜头的《望长城》，改变了以往纪录片经常将表层生活图像分解为细碎的镜头的做法，以更具有纪实性的长镜头来体现纪录片的客观真

实，这与《望长城》事件先行的拍摄模式有关。在事件先行的拍摄中，事件的走向往往不可控制也很难预料，无法进行分镜头的设计，而长镜头的拍摄可以使创作者在对拍摄对象及其生活故事走向的预判中，努力保持拍摄内容的完整性，尽可能展现镜头前的人、事、物及其意义认知。

《望长城》中的长镜头以时间和空间的连续、不被打断，保证了实地景象的如实呈现，在"随你看"而非"要你看"的视像中，给予观众广阔的思考、想象和感受的余地，体味画面背后的深意。如第四集《烽烟散尽说沧桑》中从热气球上拍摄的汉长城西段克孜尔烽火台的影像，拍摄视点随着热气球的缓缓上升发生了由下而上的变化，仰拍、平拍、俯拍中的克孜尔烽火台在变化的视点中展现出不同的面貌，给予了观众全方位的观看视角。同时，长镜头的持续凝视让人感受到克孜尔烽火台历经岁月磨蚀的沧桑和沉重。在《长城两边是故乡》中，伴随着依稀可辨的歌声，长镜头带着观众的视线穿街走巷，从狭窄的里弄推到门口，绕过影壁，一支乐队渐渐映入眼帘，镜头落到了担任主唱的退休工人胡英杰身上，又绕到其身后，此时主持人焦建成出现在乐队前。长镜头的弯弯绕绕，交代了胡英杰和曲友们习唱榆林小曲的环境氛围。长镜头勾勒出的风土民情也让观众认识到，这种明末清初因为"南官北做"而来榆林的镇台、道台以及其他艺兵带来的富有南方风韵的音乐，在世世代代的传承中已经充分融入了榆林的寻常巷陌、日常生活。在《长城两边是故乡》中有这样一个片段，主持人焦建成在副食品商店中买月饼，遇到一位农民正在购买茴香等原料，打算中秋回家做馍馍。焦建成盯着他询问："为什么不买月饼？馍馍好不好吃？"显然，这位农民不太习惯摄像机镜头的穷追不舍，一直躲躲闪闪，不愿意多做回答。长镜头跟拍了整个追问过程，最后农民爽直地说："比买的还好吃，还香。"随后扛上两个大袋子转身出门，摄像机镜头也紧跟到门口，直到农民的身影在门外消失。这个长镜头原原本本记录了主持人的随机采访，生动地流露出甘肃地区人们朴实、率真的个性。

作为表现手法的技巧方式，无论是长镜头还是蒙太奇，都只是创作主体对现实的物质存在进行艺术描述时所采用的具体方法，而创作方法本身并不存在纪实或表现功能上的差异。更何况，长镜头的统一空间也是经过场面调度、设计等处理而获得的，而这种场面调度、设计本身就体现了蒙太奇的思

维方式，只不过它不是通过分镜头切割，再重新组合来完成的，而是在镜头的内部运动中完成的，其本质还是一样的。从这个意义上来说，长镜头作为一种顺序性的时间、空间呈现，可以被理解为一个单一镜头内部的蒙太奇组合。例如，长镜头在"意大利新现实主义"那里，是记录现实现象"客观性"的方法；而在"法国新浪潮"那里，却被用来表现主观意念和情绪。创作者的动机和视角能够改变视像运动的美学含义。《望长城》在长镜头的运用中，有意识地发挥了抒情的效应。在《长城两边是故乡》这一集中，寻找王向荣的故事片段竟然阴差阳错地变换了故事的主角，非常真实地塑造了一个动人的母亲形象。这一段叙述由陕西府谷县城一个卖西瓜的大爷引出了远近闻名的民间歌手王向荣。影片由开头寻找王向荣到离开王向荣的家，在将近25分钟的时间里用了67个镜头来交代这一过程。在这67个镜头中，除去一些必要的过度镜头，其他基本上都是15秒以上的镜头，其中更是不乏一些两三分钟的长镜头。在这些长镜头的构建中，观众明显能够看出寻找王向荣这一事件的戏剧化转折。在几番波折后，主持人找到王向荣的家，但此时王向荣却外出表演了。当观众从不间断的长镜头拍摄中觉察到主持人的一丝尴尬时，王向荣母亲的出现则打破了这个僵局。她热情地招呼媳妇给客人做饭，主持人就此机智地对王向荣母亲进行采访，并很快就在这个老人身上发现了许多动人的故事，直到本段最后出现情理之中意料之外的高潮——当车队即将启程时，王向荣的母亲跟跄着一路赶来，主持人焦建成连忙迎了上去，随后，几组长镜头记录下了老大娘的语言和表情，从"你们把瓶子落在家里了""拿面人吃""你们还没吃饭""等到天暖时再来""我见了你们就像见到我儿子"……长镜头还原了老人对孩子自然、深切的爱和对他人朴实、真诚的关怀。这一段落的最后，车子终于发动，拍摄却没有终止，老大娘目送着车子远离，不肯离开。在长镜头的渐行渐远中，老大娘的身影逐渐模糊，观众激动的心绪却不能平静。在这样的长镜头构建中，现实生活中的普通人能够很好地展现自身的情感，其中往往包含能够使观众理解人物和事件的重要信息。这位老母亲的每一个表情和每一句含混不清的言语，其实都表现出她对儿子的惦念。长镜头的使用，能将这一过程中发生的任何细腻的变化进行累积，作为一种情感的铺陈，在对这个复杂的变化过程完成展示之后，引发真实的感情。这种来自自然生活情景之美，赋予作品一种非设定性

的、值得信任的天然特质，是艺术与生活天衣无缝的结合。《望长城》中另一处深情的长镜头出现在《千年干戈化玉帛》中，焦建成母亲寻找"米尔"，即儿子焦建成的段落。在此之前，影片先介绍了黑龙江锡伯族聚居地嘎仙洞的情况，揭示了"乾隆二十八年，三千锡伯族官兵举家西迁"，即锡伯族远迁至新疆的历史。在摄制组动身前往新疆拍摄时，身为西迁锡伯族后裔的节目主持人焦建成动情地说："这次肯定会见到母亲了"。前面的这些叙述都为后面焦母"寻子"的篇章埋下了伏笔。恰逢"四一八"西迁节，焦建成的父母急匆匆地赶到会场，摄像机紧紧跟在焦母左右，四下寻找"米尔"。在节日轻歌曼舞的欢乐气氛中，焦母始终未能如愿找到儿子，她穿梭于人群中，显得越来越焦急，长镜头耐心地跟拍。一直到热气球附近，焦母终于看到了儿子的身影，急切地奔过去，大声呼喊："米尔！米尔！"长镜头一直跟到母子相会的热泪盈眶的时刻。长镜头不仅完整、客观、准确地捕捉到了这一寻子的过程，也酝酿了从期盼、失望、急切到喜悦的情绪变化，把屏幕中人物的真情惟妙惟肖地勾勒出来，也深深感染了屏幕前的观众。

三、同期声形态的丰富及意义深化

在声音的运用方面，《望长城》没有长篇大论的解说，除片头片尾外，片中几乎没有使用音乐，取代音乐的是几乎从头至尾、贯穿全片的现场录制的同期声。同期声是纪录片纪实精神的重要体现，也是强化影像艺术真实性的重要方面。以现实主义创作见长的伊朗导演阿巴斯就非常重视同期声，他说："我们通过摄影获得的东西充其量是一个平面影像。声音产生了画面的纵深向度，也就是画面的第三维。声音填充了画面的空隙。"[1]因为全面采用电子摄录设备，加之摄制组主观上对纪实美学的努力追求，《望长城》以丰满的同期声运用颠覆了画面加解说的模式。《望长城》的导演刘效礼曾经就是一个撰写解说词的好手，并且在《望长城》开拍之前他也请专业人员写好了全部的解说词，但是《望长城》在实际拍摄中严格遵循了声画同步的原

[1] 基亚罗斯塔米. 阿巴斯自述（伊朗）[J]. 单万里，译. 电影文学，2003（10）：59-63.

则，只要现场有声音就要录上声音。为此，《望长城》成立了中国纪录片制作组中的第一个专门的音乐音响部门，装备了齐全的指向话筒、微型天线话筒以及三路微型调台等。整部片子从开机到关机，所有素材都带有同期声。整个同期声的现场记录和混音的具体处理得益于中方工作人员在合拍过程中对日方工作方式的学习。"在拍摄过程中，创作人员的投入状态也非常积极，片子在声音运用上的突破，就是因为我们的主动性得到了发挥。起初，导演、摄影、主持人、录音师都不清楚怎样将各种不同声音同期带入画面。大家主动到现场观察日本方面的工作方式，找到了我们在工作环节上的错位。由于投入状态积极主动，每个环节的配合都十分顺畅。"[1]

与《丝绸之路》相似，《望长城》的同期声对拍摄环境中的机械声、人声、自然音响的捕捉，展示了质感强烈的真实世界。较之《丝绸之路》，这种来自现场本身的略嘈杂的同期声在《望长城》中运用得更为普遍，体现得更为清晰。在《烽烟散尽说沧桑》中，镜头转向甘肃民勤县许村，随着几声清脆的哨音，机井开始了一天一次的放水，鸡鸣声中，村民们提着各种取水用具前往机井，哗哗的接水声、村民们的交谈声充实了许村每天最重要的生活场景。在《万里长城万里长》中，在宁夏盐池寻找汉代烽燧时，摄制组想测试烽燧传递的速度，于是展开了一场烽烟点火传信与汽车送信的速度较量。整个过程收入了非常丰富的声音元素，烽燧点火，狼烟燃起，汽车一路疾驰，风声阵阵呼啸，对讲机中不时传来主持人焦建成的回应……在这场汽车与烽烟的竞赛中，簌簌风声烘托了沙漠中飞沙走石的空旷环境，凸显了在高速行驶的情况之下汽车与气流摩擦所显示出的紧张感，再加上摄制组人员和主持人对话时不断释放的信息，有效增强了比赛的节奏感，非常有力地传达了一场比赛应当有的刺激性，让观众身临其境。

与《丝绸之路》相似，《望长城》中的同期声也不乏专家学者的观点，值得注意的是，《望长城》中出现了大量普通人的话语和各种形式的表述。除了现场氛围渲染之外，这些同期声承载起普通人内心的真实想法。片中有大量主持人问路或者采访的片段。主持人往往会弯下自己的身子或者直接蹲下，以这种谦恭、平等、亲切的姿态，像对待自己的邻居、长辈或者朋友那

[1] 赵淑萍.《望长城》的成功与遗憾：北京广播学院师生同《望长城》主创人员研讨综述 [J]. 现代传播，1992（1）：1-7.

样与镜头前的普通老百姓热情对话,此时,摄像机也在不知不觉中成了谈话中的"人"。镜头前,这些普通人毫无畏惧地、有自尊地表达出各自对人生、社会和时代的真诚、朴素的感受。在《长城两边是故乡》这一集中,节目主持人到茶叶店采访,偶遇一对蒙古族新婚夫妇,为了了解蒙古族的风俗,焦建成主动邀请这对新人同车前往新娘的老家杭锦旗。在车上,焦建成询问:"我们要去的地方,蒙古族特点多不多?"新郎扫兴地说:"蒙古服装都不穿了,住房子,毡房、蒙古包都不住了。因为草场各方面自然的变化,不像最早的游牧了。"三言两语交代了在时代的激流中,蒙古族人民的日常生活和风俗习惯的变化,令人感慨。在《千年干戈化玉帛》中,主持人焦建成正忙着乘热气球升空拍摄。一路呼唤着儿子乳名的母亲跟跄着挤过人群,一把扯下正准备点火的儿子,哭着问:"你烧着这个东西要去哪儿?"焦建成说他要在热气球上拍摄整个会场,此时,他父亲也跟了过来,焦急地望着儿子问:"你还能回来吗?"亲人团聚,母子、父子间质朴的对话,丝毫没有修饰地被记录下来,却是最深情的告白,掀起了观众内心的涟漪。上文所述的民间歌手、运煤车女司机、忘情打鼓的老汉、憨态可掬的乡里娃、边疆屯垦戍边的知识青年……这些人物形象的塑造和内心世界的描绘,主要依靠的是同期声的访谈。除了言语之外,多种形态的同期声元素进入《望长城》中,这些声音以别出心裁、富有感染力的方式,勾勒出丰满、生动的人物形象和人物的精神世界。《长城两边是故乡》的上集中歌声飘扬,内蒙古塔布津种地农民粗犷的《走西口》、陕西府谷切西瓜的老人热情的民歌、田间劳作的农民嘹亮的《爬山调》、放羊倌高亢的放羊曲……这些朴实的歌声是无华的心声,流露出当地百姓对生活的热爱和他们开朗直爽、积极向上的心态。在《万里长城万里长》中,在娘子关上,当年的黄埔学员重逢,风华不再的他们齐声合唱《长城谣》:"万里长城万里长,长城外面是故乡。高粱肥,大豆香,遍地黄金少灾殃……"字字句句满溢对战争岁月的回望、对历史的感喟、对祖国的深情。在仅有20多口人、6户人家的十三边村,夜晚的教室里,一个老师带着一个男孩在上课,黑暗中,一盏煤油灯莹然,琅琅书声传来,"一阵雷雨停了,太阳出来了,一条彩虹挂在天空,像一座奇特的桥"。没有任何解说、字幕和访谈,读书声足以刻画出师生两人在如此困苦环境中对知识的坚守、传承和渴望,产生了震人心魄的力量。

第三节 参与表述与自我反射

正如美国学者布莱恩·温斯顿（Brian Winston）所言："直接电影或许可以很好地展示某一确定情境下发生的事件，但要它解释事件的含义则必定是非常困难的。"[1]除了长镜头、同期声等纪实手法的开创性外，《望长城》中主持人的参与与表述，突破了对可视性客观物象记录的表面限制，以情感、意识等领域的呈现来触及文化议题。

一、主持人角色设置及主观性"表演"

《望长城》中的主持人是在纪录片策划阶段就作为核心人物去设定的。设计中的主持人既非演播室里的播报员，也非仅仅在现场手拿话筒的记者，而是纪录片中的一个角色。他带着摄影机镜头，引领观众的视线，和被拍摄对象接触、相处、交谈，肩负着多重任务。主持人的"主观性表演"（subjectivity performance），不同于戏剧的"非我"表演，要求演员尽可能摆脱自我塑造角色，也不同于纯粹主持人的"本我"出演，让主持人成为作品和观众之间的中介，而是介于两者之间的一种复杂角色，要求主持人借助自身的外形、语言、性格、气质充当主持人、记者、导游甚至是事件经历者等多重角色的混合体。影片要求主持人既作为一个真实记录过程的见证者，又作为观众视角的延伸；既成为串联各个事件的引子，又作为某个事件、话题的发起者，"介入"地参与现场事件；既要有主持的意识、良好的镜头感，又不刻意表演，努力把自己还原为普通人，自然得体、亲切坦诚，融入各种不同身份的人物生活中，并表现在最后的成片中。《望长城》一共有三位主持人，黄宗英因为年龄较大，身体不便，无法进入很多现场，因而经常作为画外解说出现；李培红的镜头不多，作用比较弱，基本上被认为是陪衬；体格健硕、个性开朗的焦建成的表现无疑最为显眼，是《望长城》中表现最突

[1] 温斯顿. 当代英语世界的纪录片实践：一段历史考察（中）[J]. 王迟，译. 世界电影，2013（3）：180-187.

出的主持人。因此，下文的论述主要围绕焦建成展开。

主持人的"主观性表演"与《望长城》的纪实拍摄相结合，带领观众进入现场，亲近地传递作品意图，发挥交流中介的作用。如焦建成走入兵马俑中，触摸、端详、凝视这些古老的雕塑，甚至模仿兵俑的动作，轻轻在他们耳畔说："交个朋友吧！"又如在介绍明代金山岭长城挡兵墙时，焦建成在现场一边解释，一边示范，生动地说明了挡兵墙的防御功能。再如为了更好地说明北极村的地理位置，焦建成在雪地上画了幅地图，准确而又形象地说明了该村在祖国地图上的位置。较之解说词，这些带有表演性质的演示，让观众在轻松的氛围中获得了相关信息。

主持人焦建成是专业的话剧演员，在拍片之初，他决定"准备利用10多年积蓄的表演功底，按照话剧演员的套路去寻找表演'亮点'"。在纪录片的拍摄过程中，他才慢慢琢磨出"主持人应该是一个把观众引入情境，寻找交流对象的'导引'"。"于是，我扔掉了主持人这个包袱，放下了做戏的架子，之后，轻松自如地投入到了那些普通人中间，贴近他们，同他们交朋友，唠家常。我觉得，要摆脱过去纪录片中采访的模式，卸去节目主持人的'风度'，而应与采访对象站在一个水平线上，融入他们之中。"[1] 于是，焦建成穿着最普通的服装，甚至操着当地方言，和形形色色的人闲聊，以第一人称的视角将观众代入真实的情境，刺激被拍摄者的表现欲望，促使其做出不同寻常的表述或行为，努力挖掘、呈现他们的故事。《望长城》的整体叙事在这种正在进行的、没有预设的情景下，由主持人和拍摄对象之间的积极互动来牵引。在《长城两边是故乡》这一集中，主持人焦建成找到远近闻名的民间歌手王向荣的家，然而王向荣却外出表演，此时拍摄陷入了尴尬。情急之下，主持人取出了耳机，给王向荣年迈的母亲戴上，让她聆听儿子的歌声。母亲由茫然到谙识，最后脸上露出了欣喜的微笑，终于面对镜头，讲述起自己和儿子的故事。如此这般，长城两边的普通人，在纪录片的情境设置和言语追问下，袒露各自的生存境况、内心感受。有别于一般采访中提问者置身事外，冷漠、疏离的问答模式，第一人称的使用使主持人以当事人的姿态融入了现场情境，把自己还原为普通人，不刻意、不做作，自然地表现

[1] 焦建成. 溶入生活：当《望长城》主持人的体会[J]. 现代传播（中国传媒大学学报），1992（3）：34-36.

个人化的反应和情绪，在双方平等的关系建构中去体恤对方、理解对方，甚至通过各种手段挑起拍摄对象的即时反应，以接近于生活本身的情态，进入讲述者所经历的世界。观众与主持人在身份认同的基础上，透过主持人的限知视角来关注事件的进程，接受主持人对拍摄对象的观察、接触与体会。

二、自我反射与情感传递

"在建构一个作品的时候，就要让观众认识到创作者、创作过程和作品是一个连贯的整体。不仅要让观众意识到这些联系，而且要使他们懂得建立这种理解方式的必要性。"[1] 在创作者、创作过程、作品、观众之间，大多数纪录片呈现给观众的是最后的作品，观众与创作者和创作过程之间的联系是割裂的。自我反射的特殊手法有意识地向观众介绍创作者及其创作行为，使观众认识到纪录片从创作到接受的整个连贯过程，让观众既知其然，又知其所以然，从认识论的角度，更深刻地感知和理解作品。

《望长城》重新审视认知方式的假定性，将处于摄影机背后的拍摄者和拍摄行为本身推到了镜头前，揭开了隐藏在客观外衣之下的主体存在，使观众在解读长城、长城沿线的人民的同时，也慢慢熟悉拍摄者，进入他们的工作、生活和情感世界。在《千年干戈化玉帛》中，拍摄者为了展示山海关悬壁长城的险峻、工程的伟大和建设的难度，在没有采取任何安全措施的情况下爬上了一段看似悬崖峭壁的长城。在展现长城的同时，拍摄者的勇气和敬业精神也让人尊重。在《长城两边是故乡》中，农历庚午年正月初一，北京八达岭下，中方摄制人员给正在此地拍摄的日方同行拜年，严寒中彼此握手、问候、祝福，表现了两国同行的深情厚谊。在《烽烟散尽说沧桑》中，摄制组在罗布泊寻找古长城烽燧，黄沙漫天，严重缺水。困难的局面促使导演做了一个决定——在八一泉边打井。导演刘效礼已经5天没有刷牙洗脸了，他蓬头垢面地出现在镜头前，语重心长地对身边的同志们说："不管打得出打不出水，我们都要证实一下这里到底有没有水，如果打出水来，我们可以借这个机会洗洗脸洗洗脚，打不出水来，我们就以此告诉后人这个地方

[1] 鲁比. 镜中之像：自我反射与纪录片 [M] //王迟，温斯顿. 纪录与方法（第一辑）. 王迟，译. 北京：中国国际广播出版社，2014：91-110.

没有水,后来者就不要再来这个地方打水了。"4个小时过去了,距地面2.45米的干土层宣告此地不可能再挖出水来。这个失败的打井事件,折射出《望长城》导演和拍摄人员的艰辛和执着。除此之外,如上文所述主持人焦建成在新疆伊犁西迁节上与父母重聚的动人时刻,把拍摄主体的家庭生活和个人情感世界袒露在大众面前。

《望长城》采用了不拘一格的修辞和表达技巧,强调了个人情感和认知的主观性。在《长城两边是故乡》中,在体验走西口的路上,摄制组跟随鄂尔多斯一对新婚夫妇到女方家乡去。为了体验游牧民族的生活,大家一起搭蒙古包。蒙古包搭建好的时候已经暮色深沉,此时,传来主持人焦建成的一段解说:"草原的夜晚静静的、甜甜的,也是醉人的,望着月亮,我想起了那首草原的歌,十五的月亮,升上了天空呦……"再如摄制组离开甘肃肃南裕固族自治县时,焦建成的解说声又响起:"这里的老人,这里的小伙子,这里的姑娘,这里所有的人,真叫人难忘。"在《千年干戈化玉帛》中,摄制组来到呼伦贝尔草原上,风萧萧,野茫茫。画面中配上了黄宗英的解说词:"呼伦贝尔,人们都说草原上的人逐水草而居,像白云一样在草原上飘荡,但它也有这样沉寂的时候。在这皑皑白雪下面,在这凝固似的风洞中,积蓄着万马奔腾的力量。"此外,主观镜头和主题音乐的使用,也强化了该片的情感力量。个人感受的表述而非实证的描述,使得《望长城》中情绪的表达多于推理的成分,情感的震荡多于理性的论证。这种具有表述特征的纪录片,以特殊的个体作为载体,唤起观众热切的情感共鸣,沟通传、受之间的关系,进而把主观回应扩大为一种社会共享形式,在表述当中确立起群体的主观认同。

《望长城》在用纪实手法记录长城的历史与现在、地理与人文,记录长城人的喜怒哀乐的同时,纪录片人和纪录片拍摄本身也被记录下来,从某种角度而言,"望长城"同时也是在"望自己",丰富了望长城的表意和内涵。

第四节 纪录片的公共性与主体性建构

在改革开放的时代潮流中,旧有的传统文化发生了裂变,舆论环境逐渐

宽松，人们的思想不断解放，民主意识日益增强，价值观念、生存方式都有了不同程度的转变，受众已不再满足过去以宣教功能为主的传媒样态。纪录片《望长城》所涉及的许多问题已经超出了单纯纪录片的创作范畴，涉及纪录片、电视以及大众传媒在现代社会、现代文明中的角色、定位和功用。传媒领域的改革，既包括企事业混合模式的开启，计划经济向市场经济的部分转型，评判标准向收视率和广告收入的逐渐倾斜，也包括作为公共领域的大众传媒的公共性目标的追求，对于公共领域的民主功能及其合法性意义的强调。

葛兰西将马克思所说的上层建筑进行重新界定。"葛兰西认为，马克思主义的上层建筑包括两个层面，'一个能够被称作是'市民社会'（civil society），即通常被称作'民间的'社会组织的集合体；另一个则是'政治社会'或'国家''。政治社会的执行机构是军队、法庭、监狱等，它作为专政的工具代表暴力；市民社会是由政党、工会、教会、学校、学术文化团体和各种新闻媒介构成的，它作为宣传和劝说性的机构代表的是舆论。"[1] 与此相似，哈贝马斯认为在从封建专制社会向资本主义社会的转变中出现了公共领域和私人领域，并提出了公共领域的概念。哈贝马斯这样来规定公共领域："公共领域最好被描述为一个关于内容、观点也就是意见的交往网络；在那里，交往之流被以一种特定方式加以过滤和综合，从而成为根据特定议题集束而成的公共意见或舆论。"[2] 在哈贝马斯看来，公共领域是人们就他们私人生活中的共同问题相互交流而形成的社会空间，而在这个富有张力的中介结构中，一个有实践内涵的社会空间能够将个人、社会与国家勾连起来。一些资产阶级的文人雅士成为这一领域的最初主体，以理性论证的方式讨论封建时代禁忌的话题，并对国家和权威进行批判，通过理性讨论形成公共意见（public opinion），进而构成"公共性"原则。随着现代传媒的发展，报纸、广播、电视、网络等媒介成为公众的信息平台和公共论坛。人们借助大众媒介达成了虚拟结合，形成了不同于人际传播方式的公共领域。

[1] 罗钢，刘象愚. 前言：文化研究的历史、理论与方法[M]//罗钢，刘象愚. 文化研究读本. 北京：中国社会科学出版社，2000：1-39.
[2] 哈贝马斯. 在事实与规范之间：关于法律和民主法治国的商谈理论[M]. 童世骏，译. 北京：生活·读书·新知三联书店，2003：446.

"通过言说和行动，人使自己与他人区别开来……它们是人（人之作为人，而不是作为物理对象）相互显现的方式。这种呈现与单纯的肉体存在不同，建立在主动性之上……在积极生活中，唯有行动方是如此。"[1] 通过公共领域里的言说与行动，人把自己的主体性确立了起来。"即使那照亮了我们私人生活的微光，最终也是从公共领域中才获得了更耀眼的光芒。"[2] 在超越私人领域的公共领域中，人与人的交往形成了一个他者在场的空间，通过表达、传播自己意见及采取行为确认各自的主体性。因而，公共领域更像是个人自我的舞台。传播理论认为大众传媒具有联系（correlation）的功能，它是对周围环境信息的选择和解释，其中包括"通过突出选择的个人授予其社会地位（status conferral）"[3]。个人在大众传播媒介所构成的公共领域中表现自我并被承认，意味着"一个人重要得足以突出于大众之外，这个人的言行重要得足以引起媒介的重视。由于媒介使这样的个人和群体的地位合法化，因而赋予他们相应的社会地位和声望"[4]。因而，大众传媒在公共性建构过程中，必须保证民众的普遍表达权，确立其主体性的存在，成为世俗生活中的公众代言。

按照哈贝马斯对于公共领域的理想建构，公共领域中所讨论的问题是从私人领域中产生的，是私人所共同关心的问题，或者与他们的共同利益相关的问题，是个人情感的表达以及个人对外部世界的体验的表达。公共领域的概念所强调的是不同个体之间的理性的话语交流，通过交流彼此理解，形成统一意见。在公共领域中，个体"作为单纯的人"的平等地位和独特性应该受到尊重。然而在现实中，所有人都有各自不同的社会地位、文化身份、生活方式，公共领域中所有人都要争取各自特殊的身份认同和意见表达。虽然平民也可以毫无阻碍地进入公共领域，但是他们却处于边缘地位。处于边缘地位的话语无法和占领主导地位的话语进行平等交流，难以获得承认和重视，往往被遮蔽和忽视。

[1] 阿伦特. 人的境况 [M]. 王寅丽，译. 上海：上海人民出版社，2009：138.
[2] 阿伦特. 人的条件 [M]. 王世雄，胡永浩，杨凌云，等译. 上海：上海人民出版社，1999：39.
[3] 赛佛林，坦卡德. 传播理论：起源、方法与应用 [M]. 郭镇之，孟颖，赵丽芳，等译. 北京：华夏出版社 2000：348.
[4] 赛佛林，坦卡德. 传播理论：起源、方法与应用 [M]. 郭镇之，孟颖，赵丽芳，等译. 北京：华夏出版社 2000：355.

《望长城》在纪录片史上留下的最绚烂的一笔，就是纪实精神的引入。纪实精神或纪录精神又往往与平民意识相关联。"纪录精神体现了纪录片人对生活真相的探索和质疑，折射出纪录片人对人类社会和自然界真诚、平等的尊重；纪录精神是一种持之以恒、一种与基层民众同甘苦共患难的精神。"[1]纪实精神与平民意识的初步形成，即尊重客观事物的客体性和尊重普通人的主体性。以尊重事实本真为前提，而不是听从主观意愿肆意地利用它、改变它；尊重屏幕内外的老百姓，实现平等的沟通和交流，而不作简单的教化。普通老百姓自然、直接、质朴的原生形态和真实的生活感受被纳入纪录片的呈现范围，与片名所指称的绵延万里、雄伟壮观的长城彼此呼应，普通人建筑起了一座人文精神上的长城。《望长城》在选择、表现这些被中国电视长期忽视的对象时，以他们的真实生活为基础，突出他们作为个体的性格、情感，阐述他们对于历史和外部世界的种种看法。尽管《望长城》中表达的个人话语集中在个体生活的记忆、体验和感受等方面，对身处环境的印象、认识，对美好未来的向往、期盼，局限于哈贝马斯所谓的"文学公共领域"，很少涉及关于调节人与人之间关系的道德、法律等社会规范问题的"政治公共领域"，和关于外部世界现象、特性及操纵和改变外部世界的技术手段的"科学公共领域"。《望长城》所建构的交互式话语场域，为核心的公共领域赋予了众多平民主体参与和言说、展示的权力，大大丰富了公共领域的多层次话语和多元价值，在中国大众传媒的公共性建设方面具有非同寻常的意义。

纪录片中所呈现的真实是一种借助声画符号对事物本原的转述。人们相信纪录片的真实性，大部分是出于对摄影（像）工具捕捉现实场景能力的信赖。正如安德烈·巴赞所认为的那样，影像"按照严格的决定论自动生成，不用人加以干预，参与创造……一切艺术都是以人的参与为基础的，唯独在摄影中，我们有了不让人介入的特权"[2]。但是，摄影（像）作为记录手段无法客观、精确、完整地复原现实，摄影（像）手段面对无限的、纷繁复杂的现实世界无可奈何地显露出与生俱来的局限性。拍摄的视角、景别、光线、构图，摄影（像）机的推拉摇移以及拍摄速度，无不体现着纪录者对现

[1] 黄灵平.论纪录精神[J].广西社会科学，2006（11）：184-186.
[2] 巴赞.电影是什么？[M].崔君衍，译.北京：中国电影出版社，1987：13.

实所做出的选择。纪录片所反映的具体场景并不是生活本身，而是经过纪录者积极选择、整合之后的真实。纪录者通过摄影（像）机记录下来的画面和声音再惟妙惟肖，其本身也并不是现实，而是通过中介转述的现实。那些被呈现的声画"现实"，被摄影（像）机镜头所选择、捕捉到的"现实"，是经过编织的真实幻景。而且，纪录片的创作过程并不仅仅是摄影（像）的过程。什么是值得纪录与拍摄的？对这个问题的回答体现着纪录者对世界和人生的价值认可。如何与被拍摄对象沟通和交流，体现着纪录者的兴趣重点和引导方向。如何将零碎混乱的素材剪辑成一个有序的内在逻辑体则最终体现着纪录者的诉求和认知。从前期选题到中期采访、拍摄，再到后期剪辑，在一系列人的参与活动中，主观色彩的成分是不容置疑也无须回避的客观事实。"真实，实际上是人介入物质世界的产物，是人对物质世界形态和内涵的判定。客观事物的'存在'是脱离人的精神世界而独立的，这个世界不依赖人的感觉而存在，而它又是通过人的感觉去感知的。"[1]《望长城》采用自我反射的模式，毫不避讳地将人为参与和主观意愿纳入纪录片的文本中。"以往我们是透过纪录片看世界，而反身（自我反射）模式纪录片要求我们看透它，究竟是一种构成，还是一种再现。"[2]《望长城》把拍摄行为、拍摄过程纳入了纪录片的叙事内涵中，除对长城两岸的历史、现实展开社会生活、风土人情等表面现象的追述之外，始终以创作主体的"自我"为中心，触及周围世界，坦陈主体表达中的深层心理和情感体验。纪录片文本所呈现的不仅是现象本身，还包括建构现象的过程，以及实现这个过程的认识和理解。在关注镜头下的平民"他是谁"的同时，也透过他者来凝视和反思"我是谁"。改革开放以前，中国纪录片过分强调社会政治功能，创作人员在宣教理念的要求下，其主体独立表述的意愿被大大束缚，处于公共权威的附属地位，也处于弱话语的状态。《望长城》自我反射的介入方式，使其在公共领域的建构中呈现的主体不仅是平民，也是创作人员为代表的知识分子阶层。他们有意识地表现被忽视的平民群体，赋予他们在

[1] 钟大年. 纪录电影创作导论[M]//单万里. 纪录电影文献. 北京：中国广播电视出版社，2001：372-393.
[2] 尼科尔斯. 纪录片导论[M]. 陈犀禾，刘宇清，郑洁，译. 北京：中国电影出版社，2007：142.

公共领域的身份和地位，同时，在平民群体中反射自我的存在，在公共领域中争取话语权。

第五节　纪实观念的确立与纪录片创作新风

由于播出时间的限制，《望长城》采用了分集播出的方式，尽管没产生如日本方面那样三天集中播出的汇聚效应，依然创下了不错的收视效果。[1]《望长城》的传播影响远远超越了作品本身，其纪实精神和手法在之后的纪录片，甚至其他形态的影视创作中被借鉴。

一、纪录片栏目开设及创作改变

1993年2月，上海电视台八频道每周一晚上在黄金时间推出了一档新栏目——《纪录片编辑室》，在全国电视台中第一个公开亮出纪录片栏目的旗帜。同年5月，CCTV以制片人负责制方式来运作的《东方时空》板块之一的《生活空间》（后更名为《百姓故事》）亮相电视荧屏。1995年之后，各个地方电视台类似的纪录片栏目如雨后春笋般涌现。这些纪录片栏目中的作品，大多承袭并发展了《望长城》的纪实精神和手法，同时又将其影响扩大。"栏目化发展为纪录片在体制内赢得合法的存在，使纪录片得以与中国最广大的观众面对面，前所未有地贴近和关注最基层人民的生活状态，为纪录片在中国的发展奠定了最广大的群众基础。"[2]

（一）小人物的主体地位及深入刻画

从整体来讲，以《纪录片编辑室》《生活空间》为代表的纪录片栏目，继承了《望长城》对平民的日常生活和个体情感的关注。如果说，《望长城》中的平民个体形象是在追寻长城途中的匆匆过客，成为长城这一历史文化所

[1] 赵淑萍.《望长城》的成功与遗憾：北京广播学院师生同《望长城》主创人员研讨综述 [J]. 现代传播，1992（1）：1-7.
[2] 吕新雨. 在乌托邦的废墟上：新纪录运动在中国 [M] // 吕新雨. 书写与遮蔽：影像、传媒与文化论集. 桂林：广西师范大学出版社，2008：45-69.

蕴含的抽象精神的载体,那么,在后来的纪录片栏目中,摄像机镜头通常聚焦到某一个小人物或者少数几个小人物身上。平凡的小人物成了纪录片中熠熠生辉的主人公,他们主导了叙事,成为纪录片创作者们思考问题的逻辑起点和故事叙述的逻辑终点。他们的生命和精神被更加自觉而深入地观照。如在《纪录片编辑室》播出的《德兴坊》,以窘迫生存境遇中的德兴坊居民为表现对象。有的人家几代人挤在一个房间里,70多岁的老妈妈为了让年轻人过上正常的生活,住到自己搭建的晒台上的小棚子里;有的人家女儿离婚回到娘家,却遭到兄嫂的嫌弃,因为她影响到了别人的生活,于是她满心希望分到属于自己的房子;有的人家生活虽然很平静,女主人却身患绝症……但温暖的骨肉情与邻里谊,居民们平和、乐观的心态,缓解了人们的忧患。《空间——严华的自述》讲述了一位因贪玩而误触高压电线导致高位截瘫的残疾青年通过自身努力找到人生价值的故事。这个纪录片的拍摄地点基本上以严华居住的一间屋子和他偶尔出来走动的院子为主,拍摄空间非常集中。纪录片集中表现了严华为了生活而付出的种种努力。那些平常的生活内容,在旁人看起来易如反掌,对于严华来说都需要付出极大的努力。在这样一部纪录片中,严华这个人不由分说地出现在观众眼前,让人们不得不去看他的过去和他的现在。《生活空间》对"老百姓故事"的"讲述"也是以城市周遭的人——贫民、农村打工者、残疾人、重病患者、弃婴等为主要选题。得了重病的女孩微笑着面对生活;孤单寂寞的老人在不甚清澈的池塘里悠游自在;工厂女工每天起早摸黑赶车上下班,却依然保持着平和的心态;光头美发师,自己没有头发,可是老给别人理发,还有说有笑,充满了对苦涩生活的诗化表达,让人感受到了一种信念、一种力量、一种希望;从外地来报考中央音乐学院的女孩,她们执着于立项,忙于应对考试中人际关系的微妙变化,这些场景仿佛一幅世态风情画,让人感悟到生活的酸甜苦辣。这些看似普通的平民形象,经过纪录片的充分勾画和悉心描摹,使人物丰满的精神世界在烦琐的日常生活中清晰显露出来,成了中国纪录片中气韵生动的独特群像。

(二)由小人物到大历史

关于纪录片的历史使命,吕新雨提出,"纪录片是把光投到黑暗的地方,这个'黑暗的地方'指的是历史。历史纪录片本身是我们靠镜头去建立起来

的，是建构起来的。而纪录片和纪录片工作者的意义便是：建构多元的历史，打破对历史解释的垄断。纪录片的价值就在于，能够从一个发现的角度去看历史"[1]。《生活空间》从"讲述老百姓自己的故事"开始，"为未来留下一部由小人物构成的历史"。[2]《纪录片编辑室》的栏目定位为"聚焦时代大变革，记录人生小故事"。一方面，小人物的日常生活和人生故事已然成了大历史的有机组成，在宏大叙事之外，划定了小人物个人史的历史新单位。另一方面，从小人物的角度，以他们的感知和体验，折射出社会经济、文化的种种风貌，呈现出大历史的不同质感和内涵。如果说《望长城》中表达的个人话语集中在关于个人记忆、印象和感受的"文学公共领域"，那么后来的纪录片栏目则通过小人物与历史关系的强调，将其引申到了更为辽阔的"政治公共领域"。

纪录片编辑室1993年拍摄的《上海滩最后的三轮车》，聚焦了一个即将被城市现代化发展甩出历史发展轨道的老行当——人力三轮车。该纪录片拍摄时选取处在发展末路阶段的人力三轮车，以及与这个行当一起落寞的仅存的27位三轮车夫。他们中年龄最小的76岁，最大的80岁，同样处在人生的余晖阶段。80岁的曹文光是一个话不多的老人，总是谦和有礼、笑容可掬，虽然身患癌症，但这毫不影响他工作的热情，他每天仍然第一个赶到车站上班，原配妻子去世之后，他跟现在的妻子生活在一起，跟重组家庭的女儿们相处也十分融洽。79岁的陆文义选择独自带着老伴遗照居住在一个十几平方米的出租房里，跟子女保持着一定距离，即使在别人都休息的周末也照例踩着三车轮打发时间，但是一定不会忘记在特定的时间跟全家一起去祭拜妻子。眼下，三轮车夫的职业即将成为历史，三轮车夫们的不同生活态度，从社会普通个体的角度反映出社会经济高速发展带来的翻天覆地的变化。曾经在当时产生巨大社会影响的纪录片《毛毛告状》讲述了外来打工妹谌孟珍为了给刚出生的孩子毛毛寻求名分，验DNA确认父女关系，并与患有小儿麻痹的赵文龙对簿公堂的故事。这个从湖南乡下来的打工妹谌孟珍，正承受

[1] 吕新雨. 当前中国纪录片发展问题备忘 [M]//吕新雨. 纪录中国：当代中国新纪录运动. 北京：生活·读书·新知三联书店，2003：305-321.
[2] 陈虻. 记录今天就是记录历史 [M]//单万里. 纪录电影文献. 北京：中国广播电视出版社，2001：703-706.

着物质和舆论上的双重压力,她不远千里来到上海,一心想让毛毛与赵文龙父女相认的根本目的到底是什么?平凡的湛孟珍的故事成为上海里弄街头人们的谈论话题。大家不仅关注湛孟珍和毛毛的命运,而且也思考此类问题发生的种种社会原因。在毛毛所面对的认亲困境中,湛孟珍作为一个勇敢的女性对于自身名誉进行维护,但是在特殊的社会语境中,这份勇气就被解读为掺杂了复杂欲望的集合体。一个在当时看上去猎奇的故事,多少暴露出上海这个被誉为"东方之珠"的经济繁荣的大都市对于外来者的歧视。《茅岩河船夫》同样以个人命运很好地映衬出时代背景。船夫老金父子的人生故事生动地体现了社会变迁对个人的改变。这部纪录片讲述的是,船夫老金在茅岩河发现了挖沙赚钱的生意,他相信茅岩河是一个资源丰富的地方,生活在这里可以衣食无忧,并且希望他的儿子小金继承他的事业。然而,小金的理想是去广州打工,想去看看城市舞厅的样子。他认为命运是难以捉摸的,或许自己到城市里能够发财。但老金认为城市是一个凶险的地方,不仅赚钱不容易,还有复杂的社会关系要处理。父子之间这种难以调和的观念冲突,不仅是人生经验不同导致的,也是社会变革导致的。影片将个人生存轨迹浓缩并镶嵌在时代变革背景上,使得个人的生活态度、情感、价值观都体现着时代赋予的特性,生动地体现出社会发展及生活变化。

《生活空间》的众多纪录片也努力揭示了在社会高速发展的历史背景下,生命个体的生活故事所蕴含的更为重要的现实意义,梳理了小人物的命运轨迹与社会发展的互为映衬的深刻关系。《泰福祥日记》讲述了 1997 年 12 月,河北省张家口市泰福祥商场进行经营体制改革的故事。原先的商场经理刘玉蛾和副经理决定联名买断商场的经营权,然后由部分职工入小股,租赁柜台。刘玉蛾与职工们忐忑不安地盘算着各自的未来,虽然前途不可测,但经济体制改革是一个必然的趋势。《选举村长》记录了在秋收季节快要结束的时候,毛集村村民选举村主任的过程。这是他们头一次享有选举权,村民们面临着重要的抉择。该片反映了社会主义民主在中国农村推进的进程。《大凤小凤》讲述了一对双胞胎姐妹大凤和小凤的故事,出生时她们的妈妈去世了,姐妹俩由大姨和大姨夫抚养。大凤、小凤两岁的时候,她们的亲生父亲向法院提出了诉讼,要求孩子回到自己身边。围绕着大凤、小凤的抚养权问题,原告和被告双方在法庭上互不相让,在调解无效的情况下,法院做出了

最终判决。《大凤小凤》在法与情的冲突中生动表现了当代中国农民对法律的理解和农村法制建设的现状。

（三）"直接电影"风格与深入现实生活

在拍摄方法层面上，以《纪录片编辑室》《生活空间》为代表的栏目播出的纪录片与《望长城》有相同之处也有不同之处。《望长城》在全面采用即兴拍摄、现场记录、长镜头、同期声等纪实手段的同时，还采用了"介入"生活事件的主动参与、激发被拍摄者的访谈、拍摄者的入镜和带有主观色彩的画外解说等，呈现出真实电影的风格。《纪录片编辑室》《生活空间》等栏目的作品则在沿用《望长城》的纪实手法（事件先行、同期声、长镜头等）的同时，尽力消除创作者和摄像机的存在感，即用被动拍摄的方式去观看拍摄对象，尽量不参与事件的发展，强调以观察为主，使纪录片的风格更趋冷静和内敛，更具有直接电影的风格。

在栏目纪录片的创作中，由于拍摄对象集中于某一人物或某几个人物，影片对于人物的观察更加深入透彻，创作者需要与被拍摄者在长时间的跟踪拍摄过程中进行交流互动，所以对被拍摄对象的现场实录以冷静观察和被动拍摄为主，减少对被摄对象的主观控制和影响，从而使人物及其生活能够在比较自然的状态下被拍摄。这种运用长镜头的跟踪拍摄，十分考验拍摄者的功力和耐力，但同时往往能够获得出乎意料的效果，因为跟踪拍摄的镜头一方面显然更加接近真实生活，另一方面大大淡化了创作者的存在感。为了减少摄影机对现实的干扰，尽量原汁原味地展现人物形象、人物关系与拍摄环境的真实感，栏目纪录片大大减少了访谈，很多纪录片甚至刻意剪掉了创作者的引导性提问，但细心的观众还是可以从被拍摄者的回答中获得现场拍摄的更多信息。这种努力避免介入的方法，使纪录片人物及其生活更为真实可信，使纪录片的整体风格显得冷静、克制，但同时又能够呈现真实生活的千滋百味。

通过较长时间的持续跟拍、与拍摄对象的亲密接触、大量素材的积累等，栏目纪录片更加注重细节的表现，更强调过程、方式、方法、状态等，减少了《望长城》中主要通过访谈来接近人物的做法。如在《毛毛告状》中，影片细致地记录了毛毛接受亲子鉴定的过程，旁白已经交代了给毛毛做亲子鉴定的困难，由于她年纪太小，抽血难度大，甚至有可能出现意外。在

这样多少有点勉强的情况下，鉴定在第一所医院就遇到了问题，医护人员没有十足把握能安全地从毛毛的颈动脉采血，所以毛毛又被转到儿童医院。在这里，观众通过特写镜头可以看到粗大的针管刺进幼小的毛毛的血管中，毛毛被站在一旁的人束缚着手脚绝望地哭喊挣扎，与此同时，坐在车里的谌孟珍心如刀绞。紧接着，镜头切回采血现场，毛毛的血液正从她幼小的身躯中被不断抽出。采血完毕之后，镜头对准了那一管象征着毛毛身份的鲜血。亲子鉴定过程的拍摄，通过抽血这一系列特写，以及其间掺杂的哭声，表现了毛毛认亲这个让人在肉体上、精神上承受双重痛苦的过程，给人留下了深刻印象。作为映现上海石库门百姓生活的纪录片，《德兴坊》对环境细节的表现，看似平淡却让人印象深刻。在采访王凤珍老人时，记者问到这个房子原来是怎么样的。画面由王凤珍的近景切换成德兴坊的弄堂，王凤珍老人的声音以画外音形式存在。她说："老式房子，原来还要破呢，对面是死人滩。"这时画面中出现的是拖着垃圾车走出画面的妇女和弓着背走进画面的老人，而后镜头又转向一个推着自行车的男人，并随着他的脚步拐进了一条弄堂。观众看到那狭窄的弄堂里，要推着自行车从中穿过并不容易。观众从德兴坊历史的见证人那里"听"到了有关德兴坊的故事，亲眼看见了德兴坊的破旧，感受到了石库门的真实风情。《生活空间》的制片人陈虻说："细节的细节就不再是细节本身……你如果去深入一个细节，让一个细节不断地被观众发现，不断带观众往里边走的时候，这个细节就不再是细节本身，不再是对细节的一个简单的过渡和描述，它已经发生变化了，而这个变化是源于我们观察的二度创作。这就是我们对深刻表达的一种手段，一种非常有效的手段，超越了你表面上表述的那个东西。"[1] 细节在这里成为深入纪实的一种手段，它透过表层的浮光掠影，深深扎入事实的内核。

在声音的运用上，栏目纪录片几乎都以同期声为主导，解说词所占的篇幅很小，都以平实的叙述为主，起到说明、过渡或补充某种信息的作用，基本消除了解说词在《望长城》中的抒情说理功能。解说词回归到画面的从属地位，纪录片主要通过画面来阐释创作者的观点。比如《德兴坊》的拍摄周期长达半年，制作组从800多分钟的素材中选择出29分钟构成全片

[1] 徐泓. 不要因为走得太远而忘记为什么出发：陈虻，我们听你讲[M]. 北京：中国人民大学出版社，2013：129.

内容，如此大的片耗比，说明拍摄者掌握的现实素材、画面及同期声足以支撑整个纪录片，解说词只具有辅助功能。以《德兴坊》开头一段平静的解说词为例，"酷暑盛夏，是德兴坊最难熬的日子，屋里待不住，屋外的过道便成为纳凉场所。若问起德兴坊的历史，得找王凤珍老人，她是在这条弄堂里居住的时间最长的人。她1916年出生时就住在这里，后来弄堂翻造成石库门房子，她依然住在这里"。接下来，镜头转向王凤珍老人。这种利用解说词形成的过渡辅助画面使观众将关注焦点转到王凤珍老人这个最有资格谈论德兴坊历史的老人身上。总而言之，纪录片运用这种点到为止的解说方式，只做事实的陈述，没有向观众说教，也没有给观众结论，即不向观众强加创作者的思想情感，而是将更多的思考空间和判断权力留给了观众。

二、主流纪录片创作的嬗变

《望长城》的制片人刘效礼在《望长城》之后创作了主流纪录片《毛泽东》《邓小平》等作品，将《望长城》的纪实精神和手法延续到了宏大叙事中。自此，主流纪录片也逐渐改变了居高临下的姿态和画面加解说的单一手法，探索出自身的媒介特点和新颖的表述方法。

（一）平视视角的新颖叙事

关于重大主题、历史事件、重要人物等的主流纪录片开始采用平民化的视角展开叙事。"放弃你的所谓责任感，放弃你所谓对文化的深层思考，像朋友和亲人一样去关心你的被拍摄对象，其结果你可以看到最真挚的责任、最深刻的批判。"[1]《生活空间》制片人陈虻的这段话，道出了20世纪90年代纪录片栏目所遵守的平视拍摄的理念。这一基本理念在主流纪录片的叙事中也同样奏效了。变化首先从人物纪录片开始。刘效礼、汪恒在谈及纪录片《毛泽东》《邓小平》的创作时说："表现一位伟人，应取怎样的视角？在《毛泽东》一片的创作中，我们已就此问题做过认真的探讨。我们当时的思路很明确：毛泽东是人，不是神，但绝不是一个普通的人。基于这样的创作

[1] 徐泓. 不要因为走得太远而忘记为什么出发：陈虻，我们听你讲[M]. 北京：中国人民大学出版社，2013：22.

思路，我们当时尽可能取一种接近于平视的角度去展现毛泽东的伟人风采，但出于长期以来对毛泽东同志神化的时代背景，一直把他看成一轮东方的红太阳。当时的创作也不可能完全避免我们这代人的情感痕迹。因此，真正走近毛泽东不容易。在《邓小平》一片的创作中，我们依然是带着很强的感情色彩，但我们在创作思想上更加强化了要走近邓小平的愿望。"[1]纪录片《邓小平》的主创坦陈："早在纪录片《毛泽东》的创作期间，总编导刘效礼同志就给我们定下这么一条原则：越是大人物，越不能跪着拍！也就是说，对待伟人题材的纪录片，我们的创作态度应该是客观、平等、实事求是的，这种创作态度我们一直延续到《邓小平》一片中。"[2]纪录片《毛泽东》将人物的人格侧面、国事侧面和历史发展相结合，如保健护士吴旭君回述毛主席就是否邀请美国乒乓球队访华、如何打开中美关系等问题深思熟虑，甚至辗转反侧、夜不能寐，才终于做出决策。在重大的历史抉择中，毛泽东作为普通人的喜怒哀乐也随之呈现。纪录片《邓小平》既表现了邓小平这位伟人在历史大事件中的非凡，也注意展示邓小平的个性特点，如爱说爱笑、乐观大方、行事果敢等。

历史纪录片在宏大叙事之外，于民生史、家族史、个人史等领域重新划定历史单位，由各种不同声音从各个不同角度呈现历史的不同质感和内涵。众多小历史的复线展开，勾画出大历史的不同面向。陈晓卿在《百年中国》的创作中，提出了"历史自有风情"的说法，主张要"追求可触摸的历史"。虽然《百年中国》依然是以政治变迁为主要叙事线索，但在之后的作品中，我们看到了感性的民生史式样。《一个时代的侧影》从社会史、民生史的角度来叙述战争。它没有任何现实人物采访，没有专家，也没有亲历者出镜，没有任何现实空镜，摒弃了风景式的遗址、遗迹，避免了写意性镜头，大量地运用有关人们日常活动的原生态历史影像，这些影像资料多来源于当时的新闻影片。珍贵的历史影像资料，内容翔实，以细节塑造形象，复原历史的瞬间，使历史情境感性和生动起来，同时避免宏大叙事、精英历史和悲情述说，突出了生活史、社会史的内容，使重大事件仅仅成为叙事的背景。受众

[1] 刘效礼，汪恒. 走近邓小平：文献纪录片《邓小平》创作谈[J]. 电视研究，1997（2）：9-11.
[2] 华越. 从真实的细节透视历史的真实：大型文献纪录片《邓小平》拍摄手记[J]. 电视研究，1997（4）：58-60.

从中可以看到当年老百姓衣食住行和婚丧嫁娶的情况，听到当年的流行音乐和不同阶层的人物留下的声音，感受到社会风尚的点滴变化，解读风起云涌的历史事件和大小人物在各自舞台上的命运沉浮。

关于时代精神阐释的主旋律纪录片也在悄然发生改变。近年来拍摄的纪录片《中国人的活法》是一部宣扬中国梦的主流作品。片中的主人公有在大都市中挣扎的草根艺人、创业的大学生、坚持普及交响乐的90岁指挥家、拥有成为画家理想的卡车司机等。他们来自各行各业，有各自的理想，也有各自的烦恼。这种自下而上的表现方式，使得宏大的主题通过一个个切切实实的个体命运的阐释变得丰富而诚恳，使得中国梦在九段小人物的故事叙述完成后汇聚成了一股振奋人心的力量。

(二) 纪实手法的充分运用

各种各样的纪实手法在主流纪录片中获得了充分运用。即使是大量借助文献资料完成的纪录片，也尽量通过现场拍摄，营造现场情景，逼近历史真实，便于观众感知与想象。许多与历史人物或事件有关的场景被尽可能地捕捉。如纪录片《邓小平》安排了一段北京街头的现场采访，创作人员把话筒和摄像机扛到大街上，就小康问题对普通行人进行即兴采访，"小康，认得认得。""小康，就是吃好穿好。""奔小康，就是走上富裕幸福的道路。"……路人爽朗的回答和路边在场行人的开怀大笑，极富感染力和说服力。

纪实性长镜头开始大量出现。纪录片《毛泽东》中有很多30秒以上的长镜头，展现了主人公曾经工作和生活的处所，如中南海颐年堂、中南海游泳池、杨开慧日记发现地等。其中，第12集《晚年岁月》中眼科专家唐由之展示毛泽东题字的镜头持续了约1分30秒，在长镜头的记录下，题字本因为翻页的反光而变得模糊，即便如此，整个翻页的过程还是如实保留。毛泽东的卫士周福明一边展示毛泽东的旧睡衣，一边讲述毛泽东的简朴生活，镜头长达2分钟。这些纪实性长镜头的使用体现了纪录片的纪实本质。

访谈成为主流纪录片重要的叙事构成。在纪录片《毛泽东》《身边人眼中的周恩来》，以及之后的《国事亲历》《长征》《我的留苏岁月》《百年光影》《陈毅》《习仲勋》等纪录片中，亲历者、见证人、知情者的访谈也都成为还原

历史的重要手段，他们对各自生命历程和事件经历的陈述，以细节重构了往事。如纪录片《去大后方》寻访了国内外120多位事件亲历者，他们绝大多数已是80多岁高龄的老人，年纪最大的105岁。他们在战火纷飞中从各地集体奔向西南重镇重庆，在大后方独特的战场上，他们沉着面对艰难，不断积蓄着抗争的力量。娓娓叙说中，尘封已久的模糊印象慢慢清晰起来，个人的记忆碎片拼贴出一部大后方的历史画卷。

同期声被大量采用。纪录片《邓小平》采用了很多珍贵的谈话录音，如邓小平会见法拉奇的谈话录音："你一定要记下我的话，我是犯了不少错误的，包括毛泽东同志犯的有些错误，我也有份……"关于香港问题的叙述，两次出现了邓小平的现场录音，包括"我快83了"，"毕竟85了……我活到1997年，就是要在中国收回香港之后，到香港自己的土地上走一走，看一下"。从容镇定的四川口音，充分表现邓小平的昂扬乐观、真诚坦率、亲切慈祥。除此之外，影片尽量使画面和同期声统一，例如，邓小平访问日本时坐在新干线的列车上，触景生情，感受着世界的飞速发展，思考着中国的未来走向。这一重要的历史画面因当时中国记者只用胶片拍摄，没有同期声，为了弥补这一缺憾，摄制组特意从日本找来当时的现场录音，将其与画面合成，使影片成为声画合一的完整的历史纪录。

解说词比重减少。在纪录片《毛泽东》的第12集《晚年岁月》中，解说词大约占全片时长的30%。同时，解说词评论性、抒情性的功能减弱，创作者适当隐藏态度，使影片以平实客观的叙述为主。解说词经常采用事件亲历者、旁观者或者专家的观点，尽量就事论事，只做必要的解释、说明。解说语言、语气、语调自然平和，尽可能避免浅白的说教、思想灌输和主观的情感抒发，注重画面叙事，结合画面进行合理的展开。如在纪录片《邓小平》中，邓小平以74岁高龄登上黄山光明顶，解说员如此说道："云海和奇松之下是一片希望的田野。"

三、作者式纪录片兴起

早在1948年法国电影家亚历山大·阿斯特吕克就倡导"运用摄影机写作"。"他认为电影已成为一种具有独特语言、可以自由表达思想和感情的工

具,正像作家用笔写作一样,电影制作者可以用摄影机来进行创作。"[1] 作者式电影强调导演是一部影片的核心,应该充分张扬导演的创作个性。自20世纪80年代中后期以来,以吴文光为代表的一批独立纪录片导演,追寻创作的独立性,使得纪录片承载起个人的情感和思想。个人纪录片的作者们把纪录片当作一种日常生活的表达方式,使之成为个人生活的重要部分,通过纪录片纾解饱满、真实、自由的情感,释放积聚在心里的才华与梦想,收获了安晨斯柏格所言的"媒介解放"的快乐。他们凭借不知所起的直觉,以平等甚至更低的姿态摄取周遭环境(包括物质和人文方面)多层次、多侧面的原生态,无所顾忌甚至不经修饰地表达,以全新的视听观念选择、重组和展示自然、社会形象和自主意识,使影像即时、丰满,不断颠覆影像映现的符号系统、游戏规则和固化解释,呈现其鲜活灵动的原初状态和完整过程。

吕新雨把"独立操作""独立思想"视为新纪录片的显著特征[2],并认为《望长城》是新纪录运动在体制内发出先声的标志。"中央台在80年代早期热衷于拍摄大型系列专题片,有俯瞰式的、游记形的、以解说为主干的人文地理类,大江大河三山五岳都拍遍了,以《话说长江》为代表。还有就是政论类。……但是到了1990年《望长城》时,情况开始改变……确立了纪实性拍摄、访谈性运用、现场录音、长镜头等一套新方法,为纪实风格在体制内的确立开辟了道路。"[3]《望长城》作品文本所体现的纪实精神和纪实手法,对此后的纪录片创作产生了深远的影响。如上文所述《望长城》的自我反射式的介入,在公共领域中发出了以纪录片创作者为代表的知识分子的声音,鼓舞了更多创作者以纪录片为载体获取公共领域的话语权。具有鲜明个人色彩的经典之作纷纷面世,康健宁与高国栋的《沙与海》、孙曾田的《最后的山神》与《神鹿啊神鹿》、梁碧波的《三节草》、郝跃骏的《山洞里的村庄》、康建宁的《阴阳》等,纪实美学成为一种从观念到手段都彻底而明确的自主意识。与以往的纪录片创作不同,他们专注于个人体验,坚持通过影像来观察、感受与思索。

[1] 电影艺术词典编辑委员会. 电影艺术词典 [M]. 北京:中国电影出版社,1987:68.
[2] 吕新雨. 被发现的女性视角:李红、李晓山访谈 [M] //吕新雨. 纪录中国:当代中国新纪录运动. 北京:生活·读书·新知三联书店,2003:203-214.
[3] 吕新雨. 在乌托邦的废墟上:新纪录运动在中国 [M] //吕新雨. 书写与遮蔽:影像、传媒与文化论集. 桂林:广西师范大学出版社,2008:45-69.

值得一提的是,《望长城》的主创魏斌后来担任了中央台纪录片部主任。"对纪录片有理解有感情,他从自身切身的经验体会出发,在体制内第一次明确提出要把专题片和纪录片分开,让它们各自遵循不同的规则,他认为这样对双方都有好处。在做法上是,在接到一个大的宣传任务时,他往往让两组人分别去做,一组做专题片,一组做有个人色彩的纪录片。"[1] 段锦川的《八廓南街16号》、蒋樾的《静止的河》就是这个时期以这种方式推出的优秀作品。段锦川的《八廓南街16号》1997年获得了法国蓬皮杜中心"真实电影节"的首奖,成为继《沙与海》之后中国纪录片在世界纪录片影展中获奖的又一部重要作品。这部作品就是在魏斌筹划下,按照专题片和纪录片分流的模式创作的。影片由CCTV和西藏文化传播公司共同出资。八廓街是西藏拉萨环绕大昭寺的街道,八廓南街16号是八廓街居民委员会的所在地。该片记录了1995年一年时间里发生在八廓街居民委员会的大小琐事,例如,调解家庭纠纷、召开各种会议等。全片没有解说词,没有煽情的音乐,没有访谈,创作者隐藏在摄像机背后,以客观的叙述策略,构造了一个具有丰富阐释意义的政治寓言——人们在日常生活中的政治体验。在《八廓南街16号》中,段锦川通过对历史与政治的主观印象,让观众看到了他所理解的西藏日常生活的一部分。

同样在中央台纪录片部工作的陈晓卿,在差不多的时间内,完成了纪录片《远在北京的家》《龙脊》。《远在北京的家》讲述的是来自安徽省的一些农村姑娘进城当保姆的坎坷经历。该纪录片记录了女主人公刘春花、张菊芳、谢素萍等人一年中的不同遭遇,用她们各不相同的故事传达着一个共同的主题——到城里生活也不容易。《龙脊》以广西龙脊山区的潘能高一家的生活为线索,以静观记录的方式,勾勒出一幅乡村生活的图景。家庭贫困、时刻面临失学危险的孩子艰难求学,他们的家人在与世隔绝的环境中艰难求生,他们默默无闻、朴实坚韧、乐观积极、热爱生活。这些纪录片透过生活素材的表层现象来发掘其中深层的、本质的、规律性的、人文的东西,在思维的运动、情感的表达中考察历史和认知生活,完成对周围世界、自我、自我与周围世界关系的评价,是个体生命和审美对象的相互交流。

《望长城》的影响并不局限于纪录片领域,也辐射到了中国各种影视作

[1] 吕新雨. 在乌托邦的废墟上:新纪录运动在中国[M]//吕新雨. 书写与遮蔽:影像、传媒与文化论集. 桂林:广西师范大学出版社,2008:45-69.

品的创作过程中。《望长城》中对现实生活内容和现场的记录方法,在之后形形色色的影视剧、电视新闻节目、访谈与对话类节目、案件聚焦类节目,甚至娱乐节目中,都得到运用。纪实的概念从此趋向普及与泛化。

第四章

纪录片的影院回归与美学革新

"纪录电影重回院线是一个全球化思潮。"[1]这股思潮首先从美国开始，进入21世纪以来，美国平均每年有超过100部纪录电影进入院线放映，《科伦拜恩的保龄》《华氏911》《海豚湾》等反映社会问题的影片不仅票房收入高，还获得了奥斯卡金像奖或戛纳电影节金棕榈奖。同时，法国的《帝企鹅日记》《迁徙的鸟》《海洋》等自然类纪录电影在全球放映，以精美画面和深刻内涵实现了艺术口碑与商业票房的双赢。2009年，韩国纪录电影《牛铃之声》跃居同期电影票房之首，吸引了近300万观众，创造了202亿韩元的票房奇迹。2014年，韩国又一部纪录电影《亲爱的，别跨过那条河》上映，其票房一度领先好莱坞大片《星际穿越》，以1.2亿韩元成本获得了375亿韩元票房，给韩国电影界带来了极大震撼[2]。

在电视纪录片、网络纪录片的多媒体传播如火如荼地开展的同时，影院对于纪录片依然有着重要意义。电影和其他媒介在物质载体、接受方式和营销模式等诸多方面存在着无法消除的差异，最终使影院纪录片和其他纪录片产生了品质上的不同。首先，"银幕的宽大和高清晰质量，使电影在强化视听冲击力方面有着独特优势"[3]，电影在画面空间面积、画面视像的清晰度、明暗对比度、层次感等方面远远优于其他媒介手段，能带来更为强烈的视听震撼。在电影拍摄技术的支撑下，电影的景别运用、意境营造、结构布局、叙事表意都更具艺术表现力。如韩国纪录片《亲爱的，别跨过那条河》的片头，在江原道白雪皑皑的荒原上，89岁的老奶奶独坐一侧、隐隐哭泣，深情凝望着厮守了

[1] 张同道. 全球化纪录片的中国之路 [J]. 艺术百家，2016（3）：93-95.
[2] 邓沛. 韩国纪录电影崛起之路 [J]. 南方电视学刊，2015（6）：108-112.
[3] 秦俊香. 影视接受心理 [M]. 北京：中国传媒大学出版社，2006：15.

76年的老伴的坟头……纤细的声音、静默的图像，只有通过电影富有感染力的呈现，才能产生打动人心的力量。此外，影院观影带有凝重的仪式感，黑暗、封闭和安静的环境使观众进入深度的审美和沉醉状态。与使用电视、电脑、手机等工具观看影片时的随意散漫不同，影院黑暗、封闭的环境迫使观众把注意力集中到银幕上，对于"安静"的基本要求是禁止随意走动、大声喧哗，使观众更容易把注意力集中到银幕上，静观韵味，由浮光掠影的浅层次观赏进入深刻的审美体察和冷静思索。饱含意味的纪录片尤其需要观众超越一般意义上的娱乐性感知，进行认真深邃的自主解读。最后，将电影作为商品的消费行为，尽管被认为扼杀了电影艺术的自由发展，但是电视纪录片和网络纪录片多为免费观看，而影院对市场的强调迫使创作者注重作品的传播以及与观众的关系，扭转了纪录电影长期以来的孤芳自赏的状况，在创作者创造和接受者再创造的双重活动中成就了真正意义上的纪录片作品。调查表明，目前观看纪录片的渠道很多，如电视媒体放映、DVD碟片、视频网站、手机视频等，但是仍有47.1%的观众表示喜欢在电影院观看纪录片，其中25.2%的观众对在影院观看纪录片非常期待，34.5%的观众比较期待。[1] 而在一项关于纪录片实际观看途径的调查（问卷采取了多项选择题的形式）中，472人中260人选择了电视，264人选择了网络，16人选择课堂，15人选择选择光盘，只有5人选择了电影院。[2] 观众的期待和现实境遇之间存在着巨大落差。

1905年，中国纪录电影以记录京剧演员谭鑫培表演《定军山》片段拉开帷幕。此后，"据不完全统计，20年代大约有20多家影片公司拍过100多部新闻纪录片"[3]，这一时期的纪录电影除了关注旅途风光或新奇景观外，开始将镜头对准重大社会事件，如北伐战争等。1949年到1966年的17年中，中国新闻纪录电影迎来了快速发展期。"共摄制长纪录片239部1 506本，短纪录片2 007部3 632本，新闻期刊片3 528本。"[4] 影片主要承担了宣传党的路线方针、教育广大民众的政治功能。1966年至1967年间，数量有限的新闻纪录电影占据着当时的中国影坛。这些纪录电影不仅题材单调、形式呆

[1] 谭天，于凡奇. 纪录片影院受众实证研究：2008 GZDOC公共展播影院观众调查分析 [J]. 中国电视（纪录），2010（7）：17-22.
[2] 李超. 纪录片受众需求与接触渠道的问卷调查研究 [J]. 今传媒，2013（3）：35-38.
[3] 单万里. 中国纪录电影史 [M]. 北京：中国电影出版社，2005：16.
[4] 单万里. 中国纪录电影史 [M]. 北京：中国电影出版社，2005：117.

板，而且打着"真实要为政治服务"的口号，违背了纪录电影真实的创作底线。20 世纪 80 年代开始，随着电视事业的发展，电视纪录片在这一时期迅速崛起，电视纪录片栏目纷纷设立，出现了不少精品，并且培养了大批忠实的电视纪录片观众。与此同时，纪录电影长期形成的重宣传说教、轻艺术审美的创作理念并没有太大的改变，纪录电影的出品数量总体不多，无法满足当时观众的观赏需求，社会影响力弱，发展态势远不如电视纪录片。电视纪录片开始逐步取代纪录电影成为纪录片在中国传播的主要形态。1993 年，中央新闻纪录电影制片厂并入 CCTV，之后，其他几个较有影响力的电影纪录片制片厂也都走向影视纪录片合流之路。"1997 年，新影制作的文献纪录电影《周恩来外交风云》完成之后，曾经以 400 多个拷贝的投放量在一周之内进入全国各地的电影院，吸引了上千万观众，票房突破 3 500 万，名列 1998 年全国电影票房之首……与此同时，这部影片几乎赢得了国内的所有重要电影奖项（如 1997 年中国电影华表奖评委会奖，1998 年中国电影金鸡奖最佳纪录片奖），北京大学生电影节还专门为这部影片设立了'最佳纪录片奖'。"[1] 除此之外，这个时期的纪录电影在题材、风格等方面都进行了一些大胆尝试，也出现了几部诸如《钢琴梦》《山梁》等反映现实生活，风格清新的纪录电影作品。然而，总体而言，纪录电影的创作数量、票房回报、美学发展、社会关注度远远落后于其他类型电影。

张侨勇、范立欣两位导演的纪录电影，以中国和加拿大合拍的方式，吸纳境外资本，采取国际标准的独立制片模式进行拍摄和运作，大胆采用了近乎商业电影的宣发模式，走出了一条独立纪录片由电影节走向商业院线、由海外回归国内、由"地下"转向"地上"的路线。张侨勇、范立欣两位导演在兼顾真实性和艺术性的同时，努力在各个环节寻求与市场和观众的共鸣。他们的作品大举进入国内积弱已久的纪录片院线，重新开启了影院纪录片与观众的沟通与互动，同时斩获了众多国际纪录片大奖，产生了相当的国际影响力和传播力，对于国内的纪录电影的创作实践具有极强的借鉴意义。2011 年 7 月 16 日，中视远方北京文化传媒有限公司和加拿大独立纪录片公司 Eye Steel Film 合作制片，由范立欣执导的纪录片《归途列车》在国内院

[1] 单万里. 中国纪录电影史 [M]. 北京：中国电影出版社，2005：404.

线公映。2011年至2012年,"《归途列车》在国内院线公映累计98场,共有3 439人次在银幕看到这部影片,票房总计98 421元人民币,场均收入约为1 004元"[1]。尽管国内票房总量捉襟见肘,但"场均35人的上座率已经超过某些商业大片"[2]。《归途列车》荣获了2009年阿姆斯特丹国际纪录片电影节最佳纪录长片、2010年旧金山国际电影节最佳纪录片、亚太电影节最佳纪录片、维多利亚电影节最佳影片、多伦多电影节十佳电影、洛杉矶影评人协会最佳纪录片、2012年新闻及纪录片艾美奖最佳纪录片、最佳长篇商业报道等多项国际大奖,并于2011年入围了第83届奥斯卡纪录片奖。2013年12月20日,中视远方北京文化传媒有限公司和加拿大独立纪录片公司Eye Steel Film再次合作制片,由张侨勇执导、范立欣策划的纪录片《千锤百炼》登陆全国院线,共计进入70多个城市,300多家影城,上映383场,尽管最终票房只有7万,[3]但其堪称庞大的放映规模引发了《好莱坞报道》(The Hollywood Reporter)的关注,被称为"中国历史上最大规模公映的纪录片"[4]。《千锤百炼》于2012年获得了第49届台湾电影金马奖最佳纪录片,美国德拉斯亚洲电影节、意大利米兰电影节、旧金山国际电影节最佳纪录长片,洛杉矶亚太电影节最佳摄影奖,哥本哈根国际儿童青少年电影节特别奖等多项奖项。2014年,由范立欣导演拍摄,天娱传媒出品的纪录片《我就是我》上映,这部以"选秀"为题材的作品,并未过分突出明星效应和娱乐效果,坚持按照纪实风格和要求拍摄,深入热门综艺《快乐男声》选手们的幕后成长故事,极为细腻地描绘了少年的内心世界。2014年该片入围第39届多伦多国际电影节,并获得了"人民选择奖"和"人民选择纪录片奖"提名。同年,《我就是我》获得了"金熊猫"国际纪录片(社会类)亚洲制作奖、第20届中国纪录片颁奖典礼纪录片十佳长篇奖、最佳编导奖、年度作

[1] 高山. 本土化题材的国际化操作:纪录电影《归途列车》全案分析[J]. 中国电视(纪录), 2013(6):63-77.

[2] 高山. 本土化题材的国际化操作:纪录电影《归途列车》全案分析[J]. 中国电视(纪录), 2013(6):63-77.

[3] 白瀛. 娱乐衍生片"搅活"2013年中国纪录片票房"暴涨"15倍[EB/OL]. (2014-10-24)[2019-09-29]. http://news.eastday.com/eastday/13news/auto/news/finance/u7ai2848671_K4.html.

[4] 丁晓洁. 《千锤百炼》:"中国历史上最大规模公映的纪录片"[EB/OL]. (2014-03-21)[2019-09-29]. https://cul.qq.com/a/20140321/015389.htm.

品奖，第四届中国纪录片学院奖最佳纪录电影等奖项。

张侨勇和范立欣都坚持采用观察式纪录片的拍摄方法，排斥搬演，尽可能不用解说、采访，充分运用同期声、长镜头进行视听同步的过程记录，尽量隐藏拍摄者的痕迹，不干涉、不介入，对现实展开最直接而冷静的观察，努力呈现拍摄对象真实自然的生活状态。纪录片大师阿尔伯特·梅索斯认为观察式纪录片是"纪录电影最好的方式，是最能够接近对象、接近现实的方式"[1]。这一纪录形态和方法在全世界范围内得到了认同和接受。观察式纪录片在国内的创作始于20个世纪90年代，如《八廓南街16号》《阴阳》《铁西区》等。这些作品的国外获奖经历和传播过程引发了深刻的关注，其趋近真实、冷眼旁观、理性思辨的特质掀起了纪实手法、理念与美学内涵的多重革新，影响了《生活空间》《纪录片编辑室》等国内电视纪录片和大量独立纪录片的创作。一些电视新闻节目、综艺节目，甚至影视剧情片也借鉴、融合了观察和记录的方式。但是，观察式纪录片却几乎从未登上国内的电影屏幕，仅在纪录片专业领域、学术圈和极为有限的小众传播场域流通。观察式纪录片完全隔绝了影院这一极其重要的传播渠道，游离于大众视野之外。《归途列车》"从一开始便明确地要做成一部电影，尽管范立欣起先也没有想到能够有机会在国内的大银幕上公映，但是'电影'二字仍旧牢牢地扎根于他们的脑际。"[2] 张侨勇、范立欣二人的作品在坚持纪实精神和保持极高艺术水平的同时，积极探讨走进影院的可行途径，在票房上虽未取得巨大成功，却为纪录电影的市场化创作与传播，提供了思考的方向，摸索出了一条前进的可行性道路，刺激了国内积弱不振的纪录电影市场和僵化呆板的创作模式，在纪录电影的工艺品质、叙事技巧、主题表述以及营销传播等方面提供了高质量的参照模板。

第一节　工整光鲜的品质打造

纪录电影被影院拒之门外的一个重要原因，是观影体验较差。较之于其

[1] 张同道,李劲颖. 直接电影是纪录片最好的方式：阿尔伯特·梅索斯访谈［J］. 电影艺术, 2008（3）：127-131.

[2] 高山. 本土化题材的国际化操作：纪录电影《归途列车》全案分析［J］. 中国电视（纪录）, 2013（6）：63-77.

他传播媒介，影院放映对于影片的声画规格和视听品质要求极高。观察式纪录片的创作一般以个人化的方式展开，经常从选题、拍摄、剪辑到后期制作都由独立纪录片导演个人来完成。这样的作品最大程度上贯彻了导演的个人意志和风格，同时也因为难以在各个技术环节均达到专业水准，而往往顾此失彼，牺牲了纪录片声光色影的品质。成像效果差，曝光不足，色彩还原度和饱和度欠缺，不用肩扛、不用轨道的手持摄影导致画面摇晃抖动，不断追寻目标带来的焦点游移甚至失焦，缺乏分镜头意识，没有视点的连接和明确的主机位，缺少交代环境空间、人物与空间关系的大景别镜头，"跳接"带来了叙事跳跃……这是观察式纪录片的普遍形态。"'One Man Band'这种独立纪录片创作方法，作为独立纪录片的表达方式，或者批判社会的工具具有很强的时代特征。"[1] 从纪实美学来看，这些作品直面现实的真诚、质朴弥补了外在的粗糙，但它们与影院要求的专业视听品质差异是显而易见的。

与过去小作坊、单兵作战式的生产方式相比，打造一支分工精细的创作团队，聘请专业的制片人、摄影师、剪辑师等，同时最大限度地实现协调运作，才能在各个环节做到极致，使纪录电影的品质得到质的飞跃。范立欣本人曾做过纪录片行当中的几乎所有工种，从摄影、录音、剪辑到制片无一不精。他是纪录片《好死不如赖活着》的剪辑师、《归途列车》的录音师和制片人、《我的老师尚钺》的首席摄影师。他能够总控影片拍摄的各个环节，是一位优秀导演。张侨勇是专业的纪录电影导演，2008年由他导演的《沿江而上》一举拿下了第45届台湾电影金马奖最佳纪录片奖。张侨勇、范立欣合力打造的创作团队，除去导演，还包括高水平的摄影师、技术精湛的剪辑师、经验丰富的录音师等，确保各个细节精益求精。与故事片按照事先设计好的剧本进行拍摄的方式不同，纪录电影是对现实生活的艺术再现，需要进行大量的跟拍、抓拍、等拍，在积累大量现实素材的基础上再进行选择创作，对摄影师的要求特别严苛。《归途列车》《千锤百炼》的摄影师孙少光接受过系统的摄影学院教育，获得了学士学位并在国家地理频道（National Geographic Channel）参加过培训，拥有10多年独立电影摄影经验，作品曾获得洛杉矶亚美电影节最佳摄影奖。面对纷繁复杂、看似毫无关联的海量现

[1] 何苏六. 中国纪录片发展报告（2013）[M]. 北京：社会科学文献出版社，2013：361.

实素材,后期如何取舍至关重要。纪录片的主题、叙述脉络和节奏都依靠后期剪辑才能确立,剪辑水平直接决定着影片最终的呈现效果。同样的素材在不同的理念和目标下,经过不同方式的剪辑,可能呈现出完全不同的样子,纪录片也因此被人称为选择的艺术。《千锤百炼》的剪辑师是拥有超过30年影片剪辑经验的汉内勒·霍姆(Hannele Halm)。范立欣用4个月的时间对《归途列车》做了粗剪,拿出了一个长达6小时的粗剪版本。范立欣太想捋清人物和故事的内在逻辑关系,很难进行素材的割舍,最终法国著名新浪潮导演艾瑞克·侯麦(Eric Rohmer)的御用剪辑师薛美莲(Mary Stephen)用了一个半月的时间完成了全片的后期精剪工作。87分钟的精简版不仅精练地完成叙事,同时更加精到地把握了情感起落点。《我就是我》则聘请了英国、澳大利亚以及中国的专业摄影和剪辑团队。音效质量也不可忽视。恰到好处的音乐和音响对于渲染环境、烘托气氛、表达主题等起着至关重要的作用,不仅能画龙点睛,吸引观众的注意,还对纪录片主题的深化以及叙事结构的完整、有序起到了很大的促进作用。《归途列车》《千锤百炼》《我就是我》的录音师范立明,拥有近20年的录音经验。《归途列车》采用分离式录音,录音师设计了电子同步器,用电影拍摄的方式给每个镜头打板,每个镜头对应一个声音,最后将声音和画面进行同步处理,保证了声音的清晰流畅。这三部作品都邀请了国际知名作曲家奥利维耶·阿拉里(Olivier Alary)参与合作,尤其是纪录电影《千锤百炼》中的音效制作与剧情、人物动作完美融合,将人物内心情绪完美展现出来,具有极强的感染力。

《归途列车》《千锤百炼》《我就是我》借鉴国外成熟的电影工业制作体系,完全采纳了科学、合理、严格的纪录电影技术标准和操作流程。以《归途列车》为例,该片的实地拍摄持续了将近三年,积累了长达300多个小时的素材,其后期工程,包括剪辑、配乐、声音编辑、调色、磁转胶等,又持续了7个多月。影片约100万美金的制作成本中三分之二都花在后期阶段,强有力的后期制作班底和不菲的花销,大大提升了影片的视听质量和制作水平。[1] 专业工艺、规范流程最终推出了高品质的影像和音效质地。清晰、稳定的构图、变焦推拉的运动变化、景别的交替、轴线的正反用镜、主客观视

[1] 高山. 本土化题材的国际化操作:纪录电影《归途列车》全案分析[J]. 中国电视(纪录),2013(6):63-77.

点的交替衔接、无缝隙的镜头衔接……范立欣和张侨勇的这一系列纪录电影的视听效果和形式美感远超国内同类作品的普遍水准，创造出了一幕幕令人难忘的电影瞬间。《归途列车》中，列车在白雪覆盖的广袤群山间穿行，抚慰着大地；拥挤的广州火车站广场上，滞留人群焦虑紧张，一阵淅沥的雨，使一把把花伞纷纷打开。《千锤百炼》中，比赛场上，拳击者全神贯注，肌肉紧张得纤微震颤，拳拳到肉的击打伴随着脚步摩擦声和粗重的呼吸声。《我就是我》在静谧的星空下、广袤的荒原上，风格化地袒露了选秀男儿的隐秘心声……"《归途列车》上映时，范立欣被问到最多的问题是'这部纪录片很像电影'。这让他有些哭笑不得。'电影分为虚构类和非虚构类，非虚构的纪录片当然是电影。'"[1]中国观众印象中的纪录片是完全没有美感的。一切艺术都从感性出发，"让真实更有质感"的努力让观众欣赏到赏心悦目的同时，品味人物和故事，获得审美满足和诗意感怀，进而进入深层解读。如今，电影的科技支撑和表现手段不断刷新着人类的感官体验，始于电影的纪录片为什么就不能提供和电影一样高品质的视听效果呢？

第二节 自觉的编剧意识

观察式纪录片的主张趋向极端自然主义，坚持纪录片的创作随事实的自然发展而为，并不需要对人物与事件进行预设；尽可能排除所有干扰其进展的因素，悉心考察和感受拍摄对象的真实生活，发现人物和故事的状态和细节；避免在后期对叙事过分组织张罗，基本上采取如流水般的单线结构。情节结构淡化、冲突张力欠缺、细节与场景堆砌、节奏缓慢凝滞、主体人物或人物的主要性格特征不鲜明……观察式纪录片的叙事往往采用反剧情片的方式，凸显其独特风格。伊文思说："一部电影如果对基本的戏剧性冲突不予重视，这部影片就会缺乏光彩，而且更可悲的是缺乏说服力。有意背离戏剧冲突就是走向形式主义和神秘主义，对摄制组的每个成员的工作都有害。只

[1] 南瑞.范立欣：把纪录片推向大银幕[EB/OL].(2014-01-26)[2019-09-30]. http://www.zongyiweekly.com/new/info.asp?id=4136

有那种使题材与戏剧性的现实紧紧地联系起来的影片，才能成为一部好的纪录片。"[1] 早在20世纪80年代，伊文思访华时就曾对中国纪录片的创作状况感到遗憾，"那时，真正的纪录电影，即代表独特风格的、充满戏剧想象力探索的影片，我们几乎没有"[2]。尤其在国内，看似冗长压抑的观察式纪录片完全无法抵抗根深蒂固的"影戏"传统，难以吸引绝大部分在戏剧电影土壤上成长起来的观众。在探讨观众为何对纪录片不感兴趣时，单调枯燥、缺乏戏剧性是相当突出的原因。一方面，中国的文化传统实质上是重叙事的，中国人对起承转合、跌宕起伏的故事尤其感兴趣，无论是神话传说还是戏曲、小说的创作都注重讲述动人心弦的故事。缺乏情节起伏、平淡无奇，俨然将日常生活搬进银幕的纪录片自然无法赢得国内观众的芳心。另一方面，中国纪录片在发展历程中曾非常重视对纪录片叙事表意的控制，在开拍前就需要编写细致入微的拍摄剧本，书写长篇的解说词。主题先行干扰了影片对过程的即兴记录，使解说词凌驾于事实之上。

范立欣和张侨勇进行了折中的尝试。张侨勇本身是学习故事片制作的，他有意识地将剧情片创作的诸多手法带到纪录片创作中，十分擅长以电影故事片的创作手法进行纪录片创作。《千锤百炼》讲述了拳击手齐漠祥和他两个徒弟的故事。张侨勇总能发现了其平淡生活下埋藏的戏剧性。范立欣后来回忆《归途列车》的创作过程时也曾强调："为一部影片，比题材更有价值的应该是故事。或许有不少朋友都会有同样的误会，认为题材决定了影片的成败。其实'题材'必须基于一个好的故事才能构成一部好的影片。"[3] 在拍摄《我就是我》时，范立欣明确说过："我提出要真实记录当下年轻人的精神状态，用一个完整的故事来呈现。"[4] 在这两位导演的创作理念中，讲故事并非是剧情片的特权，把故事讲好才是纪录电影取得市场认可、赢得观众喜欢至关重要的一步，这种理念贯穿在他们所有的作品当中。

如同故事片编剧一样，纪录电影创作同样离不开编剧，但是这种编剧意识在国内的纪录电影创作中是普遍缺乏的。国内的纪录片创作拥有的只是解

[1] 伊文思. 摄影机和我 [M]. 沈善, 译. 北京：中国电影出版社, 1980：196.
[2] 高峰. 中国纪录电影发展历程 [J]. 中国电视（纪录）, 2009 (12)：64-67.
[3] 赵琦. 从《归途列车》看纪录片的国际商业操作 [J]. 中国电视（纪录）, 2011 (9)：45-49.
[4] 佚名. 范立欣的试验：让纪录片和商业片公平竞争 [J]. 中国电视（纪录）, 2014 (8)：63-66.

说词撰稿人,但是编剧和撰稿人是截然不同的两个工种,背后传递出的是创作理念的巨大差异。撰稿人更像是在给画面做解释说明,而编剧则是对影片整个结构内容的谋划布局。编剧意识的缺乏使得国内纪录片创作往往只是将现实生活进行简单堆砌,缺乏一定的情节变化,使其显得冗长乏味,让观众提不起兴趣。创作者必须明确纪录电影的"讲故事"与故事片"编故事"是截然不同的两个概念。故事片可以天马行空地进行创造,但"我们纪录片中的讲故事是建立在对素材进行创造性的安排而非创造性的发明之上的,而且用纪录片讲故事一定不能以牺牲新闻工作者的职业道德为代价——这的确是很难办到的"[1]。纪录电影的编剧必须以真实为基础,构思内容框架,选择拍摄对象,积累素材,有目的地进行取舍,挖掘素材的内在关联,建构情节,讲述故事。

一、前期选题的预设

编剧工作从选题开始,便体现为对纪录片故事的最初设想和把握。面对纷繁复杂而又不断变幻的大千世界,自然中的万物、社会中的万事都处于摄影师的视野之内。摄影师在浩如烟海的生活现象中进行筛选,选题恰当是创作意图得以明确表达的关键。范立欣在阐释《归途列车》创作理念时曾强调,"其实'题材'必须基于一个好的故事才能构成一部好的影片。这就是为什么国际买家都会说'好了,给我讲个故事吧'。事实上,你所有的准备工作就是要让你能在短短的五分钟内给你的买家讲一个令人拍案叫绝的故事(当然必须是真的,和你能拍到的)"[2]。题材的选择对纪录电影的创作来说至关重要,在某种程度上,拥有一个好的选题就成功了一半。

传统观察式纪录片的拍摄接近随机拍摄。观察式纪录片的实践者、独立纪录片人杨荔纳拍摄《老头》的起因竟如此冲动——1996年春天很平静的日子里,杨荔纳路过一堵破败的大墙,墙底下,坐着一排穿着深色棉袄棉裤的

[1] 伯纳德. 纪录片也要讲故事 [M]. 孙红云, 译. 北京:世界图书出版公司北京公司, 2011:4.
[2] 高山. 本土化题材的国际化操作:纪录电影《归途列车》全案分析 [J]. 中国电视(纪录), 2013 (6):63-77.

老头,在那儿说话。她坐在马路对面静静看着,"我看见了世间最好看的景象"[1]。《千锤百炼》所聚焦的拳击项目蕴含着西方运动崇尚野性暴力与中华文化提倡的与人为善的深层矛盾,因而故事具备了巨大的张力和极强的戏剧性。2006年7月,范立欣到广州做前期调研,开始为《归途列车》寻找能够承载"归途"主题的主人公,他的设想十分清晰。"他希望有这样一个家庭:夫妻双方在外打工,老人和孩子留守空巢,他们之间最好有着一定距离。进一步说,他还希望主人公最好能从事制造业,这样更便于将工业环境、中国制造业所处的全球化工业链条中的地位等议题植入。"[2] 范立欣在碰了无数钉子后,终于找到了完全符合预期的张昌华与陈素琴夫妇,夫妻俩离家打工16年,家中有一双儿女和老母亲,老家在距离广州2000多千米的四川回龙村。对于拍摄时间,范立欣认为要有冬天、夏天两个季节间隔,于是每隔三五个月,去拍一到两个月,到2009年3月全片才最终拍完。拍摄伊始,随着"农民工春节艰辛的返乡之路"这一话题的展开,《归途列车》关于"全球化浪潮中农民工境遇"的主题也已经浮现。

二、拍摄阶段的预判

到了拍摄阶段,纪录片导演不能控制事实的进展,只能跟着人物和事件变化往前走。即便如此,导演的预判能力依然十分重要。"尽管范立欣并不知道可不可以拍到,或者拍到的是不是想要的素材,但是开机前去揣摩拍摄对象的心思,这一步极其重要,因为通过他们的对话,导演就可以预判拍摄对象下一步可能会做什么。除此之外,范立欣也采取了聊天的方式,问他们下一步的打算,并为此做出拍摄的准备。……范立欣坦言,在拍摄过程中,他会经常考虑到镜头在后期剪辑中承担的作用,考虑故事的结构方式,以及素材、人物关系和矛盾的发展,并以此为依据,决定下一步还需要什么素材,还需要拍什么。"[3] 生活本身是周而复始的,日常生活琐碎凌乱,这是

[1] 梅冰,朱靖江. 中国独立纪录片档案[M]. 西安:陕西师范大学出版社,2004:314.
[2] 高山. 本土化题材的国际化操作:纪录电影《归途列车》全案分析[J]. 中国电视(纪录),2013(6):63-77.
[3] 潘婷婷.《归途列车》:在理性与感性之间[J]. 中国电视(纪录),2011(9):41-44.

观察式纪录片冗长乏味的原因。对于范立欣、张侨勇来说，纪录片必须要保持内在的逻辑关系，导演绝对不能被事实牵着走，要有明确的关于叙述方向的主观判断和把握。"范立欣坦言，在拍摄过程中，他会经常考虑到镜头在后期剪辑中承担的作用，考虑故事的结构方式，以及素材、人物关系和矛盾的发展，并以此为依据，决定下一步还需要什么素材，还需要拍什么。"[1]正是因为这种编剧思维的存在，《归途列车》才能呈现出极强的故事表现力，完美地呈现出故事的起承转合。

三、后期剪辑的情节编织

故事情节的建构必不可少。"故事是实际发生的事情，情节是观众了解这些事情的方式。感人至深的故事情节往往是故事叙事的助推器，它对于讲好故事、深化主题和吸引观众有着举足轻重的作用。"[2] 情节是对故事本身进行艺术加工和重构，是压缩或扩展、强调或忽略，它使故事产生了各种变化。后期剪辑中，纪录片需要在叙事整体性和内在逻辑性的规定下，谱出迂回盘旋的结构韵律。面向观众的纪录片可以朴实无华，但不能平铺直叙。故事化的讲述整合了原本互不连贯、零碎散乱的生活情态，梳理了人物性格和命运发展，澄清了事件的展开和结束，凝练了其中的冲突性、戏剧性，强化了叙事的张力。《千锤百炼》记录了齐漠祥、何宗礼、缪云飞师徒三人的拳击生涯，其中"拳王争霸赛"中的胜败角逐是全剧的核心事件；《归途列车》中张昌华与陈素琴的返乡故事带出了农民工的生存与两代人的隔阂问题；《我就是我》中展现了选秀男儿的追梦传奇。这些纪录片都采用了戏剧式结构方式，有二元冲突，有明确的情节点，有严谨的因果关系，节奏流畅明快，又不乏细节点缀，主要人物个性突出，命运轨迹清晰，甚至很多观众把《千锤百炼》与拳击电影《激战》相提并论。事实上，在等量齐观的戏剧效果基础上，《千锤百炼》的真实力量超越了《激战》。

有利于故事性表达的艺术手法被采纳。《千锤百炼》中平行蒙太奇的使用将何宗礼在大连国家级拳击比赛上的镜头与其父母在四川乡下田间劳作的

[1] 潘婷婷.《归途列车》：在理性与感性之间［J］. 中国电视（纪录），2011（9）：41-44.
[2] 陈留留. 纪录片故事化手法探析［J］. 新闻知识，2011（2）：47-49.

影像并置，将劳累的母亲的面部特写与在拳坛上搏击的儿子的镜头相连接，产生了剧烈冲突效果。《归途列车》通过张家夫妇回家前对家人的思念，引出张昌华的女儿张琴到深圳后的去向问题；《千锤百炼》围绕齐漠祥能否取得拳击比赛的胜利设置悬念等，这些原本被广泛应用于文学、电影创作之中的技巧手段，并没有妨碍纪录片的真实属性，反而大大增强了影片的戏剧性和观赏性。

第三节　塑造鲜活的人物形象

纪录片中人物形象塑造这一问题历来是颇具争议的，很多人认为纪录片创作不存在人物形象的塑造，人就是他本来的样子，并不需要有意识地塑形。一切文艺都关乎"人"，无论是剧情片还是纪录片在本质上都通过一定的媒介手段来说明动作环境、叙述事件、贯通结构……更主要的是塑造相对独立完整的人物形象体系和个性形态，以真实可感的形象去唤起观众的审美和情感体验。人物创作的核心在于对人物内心世界的洞察、对细腻情感的描摹以及对心理活动的刻画。在一定价值体系下的人的行为方式和存在方式总是和内隐的心理结构相适应的，人物心理的勘察与表达既是纪录片超越生活表象进入本质的探索，也是剧中人与观众心心相印的最深沟通。有了对于人物的"摹欢"与"写怨"，才能真正地达到描绘鲜明的人物形象的目的，产生动人心魄的艺术效果。如何做到对人物心理的精致雕刻，这是纪录片面临的难题。在归结了"题材资源的局限性""创作周期的局限性""拍摄方式的局限性""纪录片作为一个片种自身的局限性"等诸多纪录片难以突破的障碍后，单万里先生认为"纪录片偏重于表现人物的表面，故事片偏重于表现人物的内心；从宣传效果看，纪录片更多作用于观众的表面，故事片更多作用于观众的内心。……并非所有电影都能既作用于观众的表面又作用于观众的内心，只有优秀的电影才能做到这一点，而且只有作用于观众的内心才能影响观众的行为，才能发挥电影的宣传作用"[1]。若纪录片制作人因心理刻

[1] 单万里. 代序：纪录片与故事片优势互补［M］//伯纳德. 纪录片也要讲故事. 孙云红，译. 北京：世界图书出版公司北京公司，2011：13-34.

画上的艰难而退却，无疑使纪录片丧失了进入优秀作品的行列的权力，实在令人泄气。反其道而思考，如果不能在表面纪实的基础上做更深层次的内心真实的探讨和有效表达，发挥纪录片的审美或其他社会功用，那纪录片将永远止步于技术记录和文献保存的低级状态，无法形成足以与剧情片抗衡的独特美学价值。在借鉴剧情片成功创作经验的同时，纪录片需要寻找和锤炼更多的技巧和方式，在人物及其心理的完形上实现更高层次的纪实与写意的融合。艾美奖创作艺术奖获得者希拉·柯伦·伯纳德指出，"对于绝大部分纪录片来说，如何讲故事正是他们吸引人的关键所在，而其要素包括富有感染力的人物，强大的戏剧张力，以及一个让人信服的结局"[1]。

范立欣、张侨勇的纪录电影尤其注重人物形象的塑造。在《千锤百炼》中拳击手齐漠祥百折不挠、追逐梦想，徒弟何宗礼吃苦耐劳，于比赛失利后成为助教，坚持拳击事业，另一个徒弟缪云飞则在受挫后迫于现实生活的压力离开了拳击赛场。《归途列车》中张昌华、陈素琴朴实厚道、勤勤恳恳、含辛茹苦，用双手挣来的微薄收入抚育留守的儿女，希望孩子们通过读书改变命运。他们的女儿张琴叛逆，常常抱怨父母常年的疏离，违背了父母的心愿，选择退学离家，继续父母的打工生涯。张昌华、陈素琴对于女儿的叛逆痛心疾首，又无可奈何。在《我就是我》中，在舞台上，在生活中，华晨宇、白举纲、欧豪、于湉、饶威、宁桓宇等来自不同家庭、拥有不同个性的年轻人遇到不同的困难和挑战，历经青春的蜕变和历练，成为"90后"成长的缩影。范立欣、张侨勇把人物形象的塑造当作重点，通过对各种现实素材的创造性处理来表现片中人物的情感，并借助平凡又独特的人物来寄托导演关于社会大问题的诸多思考和反省，使其纪录电影既好看、耐看又具备深度和温度。

一、纪录电影也要"选角"

纪录电影中能否找到具有故事承载力的合适人物，就如同影视剧的选角一样，对影片的成功至关重要。无论是现实题材还是自然题材，在纪录电影

[1] 何苏六. 中国纪录片发展报告（2016）[M]. 北京：社会科学文献出版社，2016：206.

开拍之前要有对主人公的设想和定位,剧情片选演员的思路,其实也可以用在纪录电影的选角上。首先,人物选择应充分满足主题表达的需要。同样是农民工,不同的人在性格、家庭关系或者视觉效果方面都有很多不同。有没有选对"角色",直接关系到纪录片能不能讲好故事。经过实地调研,结合自己的表达需要,范立欣最终选择了张昌华、陈素琴一家。他们从农村到城市打工多年,有留守老人和孩子,这些因素使得主人公极具代表性,且容易生成戏剧张力。其次,人物选定之后并非一锤定音,可以根据实际变化及时调整。《千锤百炼》本来将齐漠祥的两个徒弟作为拍摄重点,展示拳击运动对当地人命运的影响。但随着现实的推进和变化,一个徒弟放弃了拳击事业,一个徒弟转向了幕后。师傅齐漠祥反而坚持勇敢挑战自我,努力参加世界拳击大赛,他身上的独特气质暗含了拳击运动的精神实质。因此,影片拍摄的重心才转到了齐漠祥身上,最终呈现出一个震撼人心的故事。

关于主角和配角的区分在小说、戏剧、影视剧等艺术创作中是显而易见的,然而,纪录片因为对人物形象的关注普遍缺乏重视,对于角色之间主次的划分也就忽略了。《千锤百炼》《归途列车》《我就是我》中出现了大量的人物,在角色的选择和设定上,范立欣和张侨勇借鉴剧情片的做法有意识地区分主角与配角,重点塑造主要角色,同时注意次要角色的烘托作用。如在《归途列车》中,拍摄重点放在了张昌华、陈素琴夫妻和他们的女儿张琴身上,对于他们的儿子和家里的老人则一带而过,主要以父母与女儿两代人的对立冲突来展开叙事。《千锤百炼》则以更为坚忍不拔、执着梦想的齐漠祥为主,两个徒弟何宗礼、缪云飞为辅,他们的存在从侧面揭示了拳击之路的艰难。《我就是我》则更是在众多选秀选手中,挑选了部分主要代表,使得人物形象主次分明,有条不紊。

二、被拍摄者的自然"表演"

剧情片中,演员的表演成为营造环境氛围、演绎故事、抒情达意的首要途径。而在不用采访、拒绝搬演、不用灯光、没有音乐、不用解说,号称是"墙上苍蝇"的观察式电影中,纪录片作者似乎永远是静默的旁观者,排斥一切可能破坏生活原生态的主观因素,尽可能将干预或阐释降到最低限度,

不为了导演预设的需要有意对拍摄对象的行为进行引导,而是尊重客观事实,耐心观察发现拍摄对象的行为和心理特征,在不妨碍他们正常生活的前提下发现和捕捉。在观察式纪录片中,人物与演员有着同样的姓名、样貌、性格、社会身份等,共享自身的自然属性和基本的社会属性,人物与演员是完全重合的。然而,即使在观察式纪录片的拍摄过程中,拍摄行为本身不可避免地会影响被拍摄者,有可能使人物在镜头底下做出不同于常态的反应和举动,导致了观察式纪录片中人物表现的不确定性和多样性。无论是寻常百姓还是专业演员,一旦置身于摄影机镜头下,言行举止都不复平常那般随意生动,有时甚至会做出异于往常的反应。为了让被拍摄者摆脱紧张情绪,放松、坦然地呈现自我,等拍和抢拍生活中稍纵即逝的生动场面和精彩瞬间,使被拍摄者暂时忘却摄影机的存在是可取的方法。毫无疑问,在这样的拍摄方式下,人物的自然属性和基本属性被真实地记录。而对于具有完整个体特性的个人而言,他的生活方式、性格特征、行为特点等,渗透在点点滴滴的细节中,绝非几个画面就可以概括。在明知摄影机存在的情况下,被拍摄者因为与拍摄者、摄影机亲密地相处,邀请拍摄者与摄影机以参与者的身份共同经历事件过程,是纪录片得以进入人物内心的重要前提。沟通的重要性不仅在于被拍摄者对拍摄环境的习惯,也在于创作者根据对象的教育文化背景、职业、年龄、性别、社会地位等因素进行初步的心理推测之后,通过观察、交流、思考进一步品评其心理特征,从而突破片段式的事实,到达更深层的逻辑真实和心理真实。此外,对个体的接触由于更接近直观交流,更易于唤起创作者不以理性概念为中介的情感体验。介于感性与理性之间的感受与领悟大大提高了纪录片的感染力,将纪录片从一般的社会学层次上升到审美观照的层次。

在拍摄《归途列车》的三年中,范立欣和摄影师孙少光努力和张家人建立亲密的朋友关系,一起生活了五六个月的时间。最终,张家人对镜头熟视无睹,张昌华、陈素琴夫妇和女儿张琴都向范立欣敞开心扉。张昌华夫妇的任劳任怨、对远在家乡的亲人的思念、买不到归乡火车票时的焦灼、对女儿辍学的痛心和无奈,陈素琴对继续打工还是回家照顾儿子的犹豫,在家庭矛盾爆发后一家人静默地吃团圆饭时的百感交集,这些最隐秘的家事都袒露在摄影机前。张琴甚至毫无顾忌地瞒着父母向范立欣倾诉心事。《归途列车》

中戏剧性高潮的一幕便是张琴与父亲在春节期间大打出手,她冲着镜头喊:"拍呀,你们不是要看真实的我吗?这就是真实的我。"因为拍摄者和被拍摄者双方完全的交心,纪录电影中的主人公完全放下了"镜头在场"的顾虑,保证了银幕的呈现状态基本上就是生活常态,人物呈现的性格特征也是其影片之外的现实样貌,人物的内涵等同于生活中本人,被拍摄者透过外在形态的表意直指人物内心。他们自觉或不自觉的举止、言说与神情,都来自"心"的支配,而非刻意为之。

三、形象的视听化手段

外师造化,内发心源。人物角色具体的身份、性格、经历和处境等内在的规定性要素,最终赋予了纪录片直观的造型、表情、动作等"形象"手段和技巧。观众总是从视听的直接印象进入情绪感受和灵魂叩问。匈牙利电影理论家贝拉·巴拉兹曾谈到动作、手势以及面部表情和内心世界的关系:"他打手势并不是为了表达那些可以用言语来表达的概念,而是为了表达那种即便千言万语也难以说清的内心体验和莫名的感情。这种感情潜藏在心灵深处,绝非仅能反映思想的言语所能传达的;这正如我们无法用理性的概念来表达音乐感受一样。面部表情迅速地传达出内心的体验,不需要语言文字的媒介。"[1] 纪录片要注意运用视听语言等可直接感知的手段来展现人物的外在形貌、言行举止,对于影音效果卓越的纪录电影而言,更是要充分发挥其媒介特长。塑造血肉丰满的视觉化形象不是目的,最终还要为人物的一切行动提供充盈的心理依托,并揭示出深深埋藏的细微情感。《千锤百炼》《归途列车》《我就是我》中人物的言行举止、表情神态等都被悉心地记录下来。环境氛围、色彩光线、音乐音响等都是塑造人物形象的重要手段。《归途列车》中火车在山中穿行,山川景色随季节变换,尤其是冬季的荒凉营造出了沉郁的气氛。为作品量身定做的主旋律适时响起,酝酿出隐隐忧伤的情绪。

随着影视技术与艺术的发展,人物心理活动的呈现,除了通过人物的对话、动作、表情来如实传达外,还通过各种丰富的影视造型手段来强化视听

[1] 巴拉兹. 电影美学 [M]. 何力, 译. 北京:中国电影出版社, 1982:25.

形象的特征，即不只是从视觉上再现生活的各个方面，还通过创作者积极参与创作，充分调动摄影和录音等技术的潜力，将物质的空间加以选择和变形，并赋予其美学含义，在再现现实方面取得了最大限度的艺术效果。如运用特写镜头去强调人物的表情。人物特写镜头在范立欣、张侨勇两位导演的纪录电影中俯拾皆是，深刻反映了人物的内在，给观众留下了深刻的印象。《千锤百炼》对于拳击训练和比赛中肢体语言、人物表情的特写镜头可以和剧情片相媲美。又如从剧中人物的视点出发来叙述的主观镜头的使用，即以摄影机的视点代表剧中人物的视点所拍摄的镜头，把摄影机的镜头当作剧中人的眼睛，带有剧中人物的主观印象，表现出明显的主观色彩，容易引发观众的情感共鸣，使观众产生与剧中人相似的主观感受。如在《千锤百炼》中，影片在齐漠祥的近景和面部特写镜头之后，插入在他凝视下的新学员们训练的主观镜头，传递出他对于新学员训练的严格；在洲际拳王金腰带争霸赛上，观战的随行人员和观众的面部镜头始终与赛场上的激烈争斗穿插，从齐漠祥出场到出拳的每一幕都可以视为现场观众视野下的主观镜头，比纯粹客观的呈现更具有身临其境、激动人心的效果。

第四节　主题的展示默会

传统观察式纪录片呈现出复杂、模糊的特点，难以提炼明确肯定的主题。正如怀斯曼所说："人类的所有行为都非常复杂，当然我不是第一个持这种看法的人，人身上往往有许多矛盾性，我们可以用不同的方式和角度分析人的具体行为。我拍片的主要目的是反映人类行为的复杂性，而不是用意识形态标准来把人类加以简单化。"[1] 但是，任何一部影视作品总要表达某种思想和观念。它虽无声无形，却必须贯穿全剧，成为全剧的统帅。即便针对晦涩难解的现代、后现代电影，西方学者仍然坚持它们鲜明的主题诉求。如波布克所言，"伯格曼对人与上帝的关系的探讨（《第七封印》《冬之光》），安东尼奥尼对异化、对'牵连'的性质的考察（《奇遇》《放大》），

[1] 怀斯曼. 积累式的印象化主观描述 [M] //单万里. 纪录电影文献. 北京：中国广播电视出版社，2001：474-482.

以及费里尼对社会制度的研究（《甜蜜的生活》《八部半》），所有这些都是主题，它们都清楚地在最初的剧本中表现出来，并在而后的影片中得到精心的体现"[1]。同样，《医院》《法律与秩序》《动物园》《公共住房》……对社会现实的关注、对真实人性的关怀，几乎贯彻在怀斯曼的每一部作品中。传统观察式纪录片并非没有主观诉求，而是采用了有别于直抒胸臆的更为隐晦和间接的方式。因此，观众难以轻易断定主题，必须依靠自我的知识储备和生活体验，在开放的审美模式中，进行主题探索。观众有时候能与纪录片创作者产生共鸣，有时彼此分离，甚至完全相反。如怀斯曼的纪录片《高中》旨在质疑美国现行的教育体制，没想到一位女性观众却认为该片描绘出了她理想中的学校，让人啼笑皆非。怀斯曼事后谈及说："这个例子是一个非常有力的证据，使我认识到了普通观众中存在的模糊性。这个例子表明，真正的电影并不发生在银幕上，而是发生在看电影的人的眼睛和头脑里。所以，你们坐在这里看电影，银幕在你们的前方，真正的电影就发生在你们大家中间，每个人对影片的内容有完全不同的解释和评价。"[2] 在高呼传统观察式纪录片的民主与开放的同时，我们也应该意识到问题的另一面。正如电影美学家巴拉兹所说，由于电影是"具有最大思想影响力的现代艺术"，所以"电影艺术对于一般观众的思想影响超过了其他任何艺术"。[3] 电影是思想文化的体现和载体，以强效果的姿态进入社会现实，构建民众的影像文化生活，影响其价值判断。它应该尽可能向观众传递积极、清晰的感知和理念，而非混淆视听、模糊是非。

范立欣说："从一个绝对主义的角度来说，纪录片完全客观真实是个伪命题，只要进入你脑海里的东西就不可能是绝对客观的。不管你是用笔写下来还是用摄像机拍下来，都是你通过主观选择来投射锻造的主观结论、主观现象。"[4] 在观察式纪录片以冷静旁观的视角完成对事实的展示、对社会的记录的同时，范立欣和张侨勇试图于质朴的叙述中注入情感，寻找与观众心

[1] 波布克. 电影的元素 [M]. 伍菡卿, 译. 北京: 中国电影出版社, 1986: 23.
[2] Barsam. 纪录与真实: 世界非剧情片批评史 [M]. 王亚维, 译. 台北: 远流出版事业股份有限公司, 1996: 436.
[3] 巴拉兹. 电影美学 [M]. 何力, 译. 北京: 中国电影出版社, 1982: 3.
[4] 王晶. 让纪录片大胆发声: 对话《归途列车》导演范立欣 [J]. 数码影像时代, 2013 (6): 81-87.

灵的契合，在默会中，引领观众展开思考与评判。视听元素的卓越表现、情节逻辑的清晰延展、故事人物的精彩讲述，使观众不再费尽心力地揣测影片深深埋藏的创作意图，而能自然舒畅地体味作品的精神。范立欣与张侨勇作为独立纪录片的导演，"边缘人"这一特殊身份使得其二人对于中国故事都抱有极大的热情，并能以一种全新的视角进行反思创作。身体与精神的出走使得他们与中国的生活拉开了距离，而这种距离感使他们能够跳出原有的思维定式，从一个更客观的角度对同一问题加以审视。张侨勇是加拿大的华裔，但从小受家人熏陶，对中华文化有着极大的兴趣。"而移民这一身份，使他们直接处于不同的国家、民族、意识形态的权利交锋之中，这种对权利交锋的亲身体验为他们的作品排除了先入之见，用一种更为鲜活的方式呈现所拍摄的题材。而他们可以利用自己的边缘人身份优势，从容进入两种不同的文化之中。"[1]他们身上体现出了问题意识，这种积极参与社会议题，渴望改变社会现状的态度对于纪录片创作者来说至关重要。正如范立欣导演所强调的："我希望自己能记录下这个时代，也希望有更多的人通过我的电影来看清自己所处的时代……我觉得纪录片能挣钱是一件好事，意义比商业片挣钱还要大，因为纪录片包含了对社会的责任，说明观众有社会责任心。"[2]

《归途列车》在全球化背景下，以2008年的国际金融危机作为纪录片的时代背景，目的在于揭示整个世界工业链条中中国农民工的价值，揭示出他们的付出与牺牲、无奈与困惑。范立欣以冷静客观的态度讲述了亿万农民工家庭的代表张昌华夫妇一家的故事，以平视视角记录他们的喜怒哀乐，深刻理解他们由农村进入城市过程中遭遇的阵痛，以此来反映亿万中国农民工在城市进程中所付出的巨大努力，表现出高速发展的时代背景下小人物的卑微与坚持，并客观审视中国工业化进程中存在的问题，使得影片具备很强的社会现实意义。在这部作品中，列车上中国产品在国际市场中价格的话题与国际金融危机中广东工厂倒闭的场景一起构成影片人物故事的国际背景，正是这种国际背景将三位普通中国人的命运与21世纪初世界经济的运行联系在一起，赋予了作品一种超越民族与地域局限的国际眼光。《千锤百炼》表现

[1] 王庆福. "出走"与"回归"：也论海外华人独立纪录片的问题意识[J]. 现代传播，2015（1）：101-104.

[2] 佚名. 范立欣的试验：让纪录片和商业片公平竞争[J]. 中国电视（纪录），2014（8）：63-66.

了主人公齐漠祥在追梦路上，突破种种束缚、实现自我价值的收获与失落，并从文化融合的视角考察了东西方文化的流动、混杂和冲击。四川会理古城具有浓郁的中国传统文化印记，去寺庙拜佛、与方丈交谈、上坟祭祀等成为主人公重要的生活内容。改革开放打开了会理面向世界的窗户，西方竞技运动拳击在这个古城迅速发展，本土选手不断获得全国甚至世界拳击大赛奖项。当地还建设了可以举办专业拳击比赛的体育馆，并举办洲际拳王争霸大赛。齐漠祥选择拳击作为自己的终身事业。母亲对齐漠祥放弃学业和娶妻生子的人生道路表示失望和不理解，寺庙长老则认为"拳击这一带有暴力倾向的体育项目背离中国文化的精神"。一方面，在重重阻碍下，齐漠祥执意坚持自己的选择，在拳坛上不留余力、奋力搏击，用壮硕的体格和坚强的意志证明自己的能力和价值。另一方面，他依然在很多方面默默继续着传统中国人的生活方式，这正是当下中国人在中西文化激荡中的真实写照。《我就是我》也没有停留在对参赛选手生活的肤浅展示上，而是力图揭示年轻人成长过程中内心的挣扎与蜕变，将世俗的选秀题材渲染成具有美感的青春故事，挥洒出年轻人的天真纯粹、放荡不羁、梦想与渴望。

第五节　纪录电影的融资与营销

纪录电影是具有艺术特质的特殊商品。艺术视角之外，纪录电影的投资、营销、上映等有关市场经济学的问题同样值得重视。《归途列车》"作为一部创意自中国而生，主创团队全部为中国人的纪录片项目来说，之所以要选择与加拿大方面合作，主要是基于市场考虑。加拿大本土公司在预售和退税等方面有不可替代的优势，不仅在资质方面有着明确规定，同时，欧美播出机构更容易相信一个基于共同法律体系和财会体系、并且有着成功制片经验的西方公司。"[1] 对观众喜好和市场需求的高度重视和准确把握明确的市场意识、多种成熟的融资渠道、科学的制片管理和行之有效的营销推广手段等对于国内纪录电影创作者来说是十分欠缺的，是纪录电影走向市场、为更多观众接

[1] 高山. 本土化题材的国际化操作：纪录电影《归途列车》全案分析[J]. 中国电视（纪录），2013（6）：63-77.

受的至关重要的一环。范立欣说："国内很多导演会执拗地把自己定义为一个'独立精神的作者'，没有主动进入产业进程的想法，但我会努力学习产业化的操作。"[1] 范立欣、张侨勇的团队除了导演、摄影师、录音师、剪辑师、声音制作等内容制作部门人员外，也包括专业的制片人、执行制片人、统筹、会计等生产管理部门人员，更具效率。他们对纪录电影产生的实践的意义不仅体现在创作方面也体现在运营方面。

一、拓展多元的融资渠道

"目前国内纪录片的投资主体主要有三种：一是媒体如中央电视台以及地方各级电视台的投资；二是企业如有雄厚资金来源的制作公司的投资；三是合资或外资公司如中国视野纪录传媒有限公司。"[2] CCTV 每年会对一两部有影响、有国际市场的纪录片进行投资，但是国内媒体或企业对于大多数纪录片的投资并不多，他们多选择一些"短平快"或者资料堆砌的栏目纪录片，力求在最短时间内完成。这些投资主要针对电视纪录片。纪录电影销售困难、受众面狭窄、广告收入少、制作周期长、投资风险大，往往不被"急功近利"的投资方看好，融资困难一直是困扰国内纪录电影创作的一大主要问题。《归途列车》作为一个独立制片项目，最终却成功融资了近百万美元，确保了充足的创作资金。对这个项目的细致分析，可以让我们了解在现行情况下如何做到与多种融资方式结合，开发更多的投资方式，为纪录电影的创作筹集足够的立项资金，改变小成本制作的艰难处境，才有可能制作出更多优秀的作品。

国内纪录片创作者对于基金申请、海外预售等融资方式都极其陌生，而作为一部由中国人担任主创的纪录电影，《归途列车》之所以能在全世界范围融资百万，与其国际化的制片模式密不可分。

首先，中外合拍纪录片可以申请国际上扶植纪录片的公共基金。而要做到这一点就需要如同《归途列车》一样，对各类型的基金进行广泛的搜集和

[1] 蒋肖斌，周劼人. 范立欣：寻找中国纪录片的"归途列车"[N]. 中国青年报，2012-10-30 (9).
[2] 何苏六. 中国纪录片发展报告（2011）[M]. 北京：社会科学文献出版社，2011：88.

摸底。全球范围内有多个专门扶植纪录片发展的公共基金，国际上影响较大的公益性基金有阿姆斯特丹国际纪录片电影节纪录片基金、圣丹斯独立电影节纪录片基金等。这些基金虽然地区不同、名目繁多，但大同小异，都需要提交国际标准申请方案，与其他纪录片项目公平竞争。《归途列车》几乎获得了世界所有纪录片基金的支持，其海外基金申请经验十分值得借鉴。以JVF（Jan Vrijman Fund）基金申请为例，《归途列车》按照国际标准修改了好几版，申请方案包括500字左右的影片梗概、1 000字左右的故事结构、1 000字左右的导演阐述、1 000字左右的视觉阐述、800字左右的拍摄动机、百页左右的预算、导演简介、制片人简介、拍摄计划等，另外，还寄给基金委员会此项目的小样和导演之前作品的DVD，并于2008年1月递交了最后确定的方案，在2008年3月得到了资助回复。之后又经过一系列合同签署，最终于2008年5月获得了第一笔国际经费。需要特别说明的是，在国际市场上，几乎所有的文书，包括创意文案、预算、合同等都使用英文。[1]

其次，还可以通过预售获取前期拍摄资金，实现制播双赢。中国的纪录片通常是先拍摄制作，然后再考量销售，以播出为项目结束的标志。这样就很难把握市场需求，往往导致制作的作品找不到合适的发行平台，最后亏损。节目预售，"即制片者首先把自己的计划和构想，向一些投资者展示，通过进一步的游说和洽谈，把部分版权等利益出售给投资商，从而从投资商那里获得一定数量的基金，使拍摄的资金更为充足，这种方式将纪录片的投资风险大大降低了"[2]。但预购的播出机构通常会最大程度上要求制作方提供一切细致的创作方案、融资方案和发行方案，让购片编辑对预售的风险，如烂尾、延期、质量不达标等进行评估，类似于购买期货。因此，与基金申请更加看重影片的艺术性相比，预售则更考虑商业操作层面的问题，申请难度更大。《归途列车》借助与加拿大制片公司Eye Steel Film的合作关系，得以从英国的Channel 4，加拿大的法语台TV 5和高清Super Channel筹得了将近20万美元。"欧美的播出机构能给出更丰厚的预售款。"[3] 国内纪录片创作对"预售"这一方式较为陌生，但其实早在2004年广州国际纪录片大

[1] 赵琦. 从《归途列车》看纪录片的国际商业操作[J]. 中国电视（纪录），2011（9）：45-49.
[2] 何苏六. 中国纪录片发展报告（2012）[M]. 北京：社会科学文献出版社，2012：162.
[3] 赵琦. 从《归途列车》看纪录片的国际商业操作[J]. 中国电视（纪录），2011（9）：45-49.

会上，这种"预售"方式就开始实行了。

除此之外，互联网为纪录片的创作带来了巨大变化，网络众筹成为近几年纪录片寻找资本的新途径，范立欣导演的纪录电影《我就是我》也凭借明星效应，在20天内依靠众筹的方式成功筹集到了500余万元。

二、尝试不拘一格的营销手段

电影是一种商品，与其他任何商品一样，必须面对市场、参与竞争，因此需要调用一切可能的手段说服消费者购买和使用。电影的营销要以消费者为核心，综合运用各种传播手段来传递统一、清晰的信息，使自己的信息不被信息大潮淹没。纪录电影的营销与其他影片类型有相似之处，也有不同之处。

首先，将各大电影节作为发行的突破口。参加各类电影节并获得一定的奖项对于纪录电影来说不仅是一种宣传，还能借这个舞台展示影片，获取更多的发行渠道。范立欣导演的《归途列车》以阿姆斯特丹国际纪录片电影节作为世界首发，并获得了伊文思奖，而后入围了世界各地数十个电影节奖项，"在两年多的时间里，《归途列车》在全球各电影节中获得各类影片、导演和摄影奖项等计有60多项，成为近年在国际电影节上最成功的华语纪录片"[1]。在圣丹斯电影节亮相之后，便有不少电视机构向范立欣表示了购买此片的意向，单就电视机构的购买意向金额就已经超过了制作成本。此外，在澳大利亚举办的第四届亚太国际电影节上，《归途列车》获得了一位中国籍评委的称赞，这位评委归国后便向电影主管部门领导推荐了该片。经过一系列手续，《归途列车》最后一刀未剪，便获得了国家新闻出版广电总局发放的电影公映许可证，实现了在国内的公映。

其次，努力开辟国内院线放映渠道。全国统一发行模式对于非商业电影来说，成本过高。在国外，纪录片同样无法进入商业电影的发行渠道，但可由专门的纪录片发行商来操作，这条路径目前在中国还没有开通。"一个片子不可能自己去做发行，就算热销，也没有精力去面对几百个电视台，所以

[1] 高山. 本土化题材的国际化操作：纪录电影《归途列车》全案分析[J]. 中国电视（纪录），2013（6）：63-77.

需要把它卖给一个成熟的纪录片发行公司。但是，中国没有这样的公司，因为又累又不赚钱，没人愿意做。"[1] 由于成本控制、市场预期等原因，《归途列车》最终无法进入国内传统商业电影的发行渠道。范立欣认为："中国电影观众的消费取向，还无法养活一条真正的艺术院线。一个城市开一个艺术影院，是会死掉的，全世界也只有一两家艺术影院能进行长线放映。可如果商业影院里有一个艺术电影时段，或者有一个艺术电影影厅呢？……中国电影观众基数很大，哪怕其中只是万分之一的人对艺术电影有兴趣，慢慢培养起他们去影院消费艺术片的习惯，还是可以赚钱的。"[2] 2011年7月，范立欣与北京百老汇艺术影城达成合作，该影城为《归途列车》定期排片，每周六晚7点准时放映《归途列车》，持续上映近一年时间，其间没有任何商业宣传，基本靠观众口碑来推广，每场上座率达70%—80%。[3] 不同于商业院线疾风骤雨地传播放映，《归途列车》其实是以类似艺术院线细水长流的长效放映机制闯出了不拘一格的展播途径。在此基础上，范立欣将此模式推向全国，由电影出品方、影院、民间电影机构等合作，推广"一城一映"计划，即一个城市只放映一场。"我们四五个朋友，花了五六万元钱，已走了20多个城市。"[4]《归途列车》到达了北京、上海、广州等20多个城市，每到一个城市选择当地一家影院，开展"一城一映"艺术影院联盟。杭州小众电影会、深圳独立电影社、成都丛林放映、昆明业余电影社等民间电影机构，广州天河影城、深圳华夏艺术中心、昆明北辰财富中心影院等诸多影院，都加入了"一城一映"联盟计划。范立欣亲自去了9个城市。除了放映《归途列车》外，范立欣还与当地观众面对面交流，接受媒体采访，到大学或是民间电影社团开展讲座，努力培养观众走进影院欣赏纪录片的习惯，"或许这可以看成是国内艺术影院的雏形"[5]。因为经费拮据，《千锤百炼》

[1] 蒋肖斌，周劼人. 范立欣：寻找中国纪录片的"归途列车" [N]. 中国青年报，2012-10-30(9).
[2] 蒋肖斌，周劼人. 范立欣：寻找中国纪录片的"归途列车" [N]. 中国青年报，2012-10-30(9).
[3] 龚雪. 纪录片《归途列车》：国内发行归途艰难 [EB/OL]. (2012-03-22) [2019-09-29]. https://tv.sohu.com/20120322/n338560040.shtml.
[4] 龚雪. 纪录片《归途列车》：国内发行归途艰难 [EB/OL]. (2012-03-22) [2019-09-29]. https://tv.sohu.com/20120322/n338560040.shtml.
[5] 龚雪. 纪录片《归途列车》：国内发行归途艰难 [EB/OL]. (2012-03-22) [2019-09-29]. https://tv.sohu.com/20120322/n338560040.shtml.

几乎没有花钱宣传，完全靠口碑传播，主要依靠的是新媒体，主要在微博、微信和豆瓣等电影网站平台发布影片信息和排片情况，开辟了新的纪录电影传播渠道。在传播过程中，注重意见领袖的作用，从最初的核心观众出发，再由核心观众向一般观众拓展。现在看来，这种传播是有效的：在微博上，《千锤百炼》几乎得到了影评人的一致点赞；年末，网络上各种年度国产电影十佳的评选中，它也几乎都榜上有名。[1] 尽管《归途列车》《千锤百炼》《我就是我》并没有取得惊人的票房成绩，但是毕竟迈出了"纪录片进院线"的坚实步伐，产生了令人瞩目的文化影响和社会影响。

第六节 中国纪录电影市场的回暖

《归途列车》《千锤百炼》《我就是我》积极探索纪录电影市场的生存途径，虽然这些作品并没有获得很大的市场收益，但其实践本身显示出了一种积极直面市场的努力，一寸一寸地撬开了国内院线对于纪录电影（尤其是独立制片）的大门，显示出纪录电影良好的市场发展倾向和巨大的市场潜力。

一、纪录电影的数量和票房增长

2014年，《我就是我》收获了638万票房（表1），创造了单片票房较高的成绩，从这一年开始，中国纪录电影数量和票房增长趋势明显（表2）。

表1　2010—2017年中国纪录电影单片最高票房统计[2]

年度	片名	票房（万元）
2010	《复兴之路》	200
2011	《归途列车》	4.3
2012	《索马里真相》	144

[1] 丁晓洁.《千锤百炼》："中国历史上最大规模公映的纪录片"[EB/OL].(2014-03-21)[2019-09-29]. https://cul.qq.com/a/20140321/015389.htm.

[2] 张同道，胡智锋.中国纪录片发展研究报告（2018）[M].北京：中国广播影视出版社，2018：180.

(续表)

年度	片名	票房（万元）
2013	《新长征路上的立体交响》	37
2014	《我就是我》	683
2015	《旋风九日》	1 700
2016	《我们诞生在中国》	6 654
2017	《二十二》	17 000

表2　2014—2017年中国纪录电影院线放映情况[1]

年度	上映数量（部）	总票房（万元）
2014	7	1 815
2015	13	3 163
2016	11	7 795
2017	10	26 300

除开真人秀类作品《爸爸去哪儿》《奔跑吧，兄弟》外，2014年7部国产纪录电影的票房是1 815万元。2015年13部国产纪录电影的票房是3 163万元。《旋风九日》达到了1 700万元，《喜马拉雅天梯》也超过1 000万元。2016年11部国产纪录的票房是7 795万。《我们诞生在中国》以6 654万元创造了2016年中国纪录电影的票房纪录。2017年国产纪录影片上映了10部，票房2.63亿元。《二十二》创造了1.7亿元的票房新峰值，第一次跨越了亿元大关。[2]

近年来，纪录电影的融冰状态正在持续。越来越多的纪录电影重回院线，参与市场竞争。纪录电影单片票房不断刷新纪录，实现了从万元到亿元的几何式增长。排片极低、票房惨淡、纪录电影必赔的呆板印象正在被不断纠正。

[1] 张同道，胡智锋. 中国纪录片发展研究报告（2018）[M]. 北京：中国广播影视出版社，2018：179-180.

[2] 张同道，胡智锋. 中国纪录片发展研究报告（2018）[M]. 北京：中国广播影视出版社，2018：179-180.

二、纪录电影的品质提升

在纪录电影上线数量和票房数量提高的同时，纪录电影的品质也得到了质的提升，涌现出了一批优秀作品，如 2015 年的《旋风九日》《喜马拉雅天梯》，2016 年的《我们诞生在中国》《我在故宫修文物》《生门》《我的诗篇》，2017 年的《二十二》等。这些电影所做出的不懈尝试和卓越努力，正悄悄改变着观众对纪录电影的传统认知，优化着纪录电影的生态环境。纪录电影逐渐褪去了新闻纪录影片以及以意识形态宣传为主的政论影片色彩，回到了纪实和艺术本体，在选题、立意和手法上不断开拓创新。

《我们诞生在中国》以拟人化的方式叙述了大熊猫母亲丫丫和她的女儿美美、雪域高原的雪豹达娃和她的孩子们、神农架的金丝猴淘淘和他的家庭在四季变换中的生命轮回，引发了观众们的共鸣。除了精心捕捉的自然景观和动物情状外，故事化的叙事方式、戏剧化的表现手法、明星绘声绘色的解说（中文版解说为周迅）都令这部作品更具亲和力。《二十二》的主角是 22 位二战时期备受侵华日军残酷蹂躏的中国慰安妇。她们的晚年生活看似平静，这些已是耄耋之年的女性却承载着难以磨灭的沉痛的历史记忆。对于这些微弱生命个体的观照，不仅引发了人们对历史和战争的反思，更引发了关于社会、文化和人性的思考，以及关于当下集体价值的检视和个人心灵的净化。全片不用历史资料、旁白、配乐，采用了克制情感的口述史方式，留下了珍贵的永恒音像。有别于以往历史叙事的全知全能的权威话语，该片完成了从个人视角出发的有关民族的鲜活的历史言说。

三、纪录电影的宣传发行推广意识增强

纪录电影的宣传发行推广意识增强，在《归途列车》《千锤百炼》《我就是我》探索的纪录电影发行尝试上继续前进，借助"互联网＋"的新媒体营销思维和路径，进一步扩宽了纪录电影的院线生存空间。"从资本筹集形式到作品创作主体，从宣发渠道到受众（用户）参与，互联网都改变着传统纪

录片的运作模式。"[1] 互联网给以纪录电影为代表的小众电影带来了更大的生存空间，使其获得了新的发展契机。无论何种题材、何种风格的纪录片，其受众目标都是有限的，能否充分吸引有限的受众是一部影片获得商业成功的关键，对于受众范围狭窄的纪录电影来说更是如此。利用互联网大数据，锁定目标受众，整合多种新媒体宣传路径，对目标受众展开有针对性的宣传成为纪录电影行之有效的发行方式，为越来越多的纪录电影工作者所采用。

新媒体传播方式打破了线性传播、单向传播的传统传播局面，赋予了受众更多发生渠道和表达空间，也给了观众更大的选择权。《我的诗篇》《天梯：蔡国强的艺术》《摇摇晃晃的人间》等作品颠覆了传统宣发的 B2C (Business to Customer) "宣传—发行—影院—观众"的模式，借助大象点映平台，建构了以观众为核心的全新的发行模式。纪录电影的宣传可以借助微博、微信等平台，建立影片的公众微博号，及时更新影片的拍摄进度，保持大众对影片的关注度。《二十二》在拍摄过程中就注意通过社交媒体在网络中形成碎片式的信息交互，将《二十二》提升为一个网络热点。"口碑营销是所有营销手段中性价比最高的一种"[2]，网络时代信息传播的高速、迅捷为这种更具信服力的营销方式提供了极大的便利。观影人利用网络平台自发成为影片的推广者，影评界专业人士的议论和争鸣也能够为影片宣传造势，成功吸引目标受众到影院观看。此外，借助舆论领袖的作用，在电影观影群体中集中造势，扩大电影影响力，也可以吸引更多的观众到影院观看。纪录电影《喜马拉雅天梯》的宣传发行就极其注重借助社会知名人士的社会影响力，前后有王石、陈坤、舒淇等 20 多位知名人士鼎力推荐。《我的诗篇》则借了梁文道、汪涵等人的名人效应。《二十二》吸引了明星张歆艺的注意，张歆艺慷慨解囊，个人出资 100 万元，帮助影片拍摄。在《二十二》宣传发行时，张歆艺公开承认了自己与这部影片的关系，并获得了冯小刚等其他名人的支持。明星的介入和网民参与使得《二十二》从拍摄到放映成为网络媒介热点事件。

依靠网络媒体开展众筹，成为许多独立制片人、低成本影片创作资金的主要来源，也逐渐成为纪录电影获得宣发资金的重要途径。《喜马拉雅天梯》

[1] 何苏六. 中国纪录片发展报告（2015）[M]. 北京：社会科学文献出版社，2015：30.
[2] 余莉. 电影产业概论 [M]. 上海：上海交通大学出版社，2016：160.

高规格的商业宣传花费不小，这些资金主要通过微信朋友圈这一社交平台进行众筹募集。出品人在朋友圈发布信息，准备为电影众筹300万元的宣传发行经费，计划是单笔3万元，共需100人。然而出人意料的是在几个小时内就有超过700人报名，众筹金额达2100万元，远远超过所需。于是发起人设置层层门槛，要求参与人提供自己的户外活动故事以及活动照片，并且将单笔众筹金额降至1万元，在一天半的时间内，就凑齐了400万元，随后陆续接到转账，顺利为影片的宣传发行募集到了足够的资金。[1]《我的诗篇》更是凭借网络自媒体平台，发起了"百城千场"的众筹活动，以网络众筹包场观影的方式改变了纪录电影排片极低的状况，并持续一年之久，覆盖了全国大部分城市。在"观影加社交"理念的驱使下，不仅实现了影院的院线公映，还发掘了一大批有情怀、志趣相投的纪录电影观众，培植了一批潜在的纪录电影忠实观众，为以后的宣传放映打下了坚实基础。《二十二》的发行同样借助社交媒体开展网络众筹，制作团队通过网络公益平台得到了32099名网友资助的100万元。[2] 众筹经费保证了这部作品最终得以进入院线，作为回报，这些网友的名字全部被列入了片尾字幕中。这不仅是感恩之举，同时也锁定了影片的核心观众群。参与众筹者大多是社交媒体的活跃用户，其中有相当一部分人还是各种专业电影微博账号和微信公众号的订阅者甚至是直接运营者，除了参与众筹外，他们也积极投身《二十二》的网络宣传，影片的关注度呈几何量级增加，在专业影迷群体中营造出相当好的口碑。

纪录电影的宣发实践逐渐积累了具有针对性的策略和方案。纪录电影虽然没有商业电影的大制作、大明星、热门IP、绯闻炒作来博人眼球，但纪录电影的真实品质、深邃思想、真挚情感等艺术特质正是不少大众内心渴望的东西。这就需要影片的发行团队结合时代特征，找准大众的心理需求，针对目标受众，结合自己的艺术特质，制定差异化的宣传方式，在众多商业电影中独树一帜，吸引真正有兴趣的观众到影院观看。例如，纪录电影《喜马拉

[1] 雷建军，杨慧. 中国纪录电影发行的困境与破局：以2015年纪录电影《喜马拉雅天梯》的宣发策略为例 [M]//何苏六. 纪录片蓝皮书：中国纪录片发展报告（2016）. 北京：社会科学文献出版社，2016：88-96.

[2] 李泠. 专访《二十二》导演郭柯：让"慰安妇"从历史符号回归为人 [EB/OL]. (2017-08-14) [2019-09-30]. https://www.guancha.cn/guoke001/2017_08_14_422702.shtml.

雅天梯》在借助自媒体平台进行宣传发行之时，并没有采用商业电影煽动式的推广方式，而是以一种亲和的、带有商量的语气进行传播。"这一次，我们试图平静地还原这座山""10月16日，来影院，看世界，等等自己"等宣传文案话语，清新自然却能直击观众心灵，另辟蹊径且暗合影片整体气质，取得了不错的宣传效果。影片上映档期的合理预判和科学利用，也是院线竞争的重要因素。《二十二》选择了在2017年8月14日——第五个世界"慰安妇"纪念日上映。作为国内首部进入院线的"慰安妇"纪录片，《二十二》与这个有特别意义的纪念日碰撞出了火花，影片上映本身成了新闻话题。

与创作人才相比，发掘和培养国内纪录电影制片、发行等具备较高市场意识的专业人才，打造纪录电影独特的宣发团队，提高纪录片长期以来薄弱的发行能力，同样紧迫。在这一轮纪录电影的迅猛发展中，纪录电影的专业营销策划人才团队开始出现。"《喜马拉雅天梯》的创作团队因大多是学院派出身，所以对宣传的重要性和专业性有较为明确的认识。"[1] 它所启用的宣发团队是曾成功发行过《西游记之大圣归来》项目的北京天空之城文化创意有限公司，这个团队有着扎实的互联网和前互联网经验。以标准的商业规格、顶尖的商业团队、顶级的商业物料（广告、预告片等）对《喜马拉雅天梯》进行宣传发行策略的设计，这是影片取得票房佳绩的关键所在。

[1] 雷建军，杨慧.中国纪录电影发行的困境与破局：以2015年纪录电影《喜马拉雅天梯》的宣发策略为例［M］//何苏六.纪录片蓝皮书：中国纪录片发展报告（2016）.北京：社会科学文献出版社，2016：88-96..

第五章

自然人文类纪录片的重构

2006年10月16日，BBC与CCTV控股的中视传媒（China Television Media，以下简称CTV）于英国的布里斯托尔（Bristol）正式签订合作协议。由全球公认的自然历史纪录片制作的头牌机构BBC自然历史部（BBC NHU）与拥有广泛国际销售渠道的BBC环球公司和中视传媒共同出资，中英双方合作拍摄、素材共享、分开剪辑、各自成片。《美丽中国》有BBC版（英文片名为 Wild China）和CTV版两个不同版本。在销售版权与播出渠道方面，"中英经过协商决定采取版权分享的方式：BBC拥有该片在英国的版权，CTV拥有该片在中国国内（除台、港、澳）的版权，英国与中国大陆之外的地区由BBC Worldwide来负责发行和销售"[1]。BBC版 Wild China 在2008年5月11日—2008年6月5日在BBC-2首轮播出时，收视率创历史新高，平均收视率达11.7%。[2] 随后，在澳大利亚、加拿大、韩国等全球60多个国家和地区播映。2008年5月起，BBC版通过网络上传至中国各大门户网站，如56网、搜狐网、酷6网、优酷网、豆瓣网等，获得了很好的收视口碑。2011年元旦，CTV版的《美丽中国》在CCTV新开启的纪录频道作为首播节目推出，引起了广泛关注。2009年9月21日，《美丽中国》获得了第30届美国电视艾美奖新闻与纪录片三项大奖：最佳摄影奖、最佳剪辑奖和最佳音乐音效奖。

《美丽中国》的成功合作标志着中外合拍纪录片进入新的阶段。《美丽中

[1] 冯欣. 动物纪录片研究[M]. 北京：社会科学文献出版社，2014：142.
[2] 冯欣. 从野性到美丽：《美丽中国》[M]//张同道. 经典全案. 北京：中国广播影视出版社，2016：209-245.

国》耗资 500 多万英镑（约 7 500 万人民币）[1]，总长约 6 个小时，拍摄历时 3 年，中英摄制组跨越 26 个省、自治区、直辖市，拍摄了 50 多个国家级的野生动植物和风景保护区，86 种珍奇野生动植物，30 多个民族的生活故事，拍摄的高清影像素材总长超过 500 小时。[2]《美丽中国》的投资之巨、拍摄时间之长、地域之广，打破了以往任何一次纪录片合拍的纪录。在与国际一流媒体的交流与合作中，合作方在自然类纪录片中使用的先进技术设备，外国同行优秀的专业技能、丰富的经验，跨国摄制和国际化运营的全球战略等，打开了中方纪录片人的眼界，冲击了其固守的传统思维，促进了技术更新，提升了纪录片经营管理和传播营销水平。时任 CTV 总经理的高小平认为，与 BBC 的这次合作是一次文化输出，同时更是一次管理与制作经验的学习。[3]"我们需要这样一部全面反映中国风土人情的片子，和 BBC 合作，我们也可以学到很多。而且，通过这次拍摄，我们也锻炼出了一支自己的国际化队伍。"[4] 同时，中方坚持合作中的主动参与，在以英方为主、中方为辅的格局中，做好前期调研、脚本和台词修订、拍摄协助等工作，尤其是实际参与了拍摄脚本的创作，扭转了英方主宰创意的局面。BBC 版的执行制片人布莱恩·里斯说："我确信西方人将在中国学到很多。这绝对不是一个陌生的国家。我们所尊重的价值观在中国同样得到尊重。"[5] 中国复杂历史、文化与具体国情的融合，使得《美丽中国》兼具国际化与本土化特征，延展了 BBC 多年来形成的野生自然题材纪录片的内涵，成就了介于自然类与人文类纪录片之间的一种崭新形态。

第一节 《美丽中国》之前中国动植物类纪录片概况

动植物类纪录片作为自然类纪录片的分支，以动物、植物等一切非人类

[1] 冯欣. 动物纪录片研究 [M]. 北京：社会科学文献出版社，2014：130.
[2] BBC 与央视联手打造高清《美丽中国》未播先火 [EB/OL]. (2008-08-21) [2019-10-02]. https://www.idotag.com/Article/200808/show1062615c32p1.html.
[3] 平客.《美丽中国》：从互不信任开始 [J]. 中国电视（纪录），2009（10）：60-64.
[4] BBC 与央视联手打造高清《美丽中国》未播先火 [EB/OL]. (2008-08-21) [2019-10-02]. https://www.idotag.com/Article/200808/show1062615c32p1.html.
[5] 平客.《美丽中国》：从互不信任开始 [J]. 中国电视（纪录），2009（10）：60-64.

生物的生命特征与活动状态为主要拍摄对象，对动植物本身、动植物之间、动植物与环境之间的种种客观物象及其关系进行再现和表现。需要强调的是，科研片、科教片、教学片、技术推广片、科学杂志片等虽以自然界中的动植物为主体，但其目的在于探索自然规律、预防自然灾害、研究自然生命科学特征等，是纯粹理性的科学记录和普及。动植物类纪录片则寻找人类与自然之间的对话，将情感投注于天地万物，赋予动植物形象某些人的特征，投射人类的道德观、价值观，并反观自身，借助自然的话题，在感性层面与观众产生情感共鸣。"描摹非人类种群世界的生活习性和精神世界时，往往会因为强烈的隔阂而无法深入。影像却突破了这一局限，在文本和现实之间进行缝合与跨越，实现了对生命的准确观察，使观众产生强烈的现实认同感。"[1]如《帝企鹅日记》以拟人的手法宣扬了坚贞不屈的爱情；《微观世界》对于微小生命由衷礼赞；《海洋》以对海洋生物的亲近来认识人类赖以生存的环境，探讨人与海洋的关系。动植物类纪录片完善了以往以人类社会活动为主要拍摄对象的纪录片形态，具有不可替代的特殊地位和强大影响。

一、从国外引进到自主原创的起步

由于动植物类纪录片的拍摄对设备、技术和知识背景有相当高的专业要求，制作费用昂贵、理念意识跟不上等问题制约了中国动植物类纪录片的发展。1981年12月31日，CCTV-3《动物世界》开播，播出的作品让国内观众感受到了动植物纪录片的魅力。伴随着赵忠祥充满磁性的解说，如"春天来了，伊比利亚半岛的森林和草地复苏过来。大地又覆盖上鲜花的地毯。新的生命重新开始……母鹿静静地站在那儿注视着自己的孩子。这些小家伙在他们父母的爱护和保护下躺在草地上休息，享受着春天的时光……"通过屏幕，地球上生存的各种生命为足不出户的电视观众所接触和认识，这便是中国观众对动植物类纪录片的最初印象。《动物世界》的主旨在于介绍大自然中的种种动植物，但更倾向于向观众讲述自然科学。《动物世界》的绝大部分素材由国外引进，再由CCTV重新编辑制作和配音。1994年5月11日，

[1] 高力. 自然之镜：嬗变中的电视生态批评[J]. 当代文坛，2007 (5)：151-153.

CCTV-1 开播《人与自然》栏目。除了介绍动植物和自然知识以外,《人与自然》关注人与动植物之间的相互影响、交互作用,探讨社会、经济与自然的协调、可持续发展,其中出现了关于中国野生动物保护的专题片《秦岭金丝猴》《白鹭的保护》《朱鹮》等。《人与自然》的大部分素材依然由国外引进。云南卫视 2007 年开播的《自然密码》等电视栏目也成为动植物类纪录片展映的重要平台,其主要素材架构也都由国外引进。CCTV-10 旗下的《探索·发现》栏目自 2001 年开播之后推出了如《动物探秘》《原生故事》《动物传奇》《动物吉尼斯》《寻找滇金丝猴》《飘荡在羌塘草原的生命之诗》等由中国纪录片人主创的纪录中国本土动植物的作品。21 世纪后,中国动植物类纪录片的质量和产量逐渐提高,《猴王》《滇金丝猴》《海边有片红树林》《度过生命的危机》《萨马阁的路沙》《蛇·鸟·蛇》《鸟的王国》《老三》《雷鸣之夜》《峨眉一日》《虫虫的生活》《236 号麋鹿·孤独者的故事》《野马之死》《巴斯狂想曲》等作品纷纷涌现。2004 年,国内第一部大型动植物类纪录片《森林之歌》开始投入拍摄。该片由国家林业和草原局投资 1 000 万,CCTV 历时 4 年精心打造,30 多位主创人员跨越 3 万多千米拍摄而成,素材时长 500 多小时,最终成片时长 11 小时,于 2008 年播映。《森林之歌》深入中国的典型林区,足迹遍布东北森林、秦岭、塔克拉玛干沙漠、藏东南林区、神农架、横断山脉、海南热带雨林、南海红树林等,展现了红松、胡杨、云杉、银杏、母生等珍稀的森林物种,以及大熊猫、金丝猴、羚牛、朱鹮、东北虎及长臂猿等中国特有的野生保护动物。

二、从科学知识普及到人文精神表述的尝试

国内最初拍摄制作的动植物类纪录片多以较强的叙述模式来解读动植物的生命科学。近一半内容都是采用数据进行科学知识的介绍和普及。如《萨马阁的路沙》中就有这样的解说:"它们是唯一生活在海拔 4 500 米以上的灵长类动物。""经过 3 年的保护,它们的数量才增加了 100 多头。"在《雷鸣之夜》中,最为常见的解说词就是:"扁颅蝠是唯一一种常年栖息在竹筒里的哺乳动物,不仅有标志性的扁平颅骨,平均体重更只有 3—5 克,是世上最小的一种蝙蝠!"《森林之歌》在关于云横秦岭、北国之松、大漠胡杨、雪

域神木、雨林回响、森林隐士、竹雨随风和碧海红树等的叙说中,改变了纯科普的做法,以"讲故事"的方式,在每一集都编织了趣味盎然、跌宕起伏的故事情节。动物行为被进行了大胆的拟人化解释和戏剧化演绎,动物被作为主人公塑造,其命运在线性铺叙中渐次展开,具有了完整的发展轨迹。哈姆雷特的复仇故事发生在了猴群中,李尔王的故事发生在了老虎身上。如《云横秦岭》描述了川金丝猴群落中权力争夺的争斗细节,以及公金丝猴"甲板""八字头"和母金丝猴"圆圆"之间的恩怨情仇。"讲故事"提升了纪录片的生动性、观赏性,也赋予了动植物类纪录片一定意义上的人文内涵。谢勇的《野马之死》、郭唯的《巴斯狂想曲》等纪录片,采用人性化视角和人格化理念,关照动物的生存、命运甚至情感,突破了传统科普纪录片的局限。《野马之死》以中国"野马还乡保种"计划实施后降生的第一匹野马"准噶尔一号"为对象,记录了它因为难产经历的生命中的最后24小时。《巴斯狂想曲》则对正在避暑的熊猫巴斯的心事进行了种种猜想,深入动物的内心。

三、表现手法的提升与不足

画面加解说是国内动植物类纪录片播映的最主要手法。解说能够将没有语言表述能力的动植物的形态和表现予以清晰的陈述解释,对于画面无法传递的信息予以补充说明,实际而有效。然而在具体作品中,画面与解说的配合往往显得比较机械,甚至重复。解说词常常仅为画面表层内容的简单演说。如《飘荡在羌塘草原的生命之诗》在讲述特殊环境中藏羚羊的生活环境时,航拍镜头中出现了白雪皑皑的青藏山川,湿重的冷空气盘旋在唐古拉山峰。解说响起:"十一月中旬,寒冷的风从唐古拉山口吹向西藏北部的羌塘草原。"话音未落,远景中枯黄草原上的稀疏的藏羚羊入画,紧接着又是解说:"这时,身披厚厚皮毛的藏羚羊陆续来到这里。"解说完全依照画面内容来进行,带有图解科学的说明文味道,呆板生硬且略显啰唆。画面的构图、运镜等也比较单一。如《236号麋鹿·孤独者的故事》从保护区负责人寻找236号麋鹿的动因出发,讲述了236号麋鹿自出生至成年、最后艰难回归野外的故事。无论是236号麋鹿、其他动物还是保护区的负责人,几乎都处于画面的正中心,缺少构图上的变化。该片80%以上的镜头都是中景。光影和

色彩方面的调动也不够精心。声音方面，解说和音乐是主导声源，环境音响和动物音响不够突出。画面组接上一般采用中规中矩的线性的连续式蒙太奇，杂以硬切的转场。镜头随叙事的进展线性切换，时空的转换比较有限，镜头衔接缺少节奏与韵律。值得指出的是，《森林之歌》在声像、语言方面取得了长足的进步。充沛的画面信息，灵活多样的镜头语言，富有层次和表现力的色彩光影，丰富的现场同期声，具有民族特色的音乐处理，汇聚成动人的生态咏叹。

中国动植物类纪录片在短短的几十年间，从无到有，从单纯科普的叙说到人文内涵的注入，从画面构图、运镜的单一到表现手法方面的自觉提升，走过了艰难的摸索历程，创作出了具有鲜明民族特色的作品，着实难能可贵。然而，放眼全球，与BBC、国家地理频道、探索频道、新西兰自然历史频道所创作的作品以及法国自然类纪录片等世界一流的同类作品相比，无论是拍摄制作的硬件，还是经验技巧、学术背景、理念意识，以及传播推广、社会影响等诸多方面，仍然存在着较大差距。

第二节　自然与人文的交融

BBC在拍摄 *Wild China* 之前，已经拥有非常完善和成熟的Wild系列的创作模式。《狂野澳洲》《狂野非洲》等系列，均以野生动物为拍摄主体。英方设想中的 *Wild China* 也将延续这一传统，并为此准备了故事文案。在实际拍摄中，中国文化和现实的复杂性超出了英方的想象，原来的计划几乎无法实施。野生动植物世界与田园牧歌式的农牧业文明、城市化的工业文明这三种生态彼此不可分割，纯粹的动植物主题无法展开。这部纪录片的执行制片人布莱恩·里斯说："BBC过去一直在世界各地拍摄野生动物，而且通常都是拍摄单独的植物或动物，仿佛人类不存在。我在考虑这个系列的时候认为要拍摄人类，因为试图表现出没有人类这样一种做法不止困难，而且还很傻。原因是在中国无论你到哪里都是人。而且人们和他们所在的土地、植物和动物有着千丝万缕的联系。所以我们决定拍摄另一种将人的活动纳入其中的纪录片，也确实找到了方法。这部纪录片主要讲述的是人与环境的关系，他们和所处

的大自然,他们和动植物的关系。我觉得这是种互相的映像。"[1] 合拍过程中,中方工作人员积极努力,对 BBC 原有的 Wild China 创意进行了拓展和补充。中方成立了专门的调研组,协助英方进行调研工作,了解中国不同地区的动物习性,与当地的相关专家和管理机构进行联系,商讨拍摄细节,与英方一起进行拍摄前的实地考察。《美丽中国》的拍摄脚本由英方根据调研结果撰写,参考中方的意见进行修订。担任《潮涌海岸》这一集中方制片的李珂介绍说:"一般情况,我们拿到脚本之后,会根据调研的结果进行讨论,然后再给出修改意见,与英方进行磋商。"[2] 时任 CTV 总经理的高小平印证了这一点,"我们与 BBC 的合约上有一条,中方有权对脚本进行修订。……修订工作主要针对几个方面进行:过时的或来源单一的信息、不确切的说法、核实有错误的信息。当然,还有一些有关中国的过于消极的提法"[3]。

具体拍摄中,中英双方的工作人员被编成 6 个小组,同时在中国各地进行拍摄。每个拍摄小组由英方导演或制片人、摄影师及中方制片人组成,英方负责器材、设备供应以及具体拍摄和后期制作,中方协助现场拍摄和后方工作等。担任《云翔天边》这一集的中方制片人司路路如此描述他们的小组阵容:"每个组 3 到 4 个人,最多的组也就是 7 个人。每个人都得扛着几十斤的设备,在各种地理环境下奔走。我们这两年基本就是这么过来的。"[4] 在中英双方的协商合作,尤其是中方对创意的介入下,Wild 系列的模式和理念被打破,影片围绕人与动植物的关系展开叙述,铺展出自然万物、历史地理、文化习俗、人类生存等纵横交错、复杂立体的中国图景,最终呈现出迥异于 BBC 以往任何一部 Wild 系列作品的面貌。《美丽中国》在向全球展现中国丰富的动植物资源的同时展示独特的民族文化特性,在展现中国美丽风光的同时展现出真实的百姓生活和现代生态与发展的问题。

一、呈现自然万物的神奇

在不同自然生态中,形形色色、珍稀罕见的动植物生生不息,它们的

[1] 平客.《美丽中国》:从互不信任开始 [J]. 中国电视 (纪录), 2009 (10): 60-64.
[2] 平客.《美丽中国》:从互不信任开始 [J]. 中国电视 (纪录), 2009 (10): 60-64.
[3] 平客.《美丽中国》:从互不信任开始 [J]. 中国电视 (纪录), 2009 (10): 60-64.
[4] 平客.《美丽中国》:从互不信任开始 [J]. 中国电视 (纪录), 2009 (10): 60-64.

存在及生存方式构成了《美丽中国》的重要篇章。《美丽中国》的6集分别取景于中国华南、西南、青藏高原、北方、中原大地、东部沿海。生机盎然、绚烂多姿的富饶华南，多雨潮湿、热气腾腾的西南边陲，冰封沉寂、纯净圣洁的神奇高原，地貌丰富、物种奇特的风雪塞外，一马平川、纵横千里的沃土中原，瑰丽绚烂、潮海共生的东部沿岸，一一呈现。《锦绣华南》描绘了奇异多彩的光影映衬下的层层梯田、漂浮在漓江上的竹筏和竹筏上的鸬鹚、早春归来的燕子、流窜于灰岩峭壁中的黑叶猴群、雨雾缭绕耸入云端的砂石剑峰、黑暗中飞舞的蝙蝠、从灭绝边缘生存下来的扬子鳄等。《云翔天边》中，滇金丝猴端坐于白雪飘飘、万籁俱寂的山谷中，热带丛林中独特的鸟类在鸣唱，杜鹃花瓣飘落下的茶马古道逐渐浮现，温暖与潮湿的环境中疣螈在恋爱与繁衍，尸香魔芋花施展着猎食的魔法……《神奇高原》里雾霭笼罩下的青藏高原，白、灰、蓝三色交织，静谧的氛围与极致的色彩涌动着一股原始的生命之气，白雪皑皑中生命接近停滞状态的盘羊孤零地立于山尖，玛旁雍错湖中雄凤头䴙䴘殷切地衔枝筑巢以博得雌鸟欢心，地热温泉中温泉蛇盘花般的肌理被涓涓流淌的泉水映得发亮，野牦牛帮助藏族群众找到地下宝藏冬虫夏草……《风雪塞外》中，野猪凭着敏锐的嗅觉争抢山核桃，驯鹿穿行在茂密的大兴安岭中，奔跑时速度似赛马的鹅喉羚努力在干燥中吸取水分，乒乓球般大小的罗伯罗夫斯基仓鼠藏匿于荒芜中……《沃土中原》中，泥沙俱下、滚滚不息的黄河涌起巨浪拍打岩石，川金丝猴在宁静自由的王国里发出婴儿般的叫声，秦岭野生熊猫用微妙的气味来交流，隐于北京紫竹院公园里双栖双宿的鸳鸯旁若无人地畅游在静谧的湖面上，九寨沟的光影变化宛如色彩梦境……《潮涌海岸》中，象征吉祥、尊贵、长寿的丹顶鹤身姿曼妙，春寒料峭的早晨，港口边一群天鹅醒来，碧波下海水折射的点点光斑映现在鱼群身上，雄性麋鹿将花草挂在角上来吸引异性的注意，客家人的茶园沐浴在温暖的阳光下，出没在大屿岛附近的海豚随海潮而行并用声呐寻找猎物，海南岛上的野生猕猴淘气地泡在凉爽的泳池中……变幻多姿的物貌景观、奇特可爱的动植物生灵勾画出了中国极富感染力的自然生态视像美景。

二、阐释"天人合一"的和美

狄利·杰格德（Dele Jegede）曾说："脱离了文脉背景，面具在博物馆中透过裸露的牙齿和空洞的眼睛，从制作精美的日本玻璃展柜中冷冰冰地瞪着我们……但是它们的使用背景或意义，无论是暗示的或夸大的，却都很少或未曾提及。"[1]《美丽中国》在中英双方的合作下，以画面与解说的合力，将拍摄对象放回其所处的特殊的传统和语境的文脉背景中考察，梳理其中的文化脉络，避免了外在表现与内在意义的割裂，努力将自然景象和物象的展示纳入中国独特的历史、社会、文化背景中，将传奇色彩和异国情调的外向视野与本土化的情境融合，进而深入审美阐释与文化内涵的探询。

《美丽中国》的片头就开宗明义，"人与万物生灵相互依存，成就天人合一的美丽中国"。片尾综述全片，"天人合一，远古、深邃的中国哲学已为人类描绘出一个理想的生存空间，这是富于生命能量的理想，对它的尊崇与践行将直接关系到我们的未来。""天人合一"、人与天地万物的和谐共处的和美思想，由明了的解说贯穿于这部系列作品，内化在人与动物的关系以及人与自然生态的和谐之中。

"天人合一"的思想体现在中国哲学的方方面面，《美丽中国》从各个细节展开了阐释。第五集《沃土中原》试图从"阴阳学说"的角度来解释为什么中医中会有黄鼠狼这样古怪的药材。"中医注重整个人体，而非某个具体部位的病症，目的使体内对立而互补的两股力量重新变得和谐。这两股力量被称为阴、阳。阴阳学说贯穿于中医学说各方面。宇宙是和谐的，而人类与环境密切相关，同时也受环境影响。"因此，治疗人体疾病的药材取自环境。对于为何少林武功模仿飞禽走兽之"闪""展""腾""挪"的问题，解说则做出如此解答："中国哲学认为，人是宇宙万物的一部分，人的智慧来自自然及生活。"如此对纪录片中相关文化表述比较自然的"深描"，即使不能让不同文化背景的观众完全理解，也应该能给他们留下比较深刻的印象，引发相关的跨文化思考，从而有可能让他们在相关感受与思考过程中努力实

[1] 沃特伯格. 什么是艺术 [M]. 李奉栖，张云，胥全文，等译. 重庆：重庆大学出版社，2011：322.

现"远经验"与"近经验"的对话。正如《美丽中国》第六集片末所言："天人合一,远古、深邃的中国哲学已为人类描绘出一个理想的生存空间,这是富于生命能量的理想,对它的尊崇与践行将直接关系到我们的未来。"

三、反思人与自然关系的恶化

在现代化进程中,以人为中心过度征服自然、改造自然导致一系列环境污染、资源浪费等威胁生态系统的问题,人与动植物、自然的关系恶化的问题逐渐显露。《美丽中国》对这些客观存在且具有全球化特征的生态问题并没有刻意回避,没有刻意营造香格里拉式的理想的中国形象,而是在展现绝美的自然生态的同时,毫不避讳生态危机及污染问题。对比呈现秀美山川、神奇生命和环境破坏、珍贵动植物濒临灭绝等现状,并进行深刻的反思,这是其不同于之前同类型纪录片的最为宝贵的地方。

在《云翔天边》中,云南南部工业和旅游业的迅速增长,大规模的现代化基础设施需要开辟更多的茂密丛林,不断涌入的观光客对徘徊在丛林与水泥道路上的野生亚洲象充满好奇。"两个截然不同的世界在这里共生,250头野生亚洲象被严密地保护起来,每年都会有小象出生,种群渐渐地壮大起来。"尽管野生亚洲象得到最大限度的保护,也可以在人类介入的情况下茁壮成长,但人类与野生动植物难免会产生难以调和的矛盾。在有限的自然资源情况下,人类不断向自然攫取,与动植物挤占同一片生存空间。《美丽中国》提醒我们思考:也许有一天,野生亚洲象会逐渐失去野生环境,成为生活在"没有围栏的动物园"里的野生宠物。野生动植物是应该无拘无束地存活在它们熟悉的野生丛林中,还是应该享受在人类搭建的自然保护区里的安全与舒适,同时遭受不断袭来的观光客的叨扰?《风雪塞外》中,野马数量迅速减少,它们和家马争夺草场,草料被家马吃光。人类与动物生存冲突时有发生。《沃土中原》的航拍镜头中,九曲回环、滚滚流淌的母亲河黄河越到下游,河床越窄,水质越浑浊不堪,在画面中异常刺眼。黄土高原上水源枯竭、植被破坏、土壤疏松,沙尘暴频袭,沙漠化面积不断扩大,造成了人与动物共同的生存危机。纪录片不得不追寻背后的原因:近年来黄河岸边工业建设频繁,违规排污、过度抽取水源、开采矿藏等行为肆意掠夺自然资

源。《潮涌海岸》中，渤海湾里的居民大多以捕鱼为生，近期却开始捕捞海蜇。原来，当地追求经济效益，过度使用化肥农药、过度排放污水导致渤海湾水体富营养化，也导致浮游生物大面积爆发，促使海蜇大量生长，挤占原本鱼类生存的空间，恶性循环导致海湾生态失去了平衡。这里表面上讲海蜇的爆发性生长，打破了渔民耕海牧渔的美好愿景，抑制了海湾渔业的可持续发展，实际上却反映着难以扼制甚至危及全球的生态问题。

反思之余，《美丽中国》对环保问题的解决抱有积极乐观的心态。《沃土中原》中说："曾因发展经济忽略环保，现在环保理念已成为中国人生活中最重要的价值观，越来越多人认识到良好的自然与高度发展的现代化中国有着极其深刻的关系，人与自然的和谐是美丽中国的未来。"

第三节 声画纪实性与艺术性的提高

《美丽中国》的主创团队阵容华丽，拥有20余年制片及导演工作经验的布莱恩·里斯担任总制片人，著名洞穴和探险专家、资深野生动植物纪录片制作者菲尔·查普曼担任系列片制片人，由专业野生动植物摄影专家组成摄制团队，主要担纲摄影的自由摄影师贾斯汀·迈奎尔和迈克·勒蒙都曾为BBC、国家地理频道和探索频道拍摄过诸多精品，多次获国际奖项。《美丽中国》采用了Pole-cam高清摄影设备，其影像品质在中国乃至世界首屈一指。麦克卢汉提出的"媒介即信息"的理论，认为媒介本身是真正意义的信息，媒介自身的重要性远大于信息内容的价值。其中的"技术决定论"更是将技术推举到至高无上的地位。尽管这种理论过于偏激和片面，但技术对于社会生产及人类生活的作用不容小觑。成熟的创作理念、丰富的拍摄经验、先进的技术设备，使得《美丽中国》在声画呈现方面令人耳目一新，大大超越了传统的同类型纪录片。

一、影像语言的"意指"丰满

电影符号学家麦茨将影像语言分为"直接意指"（denotation）和"含蓄

意指"（connotation）。"直接意指"是指在形象中被复制的图景，或在声带中被复制的声音即知觉意义；"含蓄意指"则是真正美学的序列类型和限制因素，在电影中表现为框面安排、摄影机运动和光的效果，它们被增附到直接意指的意义上。[1] 也就是说，人、物、景的影像及其声音等属于"直接意指"的范畴，而拍摄景别、角度、构图、运镜等则属于"含蓄意指"的范畴。在《美丽中国》中，美轮美奂的四季时光、变幻多姿的地貌景观、奇特珍稀的动植物、多彩的人文生活被予以淋漓尽致地展现，先进技术和高超手法带来了卓越的画面内容，提高了视听品质、审美体验，改写了物质现实的简单复现，无论在直接意指还是含蓄意指方面，提高了纪录片拍摄捕捉能力和画面呈现能力，增强了影像画面的纪实性和艺术性。

纪录片的再现和表现领域因为技术的推进而不断扩大，许多以往难以拍摄的素材得以捕获。在《美丽中国》BBC版的执行制片人布莱恩·里斯看来："已经不再是带着摄像机和三脚架到丛林里等待动物的时候了。为了使内容更有趣，必须引入新的技术和设备，使大自然能够重现。"[2]《美丽中国》是我国首部以Pole-cam高清摄影设备呈现绝美自然生态的纪录片，画面的逼真细腻非同寻常。如《神奇高原》一集中，悠游自在的温泉蛇盘花般的肌理清晰可辨，被涓涓流淌的泉水映得发亮。《美丽中国》除了常规高清镜头的拍摄，还采用了超越人类视觉局限的超常规镜头，高清设备、红外摄影、延时技术、广角与微观镜头、航拍等带来了令人震撼的罕见影像。《云翔天边》中，在热敏相机的捕捉下，神奇的尸香魔芋花散发出的腐烂气味吸引了腐尸甲虫并借助其授粉；在延时摄影加速记录下，雨季时节一株株竹笋几秒间就冲破层层交织的网状外壳，迎着滚滚而下的晶莹的雨珠拔地而起；在高超的洞穴摄影镜头中，以竹子为食物的竹鼠将竹笋咬断拽进竹根下的小小洞穴里。《潮涌海岸》采用比一般摄影机快80倍的超高速摄影机，精准捕捉到绕在树枝上的花斑蛇捕捉候鸟的精彩瞬间。《锦绣华南》采用红外摄影捕捉漆黑岩壁中黑叶猴摸黑寻觅岩洞深处没有天敌的住处，以及幽黑洞穴中大足鼠耳蝠掠过水面溅起水花的捕鱼瞬间。《神奇高原》中用广角镜头拍摄

[1] 麦茨，等. 电影与方法：符号学文选[M]. 李幼蒸，译. 北京：生活·读书·新知三联书店，2002：8-9.
[2] 平客.《美丽中国》：从互不信任开始[J]. 中国电视（纪录），2009（10）：60-64.

涌起的云雾簇拥着的珠穆朗玛峰，用微观镜头记录生活在珠穆朗玛峰上的跳蛛，它们滴溜溜的八只眼睛如黑漆珠子一样明亮，伟岸的珠穆朗玛峰与小小跳蛛形成了宏观与微观两极视角的对比……

《美丽中国》在真实呈现被摄对象的前提下，在镜头、构图、色彩、影调、光线等方面精雕细琢，融入巧妙的构思和丰富的造型手段，增添原始生态的艺术感染力，赋予纪录片强烈、唯美的影像观感。《美丽中国》的镜头语汇相当成熟精练。如在景别的选择上，一般以远景、全景交代故事发展的地貌特征，采用中景与近景细致呈现周遭环境和特殊、珍稀动物的生存状态或人与自然共同生活的关系，对于一些十分罕见的野生动植物，则用特写镜头予以呈现。如《锦绣华南》在讲述黑叶猴的生存状况时，先采用远景与全景镜头介绍黑叶猴生活的贵州省麻阳河自然保护区陡峭的峡谷，穿插使用中景、近景及特写镜头呈现黑叶猴采食、哺育、休憩及打闹的场景，总共用时4分50秒，共51个镜头，其中有10个是关于黑叶猴眼睛、尾巴、腿部的特写镜头，特写镜头总占比近1/5。正是这些为数不多的特写镜头成为整部纪录片的亮点，拉近了观众与黑叶猴的距离，让观众真切了解黑叶猴的体貌特征。《锦绣华南》中，大足鼠耳蝠掠过水面、溅起水花的静谧画面用运动长镜头展现，保证了自然、生动、完整的效果。宋家爷爷抽着烟依窗眺望，窗外层层梯田，雨燕在空中飞翔，人们在农耕劳作……一系列画面以蒙太奇的片段合成，形象演绎了"燕子归来预示播种季节来临"的情景，描绘出人与自然的亲密关系。在表现水流回畅、山似碧玉的漓江两岸风情时，用摇移镜头、固定镜头等速度比较缓慢的镜头来充分展现自然之美；在处理激烈场景，如鸬鹚捕鱼时，则果断采用短镜头快速切换，动感十足。《风雪塞外》用平拍呈现长城的壮美，用俯拍展现东北峡谷的蔓延，而在表现吐鲁番葡萄时，则从红尾巴沙鼠的低视角出发，以仰拍的视角展示一颗颗晶莹透亮的葡萄，让人垂涎欲滴。《美丽中国》的构图如诗如画：波诡云谲的光影映衬下的层层梯田，漂浮在漓江上如萤火般闪烁的竹筏，白雪飘飘、万籁俱寂端坐枝头的滇金丝猴，杜鹃花瓣覆盖之下的茶马古道……一幅幅美丽的画面渐显渐隐。《美丽中国》的画面色彩斑斓，光影变幻并富有层次感。如《锦绣华南》一集在航拍展现桂林喀斯特地貌时，采用远景的摇镜头拍摄晨曦，橘红色的薄雾笼罩着郁郁葱葱的山川及山脚下沿着河流蜿蜒的青绿色与草黄色的

块块稻田，随着时间的流逝。在全景的固定镜头中，远处朝阳破出云雾，闪现出耀眼的光芒，近处漓江上的渔夫撑着竹筏悠悠地划过水面。《锦绣华南》中的黄山奇景，并没有直白呈现山间晨曦，而是先以全景呈现峭壁中的墨绿色的松树，及其投在泛白灰的花岗崖壁上的随风摇曳的黑色斑影，而后占据画面三分之一的太阳在氤氲的雾气笼罩下缓缓升起，依次折射出淡黄、橙黄、橘黄、紫黄，由浅到深的色彩变化，犹如仙境般幻魅多姿。片头部分以剪影光效勾画出丹顶鹤的曼妙身姿，令人过目难忘。

二、声画一体的立体效果

《美丽中国》充满了丰富的声音。没有刻意的访谈，人物之间的对话、人物与动物之间的对话以人物语言穿插在《美丽中国》中。动物的鸣叫声、呼吼声、动作声，大自然的天籁之音如风声、流水声等，都被悉数记录下来。《美丽中国》的音乐由音乐家巴纳比·泰勒量身定做，西方提琴、电子乐器等与中国民族乐器相融合，演绎出具有浓郁中国风的曲调，时而大气磅礴，时而悠扬婉转，时而充满激情。这些声音素材的充分运用和混合，令《美丽中国》在听觉上丰满立体，生动逼真，具有强烈的艺术感染力。

在多种多样声音和画面的配合上，《美丽中国》坚持了声画同步、形声一体的原则，尽可能还原场景中所蕴含的各种声音，呈现同期声的效果。如《锦绣华南》中，在村民们帮宋家人插秧的场景中，村民一边干活一边说话嬉笑，秧苗被插入水中的声音、孩子们爽朗的笑声、雨燕发出的叽叽叫声……众多声音和画面配合，营造出了身临其境的田园景象。音乐的添加则超出了客观纪实的层面，时而宁静、平缓、婉约，时而猛烈、激荡、冲击，音乐的节奏、情绪和主题与画面完全匹配，赋予了《美丽中国》更多风韵。《锦绣华南》中，山峦叠翠如画幅慢慢展开，富有古典韵味的乐声悠然响起。当画面展现渔民手舞足蹈激励鸬鹚去水里捕鱼时，立即转换成鼓点铿锵、富有动感的音乐，与鸬鹚捕鱼迅速快捷的动作相配合，节奏感非常强烈。在表现黑叶猴敏捷攀岩时，音乐活泼有趣、俏皮生动，符合黑叶猴小巧机灵的特点。大足鼠耳蝠在黑暗中凭借水面反射的声波来寻找猎物，背景音乐则采用现代电子音乐和中国传统乐器结合，营造出神秘、诡异的氛围。在浙江山区

龙现村，村民们在水田里养鲤鱼，稻子熟了，村民们却不急着收割，当稻田里水位慢慢下降，一条条金鲤鱼跃出水面时，喜庆、欢乐的音乐响起，演绎出一曲田园丰收的乐章。又如《潮涌海岸》中，威海市烟磴角村的白天鹅在水中悠游嬉戏，音乐缓慢平静，而在表现蛇捕小鸟的惊险时，音乐立刻变得紧张、危急。丰富的声音元素与画面的有机构成，在逼真再现的基础上，成功地渲染了气氛，衬托了情态，拓展了空间情景。

第四节　科学与故事的结合

"故事！故事！故事何以如此重要？因为观众对故事的需求从摇篮里就开始了，在入学前的七年里就已培养起了对故事的爱好。……什么叫故事？简单地说就是过去的事，就是已经发生的事。除非现场直播，所有纪录片表现的都是故事（何况现场直播可能出现延迟播出的情况）。……无论纪录片还是故事片，其实都是在讲故事。"[1] 人类天生爱好故事，"安全、虚构的故事世界可作为一种训练场所，人们在其中练习和他人的交流，从而熟悉社会习俗与规则"[2]。清晰明了的结构、通俗曲折的情节、激烈的冲突对立……戏剧性故事的生动讲述，几乎成为大多数达到良好传播效果的影视作品的共性。正如资深纪录片专家应启明所言："让中国的纪录片变得善于'讲故事'，这不仅仅是一种拍摄手法，更是符合现代人审美需求的一种表现形式。"[3] 讲故事的能力，也就是根据对"公共期待视野"的预测而铺叙情节、营造结构的能力。《美丽中国》在对动植物及大自然的科学知识进行介绍、普及的同时，以娴熟的技巧讲述了生动活泼而充满趣味的故事，适应了受众的接受心理和欣赏习惯，拉近了与观众的距离。

纪录片的故事编织，要求在客观素材的处理中，抛弃平铺直叙的创作方式，强调表达形式的情节叙事因素，表现一个相对完整和连续的事件，对开

[1] 单万里. 代序：纪录片与故事片优势互补［M］//伯纳德. 纪录片也要讲故事. 孙红云，译. 北京：世界图书出版公司北京公司，2011：13-34.
[2] 万彬彬. 科学纪录片研究［M］. 中国传媒大学出版社，2011：121.
[3] 《海上传奇》公映加座 中国纪录片市场回暖［EB/OL］.（2010-07-05）［2019-10-02］. http://art.china.cn/movie/2010-07/05/content_3592667_2.htm.

端、发展、高潮都有较好的关照，主张结构布局并非按时间顺序做空间上的前后左右的简单排列组合，而是力求在叙事整体性和内在逻辑性的前提下，制造迂曲盘旋的韵律感，使整部纪录片在纵向的流畅情节中，衍生出高低错落、跌宕起伏的节点，挖掘真实中所蕴含的戏剧性，使其具有一定的可视性。与剧情片不同，纪录片很难通过一定场景中演员的肢体和口头表演来演故事，以动植物为题材的纪录片承载了比较多的科学知识，容易显得枯燥乏味，《美丽中国》主要依靠画面的形象展示与解说词的生动讲述来达到使纪录片故事化的目的。在《风雪塞外》中，酷热、干旱的塔克拉玛干沙漠一片死寂，解说缓缓道来："传说在五千多年前，一位公主在桑园里漫步时，一个不寻常的东西掉进了她的茶碗，从中居然可以抽出一根神奇的线，那就是蚕丝。"辽远而奇幻的故事吸引着观众的注意，引出丝绸之路和蚕丝被发现的话题。随后影片又讲述起蚕宝宝吐丝的过程，"一只蛾能产下几百颗卵，孵出的蚕以桑叶为食，在五十天的成长历程中，它们拼命地吃，体重会增加到原来的一万倍，这时候身体里的丝腺能占到身体的四分之一大小，为了能够羽化成蛾，它们会吐出一根丝将自己裹成茧，这根丝的长度能达到一千米"。用亲切的口吻生动形象地向观众普及了蚕宝宝吐丝的知识。接着，解说员又耐心解释缫丝的方法和过程，"千百年来人们还是会用这种传统的方法缫丝，先把蚕茧丢入加热的碱水中，直到蚕茧渐渐散开变成一缕缕丝，这些被收集起来的丝之后将被纺成生丝"。由传说故事引起观众对蚕丝的兴趣，到以讲述事件过程的方式来解释吐丝、缫丝的知识，环环相扣、引人入胜，在饶有趣味的故事中，传播了科学知识。同样，《风雪塞外》中关于赫哲族渔民捕鱼的片段，画面依次呈现了赫哲族居民凿冰、牵网、再次凿冰、拉网收鱼的场景，切换节奏较快，仅凭画面信息，观众并不能很好地了解赫哲族的捕鱼方式。画外音解说响起："首先他们在冰层上凿一个洞，目的是要在冰下布上渔网，这可是个技术活，接着距离第一个洞二十米远的地方再凿开一个洞，将悬有重物的绳子放入洞中，然后他们用一根长竹竿勾住绳子，将冰层下面的渔网牵引到适当的位置。几天过后，他们会来检查网中的收获。"这种说明类似现场解说，以富有引导性的话语扩充画面信息，增强了画面叙事的逻辑性和连贯性。全知视角的解说词在解释、阐明画面意蕴、引领认知的同时，也满足了观众对于故事的期待。

悬念是"创作者在处理情节、设置冲突、展示人物命运时，利用受众面对未来发展不确定的、怀疑的、神秘的情形所持有的兴奋、期待、多虑、好奇的心理而做的一种悬而未决的处理方式"[1]。通过反复提问的主观诱导，设置富有启发性的悬念，计划稍后揭晓的疑问，刺激受众寻求谜底的乐趣，引发深思和参与。这可以使观众在心理上始终保持新鲜感，满足了与生俱来的好奇心，是吸引一般观众的有效手段。纪录片中，悬念的设置主要依靠解说词和画面的配合来完成。《锦绣华南》中，水田里蛙声一片，庄重浑厚的解说响起，"夜幕降临，古老的仪式开始了"这句话引起了观众的疑问——古老的仪式到底是什么呢？观众带着极大的兴趣继续往下看。原来，水田里的青蛙处于交配时期，雄蛙为了吸引雌蛙的注意争相鸣叫。此时画面切换到一只在水中慢慢行走的池鹭，解说词提示"太过招摇的举动却暗藏着杀机"，观众不由得好奇"杀机是什么"。紧接着，池鹭迅速地逮住一只青蛙，一口吞了下去。在介绍稻鱼共养的段落时，先是在重峦叠嶂的浙江山区，村民老杨开门外出劳作，解说词如此叙说："在梯田层叠的浙江山区，人们还延续着古朴简单的生活方式。早上七点，龙现村最能赚钱的男人开工了。"观众不禁想知道老杨为什么是村里最能赚钱的男人？这和古朴简单的生活方式又有什么关系？老杨在金灿灿的稻田中行走，解说员又说道："今天老杨不光惦记着稻子，他心里还有更重要的事。热火朝天的收割已经开始，老杨的稻子也成熟了，但是他并不急于收割。对他来说，水稻并不是唯一的经济来源。他的篮子里藏着一个秘密。"为什么老杨不急于收割已经成熟的稻子？篮子里的秘密究竟是什么？随着老杨扒开土层，放低水位，一条条肥硕的鲤鱼从水稻田里现身。"水位下降，秘密揭开了，原来是金色的鲤鱼。"至此，谜底终于揭开了。"早在700多年前，龙现村的村民就发现能在水田里放养鲤鱼。"原来老杨传承了古老的生态养殖方法，这使得他成为村里最能赚钱的人。比起枯燥乏味地叙说，故弄玄虚地设置悬念，影片讲述了扣人心弦，跌宕起伏的故事，充分吸引着观众的眼球。

在大量零碎的声像资料和素材中，选择能够构成故事的戏剧化元素，强

[1] 蔡之国. 电视纪录片的叙事悬念 [J]. 当代传播，2007（6）：122-123.

调故事元素之间的矛盾冲突，编织激动人心的、能引起人心理变化的情节内容，加强观众对于故事发展的预测、期待，可以帮助观众保持长久的观赏兴趣。《美丽中国》在叙事策略上融入了一些细节冲突，尤其是关于野生动物之间的争斗段落，在缓和的情感基调中注入惊险刺激的叙事活力，造成观众观看时的心理差异，缓解观众的审美疲劳。如《神奇高原》中关于鼠兔被棕熊、狐狸猎杀的片段，夏天到来，美丽的牧草和鲜花装点起原本荒芜的高原，花团锦簇，景象迷人，玲珑可爱的鼠兔惬意地身处其间。"勤劳的鼠兔无意间成了天然的生态维护者"，突然解说的话锋一转，"但不幸的是，它们生活在危机四伏的逆境中"。在鼠兔周边，虎视眈眈的棕熊和狐狸正垂涎欲滴。此时，激烈紧张的鼓点响起，宁静被打破，棕熊、狐狸和鼠兔三者猎捕、竞争和逃命的戏剧事件拉开帷幕。棕熊奋力奔来，用利爪刨开鼠兔的巢穴。狐狸则在一旁耐心地静静等待时机，突然，它冲杀出来，最终捕获了美味的鼠兔。唯美安稳的时刻上演了一出捕杀好戏。观众的心理在闲适舒缓和心惊肉跳的转变中，获得了满足。

叙述视角和方式的转变是《美丽中国》擅长讲故事的又一表征。纪录片解说词多以全知全能的第三人称"他者"视角来解释、阐明、强调画面中可能包含的多重蕴意，引领观众的认知，解说者更多地表现为一种观察者的身份。《美丽中国》则重视解说词在感情传递方面的作用。《美丽中国》的解说声情并茂，从动物的视角出发，采用拟人化、低姿态的语言，力求贴近它们的喜怒哀乐，生动亲切，毫无说教意味。如《锦绣华南》描写小扬子鳄破壳而出的故事，"扬子鳄的蛋已经成型了，小鳄鱼需要尽快地破壳而出。似乎有人正在寻找着什么？无助的小鳄鱼必须依靠自己的力量去弄碎坚硬的蛋壳，这可不是一件容易的事。时间一分一秒地过去了，小鳄鱼用了两个小时，才把头伸出蛋壳，它现在需要积聚力量，进行最后一搏。小鳄鱼终于完全从蛋壳中爬了出来。它奋力争先，对于外面的世界，小家伙已经迫不及待"。这一段关于小鳄鱼降生的描述，没有采用绝对客观的冰冷口吻，也没有刻意使用华丽的辞藻，而是带有某种怜爱之情，朴实的语言生动形象地描述了小扬子鳄出生的艰难和喜悦，观众也仿佛化身为小扬子鳄中的一员，与它们同呼吸共命运，一同破壳而出。

第五节　超时空大跨度的叙事

　　故事片致力于表达出一种超越日常生活状态的情境，更多地诉诸感知，而在纪录片中，创作主体以观察、体认日常生活的独特视角，通过选择、缝合和点化，从感知层面上升到认知层面。认知是纪录片的天然品格，也是它不得不承载的任务。对时空结构进行营造的可能性正隐藏在纪录片的这一认知品格中。时间和空间是人类认知客观世界的两大概念工具，人类凭借时空进行感知。然而，仅仅是时空的自然组合，人类难以达成从感知向认知的攀升。万事万物都处于一种连续的时空关系中。在这种关系中，事物的存在状态具有一种即时的随意性和无序性。在以动植物为表现核心的自然类纪录片中，动物与动物的关系、动物与植物的关系、动植物与环境的关系、动植物与人类的关系等，很少有严密的逻辑联系，而往往表现为一种模糊的状态。人们必须在时空进展的过程中去识别它，使它有序化，从而了解事实所蕴含的意义。面对流动的时间和浩渺的空间，如果不能超越时空，不能打破时空在感性层次上的自然结合，人类的理性就只能在感性的汪洋中沉浮。蒙太奇赋予了纪录片表现时空的极大的自由。蒙太奇摆脱了实际时空的束缚，利用艺术的假定性将物理时空转化为屏幕时空，既具有空间的拓展性，又具有时间的连续性，时间随空间的伸展而流动，空间随时间的延续而变化。摄影（像）机拍下的、未经剪辑的零散、琐碎，甚至语意不详的镜头片段既无意义，也无美学价值，只有根据表达意义和情节发展的需要整体构思，按照蒙太奇原则运用艺术技巧组接起来，将镜头、场面和段落做合乎逻辑、富有节奏的重新组合，使之构成一个有机的艺术整体，才能将富有社会意义和艺术价值的视觉形象传达给观众。《美丽中国》充分调用超时空大跨度的蒙太奇，对现实素材进行重新组合和构造，打破原有时空的限制，构筑起纪录文本的叙事框架，由形象、声音、环境氛围、心理氛围组成信息结构，从中展现主体的认识和思考。

　　影视屏幕上的空间形式包括再现空间和构成空间。再现空间也就是通过摄像机的记录特性和运动特性再现物质的直观空间，让人产生真实的空间

感。观众在连续时间的流动空间中，得到空间再现的知觉。如《美丽中国》中，鸟儿飞翔在蓝天，竹笋从地面钻出来，小竹鼠在洞里拽竹笋……摄像机的拍摄和运动所记录的影像完成了空间塑形的任务，把观众带入如上所述的大自然中。在此基础上，影视作品也可以通过蒙太奇的手法，形成具有一定假定性意味的构成空间。构成空间就是创作者运用艺术思维创作的空间，它是将一系列记录着真实空间场景的片段，经过筛选、取舍、重新组合，通过格式塔的完型来建构的空间形态。它利用人的视觉经验和心理机制的变化使得时间和空间得到拓展和延伸。《美丽中国》以复杂多彩的地貌空间作为主要叙事骨架，"除了第六集叙事沿着中国海岸线南下比较条理化之外，其他五集基本采用网状的叙事线索——沿着主要山脉和河流走线，随着季风和季节更迭的脚步，回环往复地将六大块地区区域——华南、西南、青藏高原、北部、中原、东部进行织梭式的细述"[1]。第六集《潮涌海岸》遵循地理位置的空间顺序，沿着中国海岸线一路南下，进行信息的编码。第一集至第五集，沿着河流的走向、山川的分布，伴随着季节与风的更替，回环往复地将长城内外、寒冷的青藏高原、酷热的热带雨林、黄河流域、长江流域以及蜿蜒的海岸线进行织网式的编排，围绕各个区域内分布的动植物及其与人类的关系展开叙事。例如，《风雪塞外》中，从万里长城开始，向北进入冰天雪地的北方、浩瀚的大兴安岭、内蒙古草原，往西到达炎热的干旱草原、塔克拉玛干沙漠、吐鲁番绿洲、喀什、天山、准噶尔盆地，再由长城向北来到哈尔滨。《沃土中原》则从北京启程，由华北平原到黄土高原、秦岭山脉，又回到北京，再到嵩山少林寺、长江扬子鳄自然保护区、四川大熊猫繁殖中心、卧龙国家自然保护区、陕西洋县保护区、峨眉山，接着再次来到秦岭，最后回到北京。每一地区的自然风貌和动植物形态各成独立篇章，根据空间的变化，以板块结构完成叙事段落与段落之间的连接。通过蒙太奇实现不局限于一地的远距离的空间转移，使得《美丽中国》呈现出宏大的视野，提供了以往自然类纪录片无法比拟的丰富多元的信息。这些以空间顺序被串联起来的看似毫无联系、各自独立的板块内容在严密的逻辑思维下被组合交织，统一于创作者主观的思考链中，清晰地传递出叙事意图，引发了观众的积极

[1] 冯欣. 动物纪录片研究[M]. 北京：社会科学文献出版社，2014：157.

思考。例如，《锦绣华南》中，桂林漓江上渔民和鸬鹚合作，云南元阳梯田和水稻耕种与其地貌特征有关，贵州山区人们守候雨燕归来开启播种，贵州麻阳石灰岩山区谷地黑叶猴、燕子、蝙蝠与人类共享生活空间，贵州草海老耿独特的捕鱼方式，张家界天子山规模化的野生动物保护网络，安徽宣城畲施珍与儿子20年来对扬子鳄的精心照顾，稻田收割时觅食的金腰燕，浙江山区鲤鱼和水稻共养的古老传统，最后到鸟类越冬的集合地鄱阳湖，空间转场之繁复让人惊诧。正如该集片头解说所述："在这里生生不息的人们，怎样与万物生灵相互依存？怎样创造生活的经典，带来天人合一的美丽中国？"在娴熟的剪辑手法和流畅的解说中，所有的叙事片段都围绕着人与动植物的关系展开，共同阐述着和谐共生、互惠共存这一主题思想，其用意之深让人叹服。

蒙太奇可以让时间节点前移或后推，使得过去、现在、将来三种时间相互交织。日常生活中，我们只能体会时间的流逝却无从改变。在影视屏幕上，时间可以倒流，可以穿梭前进，也可以静止，得到了自由的变化。《美丽中国》正体现了这种时间的幻觉。《云翔天边》中关于香格里拉的描述，先以横断山脉作为切入点，画面从冰雪消融的冬末切换到万物复苏的初春，一片姹紫嫣红、生机盎然的景象。风起云涌中，画面逐渐褪去色彩，黑白影像把时间拉到一个世纪前，解说词伴随着珍贵的影像资料，开始叙说植物猎人约瑟夫·洛克在香格里拉翻越险峻的高山，跨越激流的峡谷来寻找珍稀植物的一系列探险活动和香格里拉被西方发现的历史。在展现洛克用玻璃板照相技术留下的植物照片时，画面悄然从黑白转为彩色。随后，画面上呈现出怒江沿岸的风貌，狂啸的河水上，沿岸百姓不动声色地背负行囊、滑过绳索、越过江面。此时，黑白影像又把时间拉回到100多年前，洛克和当地百姓用树林中的藤蔓制成粗绳，并用牦牛油加以润滑，使得40个人、15头驴成功渡江。进入怒江峡谷的另一端时，画面再次切换成彩色模式，云南高黎贡山的热带丛林色彩绚烂，漫山遍野的杜鹃花吸引着各种鸟类。在这段不到6分钟的叙事中，随着代表过去的黑白影像的插入，观众经历了现在到过去、过去到现在、现在回到过去、过去又回到现在的体验。在时间的穿梭中，香格里拉的前世今生完全展现出来，大大拓展了叙事的容量，提高了观赏的乐趣。

《美丽中国》对蒙太奇的运用可谓手到擒来，往往通过特定的技巧来改变循规蹈矩的单调方式，强化作品的叙事表意。如对平行蒙太奇手法的多次巧妙运用。平行蒙太奇是指两条以上的情节线并行表现，分别叙述，相互穿插，最后统一在一个完整的情节结构中，揭示一个统一的主题。在上文所述《云翔天边》中关于怒江两岸百姓滑索渡江的段落，在赶集的日子里，村民们带着牲畜飞跃峡谷的场景和集市的热闹喧嚣平行交叉，画面反复交织变化，传递出紧凑的节奏感，营造了热烈的气氛，滑索和赶集之间的内在关系也清晰阐明了。又如《锦绣华南》中关于人工孵化、培育扬子鳄技术的介绍，安徽宣城的湖中小岛是扬子鳄的家，湖面上急速划过一艘小船，扬子鳄的蛋已经成熟，小鳄鱼需要破壳而出，船上的村民似乎在寻找什么，小扬子鳄用尽全身的力气极力冲破坚硬的蛋壳，侧面镜头中小船继续在湖上巡游，时间一分一秒地过去了，小鳄鱼花了 2 个小时时间将头伸出蛋壳，正在积聚全部力量，最后一搏，此时画面插入村民划船的背影，小鳄鱼最终完全争破蛋壳，行船的画面再次出现，小鳄鱼迫不及待地爬向外面的世界。小船靠岸，村民们带着绿色的网篮上岛，小扬子鳄急切地爬行，村民一路前行，很快找到孵化的地方，把小扬子鳄一条条放入网兜。此时解说词说明画面中的主人公畲施珍照顾扬子鳄 20 年，对其生长时间掌握得非常准确。随后，畲施珍小心地将小鳄鱼放入池水中，解说员说她将精心照顾它们半年时间，直到它们能回归自然。从畲施珍寻找扬子鳄的视角单线铺陈，很可能会使叙事平淡无趣，陷入窠臼。将小扬子鳄破壳而出和畲施珍的行动作双线并行的剪辑，使得画面富有变化，节奏轻快。更重要的是，在不同视角的叙事交织中，影片表现了人与动物之间守护与被守护的关系以及人对动物的关爱。

第六节　模式更新与本土化发展

因为中方的积极参与，《美丽中国》改变了 BBC 自然纪录片的传统模式，"人文"元素的融入，突破了野生动植物的垄断地位，纯粹的、远离人类日常生活的野生自然的单纯呈现被人与自然和谐共处的美丽图景所取代。在《美丽中国》之后，BBC 推出了《人类星球》（*Human Planet*），探讨极

地、山区、海洋、丛林、草原、河流、沙漠、城市等复杂地貌环境的人类活动。"其创意思路完全归功于《美丽中国》，因此应当被视为《美丽中国》的衍生产品。"[1]

《美丽中国》的成功进一步打开了中外纪录片的合作通道。《美丽中国》之后，BBC进一步深化了与中国的合作。2009年8月，英国大使馆、英国贸易投资总署在中国举办了"中英电视合作论坛"，CTV与BBC环球公司、凤凰卫视、五洲传播等机构就合作进行了探讨。BBC环球公司的中国区工作打开了新局面。2010年8月25日，BBC环球公司的中国展示会进入北京电视节，与搜狐公司签署了在中国的首份数字内容协议。2012年起，CCTV纪录频道陆续启动了需"联合摄制"的20多部国际纪录片项目，包括与BBC联合摄制的《改变地球的一代人》《生命的奇迹》《非洲》等。

《美丽中国》对中国纪录片的创作实践带来了深远影响。"陈晓卿（《舌尖上的中国》的导演）并不避讳称自己曾经借鉴了很多国外优秀纪录片的拍摄方法，比如像BBC与央视合作拍摄的《美丽中国》就是创作组的研究对象。"[2]导演曾海若和他的拍摄团队在构思《第三极》时，看到了热播并引起反响的《舌尖上的中国》《人类星球》《生命》等，提出"能不能把西藏题材也拍成这样的"[3]。于是，《第三极》大量使用了高空拍摄、微观拍摄、延时拍摄、高速拍摄、水下拍摄等多种手段，这些也正是《美丽中国》常用的拍摄手法。同样，"王冲宵（《茶，一片树叶的故事》的导演）坦承，在形式上，《茶，一片树叶的故事》参考了《人类星球》《美丽中国》等纪录片。中国故事，国际表达，这是该片出品方追求的境界。从学习、模仿开始，我们有必要扎实地把这类纪录片做成熟，当然也需要在表达方式上有所突破，否则就会千篇一律"[4]。

[1] 冯欣.从野性到美丽：《美丽中国》[M]//张同道.经典全案.北京：中国广播影视出版社，2016：209-245.
[2] 黄小河.《舌尖上的中国》热播 业内人士解读成功秘诀[EB/OL].(2012-05-21)[2019-10-02].http://sn.people.com.cn/n/2014/0409/c186331-20960577.html.
[3] 吴子茹.纪录片《第三极》：西藏的别样表达[EB/OL].(2017-09-24)[2019-10-02].http://www.360doc.com/content/17/0924/22/29309113_689788799.shtml.
[4] 张鹏.《茶，一片树叶的故事》获评《综艺》年度纪录片.[EB/OL].(2014-03-01)[2019-10-02].http://www.tvoao.com/a/157607.aspx.

一、内容主题方面的模仿与提升

《美丽中国》激发了国内纪录片领域对动植物题材的兴趣。2015 年，《野性的呼唤》作为中国首部全景式野生动物纪录片，聚焦中国濒危野生动物及其生存现状，以戏剧化方式讲述了有关野生动物的动人故事拍摄了最难以拍摄的珍稀动物雪豹、世界上最大的鱼鲸鲨、全世界目前发现的仅有的两只活体斑鳖等，记录和再现了金丝猴英雄救美、大熊猫发情争斗等珍贵瞬间。"《野性的呼唤》中许多镜头是擅长纪录片的 BBC 都没有拍到过的，已经引起了国际同行的关注"[1]。北京纪实频道 2015 年开播的《奇趣自然》以高清影像展示了原始森林、滩涂沼泽、广阔草原、幽深洞穴、大江大海、陡峭险峰、沙漠戈壁、皑皑雪原、热带雨林等数十种不同生态环境，以及生存其间的大小生物。大陆桥文化传媒集团在 2015 年推出的《中国金丝猴》和 2016 年推出的《盲猴岁月》，被国家地理频道买断并全球首播。2016 年，SMG 尚世影业、迪士尼影业、北京环球艺动影业联合出品的动物纪录片《我们诞生在中国》上演了大熊猫丫丫和美美母女、金丝猴淘淘一家、雪豹达娃一家三个动物家庭在四季更迭中的生命故事，在中国和美国均取得了不俗的票房成绩。

《美丽中国》对本土纪录片的内容影响更多体现为广义上的人文纪录片对于自然生态主题的自觉阐述。《舌尖上的中国》在内容上以食物为主，但是对食材的获取、处理、加工，都基于人们对自然的认识了解、对自然规律的把握，食物成为表现人与自然亲密关系最直接的纽带。《舌尖上的中国》在表现美味食物带来的愉悦感时，也印证了人与自然和谐共处的关系。如《我们的田野》一集中，加车村居民有意识地在稻田里养殖鸭子和鲤鱼，鱼和鸭可以帮助糯稻清除虫害，它们的粪便又可以为糯稻提供充足的养分，稻、鱼、鸭共同种养、互补相生，最大限度地保护了自然生态系统，同时促进了生产，构建了一种"天人合一"的理想世界，延续了《美丽中国》中尊重自然规律的主题，又有意识地加入了百姓运用自然系统进行生产的行为。

[1] 黄堃. 耗时 6 年拍摄 中国纪录片重拾博物学情怀 [EB/OL]. (2015-08-24) [2019-10-02]. http://chinese.people.com.cn/n/2015/0824/c42309-27508032.html.

《自然的馈赠》则触及了当下渔业资源锐减的现状。林红旗和船员们经过长达两个小时的捕捞，仅打捞上一些水母。漆黑夜幕下，林红旗的捕鱼船孤零无助地飘荡在浩瀚的海面上，林红旗愁眉紧锁。从反面让我们深思，自然的馈赠不是无限的，海洋生态系统必须悉心维护。纪录片《天河》借鉴《美丽中国》的叙述思路，沿着雅鲁藏布江河流，在表现流域美好的自然风光、人文风情及民族文化的同时，也揭开了青藏高原特殊地理环境与条件下，人与动物面临的不可避免的危机与灾难，全面呈现了西藏地区的世代相传的自然观。在《源》这一集中，桑噶一家的夏季牧场紧靠雅鲁藏布江杰玛央宗冰川附近，镜头中，水草丰美、阳光普照的草原上，桑噶家里的羚羊与野生羚羊慢慢地游走在绿油油的草场中，享受着得天独厚的美味。牧场的牦牛群中，桑噶的大女儿央宗看到一头小牦牛偷偷去喝牦牛妈妈的奶水，央宗心急地跑过去拉住小牦牛，谁知小牦牛的力气太大，一动也不动，央宗大声喊阿妈过来帮忙，阿妈一把拉住绳子拽走了倔强的小牦牛，央宗看到小牦牛失落的样子在一旁咯咯发笑。类似这样人与动物和谐相处的田园牧歌式的生活场景在夏季的牧场上不时地上演。《天河》针对环境退化的现象倡导人们身体力行地保护身边的每一寸土地。《源》中，牧民与当地人民政府相互配合，一同保护野生动植物。扎达牧民在雪地放牧时捡到被遗弃小雪豹，立即交给阿里森林公安局暂时饲养，等到两只小雪豹有捕食能力再放生野外；《三江之地》中，牧民琼珠家响应西藏人民政府推行的草原生态补助奖励机制，将家里饲养的100头牦牛，减少到70头。琼珠家一直坚持使用天然牛粪作为燃料，他们认为晒干的牛粪不会污染河流，天然清洁，易燃好用；《雅砻江畔》里的米玛大叔为每一位杰德秀小朋友讲述雅鲁藏布江边上的沙丘变绿洲的故事，在口口相传的过程中，激发杰德秀小朋友对环境保护的热情。

在国际化合作的启发下，中国纪录片工作者也尝试以"深描"的方法来考察本土文化，把宏观的视野收拢到对局部的、个别的、具体的事件的关注上，在细节的白描中理解和解读文化，而不仅仅呈现现实，用纪录片的特殊手段分析、诠释表面的现象。就像《舌尖上的中国》并不执着于厨艺菜系、烹饪技巧、食材食器的介绍，而是将美食转译为普通中国人的人生百味，诠释中国文化意义系统（structure of signification）中人与人的关系。"《舌尖上的中国》虽然讲述的是关于食物的故事，但食物更多的是被置于家庭伦理

的框架之中,在这里食物不再是简单的一道菜,而是在维系着传统家庭里最稳定的伦理关系。"[1]浙江宁波顾阿婆家四世同堂,全家人团聚的时刻一年也只有两三次,每次顾阿婆都不怕劳累早早准备好大家喜爱的年糕。苗家姑娘龙毅的童年记忆深处最快乐的事情就是每年妈妈用禾花鱼做蒸鱼吃,如今龙毅熟练掌握了这门手艺。长辈通过食物传递对后辈的关心,细心烹制的美食蕴藏着最真挚的情感,仪式感的饮食活动加固了亲情,爱以美食为中介在代际间蔓延开来。生活在北京的金顺姬每次回呼兰河老家都会带回满满一冰箱的泡菜,四川陈婆婆为儿女们精心准备地道的川味豆瓣,家乡的味道与情感就这样被封存起来。也许,我们对常吃的家乡菜并不觉得新鲜,食物的口感、菜肴的味道却悄然地植根于舌尖的味蕾深处,幻化成特殊的思乡的符号。"对于任何个人来说,符号的意思就是这个符号所引起的一套情境和感情的活动。"[2]当你远离家乡,家乡的食物成为一种真实的情感寄托,是亲人、朋友间团聚的美好记忆,是亲朋发自心底最真挚的祝福,特别容易拨动中国观众的心弦。

二、视听表达的唯美追求和深刻表现

《美丽中国》自觉地将影像用于叙事,通过丰富的景别变化、富有美感的画面构图、绚烂的光影变化等,一改镜头直接传递信息内容的冷静客观的风格,将艺术元素与纪实元素彼此融会,富有观感又不失真实。《舌尖上的中国》《第三极》等纪录片继承了《美丽中国》唯美的影像风格,并将其发扬光大。

《舌尖上的中国》注重以景别的变化突出镜头的表现力与感染力。片中多用微距摄影、中近景与特写来展现了食材与食物的细节,一般使用中景、近景表现人物活动。当画面转场或是介绍客观背景时才使用全景,其中,尤其注重特写镜头的运用。《主食的故事》中的丁村人在制作面食时,和面、揉面、擀面、蒸面、切面等一系列工序,共19个镜头的一气呵成,只有3个中近景镜头,其余全为特写镜头,淋漓尽致地展现了食材的细节与纹路。同样,讲述绥德老黄蒸的黄馍馍时,倒糜子、上碾、筛面、炒糜子、揉面、

[1] 刘涛. 纪录片《舌尖上的中国》的三重叙事语境探析 [J]. 中国电视, 2012 (9): 85-88.
[2] 施拉姆, 波特. 传播学概论 [M]. 陈亮, 周立方, 李启, 译. 北京: 新华出版社, 1984.70.

发酵共 1 分 36 秒的 24 个镜头中，14 个是特写镜头，特写镜头不仅对准了黄馍馍也对准了老黄本人。老黄赶着驴子拉磨碾糜子的 27 秒画面中，接近 11 秒的时间是磨盘随着驴子转动的特写镜头。熹微的阳光被石磨中间的柱子阻隔，随着转动的磨盘时隐时现，老黄眼中清晰映射出磨盘上经过岁月洗礼的道道痕迹，顿时一种时间的流逝、历史的沉淀、辛劳的甘甜感涌上心头。正如贝拉·巴拉兹所说："优秀的特写都是富有人情味的，它们作用于我们的心灵，而不是我们的眼睛。"[1] 洁白的莲藕薄片、泛着黄色光亮的馍馍、橙黄的高汤、红油鲜辣与白汤清亮交汇的重庆火锅……《舌尖上的中国》充分展示出中国美食的"色"的审美特征，在写实与写意的相互交融中娓娓道来。《第三极》在《美丽中国》的基础上采用 4K 超清画质摄录仪器，其分辨率达到高清设备的 9 倍，在画质清晰度、色彩饱和度、明暗对比度等方面给观众提供了前所未有的视觉体验。《高原之歌》中，画面由下至上展现拉萨城一角和远处的山峦，底部色调最暗，沿着城镇的道路延伸至远方，拓展画面纵深感，中部明暗对比强烈的山峦与上部的云中泻出的阳光相呼应，采用散点透视法营造出"咫尺千里"的空间感。在《大山儿女》呈现的原始土林和土林遗迹的画面中，增加了浅蓝、白灰等冷色调，降低了土黄、浓褐、深红等暖色调的纯度，深浅色彩相互叠加，烘托出沧桑的时代感。《舌尖上的中国》于构图上精心编排，在呈现生活本真的同时洋溢着强烈的艺术气息。四平八稳的对称式构图，如四川九寨沟、绍兴水乡等地的圆满、安稳、美好的风貌，表达了人们现世安稳、国泰民安、风调雨顺、欣欣向荣的美好愿景；中性平衡的构图，如绍兴酱油的开篇，黄金分割线上花猫慵懒地蹲坐在桥墩上，微微俯拍的角度顺着花猫的视线望向远处静谧的水乡，闲趣、从容而美好；三角形构图，如《自然的馈赠》中渔网在捕鱼者身上，两边散开，使得画面富有动感而不失优雅，产生了较强的视觉冲击力。推拉摇移跟升降等运镜手法得到了充分使用，航拍等新技术的普遍使用带来了视像的推陈出新。《第三极》中大量使用八翼飞行器，使镜头更加贴近被摄对象，营造出身临其境的感觉。如《大山儿女》一集土林地貌的展示，八翼飞行器贴地飞行，镜头由低向高并逐渐前推，以特殊的视角展现了无边无际的荒漠。

[1] 巴拉兹. 电影美学 [M]. 何力, 译. 北京：中国电影出版社，1982：280.

声音的处理方面，除了延续《美丽中国》对自然音响的敏感记录和再现外，《舌尖上的中国》更加注重采用真实电影的访谈手段，以现实生活与内心世界的交互，开拓纪录片的表达深度。访谈中人物形象的生动展现使得纪录片超越生活表象进入人物内心世界，在表面纪实的基础上做更深层次的内心真实的探讨和有效表达，提升纪录片对于人物心理的展现及心理活动的刻画能力，引发受众的情感共鸣。根据社会学家戈夫曼的"情境"理论，人类的社会行为类似于戏剧的舞台表演，在后台区域和前台区域有不同的行为表现。在前台区域，人们倾向于扮演相对理想化的社会角色，而在后台区域，则更为随性率真。"真实电影"的采访手段有意识地刺激或挑起受访者的反应，迫使他们回答一些平时不会思考或是根本不愿意提及的问题，有助于突破浅表，呈现被拍摄对象的后台行为，挖掘被生活表象隐藏的真实。《舌尖上的中国》复合使用现场同期音响和拍摄对象的访谈录音，在真切、鲜活的生活情景中，观众聆听拍摄对象抑扬顿挫的声音，观察画面传递的神态、眼神、小动作等细微的肢体语言，感知人物性格特点、心理状态和蕴藏的丰富情感。住在黄土高坡上的黄国盛麻利地骑着三轮车去镇上卖黄馍馍，在三轮车咯噔咯噔的声音中，老黄冲着镜头笑着说："我58了，我要好好干。"充满活力的老黄使得寒冷的黄土高坡也顿添暖意。老黄也有自己的一套简单可行的人生准则："辛苦就能赚来钱，不干，身子懒的人没人给他钱。"淳朴的老黄对自己制作黄馍馍的手艺十分自信："我卖黄馍馍都七八年了，可好吃了，上去就卖完，上去就卖完，吃过的人都说没问题。"老黄自信热情的回答表述出对生活的满足自适，对制作黄馍馍由衷的热爱。云南建水古城制作美味豆腐的姚贵文和王翠华夫妇，辛苦一天后坐在门口的台阶上休息。安徽寿县毛豆腐坊的妹妹表示对辛苦做豆腐的姐姐的心疼："我就想她不要一直做下去，不要像我妈那样。"香港和兴腊味家的阿添如此表述对腊味的喜爱："很多年轻人不愿意做那么辛苦的工作，花多些心思认识一下你在做的事情，就一定会从里面获得更大的成功感。"在湖北省挖藕的圣武对茂荣说："我家里盖房子的钱，孩子的读书钱，全是我挖藕挣的。"这些语言看似简单质朴，却是人们最真挚的情感表达，蕴含着人们对生活的信仰、对事业的追求、对人生的期待、对自我的激励，令人动容。

三、叙事技巧的锤炼

《美丽中国》以真实客观的镜头记录动植物的生存状态及自然风光，以精彩的声音、画面，素材的超时空流转，配合富有引导性的解说词，增强了画面叙事的逻辑性、丰富性和吸引力，有利于打动观众。中国的纪录片创作在吸收借鉴国外经验的基础上，结合民族文化和审美特征，进行了多方面的探索实践。

以动植物为主的纪录片在以科学姿态解读自然的同时，尝试采用戏剧元素对真实素材进行加工，将学科信息自然融入故事化的讲述中。在2015年播出的纪录片《神农架》第一集《神往之地》中，美国阿拉巴马大学的博士生凯文正在下谷坪土家族乡的某处池潭寻找宁陕小头蛇，镜头紧紧跟随在凯文身后，同时解说声响起，"神农架600米海拔处，温暖潮湿的环境，使得这里成为蛇类出没的乐园"，随后，凯文越过石滩爬上岩石，影片中又传来解说声，"宁陕小头蛇是否会在此出现，凯文并不能确定，但在溪流的岩缝中凯文却常常能碰到神农架最大最凶猛的王锦蛇，当地人称它为大王蛇"。这时，眼尖的凯文瞥到旁边大岩石下盘旋着一条大王蛇，立刻走了过去。具有强烈代入感的精简解说与画面元素结合，在介绍地理环境特征的同时，解释人物行动和心理，让观众对事件过程了然于心。同样，《神农架》在讲述神农架地区的金丝猴种群时，其描述手法并不是纯粹的科学解读，而是采用拟人的手法叙述金丝猴种群中发生的故事。故事伊始，解说词引用大量科学统计数据展开有说服力的介绍，"生活在研究基地旁的这群金丝猴总共有80多只，包含4个家庭，相对于神农架1 200只金丝猴来而言，它们只是一个很小的群落"。接下来，以拟人化的方式重点讲述了金丝猴瑛瑛与大胆这个小家庭的故事。如关于他们的孩子出生的片段，"从深山回来后的第三天清晨，瑛瑛的孩子出生了，这是它与大胆的第二个孩子"。刚出生的小金丝猴皮毛颜色与父母的相差较大，解说员解释道："新生的金丝猴毛发是黑色的，8个月后，它的毛发将由黑转白，6年之后，它将会像它父母一样，换上一身金色的外衣。"确切的数字和精准的描述如实介绍了金丝猴的生理特征和生活状况，起到了科普的作用。故事继续，虽然已经有一个孩子，大胆

还是一手扯着小金丝猴宝宝的手臂，一手扯着它的小腿背在身后，叽叽喳喳地喊叫不停，让瑛瑛又气又急，这时解说声又响起，"大胆对家里的新成员喜爱有加，不过照顾孩子显然不是它的专长"。饶有趣味的解说不仅解释了画面内容，又富有戏剧性，不免让人莞尔。科学解读与故事的融合，避免了纯粹科学表述的刻板生硬和因纯粹虚构而导致的整体失真。

有意识地制造悬念，调动观众好奇心理，增强叙事的吸引力，成为众多纪录片的普遍手法。《茶，一片树叶的故事》中，李曙韵的自我格言是"不美则死"，这种近乎苛刻的标准渗透在每一场精心准备的茶会中。这次李曙韵决定将茶会的场所转移到高原上，举办自己人生中的第一场露天茶会。李曙韵为此专门制作了服装与乐器，从台湾购置了精致的茶具。经过三个月的准备，一切就绪，茶会的场所最终选在香格里拉。高原上的露天茶会能不能成功？影片运用蒙太奇的形式使两组画面交叉并置，一边是晴空万里，一边是工作人员按部就班布置茶座，竖起挂满五彩经幡的木杆，一切显得那么自然和谐。正当一切准备就绪时，天空突然阴沉下来，狂风乱作。席间，李曙韵皱起了眉头，观众紧张的情绪也被调动起来。此时，原定的茶会入场时间马上到了。茶会还能如期举行吗？倏忽之间，天空又放晴了，客人们陆续入座，"宇宙天地"的高原茶会终于随着清脆的钹声开场。无常的天气使得茶会是否能成功举办的悬念始终似一个谜团牵引着观众的心，节奏从缓慢到紧张，再从局促到坦然，在一波三折中，满足了观众对故事的期望。

越来越多的纪录片注意到了叙事视角的重要性。《舌尖上的中国》以内化视角来贴近人物的喜怒哀乐，具有人情味的解说引发观众的情感共鸣。《主食的故事》中，宁宁淘气地挤在曾祖外婆的身边，用小手扒拉着做年糕的面粉，解说员道："五岁的宁宁最高兴的事情就是跟着曾祖外婆一起做年糕。等宁宁长大的时候，也许不会记得年糕的做法，但那种柔韧筋道的口感，承载着家庭的味道，则会留在宁宁一生的记忆里。"从宁宁的视角，设身处地地体会人物的内心。《转化的灵感》里，解说词如此叙说姚贵文和王翠华夫妇的生活："姚贵文和王翠华围绕着豆腐的生活清淡辛苦。丈夫最大的愿望是能够去远方的大湖钓鱼，虽然他从来没有钓过鱼。在这对夫妇眼里，每一颗豆子都很珍贵。它们能够帮助自己供养子女，过幸福安稳的生活。"由豆腐触及生活，最终触及姚贵文和王翠华夫妇质朴的情感世界。平

实的内化式的解说,触动了观众内心最真挚最柔软的部分。

四、发散式的叙事建构

《美丽中国》打破了按照因果关系、时间顺序、人物情节等具有明显逻辑线索进行叙事的方式,在超越普通时空界限的基础上,大跨度呈现幅员辽阔的美丽中国,将其中的动物、植物、人类及三者间交叉重叠的关系采用发散式的叙事方式建构起来。这种多方位多角度的叙事风格被《舌尖上的中国》等纪录片沿用。

《茶,一片树叶的故事》也同样采用超时空大跨度的叙事叙述方式,将以时间为脉络的纵向扩充和以空间为主体的横向勾连相结合。《茶,一片树叶的故事》的叙事主体以"茶"为线索,其叙事空间不仅跨越中国各地区,而且遍布亚洲、非洲、欧洲,将空间主体的内容延伸至国外,以国内与国外的茶文化为轴线,以各国茶叶现状为切入点,回溯各国茶叶种植历史及茶与人的故事,展现出更宽阔的国际视野。如《他乡·故乡》聚焦世界茶文化中心区域,追忆茶文化背后特殊的历史、自然以及人文原因。卢瑞铭与美斯乐茶叶交织的人生故事由三个不同的时空构成:20 年前,自小生活在台湾茶园的卢瑞铭追随前妻到泰国美斯乐一起种茶。现在,卢瑞铭结束了与前妻的婚姻,留在美斯乐重新开创茶园,制作新的"东方美人"乌龙茶,组成了新的家庭。美斯乐的茶叶发展与卢瑞铭的人生相互交融。又如刘驰一家与茶的故事。故事从北京胡同里刘驰与他的国际大家庭的聚会讲起。国际家庭起源于他的曾祖父刘峻周。这时黑白影像资料回溯到 1893 年,当时刘峻周受邀于俄国的商人波波夫去格鲁吉亚种茶,开创了红极一时的"刘茶"。镜头又回到现在,刘峻周的茶园已经荒芜,格鲁吉亚政府希望刘驰能够挽救失传的"刘茶"工艺,刘驰几经辗转得知"刘茶"的制茶工艺来源于中国的祁门红茶。刘驰家人与茶的故事的叙事跨度从北京到格鲁吉亚再到中国南方祁门红茶的产地,以"茶"为脉络,探究了"刘茶"与刘家人的前世今生。

《舌尖上的中国》则将发散式的叙事结构由时空的组合扩展至内容的延伸和转化。意大利美食专栏作家和社会活动家卡罗·佩特里尼写作的《慢食运动》将美食学扩散到植物学、遗传学、物理学、化学、作物学、农业学、

畜牧业学、生态学等广泛领域。《舌尖上的中国》以食物为中心，由食材出发，推至与其相关的其他方面。执行导演任长箴表示："第一条提到了植物学，那就是涉及物种、自然、土地，我就从这一条当中延伸出《自然的馈赠》。"[1]《自然的馈赠》从中国丰富的自然景观说起，先介绍生长其中的松茸，从松茸难以保鲜引申至同样难以保鲜的冬笋，从冬笋清爽的口感提到相似的大头甜笋，由大头甜笋的不易储藏又讲到容易储存的诺邓火腿。而品质优良的诺邓火腿需要长时间发酵，这又引申到要想挖出卖相极佳的湖北嘉鱼的莲藕同样需要时间与耐心。同样，几千千米外的查干湖和广西三岛上的渔民也在向湖水与海洋求得自然的馈赠。在四季了的交替中，叙事从温润的南方讲到寒冷的东北，从湖北嘉鱼湖上讲到广西三岛海岸。除时空的流转外，逻辑上的深层关联同时被凸显。家庭作为叙事的核心元素，呈现出叙事架构从一个家庭到另一个家庭的转变。《自然的馈赠》中，以云南香格里拉采拾松茸的卓玛母女作为开篇，讲到浙江的老包在毛竹林里找新鲜的冬笋，为家人做一顿可口的油焖冬笋，再到柳州盛夏的竹林里阿亮与家人一同制作柳州酸笋，接着讲老黄教儿子制作诺邓火腿，湖北嘉鱼圣武和茂荣兄弟合力挖藕为生，最后查干湖的"鱼把头"石宝柱的家人为其做一顿上冰前的鱼头餐……一个个家庭串联起了中国美食的丰富内涵，表现了中国传统的农耕文明孕育出的以家庭为单位的生存方式和"家国同构"的传统观念。

[1] 赵大伟. 舌尖体走红 你所不知道的《舌尖上的中国》[EB/OL]. (2012-05-29) [2019-10-02]. http://cul.sohu.com/20120529/n344318720.shtml.

第六章

合拍纪录片的国家形象塑造与国际传播

随着传播学研究的深入开展,关于传播效果的子弹理论（bullet theory）、皮下注射器（hypodermic needle）的强效果论被否定。议程设置假说（the agenda-setting hypothesis）、教养理论（cultivation theory）的有限效果或适度效果以及沉默的螺旋理论（the spiral of silence）认为：在特定情况下,可以称之为大众传播强效果的现象存在。大众传播的效果可能大、可能小,但是普遍认为其在受众认知、情感、意愿等方面能够产生影响,促成、纠正、改变受众对现实世界的印象和观点,具备建构社会事实的意义的功能。智利纪录片导演顾兹曼认为,纪录片之于国家就如同相册之于家庭一般。"任何社会中的大众传媒都未曾停止过制造她的国家话语。"[1]纪录片镌刻着现时的光与影,让人在应事观物中突破认知的囿限,获得有关本国或他国的印象。纪录片的"非虚构"特征,切近真实的本质和强烈可信的表达效果、广泛丰富的内容、生动形象的表达,往往能引发受众心理与情感的参与,达成认知方面的沟通,可以更好地实现不同意识形态及文化形态之间的交流和传播,是塑造民族与国家形象的重要载体。仲呈祥先生提出："如今的电视纪录片,作为成为'显学'的电视文化的重要组成部分之一,承担着覆盖面最广、影响力最大、渗透性最强的电视传媒纪录历史与现实的使命。"[2]早在二战期间,美国社会心理学家卡尔·霍夫兰针对弗兰克·卡普拉制作的系列纪录电影《我们为何而战》的传播效果进行研究,得出了如下结论："《我们为何而战》系列片增加了士兵对那些导致第二次世界大战的事件的认识,而

[1] 巴尔诺. 世界纪录电影史［M］. 张德魁,冷铁铮,译. 北京：中国电影出版社,1992：237.
[2] 仲呈祥. 审美之旅：仲呈祥文艺评论选［M］. 北京：中国青年出版社,2008：294..

且，态度有了改变。"[1] 尽管之后的研究将大众媒介的传播影响更为理性地归结为有限效果，但这并不能撼动纪录片在意识形态建构上的重要地位，例如，莱尼·里芬斯塔尔的《意志的胜利》爆发出强大的感召力量。进入21世纪以来，以《九月中的七日》为代表的一系列"9·11"题材的美国纪录片正极力刻画一个伤痕累累的、被迫成为"反恐英雄"的美国形象。2003年，美国政府与好莱坞合作，发起了题为"共同价值观"（Shared Values Initiative）的活动，其核心内容是在伊斯兰国家电视节目中播放系列纪录片，展示在美国的阿拉伯人的生存状况，意在改善美国的负面刻板形象，塑造遵循"普适价值"的善意的国家形象。

一般来说，形象指的是客观的人与事的外在表现，是外部诸多特征在视觉上的反映，是"一种客观具体事物的主观印象，是客观刺激物经主体思维活动加工或建构的产物，是直接或间接引起主体思想情感等意识活动的迹象或印象"[2]。形于外而诉之于内的整体不可分割，形象这一概念又超越了直观可感的表层，涉及内在意义性的方面，接近于罗兰·巴特所谓的能指与所指结成一体的"意指"（signification）的含义。艺术（包括纪录片）概念中的形象，来源于人类现实生活，艺术家运用一定的审美意识和审美想象将来源于生活的素材加以浓缩、移植、象征和评定，在作品中形成新的可供审美的对象。"国家形象是一个国家对自己的认知以及国际体系中其他行为体对它的认知的结合；它是一系列信息输入和输出产生的结果，是一个结构十分明确的信息资本。"[3] 国家形象是多种因素共同作用的产物，其具体内涵是综合且多面的，包括政治、经济、自然生态环境，以及一个国家所承载的民族精神，普通民众的生活现状、精神面貌等。其中，有关国家的支配性实力，如土地等基本资源、经济力量、军事力量、科技力量等物质力量被称为"硬实力"，而文化、教育、法律、道德、民族精神等方面则属于"软实力"的范畴。国家形象是反映国家发展现状的一面镜子，是国家软、硬实力呈现在世界面前的样貌，具有重要的影响力与凝聚力。形象本身是一个集合了客观、主观、情感、真实等多种复杂因素的概念，而关于国家形

[1] 罗杰斯. 传播学史[M]. 殷晓蓉，译. 上海：上海译文出版社，2002：391.
[2] 管文虎. 国家形象论[M]. 成都：电子科技大学出版社，2000：22.
[3] 姜荣文. 全球语境国家形象片的制作与传播[M]. 杭州：浙江大学出版社，2012：2.

象的认识因为地理、语言、文化、种族等方面的障碍更带有强烈的主观性，有很大的可以提升和改变的空间。因而，如何塑造、阐释、传播积极的国家形象已经成为世界各国的战略性行为，是一项需要长期建设和维护的系统工程。

进入21世纪后，中国经济在全球的迅速崛起引起世界的瞩目；与此同时，中国"威胁论""危害论"等负面言论四起，国家形象的塑造显得格外迫切。纪录片是塑造国家形象最有说服力的表达窗口之一。较之于一般意义上的纪录片，旨在塑造国家形象或事实上促成国家形象描绘及传播的纪录片，尤其注重观众的接受与认可、交流与沟通。因此，这一类纪录片的创作更注重技巧的锤炼和经验的累积。西方国家制作的中国题材纪录片，不乏误解，歪曲中国的社会现实、价值观念、政治制度和民族文化。通过与国际知名机构合作、邀请国际团队参与创作等方式，中外合作能够产生1+1＞2的聚合式效应，选择适合国际传播的题材、手法和叙说方式，打开国际主流途径的传播渠道，开展多形式、多层次对外交流，促进文化互鉴，直接参与国际对话，打造华丽的中国名片，以正能量的形象增强中国在全球的感召力和影响力。近些年来，隶属于国务院新闻办公室的五洲传播中心与探索频道、国家地理频道、美国FOX电视网、英国雄狮公司、美国历史频道、新加坡IFA公司、日本TCJ株式会社等，CCTV与BBC、英国雄狮公司、英国天空电视台、德法公共电视台（ARTE）、法国国家电视集团、奥地利国家广播集团、澳大利亚野熊公司、澳大利亚海之光影视公司、新西兰自然历史公司等，国务院新闻办公室与探索频道、新加坡Beach House制作公司、美国3net电视网、英国独立电视台ITV联合制等，云集将来传媒（上海）有限公司与韩国放送公社（Korean Broadcasting System，以下简称KBS）、韩国文化传播公司（Munhwa Broadcasting Corporation，以下简称MBC）等，均开展了广泛的纪录片合作，打造了一系列具备国际化的表意内涵、表达方式和传播渠道的纪录片。被拍摄片由被描述的"他者"，转为积极参与表述的"我"；表达由外在的器物性的"观看"，进入内在的人文性的"勘探"；手段方式由单一刻板，转变为灵活多样、不拘一格……中外合拍中，纪录片的立意格局、叙说内核、阐释视角、表述方式以及投资经营等诸多方面颠覆了以往的种种做法，体现出中国纪录片在国家形象塑造方面的策略和手

法调整。

第一节　加大投资提升话语权

　　纪录片的中外合拍经历了投资角色转变、由被动转为主动的过程。改革开放以后，从《丝绸之路》《话说长江》《望长城》等中外合拍项目开始，初期的合拍主要以外方投资为主，中方主要提供历史文化资源和后勤服务等，通过合作，学习外方的先进技术、纪实手法、创作理念、美学风格、营销管理等。此外，一些境外媒体和制作机构出于成本控制和选题操作的可行性等多方面考虑，常常委托中方机构或人员为其量身定做中国题材的纪录片，如 NHK 就曾委托中国独立制片人拍摄中国题材的纪录片，云南卫视因为占据独特的少数民族文化资源和地理便捷经常承制海外投资的纪录片。在这些合作中，中方并不掌握纪录片的决定权，对外传播话语权相对较弱。以《中国建筑奇观》为例，它是五洲传播中心与 Discovery 亚洲电视网联合制作的系列纪录片，是探索频道全球摄制的纪录片系列《建筑奇观》中的一个子集，显现出探索频道"全球化思考，区域化执行"的风格。自 2004 年至今，《中国建筑奇观》系列已陆续推出《国家体育场——鸟巢》《打造北京 T3 航站楼》《青藏铁路》《中国西安古城》《中国北京古城》等十多部纪录片。尽管是中外联合制作，但《中国建筑奇观》的投资、主创团队（导演、摄影、剪辑等）主要还是来自西方，因而，作品以西方的视角选择性地展现中国的地标景观、人文底蕴，影射中国政治经济地位的崛起。

　　2010 年之后，随着中国经济持续增长、国家实力迅速增强、国际地位日益提高，纪录片的国家形象塑造和国际传播的功能越来越得到重视。同时，市场氛围和经济意识的成熟，纪录片的商业诉求也越来越强烈，纪录片渴望进入国际市场获得收益。在此背景下，国外投资出品、中方参与制作的合作模式相对减少。国家级媒体、有实力的地方媒体和民营制作公司纷纷投资，凭借资金优势展开联合摄制，日益广阔的中外合拍空间内，中外纪录片人才、技术、平台、资本、市场进入了一个全面对接的新时代，中方的主导权和话语权逐渐增强。目前，中外合作的主要模式有如下几种。

一、中方投资、外方参与

这种方式下，中方能完全掌握合作的主动权和纪录片作品的最终剪辑权，同时在全球范围内广纳贤才和采购技术，借助国际人才的专业技能和技术资源，在充分表达中方意图的前提下，使纪录片达到国际化水准和国际传播的目的。如 2015 年，由 CCTV 和中共甘肃省委宣传部联合出品、北京伯璟文化传播有限公司承制的纪录片《河西走廊》，聘请了英国摄影师布莱恩·麦克达马特（Brian McDairmant）担任摄影指导。布莱恩·麦克达马特曾经担任 BBC 纪录片 Wild China 的摄影师并两次获得艾美奖。在《河西走廊》中，他带领团队进行春季空镜拍摄。美国摄影师科里·罗素·布朗（Cory Russell Brown）则负责夏季星空和八一冰川的拍摄。在一流技术和人才的助力下，《河西走廊》的画面浩瀚空灵，壮丽唯美。《河西走廊》的主题音乐《河西走廊之梦》由希腊著名音乐家雅尼（Yanni）创作，这是雅尼首次为纪录片配乐。雅尼创造性地选用了颇具西部风情又十分古老的杜读管来演奏，悠扬深邃。2015 年，江苏卫视制作的《外国人眼中的南京大屠杀》以曾经在南京的西方亲历者、侵华日军老兵、日本普通民众及历史学者为视角，利用大量亲历者的原始资料和珍贵历史文献档案还原历史，揭示了南京大屠杀的历史真相。该片起用了日本、美国摄影师和德国作曲家。由 CCTV、澳大利亚野熊公司、中国国际电视总公司联合制作的纪录片《长征》（国际版）从监制、编导、撰稿、解说、剪辑都聘请了国外人员来担任。纪录片《云与梦之间》由 CCTV 纪录频道全额投资，邀请英国纪录片导演菲尔·阿格兰（Phil Agland）团队承制。CCTV 纪录频道投资并摄制的《发现肯尼亚》邀请马来西亚水下摄影团队参与。CCTV 和安徽广播电视台联合出品的《大黄山》邀请奥地利航拍团队参与，使镜头得以穿越黄山的云雾与峡谷，捕捉到了大量以往难得一见的壮观景象。CCTV 纪录频道全额投资，委托美国 Roller Coaster Road 云霄制作公司制作的《金山》，由国家地理频道全球节目执行副总裁史蒂夫·伯恩斯坦（Steve Bernstein）担任制片人，讲述了 19 世纪中国劳工在美国西部修建铁路的曲折历史及《排华法案》所产生的巨大影响。这些作品因为完全由中方出资，立意和阐述完全从中方立场

出发，外方主要负责具体技术和拍摄制作环节，外方的介入保障了纪录片的品质，提供了国际传播的便利。中方主导、外方参与，实现了借助国际力量传递中国声音的目的。

二、共同投资、联合出品

CCTV 2011年与BBC合作的《隐秘王国》，与新西兰自然历史公司合作的《野性的终结》；2012年与韩国广播公司联合制作的《汉江奇迹》；2013年BBC、探索频道联合摄制的《改变地球的一代人》，与BBC、探索频道、法国国家电视集团联合摄制的《非洲》，与国家地理频道联合摄制的《秘境中国之天坑》，与澳大利亚银幕组织、澳大利亚国际事务与贸易部合作的《来自澳大利亚的故事》；2015年与NHK、美国科学频道、新西兰自然历史公司、法国ARTE电视台、瑞典SVT电视台联合摄制的《生命的力量Ⅱ》；2016年与BBC、BBC环球公司、北德广播电视台联合摄制的《猎捕》，与奥地利国家广播集团、ARTE电视台联合摄制的《番茄的胜利》（这也是CCTV纪录频道与奥地利国家广播集团建立合作关系后首个联合摄制项目），与五洲传播中心、法国国家电视集团联合摄制的《中国设计》，与BBC、德法公共电视台联合摄制的《中国艺术》，与英国天空电视台、国家地理频道联合摄制的《大熊猫》；2017年与BBC合作的《生命的奇迹》；等等。这些都是共同投资，联合制作的。云集将来传媒（上海）有限公司2016年与MBC合作了《伟大一餐》，与BBC合作了《海岸中国》，与NHK合作了《为歌而行》。

这种合作方式的好处是中外双方能够分担拍摄制作的巨额成本，降低彼此承担的市场风险，对于中方而言，能够借助国际上丰厚的技术、人才资源、创作经验，拓宽选题和表达上的国际视野，提升作品的品质和竞争力，延展媒介市场空间，实现商业盈利的目的，并借助合作方的平台建构国际传播的格局。欠缺之处在于由于共同出资，合作双方在资源互补的基础上，往往要进行经济和文化的双重博弈。中方的话语权受限，不得不在协商中维护合作关系。可是，即使在共同投资的合作中，中方也立足于"中国故事，国际表达"，力图通过投入资金占比，以及创作理念、技术、手法等方面的逐

渐提高，在纪录片的选题、立意、拍摄、剪辑、后期制作等环节赢得更多的表决权，提出有建设性的意见，讲好中国故事，传递中国精神，解读中国文化及价值观，以此推向世界各国主流媒体，逐步跨时空、跨文化地树立积极正面的国家形象。如2017年CCTV纪录频道与新西兰自然历史公司制作了《大太平洋》，该片创作开始就强调中国话语权，将中国故事、中国元素在作品中展现，借助多国合作实现中国声音、中国文化的传递。[1]如该片国际制片人田源所言："在今后的国际合拍中，向内挖掘拍摄素材，向外寻求国际化的载体，形成以'中'为主的多变合作格局，将更有利于向世界传播真正的中国声音。"[2]

第二节　多样化选题与全方位形象展示

以真实为基石的纪录片往往被认为如同"镜子"一般折射客观存在。其实，即使是镜子也不可能面面俱到地映现整个世界，它只能面对某一方向，选择一些而忽略其他。纪录片正是在选题的遮蔽与敞开中选择和展示、定义和解释，夯筑起一定的意义体系。纪录片的选题具有相当宽阔的广度，自然风貌、人文历史、科技发现、经济发展、社会民生等都可以进入纪录片创作者的视线，其丰富多样性为国家形象的全方位、立体塑造提供了可能与基础。同时，只有优质的、特色鲜明的内容才能在竞争激烈的全球传播媒介中尽可能吸引观众的注意，满足他们的探知欲望，并影响他们对中国的认识和理解。

对于中国这样一个历史悠久、文化积淀丰厚的国家，历史文化既为影视创作提供着取之不尽、用之不竭的源泉，也是中国纪录片创作中最有民族特色和传播影响力的选题资源。民族国家的意识形态认同需要征用和转换传统资源。法国社会学家莫里斯·哈布瓦赫认为，集体记忆是一个特定社会群体

[1] 田源. 中外合拍片里的中国话语权的强化：以纪录片《大太平洋》的摄制为例[J]. 中国电视，2017（6）：63-66.

[2] 田源. 中外合拍片里的中国话语权的强化：以纪录片《大太平洋》的摄制为例[J]. 中国电视，2017（6）：63-66.

成员共享往事的过程和结果，保证集体记忆传承的条件是社会交往及群体意识需要提取该记忆的延续性。[1] 美国社会学家保罗·康纳顿进一步提出，"任何社会秩序下的参与者必须具有一个共同的记忆……我们对现在的体验，大多取决于我们对过去的了解；我们有关过去的形象，通常服务于现存社会秩序的合法化"。[2] 历史事件、文物遗迹、人文景观等的记录和表达，见微知著，镌刻着民族国家的旧时光影，承载着深厚的历史文化底蕴，让当代人在应事观物中突破认知的囿限，能够在全球化的大背景下，塑造民族精神的内聚性和同一性，整合不同的话语形态，引领观众认同中国的历史文化传统。《中国建筑奇观》中的《中国西安古城》《中国北京古城》等纪录片借助探索频道的平台，向全球观众展现了中国古代建筑的精湛技艺、璀璨成就及其人文底蕴。2016 年，CCTV、英国雄狮公司、中国国际电视总公司和中国山东大众报业集团联合拍摄的纪录片《孔子》在 ARTE 播出。该片以全世界认可的中国伟大思想家、教育家、政治家孔子为表现对象，由"孔子其人""传奇""哲学""至圣先师""传承""当今"等篇章构成，全面呈现了孔子的生命历程、思想体系和国际影响。2016 年，国家地理频道与 BBC 合拍了纪录片《秦始皇陵的惊天秘密》，该片由获艾美奖提名的英国制片人修米·布兰坦（Hugh Ballantyne）与中国导演陈凯歌联合执导，利用现代遥感技术探测尚未发掘的堪称世界奇迹的秦始皇陵，描绘出深埋地下的秘密图景。BBC、德法公共电视台与 CCTV 纪录频道联合摄制的《中国艺术》堪称中国古代艺术简史，以历史与美学的观点提炼出中国艺术的演变轨迹，从安阳甲骨文、秦始皇陵兵马俑、敦煌壁画与雕塑、宋元文人画、明青花瓷、郎世宁的绘画到现代艺术等，以两千年的中国艺术之旅，完成了一次传统与现代、中国与西方的对话。2016 年，澳大利亚 Foxtel 历史频道播出 CCTV 科教频道与澳大利亚野熊公司合作的《改变世界的战争》。这是一次中国抗战历程的简略梳理，力图让西方观众重新认识中国在世界反法西斯战争中发挥的重要作用。

除了历史辉煌的一面外，发展和迅速崛起也是中国形象不可忽略的一面。2013 年，CCTV 与 BBC 合作拍摄了《改变地球的一代人》，展现了人类

[1] 哈布瓦赫. 论集体记忆 [M]. 毕然，郭金华，译. 上海：上海人民出版社，2002：58.
[2] 康纳顿. 社会如何记忆 [M]. 纳日碧力戈，译. 上海：上海人民出版社，2000：3-4.

对地球的改变。人类创造的一系列工程正在改变着整个地球的面貌。近30年中，越来越多的中国人的身影出现在了世界级的巨大工程中。如中国南方一家建筑公司以15天的时间建成了一座30层的高楼，并以此谈及中国用不到20年的时间建成了8万平方千米的高速公路。《改变地球的一代人》将中国的故事纳入世界发展的当代题材。2012年，中国国务院新闻办公室与探索频道、英国独立电视台ITV联合制作了《北京地铁系统》，拍摄了世界上运营里程最长的地下轨道交通系统——北京地铁系统。该片回顾了北京轨道交通艰难的发展过程，记录了建设者们运用最新科学技术，克服各种复杂地质环境的障碍，想尽办法保护文物等细节。2015年由中国五洲传播中心与国家地理频道联合拍摄的纪录片《鸟瞰中国》，在航拍的视角下，描绘了蔚为壮观的中国影像。该纪录片的上集《源远流长》主要是地理风貌的展现，如傣族的万人泼水节、四川的乐山大佛、张家界的奇特景观、哈萨克族万马奔腾的草原、延绵万里的长城；下集《继往开来》则审视了中国的当下发展，展现了现代都市上海发达的交通系统、人造海滩上的人山人海、千千万万根特高压电缆、铺天盖地的太阳能电池板等。2015年，五洲传播中心与探索频道合作的纪录片《运行中国》聚焦中国当下的快速发展，关注的是城市变迁、科技创新、民生愿景。2016年，五洲传播中心与探索频道联合制作了《开创者X：丝路崛起》，不同于此前众多丝路题材纪录片着眼于古丝绸之路的历史和文明，《开创者X：丝路崛起》重点讲述了当代人发挥着创新的力量，推进新丝绸之路的崛起和复兴。高铁技术、预制工艺等新技术的创新，现代工程奇迹和现代化机械运输网络的建构，从西安到伊斯坦布尔，跨越中国、中亚，最后抵达欧洲，连接东方与西方，成为当今全球化经济的重要组成。2016年，云集将来传媒（上海）有限公司与KBS《超级中国》团队联合制作了纪录片《超级亚洲》，讲述了亚洲大市场、新经济与新技术，着重在整个亚洲视野下展示中国经济的蓬勃生机。2016年，CCTV与五洲传播中心、法国国家电视集团联合摄制的3集纪录片《中国设计》旨在表明中国创新的力量：郭培的高端定制时尚服装、马岩松创建的地标性建筑、贾伟别出心裁的工业设计、俞孔坚前瞻性的景观设计……努力改变中国"世界工厂"的刻板印象，塑造"创新中国"的崭新形象。

在国际传播中，自然类纪录片由于人类生存命题的共通性、人与自然关

系的共同关注，在跨文化传播过程中最具穿透力和亲和力，在塑造和传播国家形象上具有很强的优势。2015年，CCTV与BBC联合拍摄的《生命的奇迹》在全球范围内吸引了大批观众，从渺小的微生物到世界上体型最大的巨型蓝鲸，揭示了自然定律是如何创造了宇宙中最复杂多样的生命个体的奥秘，其中对于青藏高原的拍摄也使国外观众对中国最神秘地带有了一个具体的认识。2016年，CCTV与国家地理频道、英国天空电视台联合摄制了《大熊猫》，在神秘的卧龙岗、巍峨的秦岭和美丽的碧峰峡熊猫繁育基地史无前例地拍摄了大熊猫交配、生育、放归等珍贵镜头。为了增加大熊猫的种群数量，中国正在通过优化生态环境、大规模保护和投入巨额资金等一系列措施，不遗余力地为大熊猫创造更美好的未来。2016年，CCTV与BBC历时3年，踏遍30多个国家，合作摄制了自然纪录片《猎捕》，记录了掠食性动物与其猎物之间的较量，以前所未有的拍摄方式聚焦世界顶级掠食者，观察它们如何使用不同的策略来捕捉猎物。片中也将镜头对准被猎捕的各种生物，观察它们高超的逃生技巧，充满戏剧性。2016年，CCTV与奥地利国家广播集团、ARTE电视台联合摄制了《番茄的胜利》，影片讲述番茄500年来跨越欧亚大陆的环球旅行，追溯番茄的历史和在现代社会的巨大价值，尤其探寻了番茄进入东方并在中国获得多种应用的历程。这些中外合拍的自然纪录片以各自独特的视角对中国乃至世界地形地貌、气候环境、生态生物予以生动表现，呈现了中国丰富多样的自然生态资源和与生态环境相融合的人文风情，描绘了人与自然之间和谐共处的密切关系，展示了中国致力于担负保护环境责任的行动，在世界范围内传播中国积极健康的形象，呈现出一个天人合一的东方大国，触动了全世界的观众。

国家形象的构成除了历史、文化、经济、科技、自然的宏大叙事外，个体生命的鲜活存在也是不应被忽视的部分。以人为本的内涵容易引发不同文化、地域等背景中的观众的情感共鸣。现实人生故事也逐渐进入中外合拍纪录片中。2013年，CCTV、中国国际电视总公司和国家地理频道合拍的纪录片《透视春晚：中国最大的庆典》是CCTV纪录片《春晚》的国际版。《春晚》旨在激发国内观众的民族情感和团结一致的意志，《透视春晚：中国最大的庆典》则对此进行了重新改编，使其面向海外观众，沟通人类的共同情感，尤其是家庭亲情和个人成长的记忆，将少林塔沟武术学校学生排练的节

目《年夜饭》、华人魔术演员胡启智的故事、杨丽萍的《雀之恋》排练与演出作为主要内容，较之于《春晚》，更加突出个人价值的实现和情感交流的诉求。2013年，CCTV、澳大利亚银幕组织、澳大利亚国际事务与贸易部合拍的纪录片《来自澳大利亚的故事》，以"中国人在澳大利亚"为主题线索，不仅以东方视角探寻澳大利亚的过去和现在、神奇的地貌和物种等，还重点呈现了华人在澳大利亚生活与情感的故事。2016年，五洲传播中心与美国FOX电视网合作的《春节回家》讲述了美籍华人艺术家周氏兄弟周山作、周大荒回到广西老家过年的故事。2017年，五洲传播中心与美国历史频道、新加坡IFA公司、新加坡媒体发展管理局联合制作的《神勇突击队》，讲述了18岁农家男孩龚守庆接受神秘部队——原北京军区特种作战旅的训练过程。影片拍摄了从残酷的初期选拔淘汰训练到之后严酷的实战技能训练全过程，展示了特种兵艰辛的成长历程以及背后鲜为人知的动人故事。

第三节　英雄传奇与凡人镜像

现实生活中的人物承载着具体的价值取向、生活观念和思维情感，是民族精神最直观可信的表达。从某种意义上来讲，纪录片中的人物形象是国家形象的具体体现，深刻、生动的人物形象能够使观众沉浸在纪录片的故事中，认同纪录片的表述。中外合拍纪录片也致力于塑造激动人心、感人至深的人物形象，让他们成为国家形象的最佳代言人。

观众常常把个人的潜意识、超现实的欲望和奢求投射在屏幕的英雄身上，通过英雄人物的成功获得自我满足。个人英雄主义模式因此大受欢迎。以五洲传播中心与Discovery亚洲电视网联合拍摄的《中国建筑奇观》为例，该片叙事节奏明快，情节环环相扣。在情节连接和叙事架构的处理上普遍采纳了西方经典剧情片的策略：设置困难—英雄出现—转危为安。在《青藏铁路》中，冬天坚硬、夏天融化的地下冻土是铁路建造的极大难题。如何保持土壤低温永冻状态？张鲁新工程师迎难而上，经过多年研究，最终提出了特制隔热板、架空地层、液态氨热棒和以桥代路等多种方案。在《北京轨道交通网》中，面对北京快速增长的客流，如何提高运能？西门子公司的工程师

约格毕森纳克以"移动闭塞系统"把列车运行间距从 2 分钟缩小到逼近极限的 32 秒,将运量提升了近 4 倍。又如《北京轨道交通网》中解决共振问题的刘教授、《打造北京 T3 航站楼》中攻破风中扭力难关的葛教授等,都是极具代表性的英雄。一旦工程陷入绝境、一筹莫展时,技术英雄就挺身而出,施展个人的才干与能力,力挽狂澜,使问题迎刃而解。中国的各种建筑奇观正是这些英雄们的学识、智慧、勇气、汗水凝结的产物。在英雄形象的塑造中,五洲传播中心与探索频道合作的《运行中国》并不过分突出人物的高超技术和卓越才能,而是在询问和回答间呈现其真情实感的一面。如设计师王在实如此讲述其回国创业的心路历程:"从西方带回一枚种子,在这里土地播撒它,想在这里创造一些特别的东西。"三一重工股份有限公司高级副总裁贺东东如此理解快速、巨大的社会发展:"我小时候,要吃饱饭都很难。可是现在我成了一家大型企业的高管。这是一种巨大的变化。所以如果十亿人一起努力工作、努力学习,我想我们会创造一些奇迹。"尽管这些访谈只占很少的篇幅,往往浅尝辄止,但是作为凡人而非英雄的人生历练与情感体验的点滴描绘,令形象鲜活可感、有血有肉。英雄并非无动于衷、冰凉冷漠的技术超人,除了专业成功外,他们有自己的鲜活个性和情感渴望。凡人而非英雄的人生历练与情感体验,更容易让人惺惺相惜。

真实的社会存在不仅仅是由个别的英雄支撑,从影像奇观走向确凿的现实生活,需要更多地描摹普通人的日常遭遇、喜怒哀乐,直面那些平淡甚至卑微的生命,关注世俗人生,呈现更为质朴、平实、琐碎又不失精彩的人生图景。中国奇迹的缔造离不开普通人的默默付出,个人经历是宏大历史进程中不可遗漏的部分。纪录片应该突出普通人,关心他们的疾苦,表现他们的品格,甚至将普通人当作英雄人物来塑造。如果说曾经影响或改变社会历史进程的英雄是国家形象被外界所知的闪光印迹,那么平凡生活中的普通人则蕴含着更具普适性的生存意义和人生价值的内涵。中外合拍纪录片将镜头深入中国社会的各个角落,寻找具有时代特征和现实意义以及叙事张力的看似平常却又不凡的人物,在讲述这些主人公故事的同时,呈现各个阶层人民的处境,展现当代中国人的独特气质,描摹时代风貌和精神,更充分、真切地向世界展示中国形象。《运行中国》把镜头对准了普通人,甚至用特写镜头放大,用同期录音传递他们的心声。坐高铁回家的城市白领与家人团聚的生

活情景，数码互动娱乐展览会上年轻人的尽情游戏，三一工程技术学院学子们的认真执着，三一重工操作员的精确操控赋予挖掘机以生命……这些多姓名的群体，演绎出中国人的真实生活状态。如果说在《运行中国》中，普通人还仅仅作为群体、作为配角出场，大部分人姓名不详，那么由五洲传播中心与来自英国、法国、西班牙的主创团队合作的《中国人的梦想与希望》这部围绕"中国梦"的主旨鲜明的系列纪录片，作为第24届法国阳光纪录片大会全球导演微纪录计划的成果，不再沉醉于自然风光、历史文化和当代发展的宏观视阈，而是紧紧围绕现实中的人，讲述了不同年龄、行业领域、社会背景的中国人为梦想而努力奋斗的人生故事，展示了中国人的精神风貌，阐述了当下中国的时代主题。不同于登陆纽约曼哈顿时代广场的中国国家形象片人物篇中的主角杨利伟、姚明、邓亚萍、袁隆平、马云、陈凯歌、章子怡等熠熠生辉的名人、明星，不同于类似《生活空间》这样的纪录片中那些在时光流淌中默默度日、朴实无华的老百姓，《中国人的梦想与希望》中的主人公并无耀眼的光环，却无一不拥有怀抱理想的渴望、坚韧的品格、拼搏的勇气，各自有着自己鲜明、清晰的个性特质，不同程度地实现着自己的梦想。子集《辉煌之路》由三个小故事连缀而成。其中，生长于小渔村的陈盆滨，从一场俯卧撑比赛开始迈开了奔跑的脚步，成为极限马拉松选手，最终跑向了全世界；来自西藏的孤儿强巴在棒球里学到了书本里没有的东西，克服了与生俱来的深深的孤独感与挫败感；个性迥异的傅思森和露露在花样游泳中协同合作，获得了更为健康的心灵和身体。子集《足球的翅膀》中，原为中国女足国家队守门员、现为中国女足U17（17岁以下）主教练的高红带领崔雨涵、沈鹭帆等年轻队员，使其在压力和挫折中战胜内心的困惑、恐惧、怯懦，逐渐成长和成熟，传递了铿锵玫瑰的精神。子集《水之梦》中，普泉公司创始人诸均根据毛细管力的原理发明了痕量灌溉技术，虽一度陷于资金匮乏的困境，但最终不懈努力，寻找到了一线生机，与合作伙伴金基石和哈密农民展开了实验。子集《仁马情》中，跨界艺术家 Simon Ma 在迷乱的城市中找回初心，致敬徐悲鸿大师，以书法、雕塑等现代形式演绎忠勇、分享、勤敏、上进、真诚、奉献的"仁马"精神，用心做慈善，分享纯洁的爱。子集《舞动梦想》中的湖南姑娘赵珍是一位弗拉门戈舞者，她突破自我狭隘的生活圈层和心理局限，努力跨越文化的障碍，用自己的情感体悟和身

姿歌喉诠释弗拉门戈，创立弗拉门戈工作室，教导学生舞蹈和演唱，同时为西班牙民歌填上中文歌词，沟通了东西方文化艺术。子集《幸福工厂》中，浙江安泰时装有限公司董事长钱安华亲手打造快乐生活和工作的家园，除追求物质效益外，给员工有尊严生活的精神满足与升华。在这个家园里，湖北打工妹李雪芹完成了儿时学习舞蹈的心愿，由自卑变为自信；质检员王武刚一家四口其乐融融；316名员工齐心协力、互相信任，共同搭建起7层9米高的人塔。

第四节 从片面夸"大"到多元立体

尼科尔斯在《纪录片导论》中提出纪录片具有"构建民族身份"的作用，认为"民族身份的构建过程包含了一种集体归属感（a sense of community）的形成。'集体归属感'引发共同的利益、人与人之间的相互尊重，以及超越契约约束关系的类似于家庭亲属般的一种更为亲密的关系……集体归属感往往被视为一种'有机'的性质，当人们拥有同样的传统、文化或共同目标时，它就把他们紧紧地结合在一起"。继而他又提出，"纪录片的政治性，反映出纪录片对那些在特定时期、特定地点构成（或争取成为）社会归属感（或集体归属感）的特殊形式的价值观和信仰，并为信仰和价值观的建立提供一种具体可感的表达方式"[1]。纪录片可以建构国家独特的历史文化等精神空间，反映和体现国家的民族意识。通过精确把握人类普遍的审美趣味和观看心理，使观众长久地被纪录片内容和形态所吸引，潜移默化地接受和认同纪录片中所隐藏的价值观和意识形态。

伴随着中国迅速发展的经济和令全球瞩目的发展成就而涌现的中外合拍国家形象纪录片传递出这样的讯息：曾经辉煌鼎盛、拥有悠久文明历史的中国正在焕发新的生机。以《中国建筑奇观》为例，较之于本土出品的纪录片，《中国建筑奇观》将中国作为全球的一部分进行展示，刻画了融入世界的气象宏大的中国形象，突破东方与西方二元对立的思维模式，衔接中国古

[1] 尼科尔斯. 纪录片导论[M]. 陈犀禾, 刘宇清, 郑洁, 译. 北京：中国电影出版社, 2007: 217-218.

老的历史建筑、现代化的城市面貌与世界建筑的历史和现实，从建筑所蕴含的政治、社会、历史、文化等诸多因素透视中国的全球定位。《中国建筑奇观》展现了国家体育场"鸟巢"、北京 T3 航站楼、青藏铁路、西安古城、北京古城等古今建筑、地标景观的精湛技艺、璀璨成就与传承开拓。《中国建筑奇观》以宏阔的比较视野论证了"中国建筑奇观也是世界建筑奇观"这一命题。《青藏铁路》中反复提及"全球最险恶地区""世界最高铁路""世界最高车站""世界第一高隧道"等概念；《中国北京古城》将紫禁城界定为"全球最大宫殿建筑群"；《打造北京 T3 航站楼》预测北京首都国际机场 3 号航站楼将成为"世界最先进的航站楼""全球最大建筑"；《北京轨道交通网》认为北京地铁系统"打破了世界纪录"，是"全世界最大地铁系统"。《中国建筑奇观》注重站在世界的角度来看待中国的建筑和建设事件，以全世界为背景参照，将其置于全球建筑和建设的维度中去考察。如《国家体育场——鸟巢》引用了 3 个欧美案例，包括 1999 年密尔沃基体育馆倒塌事故，来说明体育场馆建设的危险性与重要性。《打造北京 T3 航站楼》则以美国塔科马海峡吊桥事故、巴黎戴高乐机场惨剧、雅典奥运开幕前的交通建设延期等案例来类比说明工程建设的难度与紧迫性。"中国的古老荣耀，在 21 世纪闪耀，照亮全世界"（《中国西安古城》解说词）、"当中国这头巨龙飞腾进入未来"（《北京轨道交通网》解说词）、"世界上最大室内公共空间……"（《打造北京 T3 航站楼》解说词）……纪录片不断强化"大"的概念。历史上的古长安城墙"足以跨越直布罗陀海峡，连接非洲和西班牙，触及全世界最深的海底——太平洋马里亚纳海沟"，古长安则是世界失落已久的三"大"宏伟城市；紫禁城是全球最"大"宫殿建筑群；北京首都国际机场将是全球最"大"建筑；北京地铁系统是全世界最"大"地铁系统……此外，全片配合大气磅礴的背景音乐，大量运用超大远景、俯拍镜头呈现规模庞大的建筑体和城市体，以及人数众多的宏大的施工现场……

然而，"大"并不一定意味着"好"。历史上少数国家在其经济迅速发展的同时，野心勃勃、利欲熏心、导致狂热民族主义兴起，令全世界心存警惕。如何传递具有独特性、不可替代性又具有普适性的国家文化及其蕴含的价值观念、道德意识，如何以友善、变通的姿态增强认同感、亲和力，积极寻求与他者的平等对话和交流，建构和平、开放、包容、负责的国家形象，

最终融入而非称霸全世界，缓和亨廷顿所言的"文明的冲突"，这是此类跨国、跨文化纪录片需要正视的问题。这就需要纪录片在着重表现经济、科技、政治成就的同时，多维融合，兼顾其他，在主题的引导上持有正确的价值观、世界观。国家形象如同一个真实的生命体，纪录片塑造和传播的国家形象不应该是单一的、片面的、刻板的，而应该是立体的、多元的、生动的。本雅明曾经赞叹的"摄影机创造出来的无意识空间"，如今在高超的技术能力、过盛表达欲望和大量实践需要之下已经荡然无存。处于"用机械镜头作为武器强行征服世界"[1]的媒介时代，尽可能地运用多元化的观察视角，全面而辩证地思考阐述，真诚而深入地沟通，或许是使纪录片贴近国家形象本真的途径。

《中国建筑奇观》努力沟通历史与现在，弥合中国文化与西方文化的断裂，穿过建筑的表层，渗透到政治、经济、社会、文化各个领域，多方位地勾勒全球格局中的中国形象。《中国西安古城》将古长安比拟为今天的曼哈顿、香港、巴黎与迪拜，因为它们同为全世界的贸易集散地，将大雁塔视为宗教传入和文化融合的象征。《中国北京古城》从城市布局和建筑架构透析中国文化中独特的"和"的理念。《青藏铁路》把 22 万多名工人的生命保障看得至关重要，得出"现今的中国，把人民当成最大的资产"这样的结论。这些超越建筑本身的命题，把《中国建筑奇观》的诉求引向更全面、更深刻的境界。

《运行中国》关注中国当下的快速发展，并且在单纯现代、庞大、迅疾的概念中，嵌入了更为复杂和理性的思考。《运行中国》在关注中国正在建设的"全世界最高的建筑物、最长的桥梁、最深的隧道、最快的火车、最大的港口"，惊叹其"规模和节奏几乎超出了人们的理解能力"的同时，正视了"变革中的代价"（《城市变迁》解说词），空气污染、自然资源枯竭、食品健康等建设热潮背后的尖锐问题。"几十年的增长打破了许多纪录，人们需要寻找方法来解决它们带来的问题……中国必须改变自己的方式，必须开始以不同的方法来建设。"（《城市变迁》解说词）《运行中国》在提出问题的同时，也试图提供解决的途径。片中提到，在改造运煤码头的过程中，中国

[1] 吕新雨. 在纪录美学中寻找本雅明的"灵晕"：吕新雨在浙江大学的演讲［N］. 文汇报，2015-05-08（T14）.

设计者在接受了世界建筑的影响后，重新思考本土文化在中国的留存问题，试图通过独特的建筑语言，塑造纯粹的当代中国建筑风格；建设者将现代化的生活标准和节能的生活方式引入存在了几个世纪的四合院，努力保护中国的文化遗产；上海中心摩天大楼的绿色节能空中花园和天津生态城的规划重在应对愈来愈严重的环境问题；中粮集团、蒙牛集团在食品安全领域持续探索。《运行中国》并不掩盖中国迅速发展的现实，但更注重充实被过度强调了的经济与政治之外的更多元而深层的内涵，避免了单纯的物化展示。子集《科技与创新》诠释了崭新的中国科技与创新形象，意味深远。"这里曾经以仿造产品闻名，专做正品仿版便宜货著称的地方。现在正在发明自己的版本，自己的产品，有着独特的中国特色……从中国制造变成了中国创造。"（《城市变迁》解说词）全世界最有雄心的天文建设项目球面射电望远镜寄托着中国人探索宇宙的梦想和希望；娱乐展览会的喧闹是创意文化和强烈的自我表达意识的表征；创客空间的技术交流，"微信"、三维立体打印机和智能手表等产品的创造性涌现……这些都在帮助中国摆脱"造假""山寨"的不堪形象。更多博物馆、美术馆的开建，表明了中国人民将过度的物质追逐转为对精神、文化的向往和渴望。子集《城市变迁》中三一工程技术学院的学生大方地与纪录片主持人丹尼·福斯特交谈，透露着乐观和自信；三一重工股份有限公司高级副总裁贺东东叙说其在改善生活条件的强烈愿望下努力学习和工作的奋斗历程；横店影视城的创始人徐文荣讲述其与西方竞争，建设"华莱坞"的大胆探索……这些都解释了普通人的经济迅猛增长中的积极主导作用，刻画崛起背后的中国精神和中国力量。对中国式审美的探寻、四合院等文化遗产的保护、博物馆的知识传递等，都丰富了中国形象。

《设计中国》力图改变中国作为世界加工厂的呆板形象。"中国开始了一个有历史意义的转变，从大规模生产到自主创新。"（《设计中国》解说词）三个子集《时装设计》《建筑设计》《产品设计》，分别从不同领域讲述了中国设计师登上全球设计前沿舞台的故事。《时装设计》中的郭培"很中国，不传统"，他从宫花、刺绣等清代传统服饰中汲取灵感，立足国内市场，打造高级时装私人订制；李登廷则将中国古代哲学和少数民族文化转化为现代潮人风格服饰；吉承把东方元素和西方裁剪融合，把昆曲《牡丹亭》的中国故事融入设计中，并带到了科威特、首尔、伦敦等国际秀场。在《建筑设

计》中，王辉、刘晓都、孟岩从美国学成归来后，致力于中国都市建筑设计实践，他们以中国古代密集居住的土楼为范例，巧妙地为外来务工人员建造了现代土楼；马岩松则将"山水城市"的理念融入设计，使使用实现人、建筑、自然的融合，并将其建筑设计实践从中国延伸到巴黎；俞孔坚坚持自己从农村经历中获得的"让自然做功"的认识，种植本土植物借助自然之力，在废土上建起公园，让污染水域复苏，建设"海绵城市"，解决城市水体问题。在《产品设计》中，贾伟突破思路和材料束缚，带领团队开拓创新，设计了电动公交车充电机器人、巧克力携带式移动电源等；张雷的团队从传统纸伞、竹纸的制作中汲取经验，把传统竹、瓷、纸等材质以及古老生活方式融合到现代生活中，成为获得米兰设计周大奖的首个中国团队；李鼐含则大胆地将刺绣、织布等贵州传统手工艺和苗族神话传说运用到她最新潮的家具设计中……虽然他们的专长和职业领域不同，但这些设计师都积极用中国独特的传统文化资源，进行现代化改造，创造出崭新的有中国特色的作品，改变了以简单、重复的劳动获取低额利润的模式。

第五节 "西方叙述""本土阐释""第一人称自述"

叙述视点引导着观众的观看角度，并最终影响其对叙述内容的基本理解，直接影响着叙述效果。故事的"作者"视点、"叙述人"视点、"叙述对象（人物）"视点多层交错，左右着"观者"视点，共同构成复杂的视网体系。

绝大部分反映中国国家形象的纪录片都不约而同地采纳第三人称全知视角的叙事手段，以无所不知的姿态展示国家的历史遗迹、现代风貌，乃至某个人物的思想活动、观点认知。不同的作品因为视角等方面的差异而产生叙事角度和价值判断的多元性。《中国建筑奇观》的主创团队来自欧美，如子集《北京轨道交通网》由英国著名导演 Ben Smith 执导，由美国 ABC 电视台资深首席摄影师 Rick Tullis 担任摄影。纪录片被拍摄者的屏幕形象在相当程度上是由创作者来选择、拟定、阐述的，形象并不等同于其自身存在，而是创作者认知和理解的承载和表现。创作主体的体察与界定，直接决定着对

象"形象"的外现手段、方式、结果及其被赋予的意义。"作者"视点决定了《中国建筑奇观》鲜明的西方视阈，体现为聚焦对象的选择，景别、角度、构图、光影色彩的操控，音乐、音响的渲染，剪辑技术的编织，以及贯穿全片的解说词和采访同期声的阐述。如《中国西安古城》片头，从天际俯望，宏阔视野中再现雄浑的古代长安城景，极尽对曾经的"世界的中心"（片中同期声）略带猎奇的想象。片尾部分，西安的现实景象与再现的梦幻过往重叠，"中国的古老荣耀，在21世纪闪耀，照亮全世界"（片中解说词），流露出不无艳羡的赞叹。

《中国建筑奇观》一般采取的是叙述者隐身的做法，但在一些特别的子集中，也出现了类似于主持人的存在。如《中国西安古城》中的考古学家Charles Higham 和 Agnes Hsu。与一般专家的偶尔出场不同，这两位考古学家的身影几乎贯穿全片，其言谈举止的作用也相当多元，以切身体验引领着观众的视线。美国著名纪实电视节目《60分钟》里的纪录片主持人主要扮演三种角色：侦探、游客、分析者，[1] 这两位外籍考古学家在《中国西安古城》中的角色与之大致相同。Agnes Hsu 面对汉城墙，把汉代长安想象成集华盛顿、纽约、梵蒂冈于一体的超级首都，发出"此城可与罗马匹敌"的感喟；来到砖窑制造地，摆弄窑烧砖，陈述砖较之于干泥的种种优点；亲临集市，摩挲丝路鼎盛时期从波斯传入的反光玻璃碗的仿制品，追忆古长安昔日的繁华与开放。同样，观众跟随着 Charles Higham 徜徉在西安城墙上，抚今思昔，大胆设想古罗马军团在城墙下大败于汉人的景象，以及守城将士以城墙为屏障击退各路敌人的英勇表现，也跟随着 Charles Higham 来到建设中的博物馆，采访博物馆的设计者。观众很容易对外籍人士扮演的主持人产生认同，以陌生的视角窥探一番。

此外，在《中国建筑奇观》这部具有工程学专业背景的纪录片中，大量西方专家加盟、释疑解惑，承担主要的叙述，使影片具有明显的西方视角。他们从各自的社会文化背景和意识形态出发，阐发对工程、对建设过程，乃至对中国人、中国的看法。《国家体育场——鸟巢》大量引用西方人士对鸟巢与中国的主观看法，采访了6位西方设计师、建筑师、建筑学家、结构工

[1] 金晓非. 纪录中的主持：论纪录片主持人的特征［J］. 当代电视，2004（7）：54-55.

程师、项目经理等专业人士。《北京轨道交通网》中一共有 7 位专家出现，其中 3 位是西方专家，2 位是留学归国专家，他们无不操着流利的英语出镜，侃侃而谈。他们以其在各自领域的知识积累和实践经验，普及科学常识和建筑理念，尽量跨越与受众的"知沟"，大大提升了纪录片的专业性和权威性。如建筑师 Lord Norman Foster 在《打造北京 T3 航站楼》中陈述其设计初衷，"3 号航站楼同时捕捉了中国过去和未来的荣耀"。《北京轨道交通网》中，中国阿尔斯通交通设备有限公司的专家 Pascal Dupond 面对镜头说："我一开始觉得他们疯了，这是不可能做到的。现在我觉得不是中国人才会做不到。如果他们要做，就做得到。"《打造北京 T3 航站楼》在展现了热火朝天的建造现场，以及国家大剧院、鸟巢、奥林匹克游泳馆水立方等新奇夺目的影像之后，以 BNP 公司的 John Whitehead 总结说："用这些庞大建筑和创新科技显示自己是世界领袖之一。"这样的品评，显然已逾越了单纯的知识传递。《中国艺术》中，英国伦敦大学亚非学院名誉教授韦陀分析和阐释名画《捣练图》《瑞鹤图》及宋徽宗瘦金体的精湛技艺和深刻内涵；加拿大不列颠哥伦比亚大学曹星源教授解读了宋徽宗所钟爱的石头；杰奎琳画廊艺术总监菲利普·杰奎琳介绍了林风眠绘画的选题与用色等特点。而《外国人眼中的南京大屠杀》也是从曾经在南京的西方亲历者、侵华日军老兵、日本普通民众等外方视角出发，来揭示南京大屠杀的历史真相。

此外，《中国建筑奇观》非常注重在中国建筑建设过程中西方工程师、设计师等专业人士的积极参与和重要贡献。在《北京轨道交通网》中，英国教授罗伯梅尔拯救大本钟的补强灌浆方法解决了地下施工和颐和园的保护难题；西门子公司的约格比森纳克则带来了最先进的信号系统——移动闭塞系统。在《打造北京 T3 航站楼》中，Lord Norman Foster 的金红屋顶设计"捕捉了中国过去和未来的荣耀"，西门子公司大胆创新的行李运输系统攻破了技术难关。有评论认为，"先进的信号系统、享誉世界的施工方法、完美的安全系统，西方带来的这些先进的科学技术指导着中国的建设。在它的呈现中，西方带给中国文明的成果，而这种思维模式同样基于西方中心的视角"[1]。

[1] 张梓轩，曹玉梅. 现代化中国的不同形象呈现：纪录片《建筑奇观》《超级工程》比较研究[J]. 中国电视，2015（2）：80-84.

《运行中国》虽然以美国建筑师丹尼·福斯特（Danny Forster）为主持人，以外来的陌生视角引领观众窥探，但实际上，地地道道的中国人却成为镜头前诉说的主角。他们尽可能以流畅的英语向世界呈现中国人所感知、体验、理解的中国现实。这些作品企图通过大量的影像展示、言说品评达到有效劝服和宣传的目的。在《城市变迁》中，金斯勒公司首席建筑师夏军阐述上海中心的设计灵感；三一重工股份有限公司副总经理朱大成、高级副总裁贺东东讲解企业的发展和创业的艰辛；天津环保局的杨博士解释污水库净化的过程。在《科技与创新》中，球面射电望远镜首席科学家南仁东教授介绍天文建设项目的规划；天文学专家孙晓淳教授演示浑天仪的运用；产品经理林倩雅展现微信对人们交际方式和交流手法的改变；创客空间的创始人李大维陈述技术分享的大胆尝试；创客工厂的创始人王建军讲解机器人工厂的发明；设计师王在实表达自己留学归来奋斗的决心。在《民生与愿景》中，中粮总部办公室总经理向明表述中粮集团对食品安全与质量的严控；中粮营养健康研究院李海涛博士介绍科学、健康饲养食用猪的方法；横店集团首席执行官、创始人徐文荣讲述横店影视基地的创建历程；大舍建筑设计事务所合伙人柳亦春坦陈年轻一代建筑师对中国式审美的追寻；龙美术馆创始人王薇坦言建立私人美术馆的初衷；蒙牛集团总裁助理王艳松讲解了从奶牛养殖到牛奶生产包装的完整流程……

《运行中国》还特别强调在全球化的时代浪潮中中国所做的本土化的坚守与努力。在《民生与愿景》中提到，在改造运煤码头的过程中，中国设计者在接受了世界建筑的影响后，重新思考本土文化在中国的留存，试图通过独特的建筑语言，塑造纯粹的当代中国建筑风格。在《城市变迁》中，建设者将现代化生活标准和节能的生活方式引入存在了几个世纪的四合院，努力保护中国的文化遗产；上海中心摩天大楼的绿色节能空中花园的灵感来自中国庭院这一公共空间。在《科技与创新》中，设计师王在实从伦敦留学归国，她的创作并非照搬国外，而更注重本土化。《运行中国》从中国人的视角出发，表现出强烈的身份意识，对本国历史、文化传统的尊重，以及现代化中的变通和传承。

作为出现于近年来社会现实题材纪录片创作中的一种新方法，"第一人称画外音叙事"指纪录片中主要人物的自我讲述以类似画外音方式被使用，

它一方面与同步放送的画面内容不构成同期声关系，另一方面也不具有"画面＋解说"中画外音解说词通常由创作者写作、播音员录播的属性。其中所谓第一人称及叙事，重在强调由纪录片主要拍摄对象自己进行的叙事讲述；所谓画外音，既不是内心独白，也不同于一般画面加解说的旁白，而是由片中主人公亲自进行的非同期声叙事，因而也可命名为"第一人称非同期声叙事"。这样的"第一人称画外音叙事"，在具有较好记录属性及一定画外音效果的同时，有利于较快完成拍摄制作并具有不错的传播效果。

这种"第一人称画外音叙事"的手法在国家形象纪录片《中国人的梦想与希望》中得到了巧妙运用。《中国人的梦想与希望》通过对光影图像的美化、音乐音响的渲染、剪辑技术的编织，传递种种情感体验的信息，而第一人称画外音的使用是其中最为显著的手法。在《中国人的梦想与希望》中，主人公的讲述自然随意，非常口语化，与同时呈现的画面内容之间没有现场同期摄录的证据及效果，声音传递的内容通常是难以用画面直接表达的人物思想，与画面之间又有着千丝万缕的联系。叙述者与事件经历者身份的一致，画面与内心的统一，能够剥开表象，直抵心灵深处的真情实感，缩短"传""受"之间的距离，使观众敞开心扉、体察况味，直接进入心与心的交流。

《中国人的梦想与希望》的每一集中，故事的叙述与主人公的自述紧紧结合。叙事的重心由表层的故事本身引入深层的人物情感，由情节演进发展的呈现转向内在心理动机的探寻。陈盆滨踏上马拉松之路是因为要确认内心深处的想法，"世界是一个广阔而美丽的地方，你只要从地平线那里望过去"。双腿扭曲、满身疙子的强巴站到了棒球场上，他相信"如果你想要做成一件事情就必须努力去争取，一夜之间突然得到提升是不可能的。这是棒球教给我的事情"。高红要带给年轻队员们"逐步飞出去的希望"，教导她们"通过努力，做到最好"。可以说，《中国人的梦想与希望》在人物心理刻画方面达到的深度和温度，是以往国家形象片不曾企及的。人生故事为受众所接受称许，情怀信仰为受众所心领神会，梦想的阐述才不显得虚无缥缈。

《中国人的梦想与希望》中也有不少人物自述，主人公面对镜头侃侃而谈各自的梦想，直指主题。赵珍说："其实，我的梦想很小很小，不在乎舞台有多大。我希望一直到老我都能够自由地在一群欣赏我的人面前，随性地

唱歌、跳舞,我的舞蹈、歌声能够感动他们。"钱安华说:"我有一个梦想,我要亲手打造一个家园。在这里,人们可以快乐地生活和工作,充分享受生命带给我们一切美好的东西。"可见,个人的梦想并不止于个体,而是存在于个体与他人的连接中。梦想的内涵由小及大、由此及彼地被推至更广阔的社会与世界。Simon Ma 说:"作为一个艺术家,我认为我有一种很重要的社会责任感,应该去学习并推崇'仁'的思想和'仁马'的概念,去告诉别人我们需要互相关爱、互相帮助,而不是整天想着赚钱。我们应该带着社会责任感去把爱传递给每一个人,去告诉他们中国人爱世界的每一个人……这是我的一个很大的梦想。我可以让更多的人去一起做这些事情。我相信我这个小小的梦想,有一天一定会成为大的梦想,成为中国梦想。"诸均说:"让更多的人相信我的梦,让我的梦成为他们的梦,让我们一起做这个梦,最后这个梦就成了。"难以具象化的中国梦,在这些激情昂扬又素朴坦然的叙说中明晰起来,一切水到渠成。

第六节 风格化的创新表达

无论是剧情片还是纪录片,在本质上都是通过一定的媒介手段来贯通结构、塑造人物、完成叙事表意的。关于国家形象的中外合拍纪录片,恢宏磅礴的声画语言,画面加解说的格里尔逊式手法的演绎,结合画面的形象展现与语言的抽象表述,联系历史与现实,在宏大叙事中影射中国的发展和民族复兴,曾经被认为是有效的范式。随着这一类型纪录片的实践,不同作品在表述方式、观点呈现、图景描绘等诸多方面呈现出各异的旨趣。不同创作各成一体,根据各自立意、叙事和审美的需要,个性化地运用不同的技巧方式和结构手段,突破以往单调呆板的样貌。如《中国人的梦想与希望》,这部系列纪录片分别由中国、英国、法国、西班牙的 6 名导演完成,各分集选题类似,却手段丰富、风格多样,完全摒弃了画面加解说的模式,甚至连系列片模式化的特征都放弃了。

结构方式的变幻。以时间为线索的线性架构,如《中国艺术》无论是从三个子集还是从整体来看,其叙事严格按照中国历史的进程,从远古到封建

时期到现当代。而《中国人的梦想与希望》一共由 6 集组成，在"类型"的趋同下，体现了系列的完整性与单集纪录片的独立存在感。其中，子集《辉煌之路》则采用板块式的结构，充分调动蒙太奇的操纵和建构功能，进行镜头材料的重新组接和场面段落的合成，把三个不同人物的不同故事融合在同一叙事框架中。《设计中国》的《时装设计》《建筑设计》《产品设计》三个子集也通过蒙太奇灵活地进行时空组合，在每一集中把不同人物的故事进行平行交叉叙事，丰富了纪录片的表达内容，在传达事实的基础上进一步增强了作品的艺术效果和吸引力。

 视听语言的创新。快速切换、快慢镜头交替、光影变幻、风格化的音乐等手段被越来越多地运用，崭新的由形象、声音、环境氛围、心理氛围所组成的场信息被艺术地构造出来，具备了充满张力和视觉艺术的美感，改变了纪录片沉闷、严肃的风格。《鸟瞰中国》通过非同寻常的航拍记录、震撼人心的画面与色彩光影的艺术化处理，使中国灿烂辉煌的历史文明、瑰丽多姿的自然风物、蔚为壮观的都市建设获得全景式的呈现，为世界提供了观赏中国富饶美丽、欣欣向荣的绝佳视角。《鸟瞰中国》获得了 2015 年纽约国际电视电影节最佳摄影金奖。

 纪实手法的强调。真实是纪录片永恒不变的本质精神。无论一部纪录片要塑造怎样的国家形象，客观现实的捕捉和长镜头、同期声等确保真实再现的手法是十分必要的。《中国人的梦想与希望》中的《足球的翅膀》《幸福工厂》《舞动梦想》十分偏爱纪实手法，更注重细节的捕捉。《舞动梦想》中长镜头展现赵珍的弗拉门戈表演段落，跟随她返乡寻找童年的舞台，追溯梦想的起点。作品在固定长镜头、景深长镜头、运动长镜头中自如切换。长镜头一直持续不间断地记录被拍摄对象的种种言行举止，保证了时空统一的现场原生态情状，以"冷眼旁观"的视角再现现实生活的发生发展，冷峻而真切。《幸福工厂》中李雪芹和朋友一边做着指甲一边聊天，王武刚和儿子放学路上关于"树穿白色衣服"的闲谈，王武刚哼着小曲做饭的场景，同期声的进入以形声一体化的结构，尽可能还原日常生活的本来面目。《足球的翅膀》中，跳水世界冠军高敏的书《人生没有规定动作》成为教练与队员的情感纽带，再三失利后，一计珍贵的进球激荡起高红脸上灿烂的微笑，细致入微的环节泛起牵动人心的情感涟漪。

"情景再现"的辅助。在客观镜头和现场拍摄无法实现的情况下,"情景再现"是非常有力的辅助和补充。《中国人的梦想与希望》之《水之梦》主要依靠主人公自述,辅以"情景再现"生动激活过往的画面。痕量灌溉技术的发明和推广并没有现场过程的拍摄,情境再现通过搬演重现了彼时彼地的场景,弥补了影像素材的不足,使观众获得更为丰富、生动的感知,同时将复杂而难以理解的科学知识予以明晰的解释。同样是摆拍,《中国人的梦想与希望》之《仁马情》大胆设计了夸张的虚拟情景,宏阔天地中人与马的互相凝望,艺术家在马的塑像上纵情泼墨,想象力操控着声光色影,营造出一种介乎梦境和真实之间的幻景,非常契合这一集的主题。

国家形象不是抽象的符号和标签,必须由具体真实的人物或事件的声像素材来承载。让精彩生动的中国故事便于为世界所接受,须在画面加解说的成熟模式之外,少说教、少宣传,从事实出发,用客观可靠的画面和声音来表述,同时允许手段的创新,锻造多样化的风格。

结　语

当下，中外纪录片在人才、技术、资本、市场等方面已进入了全面对接的时代。在多元共生的全球纪录片格局中，中国纪录片必将被越来越深地卷入世界潮流之中。中国经济持续增长，国际地位日渐提高，中外交流日益频繁，纪录片的国际合作空间也将愈加广阔。如果说改革开放初期，通过中外合拍，中国纪录片奋力追赶，从理念、技巧到艺术等方面逐渐融入世界纪录片圈层，那么现在，中外合拍纪录片的合作方式、内涵和目标等已经悄然发生变化。

一、中方在合拍中的主导地位越来越凸显

随着中国经济实力的提升、传媒产业进程的加快，中国纪录片的国际合作经历了投资角色由被动转为主动的过程，从改革开放伊始被选择、被需要到主动出击、寻找境外拍摄资金，再到自主投资国外纪录片，目前中外合拍的合作方式已经由外方出全资或大部分资金，转变为全部或大部分由中方投资。经济结构决定了作品的最终形态。

中方投资，聘请外国人员参与创作的方式因为完全由中方出资，立意和阐述也就完全从中方立场出发，外方主要负责技术环节，既能借助国际专业资源，利用国际人才的手段手法和国际化视野，助力中国作品对外传播，又能掌握合作的主动权，确保中方对作品的最终剪辑权。

联合出品，由双方按比例对等出资，共同制定选题、掌控制作、审核成片，这种合作方式不仅能借助国际资源、国际经验、国际传播平台，实现国际传播，而且能够分担成本，降低市场风险。即使在共同投资的合作中，中

方也力图通过投入资金占优,以及创作理念、技术、手法等方面的逐渐提高,在纪录片的选题、立意、拍摄、剪辑、后期制作等环节赢得更多表决权,提出有建设性的实质意见。"在今后的国际合拍中,向内挖掘拍摄素材,向外寻求国际化的载体,形成以'中'为主的多变合作格局,将更有利于向世界传播真正的中国声音。"[1] 从投资主体方面来考察,中外合拍中的中方主体除了国家媒体,如 CCTV、隶属于国务院新闻办公室的五洲传播中心外,有实力的地方媒体,甚至民营制作公司、独立制片人等都将更多投身到纪录片的中外合作之中。2015 年,江苏卫视制作的《外国人眼中的南京大屠杀》就启用了日本、美国摄影师和德国作曲家,打造了全球的工作团队。2016 年,云集将来传媒(上海)有限公司与 MBC 合作了《伟大一餐》,与 BBC 合作了《海岸中国》,与 NHK 合作了《为歌而行》,与电视台 KBS《超级中国》团队联合制作了纪录片《超级亚洲》。这些都是中外合拍中出现的新的经济力量与合作样态。

二、价值观的跨文化传播越来越重要

全球化的进程中,塞缪尔·亨廷顿认为文化的差异逐渐成为最重要的区隔因素,地域文化的全球传播和共享,既是为外界所了解认识,维系国际文化平衡的重要渠道,也是建构自我身份认同,获得交流话语权的重要手段。纪录片以富有感染力的视听语汇、独特的思想内涵、文化品位和艺术魅力,具备国际通行的特征,能够跨越国族的交流障碍,在满足本土观众的要求的同时,实现跨文化传播的目标,在价值观传播和文化输出中占有重要地位。伴随着中国经济发展和国际影响力的提升,市场对中国内容的纪录片需求也相对增加,国际社会对中国有好奇、疑问甚至不解。国外媒体的中国题材纪录片在中国"他塑"方面,用他者视角进行阐释和加工,由于意识形态等方面的种种复杂原因,不乏歪曲、误解甚至攻讦。尽管近年来,在 BBC 出品的《中华故事》《我们的孩子足够坚强吗?》《中国学校》、KBS 出品的《超级中国》等国际媒体中的中国形象多了一些正面的表述,但毋庸置疑,中国纪

[1] 田源.中外合拍片里的中国话语权的强化:以纪录片《大太平洋》的摄制为例 [J].中国电视,2017(6):63-66.

录片更有责任诠释中国形象，解释中国历史和现实，让世界更好地了解中国。中国纪录片应该在人类命运共同体的认识基础上，形成全球视野，建立起具有中国特色的、全球共享的价值体系，成为最具国际传播能力的文化形态，提升国家对外文化软实力。

提高中国纪录片的国际影响力，要有畅通、便捷的途径和宽阔的平台给予国外观众充分接触的可能，作品的内容和形式要能引发观众的观看兴趣，作品的表述所蕴含的意义要能够被解读并被接受。中国纪录片需要在这几方面付出持久而坚韧的努力，否则，文化输出的目标无法达成，更遑论影响世界。长期以来，中国纪录片中不乏外宣片，但往往因为缺乏国际化运作和表达的能力，收效甚微。目前来看，中外合拍是一条捷径，借助境外传媒所经营的成熟传播渠道和商业运营体系，使得中国故事和形象能够在世界范围的广泛传播。国家地理频道、探索频道、BBC、NHK 等世界著名传媒机构品牌认可度高，与这些知名媒体合作出品的纪录片本身就意味着高品质和高品位。经中外双方沟通和交流的联合制作，既符合国际市场的需求，达到国际播放的水准，又能满足中方的传播意愿，尽可能地降低文化折扣（culture discount）。如 2015 年，隶属于国务院新闻办公室的五洲传播中心与国家地理频道合作拍摄《鸟瞰中国》，该片旨在通过将先进的航拍技术与电脑特效以及地面拍摄相结合，展现中国的自然景观、四季变化、现代发展。拍摄时，中方坚持不要纯航拍，要看到地面上人的生活[1]，在表现物质景象的同时更多展示当下社会情境。该片于 2015 年 9 月 24 日，习近平主席访美之际，在国家地理频道（美国）和腾讯视频同步向海内外观众播出，网络播放量超过 1.4 亿次。[2]《运行中国》也是 2015 年五洲传播中心与探索频道（美国）共同投资、联合拍摄的。探索频道亚太地区执行总裁安瑞克·马丁内斯谈到《运行中国》时表示：“你应该看看这些节目。它们很精彩，富有见地，极其深度地分析了正在发生的一切……如今，一个显而易见的事实是，中国已经登上了世界舞台。"[3] 悉尼智库洛伊国际政策研究所（Lowy Institute

[1] 喻溟. 中国故事·国际表述：2015 年世界主要媒体里的中国题材纪录片评述 [J]. 艺术评论，2016（4）：50-55.
[2] 张同道. 中国纪录片发展研究报告（2016）[M]. 北京：中国广播影视出版社，2016：12.
[3] 梁福龙. Discovery 探索频道中国纪录《运行中国》开播 [EB/OL]. (2015-03-29) [2019-10-02]. https://www.guancha.cn/Media/2015_03_29_314126_s.shtml.

for International Policy)的东亚项目主任瓦拉尔（Merriden Varrall）评论该片时表示："中国早就知道有人担忧它会影响国际上针对中国的表述……现在他们换了一种更巧妙的方式来施加影响。"[1]这些中外合拍纪录片突破中国文化、艺术和美学的惯性思维，在变革和创新中获得了国际话语权，给予了世界观看中国更为全面的视野和角度，对于扩大中国影响、传播中国文化起到了不可低估的重要作用。

三、纪录片合拍的市场诉求越来越强烈

改革开放以来，中国影视行业已从单一国有的计划经济体制转变为国有、民营、外资与合资多种形态并存的市场化体制。在大众传媒进一步市场化的趋势下，纪录片作为文化产业的特殊媒介具有经济属性，这一本体特点将越来越凸显。中国纪录片在努力构建文化形象的同时，产业体系的市场意识和市场诉求也将越来越强烈。这一趋势对纪录片的生产、传播和消费，影响至深。没有良好的市场支撑，没有从生产到消费的良性运营，纪录片的未来发展举步维艰。传媒领域中受众即市场。受众人数、接受程度和对应的消费能力是考量纪录片商业成功的重要指标。纪录片在自我表达和满足受众之间维持平衡。中外合拍有利于纪录片品质的提升，有利于中国本土纪录片市场的开拓。然而，中国影视在"影戏"传统中发展延绵，缺乏纪实美学的土壤，中国纪录片受众的总体规模小，受众培育度不够。而且即便放眼全球，纪录片受制于真实的囿限、诉诸理性，只能适应小众市场，很难获得剧情片那样火爆的大众传播效果。因此，进入国际市场，扩大节目的收视范围，以规模经济来制造全球影响，是中国纪录片未来需探寻的出路。这也是目前世界知名纪录片媒体致力于执行全球策略的重要原因。诸如国家地理频道、探索频道、BBC等重量级纪录片传媒机构需要扩张现有的传播空间，中国市场无疑具有巨大的诱惑。此外，新媒体技术正在对纪录片的生产、传播与消费产生颠覆性影响。网络电视传播如交互式网络电视（IPTV）、基于对等互联网络技术（P2P）的视频传播、视频分享

[1] 梁福龙. Discovery探索频道中国纪录《运行中国》开播[EB/OL].（2015-03-29）[2019-10-02]. https://www.guancha.cn/Media/2015_03_29_314126_s.shtml.

网站、手机电视等新兴传播方式，瓦解了传统影视的地域限制，使得纪录片这种更符合个人接受需求的影像形态为不同国家、民族、地区和文化背景的观众所接触，实现全球范围内的传播和共享。在市场和技术的助推下，中外合拍将中国纪录片进一步置身于全球化商业的潮流中，在本土全球化或全球在地化的过程中，开发巨大的媒介市场版图，中外双方互利互惠，具有难以估量的发展前景。

四、对世界纪录片发展的影响越来越深远

长久以来，纪录片的国际话语空间被西方主要媒体垄断。近年来，通过中外合拍，中国正在积极推进世界纪录片的发展，未来还将发生更为深远的影响。国际合作的范围已经不再仅仅局限于中国本土问题，而是越来越关注全球范围选题，跨国跨地区的题材丰富了世界纪录片所触及的话题，表现了中国对全人类命运的关怀，显现出中国对国际事务的担当和责任。2013 年，CCTV 与 BBC 合作拍摄的《改变地球的一代人》呈现了人类对地球的改变，将中国的故事纳入世界发展的总体格局中来讲述。2013 年由 CCTV、BBC、探索频道、法国国家电视集团联合摄制的《非洲》将镜头对准了非洲这片伟大土地上的野生生物和风景地貌，再现了这片伟大土地的广袤与神奇，描绘了险象环生却又最令人震惊的景象。2014 年，CCTV 与新西兰自然历史公司、美国动物星球频道、美国野生救援协会联合摄制的纪录片《野性的终结》聚焦非洲濒临灭绝的野生动物，揭秘日益猖獗的非法盗猎给这些动物种群带来的毁灭性灾难，用中国声音讲述了具有人类普遍价值的全球性故事。2015 年，CCTV 与 BBC 联合拍摄的《生命的奇迹》将视野投向全球范围的生命故事，从渺小的微生物到世界上体型最大的巨型蓝鲸都囊括其中。2016 年，CCTV 与 BBC 合作了纪录片《猎捕》，记录了掠食性动物与其猎物之间的激烈较量，以前所未有的拍摄方式塑造了世界顶级掠食者的形象，观察它们如何使用不同的策略来捕捉猎物。2016 年，五洲传播中心与探索频道联合制作了《开创者 X：丝路崛起》，从西安到伊斯坦布尔，跨越东亚、中亚，最后抵达欧洲，连接东方与西方。新丝绸之路的崛起和复兴成为当今全球化经济的重要组成。2016 年，云集将来传媒（上海）有限公司与 KBS

《超级中国》团队联合制作了纪录片《超级亚洲》,讲述了亚洲大市场、新经济与新技术,着重在整个亚洲视野下展示中国经济的蓬勃生机。2016 年,CCTV 与奥地利国家广播集团、ARTE 电视台联合摄制了《番茄的胜利》,讲述了番茄 500 年来跨越欧亚大陆的环球旅行,追溯番茄的历史和其在现代社会的巨大价值。2016 年,CCTV 与 MBC 合拍了纪录片《气候的反击》,介绍了韩半岛和东北亚地区因气候变化而面临的问题,预测了 2100 年地球可能出现的变化。这些中外合拍纪录片以宏阔的国际视野、人类普适价值的叙事,进行了全球题材在地化的深刻审视和解读,赋予了中国在世界纪录片领域的话语权,真正参与到文化的国际传播中。中外合拍中,中方立足于本土特征,对世界纪录片的美学、形态、表述等提出自己的观点,在中外融合中催化世界纪录片的创新进取。BBC 在拍摄 Wild China 之前,已经拥有非常完善和成熟的 Wild 系列的创作模式,《狂野澳洲》《狂野非洲》等系列,均以野生动物为拍摄主体。设想中的 Wild China 也将延续这一传统,并为此准备了故事文案。但在实际拍摄中,中国文化和现实的复杂性超出英方的想象,原来的计划几乎无法实施。野生动植物世界、田园牧歌式的农牧业文明和城市化的工业文明这三种生态彼此不可分割,纯粹的动植物主题无法展开。合作中,中视传媒坚持自己的合拍身份而非从属的协拍身份,做好前期调研、修订脚本和台词、协助拍摄等工作,并要求保留中方的脚本修订权(这在 BBC 的联合拍摄中是绝无仅有的),从而扭转了英方创意主宰的局面。最终,《美丽中国》在向全球展现中国丰富的动植物资源之外,展示了中国复杂历史、文化与具体国情。在中方的介入下,Wild 系列的模式和理念被打破,最终成片呈现出了迥异于 BBC 以往任何一部 Wild 系列作品的面貌,延展了 BBC 多年来形成的野生自然题材纪录片的内涵,成就了介于自然类与人文类纪录片之间的一种崭新形态。在《美丽中国》之后,BBC 又推出了《人类星球》(Human Planet),探讨了极地、山区、海洋、丛林、草原、河流、沙漠、城市等复杂地貌环境的人类活动。"其创意思路完全归功于《美丽中国》,因此应当被视为《美丽中国》的衍生产品。"[1]

随着中方投资比重的加大、自主身份的确立,在传播与输出文化价值、

[1] 冯欣. 从野性到美丽:《美丽中国》[M]//张同道. 经典全案. 北京:中国广播影视出版社,2016:209-245.

参与国际市场的竞争等方面，中方的主导性将越来越明显。中外合拍纪录片也将以更富有中华民族特点的独特叙事资源、理念视点、美学风范等推进世界纪录片的发展。中外跨文化沟通与深度融合，尤其是中国积极参与建设的姿态，将使我国在纪实创作方面获得更为丰硕的成果。

参考文献

[1] 伊文思. 摄影机和我 [M]. 沈善,译. 北京:中国电影出版社,1980.

[2] 德瓦里厄. 尤里斯·伊文思的长征:与记者谈话录 [M]. 张以群,译. 北京:中国电影出版社,1980.

[3] 克拉考尔. 电影的本性:物质现实的复原 [M]. 邵牧君,译. 北京:中国电影出版社,1981.

[4] 巴拉兹. 电影美学 [M]. 何力,译. 北京:中国电影出版社,1982.

[5] 施拉姆,波特. 传播学概论 [M]. 陈亮,周立方,李启,译. 北京:新华出版社,1984.

[6] 波布克. 电影的元素 [M]. 伍菡卿,译. 北京:中国电影出版社,1986.

[7] 巴赞. 电影是什么?[M]. 崔君衍,译. 北京:中国电影出版社,1987.

[8] 巴尔诺. 世界纪录电影史 [M]. 张德魁,冷铁铮,译. 北京:中国电影出版社,1992.

[9] Barsam. 纪录与真实:世界非剧情片批评史 [M]. 王亚维,译. 台北:远流出版事业股份有限公司,1996.

[10] 马尔库斯,费彻尔. 作为文化批评的人类学:一个人文学科的实验时代 [M]. 王铭铭,蓝达居,译. 北京:生活·读书·新知三联书店,1998.

[11] 赛佛林,坦卡德. 传播理论:起源、方法与应用 [M]. 郭镇之,孟颖,赵丽芳,等译. 北京:华夏出版社,2000.

[12] 康纳顿. 社会如何记忆 [M]. 纳日碧力戈,译. 上海:上海人民出版社,2000.

[13] 单万里. 纪录电影文献 [M]. 北京:中国广播电视出版社,2001.

[14] 麦茨，等. 电影与方法：符号学文选 [M]. 李幼蒸，译. 北京：生活·读书·新知三联书店，2002.

[15] 哈布瓦赫. 论集体记忆 [M]. 毕然，郭金华，译. 上海：上海人民出版社，2002.

[16] 罗杰斯. 传播学史 [M]. 殷晓蓉，译. 上海：上海译文出版社，2003.

[17] 方方. 中国纪录片发展史 [M]. 北京：中国戏剧出版社，2003.

[18] 吕新雨. 纪录中国：当代中国新纪录运动 [M]. 北京：生活·读书·新知三联书店，2003.

[19] 梅冰，朱靖江. 中国独立纪录片档案 [M]. 西安：陕西师范大学出版社，2004.

[20] 单万里. 中国纪录电影史 [M]. 北京：中国电影出版社，2005.

[21] 何苏六. 中国电视纪录片史论 [M]. 北京：中国传媒大学出版社，2005.

[22] 秦俊香. 影视接受心理 [M]. 北京：中国传媒大学出版社，2006.

[23] 贾内梯. 认识电影：插图第11版 [M]. 焦雄屏，译. 北京：世界图书出版公司北京公司，2007.

[24] 尼科尔斯. 纪录片导论 [M]. 陈犀禾，刘宇清，郑洁，译. 北京：中国电影出版社，2007.

[25] 吕新雨. 书写与遮蔽：影像、传媒与文化论集 [M]. 桂林：广西师范大学出版社，2008.

[26] 倪祥保，邵雯艳. 纪录片专题片概论 [M]. 苏州：苏州大学出版社，2009.

[27] 聂欣如. 纪录电影大师伊文思研究 [M]. 上海：上海书店出版社，2010.

[28] 万彬彬. 科学纪录片研究 [M]. 北京：中国传媒大学出版社，2010.

[29] 何苏六. 中国纪录片发展报告（2011）[M]. 北京：社会科学文献出版社，2011.

[30] 伯纳德. 纪录片也要讲故事 [M]. 孙红云，译. 北京：世界图书出版公司北京公司，2011.

[31] 沃特伯格. 什么是艺术 [M]. 李奉栖，张云，胥全文，等译. 重庆：重

庆大学出版社，2011.

[32] 徐泓. 不要因为走得太远而忘记为什么出发：陈虻，我们听你讲 [M]. 北京：中国人民大学出版社，2013.

[33] 姜荣文. 全球语境国家形象片的制作与传播 [M]. 杭州：浙江大学出版社，2012.

[34] 何苏六. 中国纪录片发展报告（2012）[M]. 北京：社会科学文献出版社，2012.

[35] 英未未. 和自己跳舞：对话中国女性纪录片导演 [M]. 上海：中西书局，2012.

[36] 石屹. 纪录片解读 [M]. 上海：复旦大学出版社，2012.

[37] 张同道，胡智锋. 中国纪录片发展研究报告（2012）[M]. 北京：科学出版社，2012.

[38] 张同道，胡智锋. 中国纪录片发展研究报告（2013）[M]. 北京：科学出版社，2013.

[39] 何苏六. 中国纪录片发展报告（2013）[M]. 北京：社会科学文献出版社，2013.

[40] 武新宏. 错时空与本土化：比较视野下中国电视纪录片风格衍变（1958—2013）[M]. 北京：社会科学文献出版社，2013.

[41] 倪祥保，邵雯艳. 纪录片：观念、手法与形态 [M]. 北京：中国电影出版社，2014.

[42] 冯欣. 动物纪录片研究 [M]. 北京：社会科学文献出版社，2014.

[43] 孙红云，胥弋，巴克：伊文思与纪录电影 [M]. 长春：吉林出版集团有限责任公司，2014.

[44] 格尔茨. 地方知识：阐释人类学论文集 [M]. 杨德睿，译. 北京：商务印书馆，2014.

[45] 格尔茨. 文化的解释 [M]. 韩莉，译. 南京：译林出版社，2014.

[46] 王迟，温斯顿. 纪录与方法（第一辑）[M]. 北京：中国国际广播出版社，2014.

[47] 张同道. 中国纪录片发展研究报告（2015）[M]. 北京：中国社会科学出版社，2015.

[48] 何苏六. 中国纪录片发展报告（2015）［M］. 北京：社会科学文献出版社，2015.

[49] 何苏六. 中国纪录片发展报告（2016）［M］. 北京：社会科学文献出版社，2016.

[50] 书云. 西藏一年［M］. 2版. 北京：北京十月文艺出版社，2016.

[51] 张同道. 经典全案［M］. 北京：中国广播影视出版社，2016.

[52] 张同道. 中国纪录片发展研究报告（2016）［M］. 北京：中国广播影视出版社，2016.

[53] 石屹. 中国纪录片领军人陈汉元访谈录［M］. 北京：中国国际广播出版社，2017.

[54] 张同道. 中国纪录片发展研究报告（2017）［M］. 北京：中国广播影视出版社，2017.

[55] 张同道，胡智锋. 中国纪录片发展研究报告（2018）［M］. 北京：中国广播影视出版社，2018.